소프트 파워에서
굿즈까지

소프트 파워에서 굿즈까지

1990년대 이후 동아시아 현대미술과 예술대중화 전략

2018년 1월 10일 초판 1쇄 인쇄
2018년 1월 14일 초판 1쇄 발행

지은이 고동연
펴낸이 정윤성
편 집 김영애
디자인 신혜정
마케팅 이유림
펴낸곳 SniFactory(에스앤아이팩토리)

등록일 2013년 6월 3일
등록 제 2013-00163호
주소 서울시 강남구 삼성로 96길 6 엘지트윈텔1차 1402호
전화 02. 517. 9385
팩스 02. 517. 9386
이메일 dahal@dahal.co.kr
홈페이지 www.snifactory.com

ISBN 979-11-86306-79-6

가격 18,000원

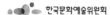 한국문화예술위원회
이 책은 한국문화예술위원회의 후원을 받아 제작되었습니다.

소프트 파워에서
굿즈까지

1990년대 이후 동아시아 현대미술과
예술대중화 전략

고동연 지음

다할미디어

프롤로그

동아시아 현대미술에 대한
전문 비평서가 필요하다

『소프트 파워에서 굿즈까지: 1990년대 이후 동아시아 현대미술과 예술대중화 전략』은 일본·중국·한국의 현대미술계가 점차로 전 지구화되면서 나타나게 된 유사한 창작, 전시환경의 변화를 다루고자 한다. 정부 주도의 국제교류 프로그램, 폐쇄적인 미술계의 구조, 도심의 잉여공간을 활용한 대안적인 전시의 등장, 예술가들이 만든 기관이나 전시공간들의 자생성과 연관된 일본·중국·한국 미술계의 예를 차례로 엮어 보았다. 시대적으로는 젊은 세대의 작가나 기획자들 중심으로 수면 아래에서부터 변화가 일어나기 시작한 1990년대 중반부터 공공참여적인 미술이나 도심의 잉여적인 공간을 전시공간으로 활용하는 작가단체, 공동체가 확대되는 2010년대 이후의 상황까지를 아우르게 된다. 양식적으로는 일본, 중국, 한국에서 공통적으로 대중소비문화, 도시문화의 파편을 활용한 전시와 작가, 전시기획의 측면에서는 폐쇄적인 각국의 미술 구도를 탈피하기 위하여 시작된 미술관 밖 공간을 활용한 전시들이 다루어지게 된다.

『소프트 파워에서 굿즈까지』를 집필하게 된 계기는 2000년대로 거슬러 올라간다. 2000년대 당시 미국 뉴욕에 거주하였고, 2007년 국내로 이주한 저자는 뉴욕과 한국 미술계의 중요한 변화를 목격할 수 있었다. 2000년 뉴욕 재팬 소사이어티Japan Society의 갤러리에서 열린 오노 요코小野洋子의 회고전 《예스 요코오노YES YOKO ONO》가 그해 뉴욕 비평가국제협회에서 미국 미술관에서 열린 최고의 전시상을 받았고, 전시는 2000-2003년까지 미국·캐나다·일본에 이어 한국까지 순회하였다. 2005년에는 동일한 장소에서 열린 무라카

미 다카시村上隆의『리틀 보이: 일본의 폭발적인 하위문화의 예술Little Boy: The Arts of Japan's Exploding Subculture』전시 도록이 전시 기간 중 절판되는 일이 벌어지기도 하였다. 2005년에는 보스턴미술관에서 중국의 대표적인 행위예술가인 장후안張洹의 개인전이, 2007년에는 장후안의《변화된 상태들Altered States》이 아시아 소사이어티 미술관Asia Society Museum에서 열렸다. 물론 이전에도 뉴욕 미술계에서 동아시아 현대미술 작가들에 관한 전시회들이 열리고는 하였다. 1990년대 말 구겐하임에서 재정한 휴고 보스Hugo Boss 미술상에 중국의 카이구오 치앙蔡国强, 한국의 이불 등이 1996년과 1998년에 각각 후보로 올랐었다. 그러나 2000년대 중후반 뉴욕 미술계에서 느껴진 분위기는 1990년대와는 사뭇 달랐다.

2005년 무라카미 전시의 도록은 절찬리에 판매되면서 인쇄본이 여러 판으로 나왔고, 하버드 대학의 아시아어와 문명학과 초빙교수였던 수잔 나피에Susan Napier의『아니메, 아키라로부터 움직이는 성으로Anime from Akira to Howl's Moving Castle』(2005)가 발간되면서 미국에서 미술사 이외 일본 시각문화와 만화에 대한 연구가 본격화되었다. 나피에의 글은『리틀 보이』에도 실렸다. 아울러 아시아 연구의 중요한 기관인 컬럼비아 대학에서 일본의 전통예술이나 외교 정책이 아닌 현대미술에 대한 특강이 열렸다. 2007년 재팬 소사이어티의 큐레이터가 직접 컬럼비아 대학 내 일본문화 도널드 킨 센터The Donald Keene Center of Japanese Culture에서 "일본 미술의 변화하는 얼굴"이라는 제목으로 모리무라 야수마사森村泰昌(1951-)의 행위예술에 대한 강의를 진행하였다. 교통이 불편한 유엔 빌딩 근처와 고급스러운 뉴욕 이스트사이드에 위치해 있기에 평소 자주 들르기도 힘들었던 아시아 소사이어티나 재팬 소사이어티에서 현대미술을 다루는 큐레이터가 생겨났고 이전에 비하여 도록도 전문성을

띠기 시작하였다. 특히 중국 행위예술로 박사 논문을 쓴 멜리사 추Melissa Chu 가 2004년 아시아 소사이어티 미술관의 디렉터가 되면서 기존의 뉴욕 미술 관뿐 아니라 아시아 국가들의 기금과 후원을 받는 갤러리나 재단 등이 최근 아시아 현대미술을 중점적으로 소개하기 시작하였다.

이후 2000년대 중반 저자가 귀국해서 바라본 한국 미술계의 상황 또한 흥미로웠다. 뉴욕에도 작가들이 스튜디오 대여를 하거나 작가들 간의 교류를 위하여 후원받을 수 있는 기금과 프로그램이 존재한다. 하지만 정부가 나서서 창작 스튜디오를 만들거나 아티스트 레지던시를 통해서 적극적으로 해외교류 를 권장하는 일은 매우 낯설었다. 결코 뉴욕은 젊은 작가들에게 호의적인 도 시는 아니다. 극도로 자본화된 뉴욕 미술계에서 많은 젊은 작가들은 그야말 로 사투를 벌인다. 저자가 졸업한 뉴욕 시립대학교CUNY Graduate Center, New York 출신의 알란 무어Alan Moore, 줄리 아울트Julie Ault를 비롯하여 대안공간 이나 작가들이 운영하는 공간에 대한 연구가 진행되고 있었기에 뉴욕 미술계 에서 창작과 연관된 현장의 분위기를 익히 알고 있었다. 저자의 박사 논문 또 한 1950년대 뉴욕 미술계의 미술관 큐레이터나 로컬 화랑들이 자국의 동시 대 젊은 작가들과 소책자를 발간하고 전시를 엮어가면서 전후 뉴욕 현대미술 계의 사회적 체계가 형성되는 과정을 다루었다.

뉴욕 미술계에서 아시아 현대미술이 조명을 받게 된 현황이나 귀국 후 한국에서 대안공간, 아티스트 레지던시, 창작스튜디오라는 각종 이름으로 젊 은 작가들을 지원하는 현장을 목격하면서 최근 동아시아 현대미술에 대하여 깊은 관심을 갖게 된 것은 당연한 수순이었다. 구체적으로 당시 유행하던 단 어를 사용하자면, 동아시아 현대미술의 '생태계ecology'에 관심을 기울이게 된 것이다. 최근 동아시아 현대미술은 어떻게 약진하게 되었는가? 일본·중국·한

국의 현대미술계는 어떠한 공통점을 지니고 있는가? 창작의 여건이나 자기 정
체성의 측면에서 이들 간의 공통점이란 전적으로 전략적인 것인가? 아니면 자
연발생적인 것인가? 물론 한국 현대미술계의 파벌, 비전문성, 유연하지 못한
정부 정책, 성姓적 차별, 휘발적인 담론과 편파적인 미술양식 등의 문제적 상
황은 별반 개선되지 않고 있지만 적어도 2000년대 중후반 동아시아 현대미술
계는 저자에게 매우 역동적으로 보였다.

　　『소프트 파워에서 굿즈까지』를 집필하게 된 또 다른 계기는 1990년대
이후 전시, 레지던시, 학회 등을 통한 국제 교류는 늘었지만 한국 현대미술계
에 가장 직접적인 영향을 끼쳐온 일본, 인접한 중국 동시대 미술계의 체계나
사회적인 구조에 대한 이해가 매우 부족하다고 여겨졌기 때문이다. 물론 전략
적으로, 혹은 필요에 따라 미술사나 미술비평계, 각종 미술관에서 열리는 심
포지엄이 열리고 서구 현대미술계와는 다른 동아시아 현대미술의 정체성에
대한 고민들이 이어져 왔다. 하지만 정작 문화적이고 정책적인 토대를 공유하
고 있는 일본·중국·한국 미술계의 연계성을 체계적으로 조망한 국내 연구서
는 찾아보기 힘든 실정이다. 연구나 비평의 분야에 비하여 훨씬 개방적이고
소통이 용이한 미술시장이나 전시기획의 분야에서 잘 알려진 일본·중국 작
가들에 대한 작가론이나 철저하게 그들의 시점에서 쓰인 일본·중국 유명 비
평가의 번역서나 비평문들만 출간된 상태이다.[1] 하지만 작가론이 주를 이루
다 보니 각국이 처한 특수한 문화적, 비평적 토양을 파악하기란 어렵다. 다시
말해서 국내 미술계의 입장에서 비서구권 작가들이 어떠한 경로로 서구 미술
계에 소개되었는지, 동아시아 특유의 대안공간이나 대안적인 전시기획은 어
떻게 생겨났는지, 무엇보다도 강력한 정부주도의 기금이나 문화정책이 어떻게
동아시아 미술계의 생태계에 영향을 끼쳐 왔는지에 대한 연구는 찾아보기 어

럽다.

　반면에 미술사, 문화이론, 인문학의 분야에서 진행되는 일본이나 중국 현대미술에 관한 연구들의 경우 현대미술보다는 근대 미술사에 한정된 경우들이 많다. 최근 다학제간 연구방법론의 발달로 인하여 미술에 관한 역사라기보다는 서구 인문학계에서 파생된 이론을 전후 동아시아 국가의 문화예술계에 적용시키는 담론 위주의 연구들이 유행하였다. 동아시아학이나 기억연구 등의 특정 인문학, 혹은 주제연구의 관점에서 논지가 전개되다 보니 안타깝게도 창작과정에 대한 이해가 선행되지 않은 채 예술작업이 특정한 인문과학적 흐름을 제시하는 예 정도로 전락하는 일도 빈번히 일어났다. 물론 1990년대 이후 일본 미술비평을 이해하기 위해서는 1980-90년대부터 역사학이나 정치학의 분야에서 꾸준히 제기되어온 패전 후 일본의 자기 역사인식에 대한 각종 논의를 알아야 하고, 중국의 미술을 이해하기 위해서는 1979년 개혁개방 이후, 혹은 1989년 천안문 사태 이후 중국 내 지식인들의 변화된 입지나 상황을 잘 파악하고 있어야 한다. 그러나 작업에 대한 분석과 작가들의 창작여건에 대한 구체적인 이해가 없는 상태에서 진행되는 연구는 미술현장과 소통되지 않는 추상적인 연구에 머무를 공산이 크다.

　이에 『소프트 파워에서 굿즈까지』는 작업, 개별 작가, 전시에 대한 분석을 간과하지 않으면서도 실험적인 작가나 전시기획자들이 처한 창작과 전시기획 환경을 보다 다각적이고 입체적으로 논하는 데 주안점을 두고자 한다. 1990년대 이후 동아시아 현대미술을 소개하는 전통적인 미술사나 순수비평서보다는 동아시아 국가들의 창작과 전시환경에 주목하는 실용서의 목적을 띠고자 한다.

왜 동아시아 현대미술계인가?

2000년대 중반 저자가 목격한 일본, 중국 현대미술에 대한 뉴욕 미술계의 관심은 결국 1990년대 중반 이후 동아시아 미술계가 타 문화나 지역에 모범이 될 만큼 전 지구화된 국제 미술계의 변화된 환경에 발 빠르게 적응해 왔다는 증거이기도 하다. 물론 이것을 전적으로 성과라고만 보기는 어렵다. 미술계의 구조나 환경이 열악하더라도 전 세계 미술계에서 중요한 쟁점이나 작가를 생산해내고 있는 국가들을 쉽지 않게 발견할 수 있기 때문이다. 중동 대부분의 국가에서는 아직도 전시를 마음대로 개최할 수 없고, 미술시장이나 국제 경매에서 전통화 정도가 거래되고 있으며, 동남아시아의 미술계에서 체계화된 공적 시스템과 기금을 찾아보기 어렵지만, 이들 지역 출신의 작가, 작가들이 만든 공동체나 기관들이 국제 미술계에서 활발하게 활동하고 있다. 그럼에도 불구하고 1990년대 이후 일본이나 한국의 공공기금 시스템이나 커뮤니티 아트를 국가가 장려하기 위하여 마련해 놓은 각종 체계들은 적어도 북미에 비하여, 그리고 심지어 몇몇 유럽 국가들에 비해서도 안정적이다.

특히 1995년에 설립된 광주 비엔날레를 비롯하여 1996년 상하이 비엔날레, 2001년 요코하마 비엔날레, 2002년 부산 비엔날레 등 동아시아 국가들에서 강력한 정부정책 주도하에 설립된 국제 비엔날레는 전 지구화 시대 국제 교류의 선봉장이 되어 왔다. 정부가 주도하는 문화정책의 일환으로, 개별적인 작가나 비평가들의 왕성한 교류를 통하여, 동아시아 미술계는 자신들만의 특수한 역사, 문화적 상황을 활용해서 서구권의 순수예술이나 아방가르드를 자국에서 확대시키고 대중적인 기반을 성공적으로 확충해 왔다. 이러한 과정에서 일본, 중국, 한국 미술계는 창작, 전시 환경을 공유하였고, 이 때문에 1990년대 이후 한국 미술계의 특수한 상황을 이해하는 과정에서 동아시아의 초국

가적인 접근방식이 절실히 필요해졌다. 2016년 9월-11월, "혼혈하는 지구, 다중지성의 공론장Hybridizing Earth, Discussing Multitude"이라는 제목으로 열린 부산 비엔날레에서 일본과 중국의 비평가, 혹은 큐레이터들이 예술감독으로 참여하면서 전 지구화시대 동아시아 현대미술의 동아시아성에 대한 다각적인 해석이 이루어지고, 영미권에서 『동아시아의 문화정책들Cultural Policies in East Asia』(2014)이라는 연구서가 발간된 것은 국제 미술계에서 동아시아 현대미술의 외형적인 확장이 아닌 비평적 담론의 필요성을 보여주는 사례들이다.[2]

뿐만 아니라 동아시아 현대미술계를 함께 조망해 보고자 하는 데에는 이들 국가가 공유하고 있는 특정한 창작 여건이 얼마간 유사한 작가들의 반응을 불러일으켰다는 데에 있다. 동아시아 미술계가 서구에 앞서, 혹은 보다 적극적으로 국가브랜드 마케팅이라는 명분하에 각종 국제교류전을 기획하고 후원해 왔다면, 이 책은 동아시아의 작가들이 현장에서 기존 미술계의 구조에 맞서 실험적인 전시들을 만들어내는 과정도 부각시키고자 한다. 전 지구화시대에 위로부터 자국 미술계의 힘을 과시하기 위하여 기획된 블록버스터급 국제적인 이벤트들뿐 아니라 밑으로부터 작가들이 직접 하위문화, 대중소비문화의 파편을 사용하거나 미술관 밖의 틈새 전시 공간들을 활용한 예들에 주목하고자 한다.

왜 1990년대 이후인가?

1990년대 이후 동아시아 미술계는 그 사회적인 체계의 면에서 역동적인 변화를 일구어냈다. 이러한 변화는 일차적으로는 동아시아 각국이 높아진 경제적, 외교적 위상에 따른 것이기도 하지만 동시에 국내적으로는 중산층의 발달과

해외교류가 확대되면서 문화적 시설이나 기회에 대한 사회적 요구가 거세졌기 때문이기도 하다. 1960년대 동경 올림픽 이후 일본의 국제화가 급격하게 일어났듯이 1988년 서울 올림픽, 2008년 북경 올림픽은 마찬가지로 해외여행 자율화나 문호 개방의 통상적인 수순을 이끌어내었다. 또한 세계무역기구WTO에 일본과 한국이 1995년, 중국이 2001년에 가입하게 되면서 저작권 문제나 전시, 기획, 출판의 분야에서 소위 '국제적인 수준'이나 관행을 따르게 된 것도 국제화의 한 결과라고 할 수 있다.

　동아시아 미술계에서 문화정책이 정부 주도로 진행되다 보니 국가기관의 적극적인 개입이 없이는 불가능했던 국제적인 이벤트, 전시, 프로그램이 단시간에 열리거나 만들어지는 소기의 성과도 나타났다. 그러나 1990년대 이후 동아시아 미술계에서 두드러진 변화가 단순히 동아시아 각국을 대표하는 거창한 비엔날레를 통해서만 이뤄진 것은 아니다. 1990년대 이후 동아시아 현대미술계에 공통적으로 나타난 흥미로운 변화는 자신들이 처한 미술계에서 보다 유연하게 대처하기 위하여 일상적인 삶의 소재나 경험을 전면적으로 활용하는 작가, 전시행태, 독립적인 기획자, 작가공동체 등이 등장하였다는 점이다.

　이와 연관하여 저자는 1990년대 동아시아 현대미술에서 젊은 작가들의 작업이나 전시를 통하여 두드러진 현상을 '예술대중화'라는 광범위한 단어로 표현하고자 한다. '예술대중화' 현상은 일상성을 강조하는 예술적 소재, 매우 유동적이고 독창적인 전시 장소와 기획, 아울러 경제적 실용성을 고려하는 기획 태도를 통해서 나타난다. 물론 일상적인 소재를 활용하는 현상이 1990년대 동아시아 현대미술만의 전유물은 아니다. 그럼에도 불구하고 1990년대 이후 국공립 위주의 전시 이외에 대안공안들이 생겨나고 폐쇄적인 미술계 집단주의가 젊은 세대 작가들이나 기획자들에 의하여 문제시되기 시작하면서 동

아시아 현대미술에서 도쿄 팝아트, 중국의 정치적 팝아트, 한국 팝아트 등 각종 일상적인 용품이나 대중소비문화를 활용한 작업들이 집중적으로 등장하였다. 순수예술에 대한 대중적인 기반이나 공감대가 비교적 형성된 유럽이나 북미의 국가들에서와는 달리 서구 동아시아 현대미술계에서 예술가, 기획자, 기관들이 대중적인 기반을 확보해가기 위하여 독창적인 전략들이 사용되었다고 볼 수 있다.

아울러 1990년대 중후반 이후 동아시아 국가들에서는 국제적인 예술 이벤트를 통하여 새로운 예술 흐름이 소개되었고, 창작이나 전시 환경에도 급격한 변화가 일어났다. 국제 비엔날레뿐 아니라 1990년대 중후반 일본과 중국 미술계, 2000년대 초반 한국 미술계에서는 이른바 유학파나 독립 기획자들이 주축이 되어서 새로운 테마와 전시기획 방식이 선보였고, 중국에서는 《중국현대예술전中國現代藝術展》(1989) 이후 실험적인 예술을 갈망하던 많은 작가들이나 젊은 세대의 비평가들이 중국 내에서 소위 독립기획자라는 개념을 만들어내게 되었다. 1990년대 중반 이후 동아시아의 작가들은 폐쇄적이고 학벌에 묶여 있으며 젊은 작가들에게는 우호적이지 않던 자국의 미술계를 우회하거나 극복할 수 있는 수단으로서 독창적인 전시행태나 일상적인 미학적 태도를 취하였다고 볼 수 있다.

구체적으로 동아시아 각국에서 '일상성,' 즉 일상적인 소재나 대중문화, 공간을 활용하고자 하는 태도는 서구 현대미술에 비하여 훨씬 현실적이고 실용주의적인 목표를 지닌다. "무엇이 예술인가," "과연 예술의 경험은 일상적인 삶과 분리되어야 하는가"라는 철학적인 질문과 함께 "기존의 예술은 너무 어렵다," "그렇다면 어떤 예술이나 전시기획을 통하여 보다 다양한 관객과 만날 수 있는가"라는 질문이 기획의 새로운 시발점이 되었다. 서구 현대미술사에서

대중소비문화의 파편들이 모더니즘 시대에 대한 자기반성으로부터 유래하였다면, 동아시아 현대미술에서 문화적인 혼용이나 포스트모던적인 담론들은 "비서구권의 예술을 어떻게 규정해서 알려야 하는가"라는 보다 실용주의적인 목적을 강하게 내포하고 있다.

　　나이가서 예술대중화의 전략들은 순수예술 밖에 위치한 소재나 장소 등을 미술계에 편입시킴으로써 각국의 보수적이고 폐쇄적인 미술계 구도를 파기하는 데 중요한 기여를 해왔다. 1장 일본의 도쿄 팝아트의 등장, 2장의 1965 그룹(1965년에 태어난 주로 동경미술대학교 출신의 작가들)'이 기획한 거리 예술전들, 3장 중국의 작가 공동체가 벌인 슈퍼마켓이나 백화점에서의 전시, 5장 도심의 오래된 종로 여관 골목이나 거주지역에서 벌어진 예술, 전시 활동, 6장 홍익대학교 앞에서 당시 처음 선보이기 시작한 온라인 갤러리나 각종 신생 대안공간들이 이에 해당한다.

　　두 번째로 '예술대중화'라는 용어로 대변되는 동아시아 현대미술의 중요한 특징으로 저자는 '유동성'을 들고자 한다. 유동성은 결론적으로 말하자면, 기금지원이나 후원이 편중되어 있는 동아시아 미술계에서 젊은 작가들이 전시공간을 확보해 가는 과정에서 보이는 태도를 일컫는다. 일본의 대표적인 대안공간 AIT의 공동디렉터가 지적한 바와 같이 비교적 긴 기간 동안 공간을 렌트하고 점유하는 방식을 사용해온 서구 유럽과 북미의 대안공간들과는 달리 2장에서 나카무라 마사토中村政人의 《아키하바라 TV》, 3장 중국 상하이 쇼핑몰에서 열린 《슈퍼마켓 예술전超市藝術展》, 5장 도심의 잉여 틈새 공간을 이용해서 열린 전시 《암호적 상상》 등은 한시적인 시간 동안에 덜 물리적인 기재를 사용하여 일상적인 공간에 침투해서 이뤄진 전시의 예들이다. 이러한 전시는 인구밀도가 높은 동아시아 메트로폴리스에서 단기간에 다양한 형태와

수의 관객을 만나기에 적합한 방식이라고도 볼 수 있다.

마지막으로 '예술대중화' 전략은 동아시아 각국에서 순수예술을 위한 관객을 확보하기 위한 방법이기도 하지만 동시에 작가들의 생존을 위한 것이기도 하다. 서구 미술계에 비하여 열악한 미술시장은 동아시아 현대미술계의 젊은 작가들이 처한 경제적 고통을 해결하기에는 역부족이다. 미술시장의 규모도 규모이지만 취향 또한 편향적이어서 특정한 매체나 장르, 소재 이외의 예술, 특히 젊은 작가들의 실험적인 장르 작업들이 미술시장에서 사고 팔리는 일은 거의 불가능하다. 무라카미가 지적한 대로 오히려 외국에서 명성을 쌓고 본국으로 역수입되는 방법이 더 현실적이다.[3)]

일본에서 1990년대 초반 1965 그룹에 속한 작가들이 국외 미술로, 혹은 커뮤니티 아트로 눈을 돌리게 된 것도 이와 같은 고민으로부터 시작되었고, 홍대 앞 2세대 기획자들이 2000년대 중반부터 온라인을 통해서 갤러리 투어나 탐방, 교육을 병행하였던 것도 젊은 작가들의 작업을 감상하고 수집할 수 있는 관객이자 고객층을 개발하기 위한 것이었다. 최근에도 위로부터는 문화예술정책, 아래로부터는 젊은 작가 공동체들이나 대안, 혹은 신생공간들을 통하여 예술가들의 경제적 자립의 문제가 재차 부각되었다. 그러므로 이 책은 예술가들의 생존 문제를 국내 미술계뿐 아니라 동아시아 미술계의 맥락에서도 생각해볼 수 있는 기회를 마련하고자 한다.

현대미술에서 '동아시아성'은 어떻게 규정되어야 하는가?

1990년대 이후 동아시아 현대미술의 중요한 쟁점들을 다룬 이 책은 자연스럽게 동아시아 현대미술의 정체성 문제를 추가적으로 제기하게 된다. 이에 저자

는 문화적인 정체성을 특정 문화권에 내재된 전통이나 감수성과 연관시키는 태도, 전적으로 외부적인 요인에 의하여 조작된 것으로 폄하하려는 태도를 모두 지양하고자 한다. 대신, 공통점을 찾되 문화적인 정체성을 동아시아 문화권에 내재되거나 고정된 것으로 보는 것이 아니라 1990년대 중반 이후 동아시아 각국의 미술계가 처한 현실에서 젊은 세대의 작가들이 서구의 예술적 형태나 실험을 적용시키는 방식이 어떻게 유사하게 나타날 수밖에 없는지에 초점을 맞추고자 한다. 이것은 문화적인 정체성을 '전통문화의 계승'이라는 고정된 내부적 요인에 따라 정의하거나 서부의 아방가르드가 각종 전시, 출판, 이외 개인적인 요인들을 통하여 외부로부터 전적으로 이식되는 과정으로 설명하는 방식을 모두 지양하고, 다양한 요인들이 복합적으로 나타난 결과로 인식하기 위함이다.

　최근 문화이론이나 미술비평, 미술사 등에서 대두된 동아시아 문화권의 범주와 특성에 대한 접근방식은 다양하다. 대표적으로 중국을 중심으로 한 '유교주의 문화권', 혹은 냉전시대 동북아에 대한 미국의 정치적, 경제적 필요성에 의하여 만들어진 '경제적, 정치적 공동체'라는 서로 다른 견해가 공존한다. 잘 알려진 바와 같이 동아시아 경제공동체의 이론적 근거를 마련한 전 싱가포르 총리 리콴유李光耀의 주장은 얼핏 듣기에도 우리에게 낯설지 않다. 리콴유는 사회학자 막스 웨버Max Weber가 청교도주의에서 신성시하였던 노동윤리, 즉 근면, 성실함, 절제, 신앙의 원리가 현대 산업사회를 촉발시킨 중요한 정신적 배경이라는 주장한 것에 반하여 동양에서 유교주의의 특성을 동양식 자본주의의 중요한 정신적 배경으로 내세웠다.[4] 특히 그가 명명한 아시아적인 가치Asian Values는 서구의 문화권과는 달리 성실성과 공동체 정신을 기반으로 이루어지는 아시아의 쌀 농사권을 지탱하여 왔고, 아시아의 특수한 문

화적, 정신적 가치는 동아시아 경제협력기구APEC을 결성하는 과정에서, 홍콩이 중국의 부분으로 수용되는 과정에서도 반복적으로 언급되었다.[5]

　　중화권을 중심으로 전개된 아시아성에 관한 이론은 아시아의 문화적인 특성을 농경, 유교문화를 통해서 오랫동안 공유되어져 온 전통에서 찾는 내재적인 입장이다. 반면에, 『방법으로서의 아시아: 비식민화Asia as Method: Toward Deimperialization』(2010)의 저자이자 대만의 대표적인 문화이론가 천광칭陳光興은 문화적인 정체성을 전후 냉전 시대에 동북아의 지정학적이고 경제적인 협력 구도를 공고히 하기 위하여 미국이 고안하였고 이후 아시아인들이 거의 자신의 삶 속에서 고착화시키거나 내재화시킨 개념으로 인식한다. 천광칭은 우리가 서구문명이 이상화하기 위하여 프랑스를 "서구 문화의 신비하고 로맨틱한 최고봉"이라고 부르는 것과 유사하게 "중국계"나 "아시아"라는 명칭 또한 일본 식민지시대와 냉전시대를 거치면서 서구의 군사적, 이데올로기적, 경제적 필요성에 따라 만들어진 '허구'라는 점을 강조한다.[6] 문제는 일본이 식민화를 위하여 만들어낸 "거대한 동아시아"의 개념이나 냉전시대 중국 공산주의에 대항하기 위하여 만들어진 자유진영의 "아시아" 등의 개념이 현대화된 대만인들의 자아의식 속에 내재되어 있다는 것이다.[7] 천광칭의 입장은 '아시아,' 혹은 내재화된 '아시아인의 자의식'을 '조작된 것'으로 규명하고, 그 역사적 형성과정에서 작용한 외부적인 정치적, 역사적 힘에 집중하고 있다는 점에서 정체성에 관하여 매우 비판적이다.

　　그러나 이 책은 언급한 바와 같이 문화적인 정체성을 규정하는 상반된 입장으로부터 탈피하고자 한다. 예컨대 1990년대 이후 동아시아 현대미술의 특징을 유교주의와 같은 문화적인 전통이나 전 지구화와 같은 외부적인 요인 중, 어느 한쪽을 편파적으로 따른 결과가 아니라 외부적인 미술계의 변화요인

들에 대하여 동아시아 예술가들이 독창적으로 대처한 결과로 규정하고자 한 다. 실제로 독일 출신의 역사학자 피터 데일Peter Dale과 하루미 베푸Harumi Befu의 "니혼진론日本人論" 연구에 따르면 일본의 민족주의와 문화적인 우수성을 이론화한 '니혼진론'은 일본의 국내외적인 정세에 따라 그 톤과 역할을 달리해 왔다. 데일은 『일본의 특이성에 관한 신화 Myth of Japanese Uniqueness』 (1986)에서 니혼진론의 핵심적인 특성들(예)이 2차 세계대전 직후에는 패전 국 일본의 시대상황을 반영하는 부정적인 자기비판의 도구로 사용되었다가 1960년 경제부흥의 시대부터 점차적으로 서구와는 다른 일본의 특수함으로, 1970년대 이후부터는 본격적으로 일본의 자긍심을 부각시킬 수 있는 긍정적 인 도구로 탈바꿈하는 과정을 추적하였다.[8]

데일과 하루미의 입장은 천광칭과 유사하게 문화적 정체성의 논쟁 그 자 체보다는 논쟁이 유발되는 역사적 상황에 집중한다. 따라서 문화적인 정체성 을 고정된 것으로 규명하지 않고 있으며 오히려 비평적으로 바라본다. 그러 나 데일이나 하루미는 천광칭에 비해서도 문화적인 정체성을 규정하는 과정 이 외부적인 요인에 의해서 결정된다기보다는 내부적인 요인, 정확히 말해서 내부적 열망과 외부적인 역사적 상황들 간의 기묘한 결합에 의하여 형성되어 왔음을 보여주고 있다. 실제로 1장에서 다루게 될 1990년대 이후 일본 인문 과학계에서 대두된 전후 일본의 정체성에 대한 이론 또한 1980년대 버블시대 의 몰락 이후 일본의 자기성찰이나 자기비판이 미술이론으로 전환된 것이라 고 볼 수 있다. 사와라기를 비롯하여 무라카미의 "무의미의 의미"에서 암시된 명치시대의 문화유산과 전후 하위문화의 표피적인 특징은 일본 문화에 내재 된 것이라기보다는 1990년대 진행되기 시작한 일본 경제의 침체기와도 밀접 한 연관성을 지닌다. (마찬가지로 우익화 논쟁, 2차 세계대전의 유산에 대한 입장도 실

은 일본 내부의 경제적, 정치적 상황에 따라 지속적으로 변모하여 왔다고 보는 것이 옳다.)

　　한국의 경우는 어떠한가? 앞에서 언급한 '아시아적인 가치'나 '니혼진론' 등은 국제사회에서 중국과 일본이 차지한 위상이나 정치적인 야욕 덕택에 강력한 비판의 대상이 되어 왔다. 특히 일본 민족의 단일성이나 우수성을 논하는 '니혼진론'은 일본 사회의 전체주의적이고 인종주의적인 편협성을 보여주는 증거로 인식되기도 하였다.[9] 반면에 국내에서 논의되고 있는 문화적 정체성에 관한 담론들이 구체적이고 직접적으로 타민족이나 문화에 대한 폭력성을 드러내는 수단으로 비판받아 왔다고 보기는 어렵다. 하지만 한국성에 대하여 다양한 분야에 걸쳐서 체계화된 이론이 형성되어 있었다고 보기도 어렵다. 정확히 말해서 문화적 정체성을 논하는 미술비평문 중에는 주로 문화적 순수성이나 정체성의 부재를 개탄하는 논조의 글들이 많다.

　　이에 반하여 한 교포 비평가의 발언은 좀 더 구체적이다. 그에 따르면 한국 현대미술에 나타난 한국성은 모호한 상태이고 자료도 부족하며 성급하게 이를 규정하는 경우들이 많다.[10] 오히려 이를 연구하는 상태에서 작업에 대한 세밀한 분석보다는 한국 작가들의 개인적인 삶의 궤적이 지나치게 강조된다. 부분적으로 동의할 수 있는 지적이다. 하지만 이 또한 비평적 쟁점을 야기한다. 한국 사회 바깥에서 활동하는 한국계 예술가들이나 비평가들이 문화적 정체성과 연관하여 비판적인 입장을 개진할 때도 결국 서구와 비서구, 한국의 로컬성과 세계적인 미술계의 흐름이라는 이중적인 구도로부터 벗어나지 못하고 있기 때문이다. 게다가 한국 밖에서 소통되는 '한국적인 문화적 정체성'이나 '특수성'은 사실이기 이전에 필요에 가깝다. 때문에 국제무대에서 논해지는 한국성에는 "오버된" 애국심이나 기대가 덧입혀지는 경우들도 많다.

　　게다가 비서구권 예술가들이 보인 삶의 궤적을 강조하는 것은 실상 국

내 미술사나 미술비평계에만 한정된 것은 아니다. 그러한 비평적 쟁점을 제기한 연구들 또한 유사한 방법론을 사용한다. 비서구권 작가들이 국가나 문화적인 경계선을 넘나들면서 작업을 진행하였다고 하여 문화적 혼용성을 부각시키는 경우에도 결국 그 반대급부인 문화적인 순수성이나 특수성을 암암리에 인정하는 것을 의미한다. 그리므로 저자는 사실로서의 문화적 정체성, 특수성, 나아가서 혼용성을 논한다는 것 자체에 대해서도 회의적이다.

대신 문화적 정체성을 논하는 것이 가능하다면, 혹은 필요하다면 작업이나 행위의 패턴 속에서 발견되는 내재적인 속성보다는 그러한 논의를 필요로 하는 역사적, 사회적, 문화적인 상황들에 주목하고자 한다. 본 책에서도 1990년대 이후 동아시아 현대미술에 나타난 특징을 고정된 문화적 정체성을 보여주는 단서가 아닌, 동아시아 미술계의 내부와 외부가 공유하였던 사회적, 역사적 여건의 변화를 추적하는 단서로 삼고자 한다.

제목 '소프트 파워에서 굿즈': 어디에서 유래하였는가?

1990년대 동아시아 국가들에서 순수예술이 주도적인 문화, 경제적인 수단으로 인식된 계기를 강조하기 위하여 책 제목으로 '소프트 파워'라는 단어를 사용하였다. 여기서 '소프트 파워'라는 단어가 정부 주도의 위로부터 아래로 퍼져가는 정책방향성을 상징한다면, '굿즈'라는 단어는 아래로부터 순수 예술계의 젊은 작가들을 중심으로 경제적인 자립의 문제가 대두된 역사적 배경을 가리킨다. 그리므로 본 책은 예술창작을 둘러싼 경제, 사회적인 여건을 동아시아 현대미술의 주요한 동력으로 인식하고 있다고 볼 수 있다. 이에 첫 장에서는 소프트 파워의 대표적인 예에 해당하는 일본 무라카미의 활동이, 마지

막 장인 6장에서는 2015년 젊은 작가들의《굿-즈》전시의 역사적 선례로 홍대 앞 대안 공간 2세대의 활동이 다루어진다.

　　원래 '소프트 파워'는 냉전시대 군사력에 해당하는 '하드 파워'에 반대되는 문화외교적인 힘과 전략을 지칭하기 위하여 미국의 정치인들, 관련 학자들에 의하여 사용되기 시작하였다. 이후 1990년대 일본이 게임 산업을 중심으로 적극적으로 사용하기 시작한 '소프트 파워'의 기본 개념은 여타의 산업화된 국가들에 의해서도 다양한 방식으로 재활용되었다. 2010년대 들어 영국의 창조산업Creative Industry(2016), 중국의 시진핑習近平이 발표한 중국 예술과 창조 산업China's arts and creative industries(2013),' 한국의 창조경제(2013) 등은 공통적으로 창의력을 바탕으로 한 제조업, 서비스업, 특히 문화 산업을 장려하고 이를 통하여 국가의 이미지를 높이며 경제적인 이득을 극대화하는 것을 목표로 하였다.[11]

　　반면에, 6장의 제목으로 포함된 '굿즈'라는 단어는 최근 젊은 세대가 캐릭터나 아이돌의 특징을 상징적인 물건과 동일시하는 행태를 아울러서 부르는 말이다. 또한 2015년 8월 세종문화회관 별관에서 신생공간과 관련된 젊은 작가들과 기획자들이 작가들의 경제적인 자립을 이슈로 내걸으면서 기획한 아트페어의 명칭도 '굿-즈'이다. 이들은 자기 풍자적인 의미에서, 구세대의 이상주의와 신세대를 암암리에 구분하는 도구로, 혹은 젊은 작가들이 무형의 작가 커리어를 유형의 상품으로 전환시키는 과정에서 이와 같은 명칭을 사용한 것으로 보인다. 사회복지의 안전망이 약한 동아시아 국가들에서 작가의 자생이나 생존과 연관된 '따로 또 같이' 형태의 다양한 작가 공동체가 생겨나는 것도 공통된 현상이다. 한국의 미술생산자 모임과 유사하게 2009년에 겹성된 '대만 예술창작자 노동조합Art Creators Trade Union'이나 중국의 '안 알려진 것

의 미술관The Museum of Unknown(상하이)', '아트 프락시스 공간Art Praxis Space(청두)' 등이 대표적인 예이다. 특히 중국의 젊은 작가들로 이뤄진 공동체는 국공립 미술관의 전시체계, 유명작가나 외국 컬렉터에 의존하는 미술시장, 북경이나 상해 위주의 중국 미술계, 성차별 등에 반기를 들으면서 보수적인 중국 미술계에 신선한 바람을 불러일으키고 있다.

　　마지막으로 저자는 1990년대 이후 동아시아 현대미술에서 일어나고 있는 다양한 현상들을 서구 미술을 비롯하여 다른 문화권 현대미술과의 연관성 속에서 새롭게 바라보고 독자들 스스로가 더 많은 비평적인 질문을 이끌어 낼 수 있기를 희망한다. 예컨대 1장에서 "과연 소프트 파워로 대변되는 국가주도의 국제교류나 문화정책을 부정적인 것으로만 볼 것인가," 아니면 "결국 서구 중심으로 재편되어 있는 전 지구화된 문화예술계에서 이마저도 현실적인 전략으로 볼 것인가"의 문제가 제기될 수 있다. 혹은 예술가 노동의 문제가 동아시아 현대미술에서 부각된 상황을 "과연 동아시아 현대미술의 중요한 특징이자 비교적 긍정적인 현상으로 볼 것인가"의 문제 또한 추가적인 논의가 필요하다. 뿐만 아니라 최근 국내 젊은 작가들을 중심으로 결성된 작가 경제이익공동체나 신생공간 등의 현상이 주도권 미술계에서 하나의 전략처럼 받아들여지면서 작가들의 '생존'을 위한 자구책들이 강력한 명분을 잃어가고 있는 실정이다.

　　하지만 이 책이 다루고 있는 동아시아 현대미술에 나타난 전략이나 현상은 아직도 현재 진행형이라고 할 수 있다. 이에 저자는 동아시아 미술계의 상황을 비평적으로 접근하기보다는 새로운 '가능성'을 제시할 수 있는 긍정적인 예로 다루고자 한다. 이 때문에 저자의 제안들이 때에 따라서는 타협적이고 지나치게 실용주의적으로 비칠 수 있다. 그러나 이를 통하여 저자는 최근

한국 현대미술에서 발견되는 대안적인 전시 행태나 작가공동체의 미래를 일본, 중국, 나아가서 전 지구화된 미술 환경에서 고민해보는 계기를 마련해보는 것을 최우선적인 목표로 삼고자 한다.

목차

로컬 소프트 파워의 전 지구적인 해석:

도쿄 팝아트와 오타쿠의 배신

무라카미 다카시村上隆는 어떻게 1990년대 서구유럽과 북미에서 동아시아 현대미술, 혹은 도쿄 팝아트의 선두주자로 떠오르게 되었는가? 또한 그는 왜 일본 오타쿠에 의하여 비판의 대상이 되었는가? 흔히 일본의 망가나 아니메이션 속 이미지를 재현하거나 피규린으로 제작하는 무라카미의 미학적 전략을 다룬 연구는 많지만 도쿄 팝과 일본 미술계, 나아가서 일본 문화정책과의 관계는 덜 알려져 있다. 이번 장은 1990년대 무라카미가 일본 미술계의 폐쇄성에 반하여 일본의 덕후 문화를 활용하고 아울러 정부가 일본 소사이어티 Japan Society와 같은 기관을 통하여 적극적으로 문화를 통한 외교정책, 즉 '소프트 파워' 정책을 강하게 밀어붙이는 과정을 다룬다. 이를 통하여 1990년대 중반 이후 정부나 미술시장 주도로 전개된 도쿄 팝의 세계화가 정작 일본 내 덕후 문화나 젊은 세대 미술인과는 거리를 두면서 "예술대준화"이 부정적인 예로 남게 되는 과정을 살핀다.[1]

엘리엇의《바이바이 키티》

2001-2006년 동안 일본 모리미술관의 디렉터였던 데이비드 엘리엇David Elliot은 일본 미술계에서의 경험을 살려서 2011년 뉴욕에 위치한 일본 소사이어티에서 《바이바이 키티Bye Bye Kitty!!! Between heaven and hell in contemporary Japanese art》전을 기획하였다. 엘리엇은 '바이바이'라는 전시회 제목을 가지고 이제까지 북미나 서유럽에서 잘 알려진 일본 현대미술의 이미지를 쇄신하고자 하였다. 여기서 그가 말하는 '키티'는 서구미술계가 오타쿠 문화를 단순히 귀여운 문화로 한정시키고 만화 캐릭터들을 차용하는 일본 현대미술의 현상을 줄여서 가리킨다. 보다 구체적으로는 엘리엇은 2005년 같은 기관에서 열렸던 일본 작가 무라카미가 직접 기획한《작은 남자아이: 일본의 폭발적인 하위문화의 예술들Little Boy: The Arts of Japan's Exploding Subculture》을 염두에 두었다.

　　이러한 의도를 반영하고자 엘리엇은《바이바이 키티》전에서 외국에 간헐적으로 소개되기는 하였으나 무라카미 식의 디자인적이고 깔끔한 오타쿠적인 회화들보다는 덜 잘 알려진 일본 출신의 작가들을 대거 소개하였다. 대표적으로 아이다 마코토会田誠와 같이 당시 국제 미술계보다는 일본 국내에서 더 유명한 작가들이나 대다수의 일본 출신 여성 작가들이 대거 전시에 포함되었다. 아이다는 무라카미의 도안적인 '슈퍼플랫Superflat'에 비해서 훨씬 전통적인 일본화의 기법을 수용하거나 오타쿠 문화 중에서도 서구인들에게는 더 부담스러운 성적으로 과장된 어린 여성의 이미지들을 다루었다. 아이다는 휘트니 미술관에서 열린《미국효과The American Effect: Global Perspectives on the United States, 1990-2003》에서 뉴욕시민들의 간담을 서늘하게 할 만한 뉴욕 상

공을 나는 일본 전투기의 모습을 가상으로 재현한 바 있다. 그는 전 지구화시대에 특수한 로컬언어를 서구인들의 입맛에 맞게 결합시켜온 무라카미와는 달리 일본 오타쿠 하위문화의 공격성을 그대로 누출시켜온 자가라고 할 수 있다.

 따라서《바이바이 키티》는 일차적으로는 귀여운 오타쿠 문화와의 결별을 선언하고 있다. 기획자는 무라카미로 대변되는 서구인들에게 익숙한 일본 현대미술의 흐름 대신에 일본 국내의 현대미술을 전시하겠다는 의지를 분명히 한 것이다. '키티'는 일본 정부에 의하여 2008년 일본 관광대사로 임명되면서 일본 지식인들 사이에서는 정부문화정책이 수용한 '길들이기' 쉬운 오타쿠 문화의 상징으로 여겨졌다. 그러므로《바이바이 키티》를 둘러싼 논쟁은 일본의 현대미술에 미친 오타쿠의 의미를 바라보는 국내외적인 시선의 차이점을 분명히 보여준다. 그렇다면 엘리엇이 '바이바이 키티'라는 전시 명칭을 통하여 거리를 두고자 하였던 무라카미식의 오타쿠 문화는 과연 어떠한 경로를 통하여 등장하였는가? 나아가서 2000년대 중반 이후 일본 현대미술, 특히 서구 미술과는 다른 예술과 하위문화, 예술과 대중소비문화와의 관계를 보여주는 예로 등극하게 되었는가?

 이와 연관하여 저자는 엘리엇이 지적한 '1965 그룹The Group 1965(혹은 일본의 전통적인 연도 계산에 따라 쇼와40년, 昭和40年会)'에 대한 이야기로부터 시작하고자 한다. 이들은 『미술수첩美術手帖』의 편집자였던 사와라기 노이椹木野衣를 통하여 일본 국내외 미술계에서 네오 팝이나 일본 팝아트를 주도하는 세력으로 인식되어 왔다. 대부분 동경 미술학교 선후배들로 이루어진 1965 그룹은 1994년 선언 당시 포함되었던 아이다를 비롯한 6명의 일본 작가를 이외에노 무라카미, 화상인 고야마 토미오小山登, 기획자 하세가와 유코長谷川祐子 등이

연관된 전후 일본 현대미술의 산실이었다.

뿐만 아니라 1965 그룹 멤버들 간 오타쿠 문화에 대한 상이한 관계는 1990년대 점차로 외부 미술계에 문을 개방하기 시작하였던 일본 미술계에서 일본의 히위문화가 순수예술 작가들에 의하여 어떠한 목적으로 활용되기 시작하였는지를 알 수 있는 중요한 단서를 제공한다. 원래 1965 그룹이 다루고 있는 오타쿠 문화의 내용, 양식은 전후 서구문화와의 영향관계 속에서 형성되었다기보다는 일본의 미학적, 역사적 배경과 더 밀접한 관계를 지닌다. 아울러 1965 그룹이 집중적으로 사용하기 시작한 일본화, 장난감 문화, 하위문화에 해당하는 '오타쿠(사회적 낙오자, 하지만 가장 통속적인 표현으로는 낙오자에 가까운)'는 1960년대 고도의 산업화 시기에 태어나고 1980년대 대중문화의 발전을 그대로 경험하였으나 1990년대 중반 이후 경제적인 침체기를 겪은 전후 세대의 관심사를 반영한다.

그러므로 전 지구화된 시대에 가장 성공적인 일본 작가로 여겨지는 무라카미와 비평가 사와라기의《그라운드 제로爆心地》(1992)에서 가장 두각을 나타내었던 아이다 두 작가를 비교해봄으로써 전후 세대들에게 일본의 하위문화가 지닌 서로 다른 미학적, 역사적 의미, 나아가서 전략적인 차이점을 가늠해 볼 수 있게 된다. 나아가서 무라카미와 아이다가 일본 내 하위문화를 접근하는 방식의 차이를 통하여 2000년대 전 지구화된 미술계에 대처해가는 비서구권 예술가들의 서로 다른 생존전략도 살필 수 있게 된다. 이것은 결국 동아시아 현대미술작가들에게 예술대중화의 전략이 자국 내 순수예술의 개념을 확장하는 데 그치지 않고 서구미술계, 서구미술시장과의 관계, 나아가서 서구대중소비문화와의 관계를 재조정하거나 재규명하는 추가적인 의도를 갖고 있음을 보여주는 대목이기도 하다. 따라서 이번 장은 어떻게 전 지구화된

미술계의 환경에서 로컬미학이 규정되어오고 있으며 규정되어야 하는지에 대한 중요한 논의를 확장시키는 데에도 중요한 기여를 할 것으로 기대된다.

1965세대와 오타쿠 미술의 등장

네오 팝, 도쿄 팝 등으로 불리는 1965 그룹은 문화인류학적인 측면에서 '신인류新人類'라고 불리는 일본의 젊은 세대들에 속한다.[2] 또한 '1965 세대' 혹은 그룹이라는 명칭은 말 그대로 해석하자면, 1965년부터 1970년대 사이에 태어난 작가들을 가리킨다. 이들은 전쟁이나 전쟁 직후 극도로 경제적으로 궁핍하였던 시대를 겪은 윗세대 작가들과는 달리 일본이 전쟁 후 20년이 채 되기도 전인 1960년대 제조업의 강국으로 떠오르기 시작하였고, 1980년대 청소년기에 본격적으로 만화영화, 게임과 캐릭터 산업을 즐겼지만 정작 그들이 본격적으로 활동하기 시작한 1990년대 중반부터 일본의 국내경제 성장의 곡선이 둔화된 것을 경험한 세대이다. 즉, 1960년대 반모더니즘적인 성격을 지녔던 초기 구타이ぐたい 그룹이나 건축 그룹 등의 경우와는 달리 1965 그룹에 속한 작가들은 일본이 경제적으로 쇠퇴기나 정체기에 접어들었을 때 본격적으로 작업 활동을 시작하였다. 따라서 비평가 나고야 사토르悟名古屋가 "1965 그룹: 동경으로부터 온 야망차고 모호한 리얼리스트"라는 글에서 지적한 바와 같이 1965 그룹에 속한 작가들은 개인적이고 덜 조직적이며 심지어 게을러 보이기까지 하지만, 다른 한편으로는 생존을 위하여 전략적이며 매우 유동적인 특징을 지닌다.[3]

　　1965 그룹은 일본 미술계의 폐쇄적이고 경제적으로도 힘든 상황에서

양식적으로는 서구의 미술사로부터 유래한 기준들보다는 자신들에게 더 익숙한 하위문화, 대중문화로부터 영감을 얻기 시작하였고, 전략적으로는 일본의 불안전한 미술시장이나 지원프로그램 체재에 의존하지 않고 스스로 전시기획자나 문화정책가로 나서거나 아예 뉴욕과 같은 국외 미술계에 눈을 돌리기 시작하였다.[4] 1965 그룹의 선구자 격인 아나기, 나기무라, 그리고 나카무라의 친구이자 1965 그룹의 주요 멤버인 오자와 츠요시小沢剛 등이 뉴욕과 동경에서 각각 작가 지원프로그램을 운영하거나 기업 예술후원에 직접 뛰어들게 되는 것도 1990년대 이후로 이어졌던 일본 미술시장의 침체와 폐쇄적인 일본 미술계의 상황을 탈피하기 위한 시도였다.

공식적인 1965 그룹의 역사는 1994년 긴자의 유명화랑 나비스 갤러리를 풍자하는 '나수비' 갤러리라고 이름 붙여진 작은 상자 안에 각자의 작업을 넣고 화랑 외부 길거리에 설치하였던 길거리 미니어처 화랑도 1으로부터 시작되었지만, 그보다 2년 앞서 1965 그룹의 초기에 지속적으로 협업관계를 유지하였던 무라카미, 나카무라 등이 포함된 사와라기 기획의 《무정형Anomaly》[1992]으로 거슬러 올라간다. 이후 대관전을 주로 개최하던 긴자 지역의 화랑 관행에 대항하여 오자와, 나카무라, 무라카미는 긴자 화랑거리에 《긴부아트ザ・ギンブラート》[1993]를 기획하였다. 초기 이들의 작업은 《무정형》에 전시된 무라카미의 〈바닷바람〉이나 〈플리리듬〉[1992]에서와 같이 본인들이 관심 있어 하는 흘러간 장난감이나 오브제들로 만들어진 다다적인 작업들이었다. 그리고 1993년 젊은 작가들을 소개하기 위한 목적의 《긴부아트》는 이듬해 80명의 작가가 참여하는 1994년 《신주쿠 소년新宿少年アート》전으로 확대되어 신주쿠 거리에서 열렸다.[5] 프랑스 비평가이자 기획자인 니콜라스 부리오Nicolas Bourriaud는 1965 그룹의 "게릴라"적인 전시설치, 낙서를 방불케 하는 드로잉,

오래된 장난감, 개인 소지품을 전시로 변화시키는 방식을 일찍이 관계미학의
한 예로 언급하기도 하였다.[6)

　　따라서 1965 그룹의 초반 활동들은 작업 제작뿐 아니라 스스로들의 작
업을 전시할 수 있는 기회를 확대하고 전략적인 단체 활동을 통하여 국내외
비평계의 관심을 끄는 일에 집중되었다. 더불어 로엔트겐 미술기관Roentgen
Kunst Institute은 동경 시내의 전통적인 화랑가가 아니라 동경 남부의 오모리
지역에 설립된 실험적인 성향의 작업을 전시하는 장소였다. 1965 그룹은 단체
전을 통하여 자신들의 국제적인 지명도를 높이고자 하였다. 바르셀로나에서
개최되었던 《동경에서부터 온 소리The Voice of Tokyo》(1997)는 스페인·스위스·
독일을 거치면서 새로운 일본미술의 도래를 알렸고, 결정적으로 일본 아트미

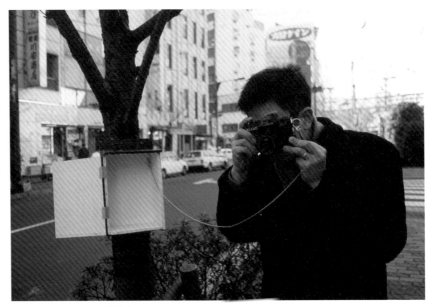

도1　〈니숙미 화낭〉, 비란 후쿠다, 1993, 오자와 기획, 동경 긴자.

토 타워에서 열린 사와라기 노이의 《그라운드 제로》(1999)는 1965 그룹과 관련된 작가들의 작업을 국내외 큐레이터들에게 각인시켰다. 개인들의 활동과 함께 1965 그룹은 2008년에는 아예 국제적인 기획자들을 위한 도쿄 아트 가이드를 자신들의 예술책으로 출간하는 그룹 활동도 이어갔다.[7]

원래 네오다다를 계승한다는 취지에서 모인 나카무라·무라카미·오자와를 비롯한 핵심 1965 그룹 멤버들은 공상과학만화, 장난감, 순정만화, 가라오케 등과 같이 자신들이 일상생활에서 즐겨온 일본 대중문화의 양식과 내용을 본격적으로 활용하기 시작하였고, 일본 대중문화에 대한 서구 젊은이들의 관심이 증대되면서 이들의 단체전은 비교적 성공을 거두게 되었다. 바르셀로나 전시에 소개된 키노쉬타 파르코バルコキノシタ의 작업에서 가라오케가 선보였고, 작가는 스모 선수의 의상을 입고 길거리 행위예술을 재현하였다. 아이다는 만화와 우키오에 프린트를 결합한 작업을, 오이와 사티오 오스카大岩オスカール幸男는 순정만화를 연상시키는 그래픽 수법을 선보였다. 이러한 과정에서 1965 그룹과 오타쿠를 인용한 작가들은 서구 아방가르드의 역사나 서구인들에게 친숙한 일본의 역사적 기억과 전후의 일본 대중문화를 전략적으로 결합해왔다. 히로유키 마수가제松蔭浩之는 이브 클랭의 유명한 1959년 "인류학적anthropomorphic"인 회화를 연상시키듯이 거대하게 펼쳐진 바닥의 화면 위에 일본 맥주 상품을 뿌리거나 병을 깨고 흩뜨리는 과정을 선보였고, 야나기 미와やなぎみわ, 아이다, 무라카미, 작가 공동체인 침폼Chim↑Pom은 서구인들에게 익숙한 태평양 전쟁의 기억과 연관된 소재들을 일본의 전통화풍이나 일본 하위문화의 양식들과 혼용하였다.

무라카미가 도록 『리틀 보이』(2005)에서도 상세하게 소개된 바와 같이 아톰보이鉄腕アトム(1952-1968), 고질라ゴジラ(1954-)로부터 우주선 야마토宇宙戦艦

ヤマト(1974-)에 이르기까지 일본의 공상과학만화나 만화영화는 전후 일본세대가 회피하여온 군국주의의 역사를 다루어온 거의 유일한 분야이었다. 이미 잘 알려진 바와 같이 무라카미는 "일본은 국가로서 자신들의 나쁜 피에 대해서 이야기할 수 없는 나라로 완전히 정해져버렸다. 하지만 적어도 진실은 아이들을 위한 이야기들에 생생하게 잘 살아 남을 수 있었다"고 주장한다.[8)] 또한 2001년 로스앤젤레스 미술관MOCA 개인전 이후로 무라카미와 그의 스튜디오 카이카이 키키Kaikai Kiki 그룹에 속한 작가들은 유럽과 북미에서 오타쿠나 일본문화에 대한 일종의 매니어층이 확장되게 된 문화적 배경 덕택에 점차로 큰 대중적 관심을 끌게 되었다. 당시 일본 만화에 대한 연구는 급격하게 미국 대학들로 퍼져나갔고, 일반 도록보다는 학술 도서에 가까운『리틀 보이』(예일대학 출간) 전시도록은 이례적으로 전시기관 중에 하드커버가 절판되면서 도록이 재출판되기에 이르렀다.[9)]

　물론 미국식 대중문화를 변질시킨 일본문화에 대한 관심은 서구 지식인들 사이에서도 끊이지 않아왔다.[10)] 그럼에도 불구하고 2000년대에 들어서 부각된 일본의 공상과학만화, 순정만화, 게임산업에 대한 서구인들의 관심은 보다 넓은 대중적 기반과 조직적인 후원을 지닌 것이었다. 일본재단Japan Foundation이 2003년 이후에 제출한 "국제교류 연구커미티"의 보고서는 일본에 대한 긍정적인 서구인들의 인식을 퍼뜨리기 위하여 현대 시대에 걸맞은 외교, 즉 "소프트 파워"의 역할을 강조하였고, 물리적인 국민총생산량이 아니라 '쿨'한 문화를 팔아서 챙기는 '쿨한 국민총생산'이라는 단어를 언급하였다.[11)]

　일본재단은 대표적인 국제교류 문화후원기관으로서 일본의 현대미술작가들이 외국 주요 도시에 거주할 수 있도록 각종 지원을 해오고 있었으며, 뉴욕 일본 소사이어티의 가장 주요한 재정적 후원기관이기도 하였다. 2005년

무라카미의 《리틀 보이》나 2011년 《바이바이 키티》 모두 뉴욕에 위치한 일본 소사이어티에서 열린 바 있다. 물론 냉전시대 미국이 소련의 군사정책에 반대해서 내놓은 문화를 이용한 '소프트 파워' 전략이 얼마나 실질적으로 국가의 이미지를 개선하고 외교관계를 향상시켜줄 만큼 효과적인지에 대해서 대부분의 국제 정치나 외교와 연관된 학자들은 회의적이다.[12] 하지만 적어도 2000년대 초 일본 정부나 보수적인 경제학자들 사이에서 일본의 대중소비문화와 관련된 산업들이 새로운 효도 수출산업으로 부각된 것은 사실이다. 일본 외무성도 2002년 정부의 정책으로 "아니메, 망가, 게임 소프트웨어" 등을 주력 지적보유산업으로 지정한 바 있다. 국내에서 1990년대 후반 한국 만화시장이 개방되고 2000년대 들어 각종 만화 페스티벌, 페어가 개최되면서 대학에서 애니메이션 학과들이 설치되게 된 것도 일본 포케몬의 성공 이후 일본 정부가 게임이나 캐릭터 산업을 집중적으로 육성하고자 벌인 정책을 "벤치마킹"한 결과이다.

　　여기서 중요한 것은 정부가 권장하는 일본의 대중소비문화와 작가들이 선호하는 보다 자극적인 오타쿠 문화를 동일시하기 어렵다는 점이다. 일본 내부에서도 1989년 미야자키살인범 사건 이후 무관심의 대상이었던 오타쿠 '광팬'들이 일본매체에 의하여 공공의 적으로 떠올랐다.[13] 따라서 기이하고 개인적이며 심지어 변태적인 상상력으로부터 나온 오타쿠 광팬들의 취향과 일본 내의 시각은 당연히 온도 차이를 보인다. 마찬가지 맥락에서 일본 만화영화나 게임산업에 등장하는 캐릭터들을 인용하는 일본 작가들의 예술적 의도 또한 상이하다고 볼 수 있다. 그러한 배경에는 무엇보다도 오타쿠 하위문화가 내포하고 있는 극도의 상업성과 자극성이 논란의 대상이 되어왔다.[14] 즉 외부적으로 일본의 게임, 캐릭터 산업을 홍보해야 하는 정부의 입장, 아울

러 이를 통하여 일본 전후 문화를 규정하려는 입장과 일본 내 하위문화에 대
한 다각적인 시선들이 불편하게 공존하고 있다.

무라카미의 '소프트 파워' _____

그렇다면 타자화되고 폭력적이며 자기비하적인 일본 하위문화를 전 지구화
시대 주요한 일본 전후문화의 특징으로 옹호하였던 무라카미의 구체적인 미
학적 전략은 일본 내의 비평적인 시각들에도 불구하고 어떻게 성공할 수 있었
는가? 1965 그룹이 초기부터 일본의 국내 미술계에 대하여 비판적인 입장을
취하여 왔다면, 무라카미는 1965 그룹 작가들 중에서도 가장 전략적으로 성
공한, 그리고 단숨에 국제적인 미술시장과 주요 미술관에서 전시를 가진 일본
작가라고 할 수 있다. 또한 그는 초기부터 서구 미술운동만을 지속적으로 답
습하여 온 일본 미술계에 대한 비판과 함께 카이카이 키키 스튜디오와 젊은
작가들을 위한 아트페어 이벤트인 게이사이KEISAI를 2002년부터 18회째 운
영해오고 있다. 하지만 정작 일본 내에서 무라카미의 상업화된 예술전략에 대
한 긍정적인 평가는 거의 찾아보기 힘들다. 국제적으로 더 잘 알려진 일본 비
평가 마츠이 미도리松井みどり나 사와라기가 무라카미의 예술이 지닌 문화비평
적인 입장을 대변하여 왔다. 그럼에도 불구하고 국제적인 성공에 비하여 무라
카미에 대한 일본 내 비평적인 시선은 그다지 곱지 않다.[15] 엘리엇은 전시 서
문에서 무라카미의 《리틀 보이》 타이틀을 재인용하면서 무라카미 미술을 일
본 하위문화의 유산을 상업적으로만 사용하고 그 비평적인 메시지에 대하여
모호한 입장을 취하는 부정적인 예로 제시한다. 엘리엇에 따르면 무라카미는

1965 세대의 "영혼이 없음souless" 현상을 소재로 다루지만 이로부터 오히려 경제적으로 이득을 취하고 있다. 대신 "극단적인 상업주의와 귀여움 사이를 엮음으로써 그(무라카미)의 작업은 미술시장에 익숙한 미학이나 행동반경에 더 잘 맞는다"고 단언한다.[16]

　　여기서 무라카미의 성공 여부나 비평적 가치에 논의를 집중시키는 것은 별반 의미가 없어 보인다. 또한 무라카미의 예술을 귀엽거나 상업적이라고만 일반화하는 것도 무리가 있다. 왜냐면 무라카미가 급격하게 미술사 책에 편입되고 단숨에 미술관에서 회고전을 갖게 된 배경에는 변화된 '국제적인 명성'의 기준이 되는 서구의 미술관 정책이나 전 지구화된 미술계의 상황 또한 크게 작용하였기 때문이다.[17] 1965 그룹에서 가장 국제적인 인지도를 쌓은 무라카미의 성공은 오타쿠 문화가 어떻게 일본 미술의 국제화 전략에 사용되는지를 알려주는 중요한 예이기 때문이다.

　　실제로 미술사가 캐롤라인 존스Caroline Jones는 『미술과 전 지구화Art and Globalization』(2011)에 포함된 "전 지구화, 결과와 과정Globalism/Globalization"에서 비서구권 출신의 작가들을 상대로 서구 미술계에서 공공연하게 일어나고 있는 체계적이고 인위적인 수렴의 과정을 비판한다. 무엇보다도 존스는 근본적인 미학적, 비평적 근간이 없이 물리적으로 상업적으로 '비서구권' 작가들을 기존의 미술사에 편입시키고자 하는 노력에 일조하지 않겠다고 선언한다. 왜냐면 그러한 비평적 행위 자체가 서구 중심적 미술사를 비서구권으로 확장시키고자 하는 '중심부의적central' 학자와 학계의 욕망을 드러내는 것이기 때문이다. 또한 존스는 전 지구화 시대에 주요한 서구 미술관에서 관심을 끄는 비서구권 작가들이 유형화되어 간다고 주장한다. 서구 미술사의 프레임이 변하고 지식의 영역이 확장된다기보다는 서구의 시각에 맞게끔 그들의 예

술작업에 대한 해석이 정형화되어가고 이에 걸맞는 작가들이 국제적인 스포
라이트를 받게 되는 현상을 근본적으로 막을 수는 없다는 것이다.

예를 들어 브라질의 헬리오 오이티치카Hélio Oiticica의 동성애적인 정체
성은 그를 브라질 본토에서는 소외된 작가로 부각시키는 데 유용하게 사용되
고 동시에 뉴욕과 브라질에서 거주했던 경력은 그를 어느 한쪽에도 기반을
두지 않는 작가로서의 이미지에 필요하다. 동시에 바우하우스나 몬드리안으로
부터 받은 영향은 오이티치카의 작업을 비서구권에서 행해진 초기 모더니즘
의 한 형태로 인식하도록 만들었다. 적당한 낯설음과 친숙함은 비서구권 작가
를 어느 한쪽에도 속하지 않은 가장 소외된 작가이자 모순되게는 국제적으로
는 가장 성공한 작가로 만드는 데에 필수조건이 되고 있다. 따라서 모순되게
도 비서구권의 복합적인 사회적, 역사적, 미학적 배경을 고려하지 않은 채 만
들어지고 있는 "다국적인 정체성transnationality"은 서구 중심의 전 지구화된
미술계에서 "번역가능성translationality"으로 변모한다.[18]

무라카미는 존스가 설명하는 국제적으로 성공한 작가의 유형에도 정확
히 부합된다. 작가는 2001년 글에서 자신의 전략을 세 단계로 나누어서 설명
한다. "첫 번째, 현장(뉴욕)에서 인정을 받는다. 나아가서 각종 전시 장소의 필
요성에 맞추어서 취향flavor을 조정한다. 두 번째로 이 인정받은 것을 낙하산
식으로 자신이 일본으로 돌아올 수 있도록 사용한다. 그것들이 일본에 맞는
풍미를 지닐 수 있게 취향을 조정한다. 혹은 만약 일본 취향에 맞도록 아예
완전히 바꾸어버린다. 세 번째 다시금 밀어붙인다. 이번에는 나의 진정한… 성
격으로부터 벗어나지 않고 그러나 관객들에게 이해되도록 나의 프레젠테이션
을 만든다."[19] 그는 궁극적으로 "서양과 일본 모두에서 이해되기 위해서 필요
한 것은 모호한 맛과 프레젠테이션"이라고 자신 있게 내세운다.

다양한 문화를 결합하는 방식은 무라카미 작업의 가장 중요한 원칙이다. 게다가 무라카미의 작업에 등장하는 소재들은 무엇보다도 서구인들에게 익숙하면서도 서구인들의 역사적인 부채감을 자극하는 것들이다. 무라카미의 《리틀 보이》는 히로시마에 떨어진 원자폭탄을 가리키며 도록에서 작가는 유명한 일본 헌법의 제 9조를 언급히면서《리틀 보이》가 지닌 역사적 기억, 그리고 전후의 상징적인 의미를 파헤친다. 실제로 전시장에는 헌법 9조의 내용이 벽글로 전시되었다. '리틀 보이'는 그가 기획한 일본 소사이어티의 그룹전 제목이며, 원폭을 투하한 적군에게 군사적으로나 문화적으로 의존할 수밖에 없었던 전후 일본의 처지를 상징적으로 암시한다. 그리고 전시장은 그야말로 키티를 비롯하여 각종 순정만화의 귀여운 이미지들과 캐릭터들로 채워졌다. 아울러 두꺼운 도록에는 전후 일본의 공상과학영화에 등장하는 핵폭탄과 연관된 테마들이 분석의 대상이 되었다.

하지만 무거운 소재를 다루면서도 무라카미는 양식적으로 문화적인 혼용성이나 유용성을 강조하여 왔다. 잘 알려진 바와 같이 일본화 전공자인 사와라기와 함께 일본 미술사가 노부오 츠찌辻惟雄로부터 영향을 받은 무라카미는 명치유신 이후 근대화에 따라 일본의 전통적인 우키오에 회화가 억압되어 온 역사에 대하여 언급하면서도 궁극적으로 우키오에 회화를 일본의 공상만화영화나 게임에 등장하는 장식적이고 표피적인 속성과 연관시킨다. 무라카미의 유명한 회화 〈727〉[1996] 도2은 전통 회화의 병풍 구도를 따른다. 하지만 전통화 위에 그려진 유명한 DOB 캐릭터는 미국의 미키마우스나 마이티마우스 캐릭터를 결합시켜 놓은 것이며, 결정적으로 작업의 제목 '727'은 일본인들이 미국을 갈 때 애용하던 비행기 편명이다. 따라서 무라카미의 회화에는 전통적인 우키오에 회화와 미국 대중소비문화로부터 영향을 받은 오타쿠 양식이 공

<u>도 2</u> 무라카미, 〈727〉, 1996, 혼합 매체(금박, 아크릴릭), 299.7×449.6cm, 뉴욕 현대미술관.

도3 라빌 카유모브, 전후 리틀 보이 폭탄 모형.

존한다. 결국 엘리엇이 주장하는 '모호함'이란 후기 식민주의 시점에서 차용되었을 법한 역사적 기억이나 전통화수법에 대한 미술사적 지식과 양식을 전혀 다른 맥락에서 사용하고 있는 무라카미의 이중성을 가리킨다. 무라카미는 철저하게 타자화된 전후 일본의 문화를 그저 반영하는 것인가, 비판하는 것인가?

물론 이에 대하여 무라카미는 '무의미의 의미Meaning of Non-Sense'라는 단어로 자신의 답변을 대신하여 왔다. 박사논문 제목이기도 한 '무의미의 의미'는 그의 스타일을 정의한 '슈퍼플랫'의 이론이나 역사적 기억과 연관해서 주장하는 '리틀 보이도3,' 자신의 중요 캐릭터인 'DOB도4'에도 공통적으로 적용되는 개념이다. '깊이의 부재,' '역사적 의식의 부재,' '정체성의 부재'라는 측면에서 무라카미의 미술이론은 일관성을 지닌다. 그리고 의미의 부재, 정체성의 부재는 예상하는 대로 일본의 전

도4 무라카미, 〈벚꽃〉, 1996, 아크릴릭, 100×100cm.

후 정체성을 요약하는 개념이기도 하다.[20] 물론 무라카미 작업이 전통성과 현대성, 엘리트적인 예술이나 대중문화, 심지어 예술과 상품의 주요한 장벽들을 넘나들고 있다는 점에서 영역을 확장하고 경계를 허물었다는 평기를 빚을 수도 있겠으나 '무의미의 의미'는 예술과 삶의 이분법상으로도, 후기식민주의적인 논란에서도, 무엇보다도 오타쿠가 지닌 비평적인 의미의 면에서도 모순투성이이다.

그런데 일본 내 무라카미에 대한 비판이 미학적이거나 철학적인 측면보다는 결정적으로 작가의 상업화 전략에 집중되어져 있다. 서구 미술계에 대하여 무라카미식의 자기 타자화된 전략이 효과적이라는 점도 무라카미에 대한 비판을 자제하거나 보다 명확한 경제적인 측면에 집중시키게 만드는 요인이다. 무엇보다도 만화의 마지막 장면으로 등장하기는 하였으나 핵폭발로 인해 생기는 버섯 구름 이미지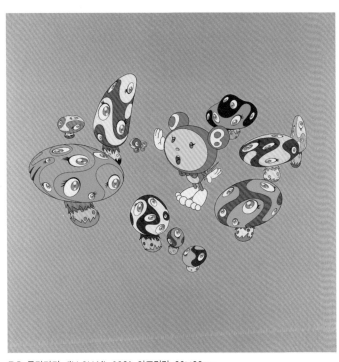도 5를 각종 문구류, 버스 디자인에 사용하거나

도5 무라카미, 〈!N CHA!〉, 2001, 아크릴릭, 60×60cm.

카이카이 키키 팩토리가 관리하는 무라카미의 각종 공산품들이나 루이 비통 백에 등장시키는 것도 충격적이지만 이를 추진하는 방식에 있어서도 작가는 기존의 어떠한 순수예술작가에 비해서도 더 체계적이고 전략적이어 왔다.[21] 또한 무라키미가 주최한 겐사이 아트페어의 참여비가 일본의 긴자화랑 대관료에 버금간다는 대목은 무라카미의 상업화 전략이 예술과 삶을 허물고 예술을 대중화하며 젊은 재능을 발굴한다는 그의 기본취지에도 어긋난 것임을 보여준다. 오히려 무라카미의 예술은 오타쿠 문화를 단순한 캐릭터로 축약시키고 일본 만화를 수출품으로 만들어 버리고자 하였던 정부의 의도에 더 부합된다.

엘리엇의 '로컬' 아이다

언급한 바와 같이 엘리엇은《바이바이 키티》전시 서문에서 서구인의 입맛에 맞는 오타쿠 문화를 단순히 장식적인 슈퍼플랫의 양식으로 한정시키고 상업화시킨 무라카미 예술을 극복해야 할 대상으로 상정한다. 엘리엇은 "최근 정리되지 않은 세대는 아예 신경 쓰지 않거나 자신들이 무엇 때문에 화가 났는지에 대하여 잊어버렸다. 대신 그들은 일종의 불만족한 저항의 수단으로 가상의 자기 비판적 세계의 풍선 속으로 침잠하였다"라고 쓰면서, 무라카미의 미술은 일본문화에 대한 작가 스스로의 해석과도 모순된다고 주장한다. 엘리엇에 따르면 "무라카미는 바로 그 오염된 언어를 사용해서 일본미술의 병적인 상태의 치료를 위하여 싸우기로 결심한 것과 같이 보이며" 이를 미술과 시장이라는 앤디 워홀Andy Warhol이나 제프 쿤스Jeff Koons가 사용하였던 "모호한

말에 갇혀서 실행하려고 하였다"고 비판한다. 이에 반하여 뒤이어 자신의 전시에서 소개될 작가들을 무라카미의 《리틀 보이》에 반하는 "성장하다"라는 용어로 소개하였다. 이들 작가들에 대하여 "동일한 역사, 사회적 맥락, 그리고 압박의 영향을 받은 일본 내부에서 예술을 만들지만 다른, 더 확실하게 비평적인 방식을 택한다"고 평가하였다.[22]

　엘리엇이 강조하는 새로운 방식은 아이다의 우키에오적 화풍에 가장 근접한 평면 작업으로부터 묵시론적인 메시지가 강하게 배어나는 오다니 모토히코小谷元彦의 설치나 야나기 미와やなぎみわ의 사진 작품 등이었다. 만약 무라카미 미술에 선보인 캐릭터들이 지나치게 상업화된 오타쿠 문화의 일면을 보여주었다면, 엘리엇은 전시 섹션의 제목들을 "비판적인 기억," "위협받는 자연," "조용하지 않는 꿈"과 같이 다양한 매체와 소재를 사용하는 일본 현대미술의 현주소를 보여주기 위함이다.

　특히 엘리엇은 우키오에 회화를 예술과 동일시한 무라카미와는 달리 전통공예가 가장 솔직하고 독창적으로 일본인들의 감수성을 보여줄 수 있지만 자칫 일본 현대미술을 장식성을 지닌 일본화와 동일시하는 것에 대해서는 거리를 두었다. 결과적으로 엘리엇의 전시에서 오타쿠의 캐릭터나 그래픽적이고 상업적인 특성보다는 일본 공상과학영화나 만화에 자주 등장하는 고요하고 종말론적인 심각한 분위기가 두드러졌다고 할 수 있다. 또한 무라카미의 '슈퍼플랫'이라는 단어를 의식한 듯 회화뿐 아니라 대규모 설치와 입체작업들이 포함되었다. 이를 통해서 엘리엇은 일본 젊은 세대 작가들의 작업에서 니힐리즘이 귀여운 장식성과 같이 완전히 무장 해제된 상태가 아니라 비판적인 메시지를 담기 위한 것임을 부각시키고자 하였다.[23]

　엘리엇의 전시는 뉴욕의 관객을 상대로 하였다는 점에서 통상적으로 무

도 6 아이다, 〈무를 위한 모뉴먼트 III 2〉, 2009, 혼합매체, 750×1500cm.

라카미의 작업에 등장하는 두드러진 소재들과 맥을 함께 한다. 핵폭탄의 역
사적인 기억으로부터 직, 간접적으로 유래한 종말론적인 사고와 어린 여학생
〈무를 위한 모뉴먼트 III 2〉도 6에 대한 일종의 변태적인 성욕, 소위 '롤리콘ㅁ
리콘: 롤리타 콤플렉스의 일본식 속어'이 바로 그것이다. 미성숙함과 성을 결합시키는
것은 아키하바라의 피규린을 지속적으로 복제해온 무라카미의 작업에도 자
주 등장한다. 그러나 엘리옷은 무라카미가 소재를 다루는 방식이 상업화된
게임문화의 부분이어 왔다면, 아이다의 그것은 철저하게 개인적이며 진정성을
지닌 것임을 강조하고자 하였다. 아이다는 앞에서도 언급한 바와 같이 이미

휘트니미술관의 《미국효과》전에서 〈뉴욕을 강타하는 그림〉[1996] <u>도 7</u>을 전시한 바 있다. 미국의 상공을 나는 가미가제 비행기의 모습이 거대한 금박의 배경을 지닌 병풍 위에 재현되어 있다. 아이다가 제작한 '전쟁으로의 회귀'[1994-1996] 시리즈 중에는 태평양전쟁의 직접적인 피해자이며, 아직도 정신대 문제가 불편한 외교적 문제로 남아 있는 우리나라 국민들에게는 매우 충격적일 수밖에 없는 〈아름다운 국기〉[1995] <u>도 8</u>도 포함되어 있다. 일장기를 들고 일본 교복을 입은 여성과 한복을 입은 한국 여성이 각각 전쟁의 폐허처럼 보이는 잿더미 위에서 국기를 들고 있다.

　　게다가 한국인들에게는 정신대를 연상시키는 여성의 모습은 많은 아이다의 그림에서처럼 성적인 뉘앙스를 풍긴다. 〈아름다운 국기〉는 1965세

도 7　아이다, 〈뉴욕을 강타하는 그림〉, 1996, 혼합매체, 174×382cm, 타카하시 콜렉션, 동경.

도 8 아이다, 〈아름다운 국기〉, 1995, 혼합매체(일본 아교와 아크릴릭), 174×170cm(각 패널), 타카하시 콜렉션, 동경.

대 이후 등장한 일본 우익의 영향권이 다양한 방식으로 역사학, 이후 문화
전반에 존재하고 있음을 보여주는 반증이다. 저자는 2007년 『인터-아시아
저널Journal of Inter-Asia Cultural Studies』에 출판된 "희생자? 기해자Victim or
Aggressor"라는 글에서 1990년대 이후 2차세계대전 패전국으로서 일본의 역
사적 기억을 건드리는 일본 작가들의 작업이 지닌 이중성에 대하여 지적한
바 있다. 서구인의 역사적 죄의식을 자극하는 이 작업들은 아시아인의 입장에
서 보면 피해자의 그것이 아니라 가해자의 오만함을 드러내고 있기 때문이다.
그러나 아시아인의 입장에서 더없이 불편한 아이다의 그림이 후기식민주의적
인 입장에서, 특히 한국인의 입장에서 문화이론이나 미술비평의 접근하는 젊
은 세대들에게는 달리 읽혀질 수 있다. 사와라기를 비롯한 1965 그룹 작가들
이 서구 예술사조나 답습하면서 2차세계대전이라는 일본의 중요한 전후 정체
성을 형성하는 사건을 덮거나 외면하였던 기득권 일본 미술계를 줄기차게 비
판하여 왔다. 이러한 맥락에서 아이다의 도발적인이 1990년대 중반 일본 미
술계에서 지닌 중요한 의미를 간과할 수는 없을 것이다.

　　우키오에 회화에 자주 등장하는 기이하고 환상적인 장면을 재현해 내는
방식에 있어서도 아이다는 귀엽고 디자인적으로 간략화된 무라카미와 대조
를 이룬다. 긴 제목의 〈거대한 푸지 멤버 대 지도라 왕〉(1993)에서 장식적인 그
림의 도안과 편평한 원경은 우키오에 그림을 연상시킨다. 거대한 문어와 같은
동물에게 몸이 감긴 채로 겁탈을 당하고 있는 여성의 모습은 후쿠사이의 유
명한 〈어부 부인의 꿈〉(1820)으로부터 유래하였다.[24] 오타쿠나 우키오에 회화
와의 연관성은 양식적인 측면보다는 전체 화면을 구성하는 방식, 그리고 무엇
보다도 동물과 인간의 세계를 넘나드는 기이한 환상과 변태적인 요소들에서
두드러진다. 일본의 애니메이션감독 미야자키 하야오宮崎駿의 〈센과 치히로의

행방불명千と千尋の神隠し)에서도 인간과 동물, 선과 악이 뒤엉킨 형태로 변모하고는 한다. 여기서 아이다는 변태적인 상상력을 무라카미의 중화된 방식이 아니라 충격적인 방식 그대로 노출해 보이고 있다.

　　오타쿠 문화의 불편한 상상력을 전면에 내세우고 있는 아이다는 국제적인 지명도의 면에서도 무라카미와 차이를 보여 왔다. 무라가미의 유명세가 주로 외국에서 형성되었고 이후 일본으로 역수입된 상황이라면, 아이다의 경우 그가 쌓아온 국내적인 명성에 비하여 국제적인 비엔날레나 전시 참여는 더딘 편이다. 1965 그룹의 핵심 멤버인 아이다는 일본 내에서는 이미 2003년 아오모리에 있는 미술관에서 회고전을, 2011년에는 동경 원더사잇Wondersite의 거장시리즈에 초대된 바 있고, 2008년『미술수첩』의 표지에서 젊은 세대가 가장 존경하는 일본 현대미술작가로 소개되었다. 아이다의 일본 내 명성에 비하여 그의 국제적인 활동은, 특히 엘리엇의 전시 이전까지 미비하였다. 2001년 요코하마 트레날레와 2005년 싱가포르 비엔날레를 제외하고 주요 국제 비엔날레에 참여하지 못하였고 그룹전을 제외하고는 이렇다 할 만한 비평적 관심을 끌지 못하여 왔다. 잡지『아시아퍼시픽Asia-Pacific』과의 인터뷰에서 그의 오랜 일본 화상도 아이다의 주제가 너무 일본적이고 일본의 복합적인 사회문제들을 다루고 있기 때문에 미국이나 유럽의 관객들이 그의 작업을 이해하기 힘들어 한다고 주장한다.[25]

　　일본 내 젊은 세대의 미학적 발전과정을 십분 반영하면서도 동시에 각종 논란을 의식한 엘리엇도《바이바이 키티》전에서 지나치게 도전적인〈뉴욕 상공을 나는 비행기〉나 오사마 빈 라덴을 연기한 영상작업을 제외시켰다. 또한 뒤셀도르프에서 열린 1965 그룹의 단체전 도록에서 아이다의 '전쟁 시리즈'가 1990년대 이후 우경화된 일본의 문화적, 역사적 분위기를 반영하는 것

이 아니라 "미국의 현재 제국적인 침략의 역사는 과거 일본의 제국주의와 그리 다르지 않다"는 것을 보여주기 위한 것이라고 우회적으로 해석하였다.[26] 하지만 아이다의 그림이 암시하고 있는 과거 전쟁에 대한 작가의 태도는 엘리엇이 말하고 있는 바와 같이 그리 단순치만은 않다. 아이다는 한때 1970년 일본에서 왕정을 복구하기 위한 주장을 하면서 자살한 일본의 우익 소설가 미시마 유키오みしまゆきお나 평화주의자 운동가인 오다 마코도小田実를 모두 자신의 우상으로 삼았다.[27] 뿐만 아니라 빈 라덴을 일종의 홈비디오 포맷에서 연기하고 있는 아이다는 미국과 일본의 정치권 모두를 비판하였다. 2005년 싱가포르 비엔날레 측에서는 일본 총리를 정면에서 풍자하고 부분에 대한 수정을 요구한 바 있다. 2017년 백남준아트센터에서 열린 《상상적 아시아》에서도 소개되었던 〈자칭 일본의 수상이라 주장하는 남성이 국제회의 석상에서 연설하는 모습을 담은 비디오〉(2014)에서 일본 억양으로 영어를 더듬더듬 말하는 주인공은 영락없이 아베 신조 일본 총리를 연상시킨다. 아이다는 일본 내에서 정치적인 전시 내용 때문에 지속적으로 정부나 보수적인 매체와 갈등을 빚어오고 있다.

　　그러므로 아이다의 정치적 관점은 일본 내부에서도, 서구인의 관점에서도, 게다가 강력한 식민지 탄압의 역사를 생생하게 기억하고 있는 여타 아시아인들의 관점에서도 매우 불편하고 도전적으로 비춰질 수밖에 없다. 서구인의 눈치를 보면서 일본인의 관점을 대변하고자 하였던 엘리엇의 전시기획 방법 또한 한국인의 입장에서 불편할 수밖에 없다. 여하튼 《바이바이 키티》전에서 아이다는 일본 전후문화를 최대한 편안하게, '슈퍼플랫'하게 장식적인 디자인 취향으로 축약시킨 무라카미와 대조를 이루는 도전적인 작가로 소명되었다. 무라카미가 슈퍼플랫이라는 이론으로 일본의 자화상을 단순화하고자

하였다면 아이다는 일본인들에게도 역사적 문제들을 과감하게, 심지어 우익의 민낯까지 드러내면서 다루었다고 볼 수 있다. 이러한 측면에서 엘리엇은 일본문화의 특징인 혼용성이 "극단적인 천국과 지옥, 환상과 악몽, 이상과 실제 사이에서 일어나는 투쟁을 위한 풍부한 온상"이며 "여기에 키티의 비어있음 blankness은 없다"라고 주장하는 것이나.[28]

비서구권 예술대중화 전략의 음과 양

일본 현대미술과 전 지구화 현상을 논의하는 과정에서 무라카미와 아이다의 서로 다른 미학적 태도나 전략은 중요하다. 일본 현대미술에서 1965 그룹과 연관을 맺은 작가·기획자·비평가들은 국제 미술에게서 가장 적극적으로 활동을 펼쳐나가고 있으며, 이들의 국제적인 명성은 1990년대 전략적으로 서구와 일본 미술의 관계를 고민하는 비평적 관점과 맞물려서 등장하였기 때문이다. 주지하는 바와 같이 1965 그룹 작가들에게 영향을 주게 되는 사와라기나 마츠이와 같은 비평가들은 서구의 주요 미술사나 아닌 전통 일본의 미술사나 미술개념을 후기식민주의적인 시점에서 개진하기 시작하였으며 하세가와를 비롯하여 1965 그룹전의 기획에 참여한 미미와 같은 작가들도 서구 주도의 미술사적, 미술 비평적 맥락에 대하여 꾸준히 비판을 가해오고 있다. 1965 그룹에 속한 작가들이 순수미술의 소재와 방식으로부터 이탈해서 전통적인 우키오에 회화, 일본의 만화영화, 게임, 캐릭터 등에 눈을 돌리게 되는 것도 한편으로는 일본의 폐쇄적인 미술계로부터의 이탈을 꾀하고, 또 다른 한편으로는 서구 위주의 미학이나 비평적 기준에 대한 대안을 찾기 위한 시도라고 볼 수

있다. 따라서 1990년대 중반 이후 전 세계 미술계에서 첫 번째로 부각된 도쿄 팝의 형성과 성공의 모든 과정은 일본 미술계 안과 밖의 복합적인 상황과 깊게 연관되어 있다.

때문에 도쿄 팝의 경우는 결국 미술시장과 특정한 양식을 중심으로 로컬의 소비문화를 순수예술에서 변환하고 이를 재현하는 과정이 지닌 한계점을 여실히 드러낸다. 다시 말해서 복잡다단한 일본 오타쿠 문화가 순수예술의 분야에 유입되고 자연스럽게 담론화되면서 결국 예술의 대중화는 일종의 일본의 대중문화, 산업을 전 세계 문화예술계에서 선전하는 역할을 담당할 수밖에 없게 되었다. 그리고 이러한 과정에서 비서구권의 순수 예술가들의 의도는 지속적으로 서구미술계나 서구인들의 이해도에 의하여 결정될 수밖에 없다. '무정체성의 정체성'을 부르짖으면서도 한편으로는 서구미술계의 인정과 동시에 일본으로의 역수입을 꾀했던 무라카미나 일본 하위문화의 공격성을 보존하고자 하였던 아이다 모두 서구 의존적이면서도 서구 비판적인 양면성을 지니기 때문이다. 오히려 이들은 일본과 세계라는 전 지구화된 미술계의 두 축 사이에서 방황하고 자신들의 생존전략을 찾고자 한다는 점에서 닮아 있다.

또한 서구인들에게 덜 익숙하고 이국적이며 낯선 오타쿠 문화를 전 지구화 시대의 미술계에 도입하는 과정에서 파생되는 이해, 몰이해, 오해의 양상은 무라카미나 아이다를 해석하고 이해하는 과정에서도 공통적으로 발견된다. 이에 중국 영화비평가이자 문화이론가 렌 앙Len Ang의 비판에 주목할 필요가 있다. 렌 앙은 호미 바바Homi Bhabha 식의 이상화된 제3의 공간에 대하여 다음과 같이 반발한다. 그는 "경계들—혹은 번역의 공간들—은 상대적으로 자유로운 공간들이 아니다. 이들 공간은 서로 다른 둘 혹은 그 이상의 문화들

사이의 긴장관계가 마술과 같이 해결되는 그러한 자유로운 곳이 아니다. 이 공간은 주도적인 우월관계나 힘의 관계들에 의하여 그러한 긴장관계가 오히려 강화되는 공간이다"라고 설명한다.[29] 일본 미술계와 서구인들의 시선을 연결하고자 하였던 엘리엇 또한 가치중립적인 입장에서 일본 문화를 조명하고 있다기보다는 허무주의적이고 자극적인 일본 작가들의 소재를 부각시킴으로써 서구인들이 일본 문화에 대하여 갖게 되는 역사적 죄의식과 환상을 재생산하고 있다고 볼 수 있다. 게다가 태평양 전쟁에 대한 아이다의 그림은 엘리엇의 주장과는 달리 태평양 전쟁의 또 다른 피해자들(한국·대만·필리핀·중국)에게는 현재 진행형인 직접적인 폭력의 역사에 해당한다. '올바른' 로컬 시각의 재구성, 혹은 재현으로 내세우고 있는 엘리엇의 기획의도가 도마에 오를 수밖에 없는 이유이다.[30]

결과가 어찌 되었건 간에 무라카미나 아이다가 전 지구화된 미술환경에서 일본적인 것, 오타쿠적인 것에 대하여 고민하는 한 '이국적인' 문화는 잘못 차용되고 과장될 소지를 지닌다. 이러한 과정에서 서로 다른 문화들은 결합될 뿐 아니라 그 안에서 위계질서를 지니게 된다. 오타쿠 문화가 지닌 '태생적인 혼용성' 때문만이 아니라 관련된 작가들의 개인적인 야망, 목적, 미술계의 국내외적인 상황에 따라 일본의 하위문화는 지속적으로 다르게 차용되고 변화되어 해석되고 과장되거나 축약될 운명에 놓일 수밖에 없다.

그렇다면 과연 로컬 미학을 생성하고 규정하는 주체는 누구여야 하는가? 또한 누구를 위한 로컬 미학을 규정하고 생성해야 하는가? 로컬 미술계에서 일상적인 대중의 미학적 언어를 순수예술에 번안한 경우 과연 누구를 위한 예술의 대중화인가?

위의 질문은 일본 현대미술뿐 아니라 전 지구화 시대에 '먹힐 만한' 로컬

미학, 전법을 고민하는 국내의 미술계에도 시사하는 바가 크다. 물론 이에 대한 제언이 따로 존재한다고 보기는 어렵다. 전 지구화 시대에 지역, 로컬 등의 단어는 글로벌만큼이나 정의가 불분명하고 서구 중심의 전 지구화된 미술게에서 오용될 위험의 소지를 다분히 지닌다. 단순한 문화적 혼용성마저도 결국은 그 문화를 내포하고 있는, 그 해석을 가능하게 하는 각 문화권들의 정치적, 경제적 힘의 논리에 따라 결정된다. 일본 내 하위문화를 활용하는 경우에도 단지 작가나 기획자들의 입장을 넘어서서 결국 그것이 전시되고 해석되는 방식에 따라서 서로 다른 관심사와 입장들을 반영하게 된다. 그리고 다양한 해석들은 국가적인 경계선이나 기획자의 문화적인 원류를 뛰어넘는다. 그러므로 무수한 오해와 권력의 투쟁 과정이 긍정적인 전 지구화의 요건이며 '로컬' 미학을 이해하는 과정에서 필수적이라는 사실을 인지하는 것이야말로 전 지구화 시대에 현대미술과 비평이 가장 생산적으로 대처하는 방법이 될 것이다.

제2장

일본식 대안공간과 커뮤니티 아트의

시작: 나카무라 마사토

1965 그룹에서 무라카미와 함께 활동한 다른 작가들의 예는 어떠한가? 이번 장은 동아시아 현대미술에서 "예술대중화"의 또 다른 축인 일본 커뮤니티 아트의 선구자 나카무라 마사토中村政人의 1990년대 후반부터 3331 아트 치요다 설립에 이르는 예술적 행보를 추적하고자 한다. 나카무라는 도쿄 예술대학교東京藝術大学 출신으로 다카시 무라카미村上隆, 아이다 마코토会田誠, 오자와 츠요시小沢剛와 함께 그룹 1965세대에 속한다. 도쿄 팝이 미술시장이나 대중소비문화의 분야를 통하여 '예술대중화'의 기치를 들었다면 커뮤니티 아트는 2000년대 들어 도심의 유휴공간을 활용한 기획활동, 예술창작과 사회운동 간의 경계를 무너뜨리면서 등장하였다. 특히 3331 아트 치요다Arts Chiyoda의 역할은 2011년 일본 지진피해 당시 지역 활동, 지역경제 활성화를 통하여 빛을 발하였다. 또한 나카무라의 행보는 많은 측면에서 일본의 영향을 받고 있는 국내 커뮤니티 아트의 발전 궤적이나 미래를 가늠하는 데도 중요한 참고자료가 될 수 있다. 비평가 클레어 비숍Claire Bishop이 비판한 바와 같이 커뮤니티 아트의 "예술대중화"나 예술을 통한 사회참여의 전략은 예술의 비판적 사회기능을 오히려 저하시킬 우려도 낳고 있다.[1]

1990년대 일본 미술계와 거리 예술전

일본의 대표적인 커뮤니티 아트센터인 3331 아트 치요다를 운영하여 온 작가이자 기획자 나카무라의 주도하에 1994년《신주쿠 소년新宿少年アート》**토 1**전이 열렸다. 나카무라뿐 아니라 아이다, 오자와 등과 같이 20대 후반에서 30대 초반의 작가들 84명이 참여한《신주쿠 소년》은 낙서나 벽화, 포스터들로 이루어진 전형적인 거리 예술전이었다. 『슈퍼플랫의 전과 이후Before and After Superflat』(2011)의 저자 아드리안 파벨Adrian Favell에 따르면《신주쿠 소년》은 최근 영국에서 귀국한 작가 겸 저자인 나카무라 노부오中村ノブオ의 『소년아트少年アート_ぼくの体当り現代美術』(1993)로부터 제목을 따왔고, 1988년 영국 젊은 작가들에 의하여 개최된《프리즈Freeze》로부터도 영감을 얻었다.[2] 이들 젊은 세대의 일본 작가들은 1980년대 말 부동산 경기 침체에 따른 유휴공간을 활용해서 빈 창고에서 전시를 개최한 영국 젊은 작가들의 선례를 따랐다. 이들은 도쿄의 대표적인 젊은이들의 거리인 신주쿠新宿를 전시 장소로 택함으로써, 1990년대 초반 일본 기득권층이 선호하였던 심각하고 고상한 긴자銀座 화랑들의 전시에 대하여 반기를 들었다.[3]

　　도쿄 예술대학교나 일본 유수의 미술대학들을 졸업한 젊은 세대 작가들이 단체 행동을 벌이게 된 것은 앞장에서도 언급한 바와 같이 1990년대 초반 일본 미술계의 상황이 젊은 작가들에게 녹록치 않았기 때문이다. 1980년대 후반부터 이어진 버블경제는 일시적이나마 현대미술에 대한 컬렉터들의 관심을 불러일으키기는 하였으나 당시 일본 내 미술시장은 '블루칩'으로 여겨지는 해외나 국내 유명 작가들에 대한 투자에 더욱 열을 올리고 있었다.[4] 물론 역사적으로 젊은 작가들이 미술시장에서 소외되는 일은 반복되어져 왔다. 그러

도 1 작가 단체사진,《신주쿠 소년》, 1994, 동경 신주쿠.

도2 오자와, 〈나수비 화랑〉, 《긴부아트》, 1993, 동경 긴자.

나 1980년대 후반부터 부동산 버블과 함께 시작된 일본 미술시장의 호황은 젊은 작가들의 상대적인 박탈감을 심화시켰다. 게다가 1990년대 초반 공적인 기금들은 국공립 미술관의 전시나 신주쿠 I-대지예술 프로젝트The Shinjuku I-Land Art Project(1995)와 같은 국제교류를 위한 프로젝트들에 집중되어 있었다.[5]

1990년대 초반 일본 미술계에는 젊은 작가들을 후원하는 화랑 체계가 전혀 존재하지 않았기에 전시를 하고 싶다면, 젊은 작가들은 긴자의 고급 화랑에 고액의 대관료를 지불하는 "대관 화랑" 시스템을 따라야 했다.[6] 그러나 1980년대 후반 일본 긴자 지역은 전 세계적으로도 부동산 가격이 가장 비싼 곳 중의 하나였고, 따라서 긴자 화랑에서 일본의 젊은 작가가 전시를 연다는 것은 거의 불가능한 일이었다.[7] 나카무라는 당시 친분관계를 유지하던 무라카미와 함께 1993년 대관화랑이 즐비한 긴자 거리에서 '긴자 거리를 산책한다'는 의미를 지닌 《긴부아트ザ・ギンブラート》를 기획하였다. 전장에서도 언급한 바와 같이 화랑들이 문을 닫는 일요일에 열린 길거리 전시에

서 오자와는 우유 상자 갑의 내부에 참여 작가들의 작업을 삽입한 〈나수비 화랑なすび画廊〉**도 2**, 즉 일본어로 '가지 화랑'을 대관 화랑이 즐비한 거리의 나무나 벽에 매달았다. 나수비 화랑은 우유 상자 갑이 나무에 달린 모양을 일컫기노 하지만, 당시 긴자 거리의 유명 대관화랑인 나비스 화랑なびす画廊의 이름을 본뜬 것이기도 하다.

　　이번 장은 일본의 대표적인 커뮤니티 아트의 기획자이자 작가로서 나카무라의 행보를 1990년대 초 일본 미술계의 역사적인 맥락에서 되짚어보고자 한다. 즉 1990년대 후반 나카무라의 주도하에 설립되었던 작가들이 주도하는 이니셔티브initiative인 코만도 NCommand N(1998)과 아키하바라秋葉原에서 열린 코만도 N의 첫 프로젝트, 《아키하바라 TVAkihabara TV》(1998), 그리고 3331 아트 치요다(2010-)의 커뮤니티 아트센터의 시발점을 나카무라가 동료 작가들과 기획한 거리 미술전에서부터 찾고자 하였다. 아울러 저자는 나카무라가 지난 20여 년간 관여한 작가들의 이니셔티브, 한시적인 전시 이벤트, 커뮤니티 아트센터 등을 일본 미술계의 특수한 상황을 보여줄 수 있는 확장된 의미의 '대안공간' 현상으로 다루고자 한다. 대안공간은 원래 미술관이나 상업화랑들에서 전시의 기회를 잡기 어려운 새로운 예술적 양식이나 주제를 다루는 작가들이나 기획자들이 도심의 유휴공간을 활용하거나 따로 공간을 대여해서 기획한 경우들을 가리켜 왔다. 역사적으로는 1970년에 뉴욕에 만들어진 '112 그린가 워크숍Greene Street Workshop'을 필두로 여성작가들이 모여서 직접 개조해서 만든 'AIR 갤러리'(1972), 그리고 국내에서는 1998년에 홍익대학교 앞에 설립된 쌈지스페이스, 1999년 대안공간 루프 등이 그 대표적인 예이다.

　　반면에 나카무라의 코만도 N은 전시나 공공예술 이벤트를 기획하는 건시기획 대행사이면서 작가들이 주축이 된 작가 이니셔티브로 1995년에 설립

된 이래로 사무실이나 전시공간을 필요에 따라 대여하거나 이동하는 매우 느슨한 조직이었다. 저자가 다변화된 대안공간의 형태들에 주목하는 것은 다양한 영역에서 활동하여온 나카무라 개인의 역량에 따른 것이기도 하지만 1990년대 후반 일본 미술계가 지닌 폐쇄성이나 사적인 후원금을 조달하기 어려운 사회적 여건에서 등장한 일본 '대안공간'의 특수성에 주목하기 위함이다. 실제로 지난 20여 년간 일본 미술계에서는 미술관 밖의 전시 이벤트나 프로젝트 등이 대안공간, 작가 이니셔티브, 커뮤니티 아트 등의 혼용된 방식으로, 그리고 압축적으로 일어났다. 이러한 양태는 북미나 서유럽의 국가들에서 1970년대 초에 등장하였던 대여된 공간을 중심으로 활동하였던 고전적인 대안공간의 사례들과도 차이를 보인다.

아울러 나카무라의 공공예술 프로젝트들이 1990년대 초중반 일본 미술계에서 젊은 작가들이 갈구하였던 민주적이고 개방된 미술계의 구도와 예술의 의미를 일본 사회로 확장하기 위한 소위 '예술대중화'에 대한 열망으로부터 비롯되었음을 강조하고자 한다. 따라서 나카무라의 커뮤니티 아트를 기존의 일본 아방가르드에서 분리된 것이 아니라 1990년대 초·중반 일본의 하위문화를 예술에 반영하고자 하였던 무라카미와 같은 동료 작가들과의 연계성 속에서 인식하고자 한다. 다시 말해서 나카무라의 대안적인 전시공간에서의 기획이나 커뮤니티 아트센터 설립의 과정을 일본 미술계에서 예술의 대중화, 혹은 예술과 삶을 결합하고자 하였던 1965 그룹의 기본 태도와 연계해서 파악하려는 것이다.

덧붙여서 나카무라에 관한 이번 장은 1990년대 중반 일본과 한국 미술계의 관계, 또한 이후 국내 미술계에서 커뮤니티 아트의 발전과정을 이해하는 데에도 큰 도움이 될 것이다. 나카무라는 1990년부터 1992년까지 홍

익대학교에 유학하였고, 청계천을 방문한 경험을 바탕으로 일본으로 돌아간 후에 도심 속의 낙후된 환경에 관심을 기울이게 되었다.[8] 뿐만 아니라 1990년대 초반 한국을 방문하였을 당시 최정화와 친분을 쌓았고, 이러한 측면에서 1995년 홍대 앞 폐가와 거리 벽에 전시되었던 《뼈-아메리칸 스탠다드》전은 당시 일본 젊은 세대 1965 그룹과의 영향관계에서 기획되었을 것이라고 짐작해볼 수 있다. 아울러 2008년 베이징 올림픽에 선보인 〈시장 올림픽Xijing Olympics〉에 이어 《2010년 서울 미디어시티 페스티벌》에도 선보인 〈시장 맨Xijing Men〉은 1990년대 초반부터 무라카미를 비롯하여 나카무라와 오자와 등을 포함한 일본 젊은 세대의 작가들과 한국 작가들이 교류해 온 결과이다. 〈시장맨〉 프로젝트에서 중국의 첸샤오시옹陈劭雄, 일본의 오자와, 한국의 김홍석이 협업하였다. 그러므로 이번 장은 국내에서는 2000년대 초반부터 본격화되기 시작한 대안공간, 2000년대 후반부터 시작된 커뮤니티 아트, 도시 재생 프로젝트 등이 일본에서는 어떻게 시작되었는지를 비교해볼 수 있는 좋은 기회이다. 5장에서 다루어지겠지만 국내에서도 2000년대 중·후반 이후 일상적이고 친숙한 미학적 언어를 사용함으로써 관객들과의 수평적인 관계를 강조하는 커뮤니티 아트, 생활 예술, 작가 공동체 등이 붐을 이루어 오고 있다.[9]

맥도널드에서 '아키하바라'로

나카무라는 게이다이芸大라고 불리는 도쿄예술대학교 출신 동년배 작가들과 느슨하게 연결되어 있었고, 이를 계기로 《긴부아트》와 《신주쿠소년》을 기획하

게 되었다. 이들은 '1965 세대'라는 명칭으로, 혹은 앞 장에서도 자세히 밝힌 바와 같이 '쇼와 40년회昭和40年会'라고도 불린다. 이들 공동체는 1994년에 미국으로 떠나기 전까지 무라카미를 중심으로 비평가이자 기획자 사와라기, 로엔트겐 예술기관Roentgen Kunst Institut의 관장인 이케우치 츠토무總監・池內務 등에 의하여 주도되었다. 무라카미・니키 무라・아이다 등은 사와라기가 기획하고 로엔트켄에서 열린《무정형Anomaly》(1992)에도 포함되었다.[10]

비평가 사와라기 노이椹木野衣는『일본・현대・미술』(1998)에서 일본, 현대, 미술의 세 가지 개념이 결코 서로 완벽하게 소통될 수 없는 것임을 지적하면서 서구의 순수예술 개념이 장악해버린 일본 미술계를 신랄하게 비판하였다. 사와라기에 따르면 전후 일본의 현대미술은 서구로부터 유입된 추상, 미니멀리즘, 그리고 개념미술을 일본의 토양에 이식하는 데에만 급급하여 왔다. 그는 1990년대 중반 이후 식민화된 문화적 정체성으로부터 점차로 벗어나지 못하고 경제적인 성장마저 정체되면서 근본적으로 문화적인 정체성의 '혼란'을 겪고 있는 일본 현대미술계를 "나쁜 곳"이라고 명명하기에 이르렀다.[11]

사와라기의 비평은 서구식 아방가르드 계보를 그대로 답습한 일본 현대미술 비평계에 대한 도전이기도 하였지만, 1980년대 말부터 1990년대 초까지 미술잡지『미술수첩美術手帖』의 편집장으로 일하면서 그가 경험한 동시대 젊은이들의 입장을 대변한 것이기도 하였다. 사와라기는 1992년에 발간된「롤리팝Lollipop」이라는 비평문에서 일본의 하위문화에 해당하는 오타쿠나 애니메이션 등이 새로운 예술적 가능성을 제공하고 있음을 인지하였다. "만약 카와이가 고상하고 숭고한 것의 대척점에 위치할 수 있다면 네오 팝의 하위부류인 카와이kawaii 아트는 저항으로서의 역할을 한다."[12] 사와라기는 1992년 당시 일본 미술계에서는 거의 최초에 해당하는 사적인 기금으로 운영되는 실험적

인 예술을 위한 로팅겐 예술기관의 개막전으로 열린《무정형》에 무라카미와 나카무라를 비롯하여 야노브 겐지ヤノベケンジ, 무라카미보다 먼저 1990년대 초부터 일본 만화의 캐릭터 인형 조각을 만들어 온 나카하라 고다이中原浩大 등을 포함시켰다. 또한 오프닝 날 록 콘서트가 열리고, 벽면은 만화와 낙서로 채워지게 되었다.

　　나카무라를 국제적으로 널리 알려지게 만든 작업도 그가 2001년 베니스 비엔날레의 일본관에 설치한 맥도널드 M 표시였다. 작가가 직접 본사로부터 허락을 받아서 설치한 〈QSC+mV〉(2001) **토 3**는 전 지구화 시대 각국의 파빌리온이 지닌 모순된 의미를 파헤치는 동시에 대중소비문화에 대한 나카무라의 관심을 재확인시켜준다. 'QSC+mV'라는 제목은 맥도널드의 원래 회사 철학인 "질, 서비스, 청결이 가치를 만든다Quality, Service and Cleanness make Value"는 문구를 일종의 컴퓨터 단축키와 같이 변형시킨 것이다. 나카무라는 1997년 로엔트겐 예술기관에서 열린 그의 개인전에서도 일본의 7개 편의점

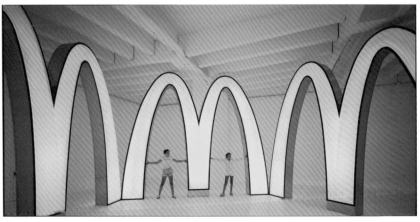

토 3　나카무라, 〈QSC+mV〉, 2001, 혼합매체(네온), 베니스 비엔날레, 이태리.

및 대중상표의 로고를 본사로부터 허락을 받고 거대한 네온사인으로 제작, 전
시하였다.

《긴부아트》는 나카무라와 무라카미를 포함한 8명의 작가들이 개인적으
로 설치나 행위예술을 진행하고 추가로 초대된 26명의 작가들이 함께 참여하
는 방식이었다.[13) 무라카미는 일요일에 문을 열지 않는 긴자 화랑가를 돌면
서 〈거절 투어Rejection Tour〉라는 프로젝트를 진행하였고, 오자와는 우유 상자
갑으로 만들어진 〈나수비 화랑〉을 긴자 거리의 유명 화랑 근처 나무들에 매
달았다.[14) 또한 아이다는 긴자 거리의 유명 화랑인 일동 화랑 앞에서 돗자리
를 깔고 직접 그림과 사진을 판매하였다.

1965 그룹이 기획하였던 거리예술전 《긴부아트》와 《신주쿠 소년》은
1960년대 일본 아방가르드의 전설인 하이-레드 센터High-Red Center, 高赤中
의 유산을 부활시켰다. 하이-레드 센터는 1963년 지로 다카마츠高松次郎(1936-
1998), 겐페이 아카세가와赤瀬川原平(1937-2014), 나츠유키 나카니시中西夏之(1935-)
등이 주축이 되어서 만들어졌고 길거리 스턴트와 해프닝을 벌였던 가장 공격
적인 작가공동체이다. 나츠유키는 얼굴에 옷핀을 꼽고 동경 시내를 걸어 다니
거나 1964년 도쿄 올림픽을 맞이하여 강도 높게 행해진 시정부의 정책에 반
대하여 올림픽 직전인 10월 긴자의 홋카이도 신문사 앞에서 흰색의 연구복을
입고 보도의 바닥과 길거리를 집안 청소하듯이 꼼꼼히 닦는 퍼포먼스, 〈수도
권 청소 정리 촉진운동首都圈淸掃整理促進運動〉**도 4**을 행하였다.[15) 나카무라, 무
라카미, 오자와 등도 하이-레드 센터와 같이 멤버들의 이름 약자를 따서 '작
은 빌리지 센터スモールヴィレッジセンター'로 그룹의 이름을 지었다. 작은 빌리지 센
터는 하이-레드 센터의 전시 《다섯번째 믹서 계획第5次ミキサー計画》(1963-64)을
연상시키는 〈오사카 믹서 계획大阪ミキサー計画〉(1992)에서 하이-레드 센터의 길

거리 청소 이벤트를 재연하였
고, 오사카시大阪市의 우메다
梅田 지하철역 쇼핑센터에서
는 물건을 던지는 퍼포먼스를
진행하였다. 하이-레드 센터
도 백화점 옥상에서 상품을
던지는 파격적이고 위험천만
한 행위예술로 유명해졌다.

도 4 하이-레드 센터, 〈수도권 청소 정리 촉진운동〉, 1964, 동경 긴자.

　　　그러나 무라카미나 나
카무라의 길거리 행위예술은 1960년대 초반 반정부적이고 자본주의에 정면
으로 도전하였던 하이-레드 센터의 활동에 비하여 훨씬 덜 공격적이었다. 하
이-레드 센터가 자신들의 프로젝트를 "직접적인 액션Direct Action"이라 부르면
서 공격적이고 저항적인 측면을 강조하였다면, 〈오사카 믹서 계획〉은 이미 제
목에서부터 이전의 행위예술을 재연하고 혼용한다는 뉘앙스를 풍겼다. 뿐만
아니라 도시의 일상적인 삶을 게릴라와 같이 한시적으로 급습하고 간섭하고
자 하였던 하이-레드 센터의 행위예술에 비하여 '작은 빌리지 센터'는 자신들
활동의 전 과정을 일일이 기록하였고 미술잡지에 대대적으로 홍보하였다. 〈오
사카 믹서 계획〉이 벌어진지 4일 후인 12월 8일에 『일본 예술의 현재Japan Art
Today』라는 플로피 디스크floppy disk로 배포되는 미술잡지의 창간호에 이들의
활동이 실렸다.[16] 나카무라는 "내 생각에 1950-60년대 예술은 체제에 반항
하는 사회적 분위기에 완벽하게 부합되었다. 반면에 현재에는 그러한 저항의
정확한 구심점이 더 이상 존재하지 않는다"고 단언하면서 자신의 세대와 1960
년대 반정부적이었던 하이레드 센터 작가들의 활동 사이에 선을 그었다.[17]

'작은 빌리지 센터'의 활동도 반정부 정책이나 자본주의 비판 등의 정치적인 이슈보다는 일본 미술사의 중요한 역사적 예를 인용함으로써 자신들을 홍보하려는 의도가 더 강했다고 볼 수 있다.

《긴부아트》이후로 정도의 차이는 있지만 반문화적이고 반자본주의적인 태도를 유지하여 온 오자와를 제외하고 나카무라와 무라카미는 젊은 작가들에게도 현실적으로 전시 기회를 확충해주는 데 더 몰두했다. 오자와의 경우 잘 알려진 바와 같이 1993-1995년까지 2년 동안 만들어진 우유 갑 전시장, 즉 〈나수비 화랑〉을 한 장소에 모아서 개최하고 도록을 발행하였다. 1997년에는 이를 국제적인 프로젝트로 발전시켜서 각종 비엔날레에 선보였다. 또한《긴부아트》이후 미국으로 떠난 무라카미는 1996년에 설립한 자신의 스튜디오 히로폰 팩토리Hiropon Factory를 2001년 뉴욕과 도쿄에 본사를 둔 국제적인 스튜디오, 카이카이 키키Kaikai Kiki Co.로 확장하였고, 2002년《게이사이 KEISAI》라는 젊은 작가들을 위한 아트페어를 설립하였다. 잘 알려진 바와 같이 카이카이 키키에는 무라카미뿐 아니라 일본의 망가나 애니메이션 이미지를 활용해서 작업을 하는 치호 아오시마靑島千穗나 미스터Mr. 등의 젊은 작가들이 포진되어 있었다. 특히 무라카미가 만든 게이사이 아트페어는 작가들 간의 레슬링 매치나 대중을 상대로 한 이벤트를 여는 등 기존의 심각한 아트페어와는 차별화를 꾀하였다. 이와 연관하여 사와라기는 무라카미의 게이사이가 "처음부터 길거리 바자 정도 수준이라고 조롱을 받았으나 실상은 공식적으로 인증된 어떠한 비엔날레, 트레날레, 예술상들에 비해서도 잘 알려지지 않은 더 많은 [일본의] 새로운 작가들을 발굴해 내었다는 것을 궁극적으로 인정해줘야 한다"고 추켜세웠다.[18] 그러나 전장에서 언급한 바와 같이 '게이사이'의 높은 참여비용이 문제가 되기도 하였다.

　　　오자와가 반미학적인 태도를 고수하고, 무라카미가 국제 미술계에서 젊은 작가들에게 판로를 개척해주며 아트페어를 통하여 젊은 예술가들에 대한 대중적인 관심도를 증대시키는 데에 기여하였다면, 나카무라의 전략은 달랐다. 1990년대 중후반 문화예술과는 무관한 도시의 유휴공간들을 활용해서 한시적이나마 전시를 선보이려는 나카무라의 기획은 무라카미와는 다른 형태로 젊은 작가들에게 전시의 기회를 제공하였다. 나카무라는 수차례 인터뷰에서 "우리는 그 모든 두려움과 실패를 포함하면서 아트 신을 새롭게 구축해야할 필요가 있다. 나는 1990년대 초반에 많은 게릴라 전시를 열었고 그러한 경험들로부터 아트 신에 반항하는 것이 무엇인가에 대하여 많은 생각을 하였다. 나는 목표가 기존의 구조에 올라타는 것이 아니라 당신 스스로가 아트 신을 개발하는 것이라는 것을 깨닫게 되었다"고 주장한다.[19]

　　　아울러 나카무라는 미술관과 화랑에서의 개인전이 아니라 작업의 창작 과정 자체를 보다 넓은 대중들과 공유하는 것을 "예술적인 성공"으로 규정한다. "내 생각에 사람들은 아트 신을 대부분 그들이 다 볼 수 있는 완성된 작업에 근거해서만 이해한다. 예술작업의 창작과 작가의 고통 과정은 거의 노출되지 않는다. [대신] 나는 예술가들의 작업을 보여주는 것뿐 아니라 아트 신을 만드는 학생들과 사람들이 함께 모일 수 있는 장소를 만드는 것이 매우 절실하다고 느낀다."[20]

　　　그렇다면 예술작업의 결과뿐 아니라 예술창작의 과정을 공유하고 심지어 교육과정과 연계하고자 하였던 나카무라의 계획은 이후 어떻게 진행되었는가? 전 지구화된 미술시장이나 비엔날레와 적극적으로 교류하지 않으면서 어떻게 나카무라는 대안적인 전시공간을 물색하고 젊은 작가들을 위하여 전시기회를 확충할 수 있었는가?

일본식 대안공간의 한 유형: 코만도 N

나카무라는 1998년 일종의 전시 기획 대행사이자 작가 이니셔티브인 코만드 N을 설립한 후, 그 첫 프로젝트로 아키하바라 전자상가에 배치되어 있던 텔레비전 모니터에 한시적이지만 예술가늘의 비디오들 상영하는 《아키하바라 TV》도 5-7를 성사시켰다. 이를 위하여 작가는 400개의 가계들이 속해 있었던 거대한 아키하바라 전기타운 협회와 오랜 조율의 과정을 거쳐야만 했다. 그럼에도 불구하고 《아키하바라 TV》는 나카무라로 하여금 매년 특정한 전시공간을 활용해서 일본 젊은 작가들에게 미술관이나 화랑 밖의 전시공간을 제공하였다.

도 5 코만도 N, 《아키하바라 TV 2》, 2000, 전시 정경, 동경 아키하바라.

《아키하바라 TV》를 기획하게 된 배경으로 작가는 청계천에서의 경험을 자주 언급한다. 나카무라는 서울의 청계천을 걷다가 일본의 국영방송NHK의 프로그램을 위성으로 받아서 방영하는 것을 보고서 텔레비전 그 자체가 물리적인 제약을 쉽게 뛰어넘을 수 있는 흥미로운 전시 공간이 될 수 있다는 점을 깨닫게 되었다.[21] 1990년대 말 아키하바라는 청계천의 세운상

도6 코만도 N, 《아키하바라 TV 2》, 2000, 전시 정경, 동경 아키하바라.

도7 《아키하바라 TV》, 지도, 1999.

가와 유사하게 아날로그에서 디지털로 바뀌어가는 전자산업의 현장을 그대로 반영하고 있었다. 컴퓨터나 스마트 폰이 대세로 떠오르면서 일본 전자산업이 쇠퇴일로에 놓이게 되자 아키하바라의 명성에도 금이 가기 시작하였다. 《아키하바라 TV》가 진행될 당시 전자상가들은 일본 망가나 애니메이션의 플라스틱 캐릭터, 카드 등의 마니아 상품을 파는 곳으로 업종 전환을 하고 있었다.[22] 더불어 1990년대 중후반 부동산 가격의 하락과 인구 감소로 인하여 도쿄 내부 도심의 풍경에 변화가 생기기 시작하였다. 위성도시의 인구들이 급감하게 되면서 도쿄와 외곽 도시들을 잇는 교통의 요지인 아키하바라도 변화의 물결을 피해갈 수 없게 되었다.

 '코만도 N'이라는 명칭은 매킨토시 컴퓨터에서 원래의 창 말고 추가적인 창을 열기위하여 사용하는 단축키를 지칭하며, 《아키하바라 TV》는 앞에서도 언급한 바와 같이 전기상 아저씨의 허락을 받고 한시적으로 쉬고 있던

32인치 텔레비전들에 예술가의 영상을 트는 비디오 아트 페스티벌이다. 아키하바라의 전자상가 대표에 따르면 자신들은 처음에 작가들이 하는 말의 50퍼센트 밖에는 이해하지 못하였으나 결과적으로 《아키하바라 TV》 이벤트 동안 더 많은 인파가 전자상가를 찾았다.[23] 변변한 편집기술이 없던 시절에 오래된 VHS 테이프를 이용하다 보니 작가들의 비디오가 잘 복사되지 않는 일들이 허다하였고, 상인들이 참여를 거부하는 경우도 많았다. 그러나 우여곡절 끝에 《아키하바라 TV》가 첫해 막을 내리자 전자 상가의 상인들이나 관객들은 예술가의 존재를 긍정적으로 인식하기 시작하였다. 2월 27일부터 3월 14일 3주에 걸쳐서 열린 2회 때에는 11개의 국가에서 온 34명의 작가들이 참여하는 국제적인 비디오 아트 페스티벌로 발돋움하게 되었다. 또한 닛폰 전기 주식회사NEC Corporation와 같은 기업들의 후원이 늘어나면서 기술적인 지원도 받을 수 있게 되었다.

 《아키하바라 TV》의 2회에 참여한 영상들을 살펴보면 유머러스하고 가벼우면서도 대중친화적인 것들이 대부분이었다. 싱가포르 출신의 이원李文은 그의 가장 잘 알려진 〈황인Yellow Man〉이라는 행위 예술을 반복하였고, 영국 출신의 매체 예술가이자 나카무라와 함께 코만도 N을 설립한 기획자 피터 벨라스Peter Bellers는 일본 잡지에서 많이 인용되는 이상한 영어의 예들을 조합한 영상을 선보였다. 보물찾기와 같이 관객들이 아키하바라 지역을 누비고 다니면서 전자상가들에 배치된 텔레비전 속 영상 이미지를 찾아내어 관람하는 방식은 1990년대 후반 코만도 N뿐 아니라 다른 일본 대안공간들의 기획에서도 빈번하게 등장하기 시작하였다.

 나아가서 《아키하바라 TV》와 코만도 N은 1990년대 후반부터 본격적으로 일본 미술계에 작가 이니셔티브들의 주요 특징들을 반영하였다. 첫 번째

로 '코만도 N'은 기획 단체이지만 사무실의 유무는 매우 유동적이었다. 때에 따라서는 사무실이 전통적인 화랑처럼 전시공간으로도 사용되었다. 그렇지만 단체의 역할이나 정체성에 있어서 물질적인 공간을 기반으로 하는 대안공간과는 차이를 보였다. 특정한 페스티벌이나 기획이 끝나고 나면 사무실을 없애거나 이사를 가는 일이 빈번했기 때문이다.

현대미술의 역사에서 한시적으로 유휴공간에 전시를 기획하는 예들은 지속적으로 존재하여 왔다. 부동산이 쇠퇴한 1970년대 말과 1980년대 초 뉴욕의 로월 이스트사이드에서 열렸던 《부동산 쇼Real Estate Show》(1980)나 뉴욕의 타임스 스퀘어의 재개발 당시 비워진 사창가의 가게들을 전시장으로 활용한 《타임스 스퀘어 쇼Times Square Show》(1980) 등은 모두 유휴공간을 이용해서 한시적으로 이벤트성 전시를 꾸린 예들이다.[24] 여기서 '쇼'라는 명칭은 일반 전시가 아닌 일상 생활공간에서 일어나는 이벤트의 성격을 강조하기 위한 것이라고 할 수 있다. 코만도 N의 첫 전시인 《아키하바라 TV》의 제목도 전시 타이틀이라고 하기에는 지나치게 대중 친화적이다. 이러한 배경에는 무엇보다도 전시장이 따로 있는 것이 아니라 예술 작업들이 한시적으로 가게들의 화면에서 상영되었기 때문이다.

이와 연관하여 '작가 이니셔티브 도쿄Arts Initiative Tokyo(AIT)'의 설립자이자 운영자인 로저 맥도널드Roger Mcdonald는 일본의 작가 주도형 공간들이 1970년대 초 뉴욕 대안공간들에 비교해 보아도 훨씬 '카멜레온'적인 속성을 지닌다고 평가한다. 최초로 도심 속의 유휴공간을 활용한 뉴욕의 대안공간 '112 워크숍'이나 앞에서 언급한 《부동산 쇼》의 경우 아예 비어 있는 임대공간에 잠입하였다면, 《아키하바라 TV》는 정상적으로 운영되고 있던 전자상가의 텔레비전 화면에서 열렸다. 이와 연관하여 맥도널드는 1990년대와 2000

년대에 시작된 일본의 대안공간들이 훨씬 덜 눈에 띄고 위장술이 뛰어난 것으로 평가하고는 한다. "일본의 아트 스페이스들은 뉴욕과 런던 이스트엔드의 대안공간들에 비하여 자신들을 큰 목소리로 광고하지 않는다. 대신 카멜레온처럼 그늘은 대부분 숨겨져 있거나 주위의 비즈니스나 집들과 상호 기생적으로 존재한다."[25] 맥도널드는 일본에서 유휴공간을 한시적으로 사용하는 것이 북미에서보다 더 힘들다는 사실도 언급하였다.

물론 일본과 서구의 다양한 예술기관들이나 작가공동체들을 몇 개의 잘 알려진 유형으로 일반화해서 비교하는 것은 무리이다. 그럼에도 불구하고 1990년대 중반 이후 일본에서 등장한 작가 주도형 공간들은 고전적인 의미에서 1960년대와 1970년대 일본의 하이-레드 센터나 고전적인 대안공간들에 비하여 무엇이 예술인가의 이론적인 질문보다는 젊은 작가들의 전시 공간이나 기관의 운영과 같은 경제적이고 현실적인 고민을 숨기지 않았다. 이와 연관하여 맥도널드는 일본의 대안공간들이 매우 소규모이고 유동적인 형태로 존재하는 것이 무엇보다도 일본의 매우 빈약하거나 불안정한 후원 체계 때문이라고 해석한다.

기금을 조달하는 일이 찾기도 힘들고 대관료나 운영자금으로 사용하는 것도 불가능하다. 이와 같은 상황은 예술가들이나 창작인들의 활동을 위한 '실질적인 정치'에 대한 필요성을 발생시켰다. 새로운 프로젝트 공간들과 작가 이니셔티브 등은 반드시 절대적으로 먼저 계획을 세워야 했고, 짧은 기간을 넘어서서 스스로를 지탱할 수 있다면 가능한 비즈니스 모델을 생각해내야 했다. 이러한 측면에서 예술 공간은 도쿄에 있는 여느 비즈니스 공간과 유사하게 보일 수밖에 없었으며 마치 보이지 않는 것과 같이 되었다. 예술은 서로 다른 카테고리와 기능들 사이에서 샌드위치되어서, 도시 구조의 상대적으로 불안정한 상태에서, 그 억압과 위치를 찾아야만 했다.[26]

2000년대 들어 일본의 젊은 세대 예술가들 사이에서는 예술과 전혀 관계가 없어 보이는 장소들을 전시 공간으로 사용하기 위하여 다양한 아이디어들이 쏟아져 나왔다. 52회 베니스 비엔날레의 일본관에도 참여하였던 히로하루 모리森弘治는 2007년 작가 이니셔티브 도쿄의 프로젝트로 긴자 거리 화랑의 대관료와 동일한 시역의 가리오케 부스의 사용료를 대비시킨 텍스트 작업을 제작하였다. "갤러리들의 평균 개방시간은 7시간 반이다. 그러므로 한 시간당 갤러리 사용요금이 ¥5,844 정도라는 것을 추측할 수 있다. 그러나 다른한편 긴자 지역의 10개 주요 가라오케 박스가 있다. 만약 내가 그 가라오케박스에서 6일 동안 스트레이트로 노래를 할 수 있다면 비용은 ¥31,278이 들것이다. 내가 유명한 예술가가 되기 전까지 얼마나 많은 노래를 불러야 하는가?"27) 실제로 AIT는 '8시간,' 혹은 '16시간 미술관'을 운영하기도 하였다. 코만도 N의 초기 프로젝트 중에는 러브호텔을 사용한 것도 있었고 계단 옆 복도의 자투리 공간을 전시장으로 이용하기도 하였다.

물론 코만도 N은 1970년대 북미에서 등장한 대안공간들과 같이 지속적으로 특정한 공간을 대여하는 전시장의 형태를 취하지는 않았다. 그럼에도 불구하고 코만도 N은 1990년대 초중반 나카무라가 기획하였던 게릴라 거리 이벤트로부터 파생되었고, 기존의 미술관이나 상업화랑의 외부에서 지속적으로 전시를 기획하였으며, 맥도널드가 지적한 바와 같이 교묘하게 일상적인 공간을 침투하였다는 점에서 현대미술사에 등장하는 주요 대안공간들에 비견될만하다. 《아키하바라 TV》는 한시적으로 전자상가에 놓인 텔레비전과 가게들에 침투하였고, 작가들의 영상은 추가 팝업창과 같이 전자상가의 원래 풍경을 변화시키지 않으면서 공존하였기 때문이다. 특히 최소한의 물리적인 공간을 활용한 《아키하바라 TV》는 유휴공간을 쉽게 미술인들이 활용하기 어렵

고, 사적인 후원금을 얻기 힘든 일본 미술계에서 매우 효율적으로 한시적이지
만 전시공간을 확보할 수 있는 방법을 선보였다고 할 수 있다.

도시 재개발과 커뮤니티 아트센터: 3331 아트 치요다

무엇보다도 나카무라를 일본 미술계에서 널리 알려지게 만든 것은 '코만도 N'
을 설립한지 12년 만인 2010년에 아키하바라 지역의 2005년에 폐교된 치
요다 렌세이 중학교Rensei中学校 **도 8**를 개조해서 설립한 커뮤니티 아트센터
'3331 아트 치요다'이다. 이 센터는 1990년대 거리 예술전에서부터 표방하
여온 기존 미술계 외부의 전시 공간을 확보하고 더불어 예술의 대중화를 이

도 8 3331 아트 치요다, 렌세이 중학교(2005년 폐교), 2010년 개조, 동경 아키하바라.

루려고 나카무라가 행하여온 다각적인 노력이 결실을 맺은 결과이다. 특히 3331 아트 치요다에는 전통적인 의미에서의 지역 주민들을 잇는 예술 활동과 함께 젊은 작가들의 작업을 전시하고 디자인 상품을 개발하는 랩 활동이 포함되어 있다. 즉 3331 아트 치요다는 일본식 커뮤니티 센터의 복합적이고 혼용적인 성격을 잘 보여주는 예이다.

2001년 일본 시정부는 아키하바라 지역을 IT 산업이나 그 외 소프트웨어에 우호적인 만화나 다른 창작산업의 전진기지로 육성하기 위한 '개발 가이드라인Akiabara District Development Guidelines'을 발표하였다. 그러나 정작 2000년대 들어 아키하바라는 서쪽 롯폰기六本木나 시부야渋谷를 중심으로 진행된 도시재개발 사업과 부동산 열풍에서 소외되었다.[28] 나카무라도 인터뷰에서 롯폰기와 같은 서쪽 지역이 부동산 개발이나 서구화된 소비문화를 더 적극적으로 받아들였다면, 상대적으로 낙후된 아키하바라를 비롯한 북동쪽에는 전통적인 에도 문화의 흔적과 장인적 전통이 많이 남아 있다고 주장한 바 있다.[29]

3331 아트 치요다는 이와 같이 낙후해가는 도시를 재생하고 지역의 전통 공예를 활성화하려는 목적을 지닌 시정부와 전시공간을 확보하고 실질적인 의미에서 일상, 대중의 삶으로 파고들려는 나카무라의 예술적 의도가 만난 결과였다. 어려운 일이 닥쳤을 때 힘을 합치자는 의미에서 '3331' 박수의 명칭을 사용한 3331 아트 치요다의 방향성은 학교 건물의 구조를 통해서도 반영된다. 전시관의 입구에는 관객들이 수집한 만화 카드들을 교환하거나 바둑을 둘 수 있는 커먼룸이 존재하고, 건물의 옥상에는 시민들이 식물을 심고 가꿀 수 있는 공원이 조성되어 있다. 입구 안쪽의 아트 숍들에는 작가들이 직접 만든 물건들이, 그리고 1층 메인 전시장에는 젊은 작가들을 위한 각종 그

룹전이 열린다. 커뮤니티 센터로서 아트 치요다의 중요한 기능 중의 하나는 지속적으로 젊은 작가들에게 전시를 열어주고 일반인들도 작업을 살 수 있는 다양한 기회를 제공하는 것이다. 2010년부터 매년 일어나고 있는《치요디 아트 페스티벌Chiyoda Arts Festival》을 시작으로 젊은 작가들의 작업과 세대론에 입각하여 현대미술의 방향성을 논하는 토크 프로그램 '도쿄 프론트라인Tokyo Frontline'(2012), 전체 아트 마켓을 다루는《모든 아트 마켓Whole Arts Market》(2012) 등이 열렸다. 작가들을 위한 아트 마켓의 중점적인 역할은 영상, 행위예술과 같이 미술시장에서 절대 소통될 수 없는 매체들을 미술시장에 도입하고 일반인들의 컬렉션으로 이루어진 전시를 통하여 컬렉터 층을 확대해가는 것이었다.

또한 3331 아트 치요다에서는 예술이 지닌 사회적 역할을 실행하기 위하여 각종 커뮤니티 프로그램들도 진행되었다. 2011년 3월 11일 도호쿠 지역東北地方에 역사적인 지진과 해일이 일어난 지 한 달 후인 4월에는 "내가 무엇을 할 수 있을까What Can I Do? - Think Together with 3331"라는 일반인들과 예술인들이 모여서 재난을 당한 이들을 위한 후원기금을 모으고 대처를 논의하는 시민모임이 열렸다. 7월에는 재난을 당한 이들의 드로잉과 재난 현장에 투입된 사진작가들의 작업을 전시한《거대한 일본 동부 지진의 희생자들을 후원하며In Support of Victims of the Great East Japan Earthquake: Rolls Tohoku May 8th-12th》, 2011년에는《만드는 것이 살아가는 것Making as Living》, 2013년에는 재난과 연관된 각종 경험담과 대화를 기록한 책『예술과 재난Art and Disaster』이 발간되었다.

최근 〈와와 프로젝트Wawa Project〉도 9는 예술가들뿐 아니라 위기 상황을 나세하기 위한 전문가들로 이루어진 네트워크를 포함한다. 원래 아프리카의

도9 3331 아트 치요다, 《만드는 것을 삶으로》, 〈와와 프로젝트(Wawa Project)〉, 2012.

장애인들을 돌보고 교육하는 비영리 재단의 운동으로부터 이름을 따온 〈와와 프로젝트〉는 도호쿠 지진 이후 지속되고 있는 프로젝트이다. 참여자들은 미술을 통한 치유보다는 사회적인 행동의 중요성을 역설하였고, 3월 11일의 희생자를 지역주민이나 예술가들이 돕는다는 의미가 아니라 그들 스스로가 자립하고 각종 위기상황에 대처할 수 있도록 정보를 공유하는 것을 목적으로 하였다.[30] 〈와와 프로젝트〉는 지진 후유증과 연관하여 지역 주민들을 인터뷰하고 나아가서 자연의 각종 재해에 대한 교육도 자체적으로 진행해오고 있다.

2012년 2월 16일 아트 선재에서 열린 토크와 인터뷰 영상에서 〈와와 프로젝트〉의 참여자들은 지진이 일어난 근방의 지역에서 전통적인 장인이자 피해자들이 어떻게 지역의 산업과 삶을 재생하고자 노력하고 있는지를 보여준다. 주식회사 스즈키주조점鈴木酒造店의 대표인 다이스케 스즈키鈴木大介씨는 "모든 것을 잃어 뿔뿔이 흩어지게 된 마을"이라는 토크에서 미나미 아이주에 있는 사케 프로덕션을 재생함으로써 온 지역으로 흩어진 지역 주민들을 모으고, 지진 당시 후쿠시마 원전에서 600미터 떨어진 지역에 위치하였던 전통 맥주제조장이 파괴되자 새로운 맥주제조상을 다시 만드는 등 재건에 힘쓰고 있다. 인터뷰 영상에는 NPO 법인 키리키리국吉里吉里国의 대표 하가 마사히코芳賀正彦, 지진 이후 피폐된 전통 소금산업을 재생하기 위하여 만든 합동회사 '간바레 시오가마顔晴れ塩竈'의 후미오 오이카와及川文男, 지진 지역의 파괴된 공공 표지물들과 설치물들을 재건하고 지역민들을 치유할 목적으로 설립된 이시노마끼石巻의 놀라운 골목ワンダー横丁의 대표 치에 카지와라梶原千恵 등이 참여하였다.

따라서 지역 주민들과의 소통, 교육, 판매, 모금 활동을 이어가고 있는 3331 아트 치요다의 와와 프로젝트는 《긴부아트》를 시작으로 나카무라가 실

현하고자 하였던 창작의 과정을 관객에게 드러내보고자 하는 노력의 결정판이라고 할 수 있다. 더불어 아트 치요다의 성공은 2000년대 이후 일본 지방정부들이 적극적으로 문화를 통하여 사회복지정책을 추진한 결과이기도 하다. 앞에서도 언급한 도쿄 아트 이니셔티브를 비롯하여 키타큐슈北九州 K지역의 갤러리 솝Gallery SOAP, 나하那覇의 마에지마 아트센터Maejima Art Center, 그리고 가장 유명한 요코하마橫浜의 뱅크아트BANK ART 등이 전국적으로 국공립 기관의 안정적인 후원을 받는 일본 내 주요 예술센터로 떠올랐다.[31] 고전적인 의미에서의 대안공간이 미학적으로나 사회적으로 기득권 미술계에 반기를 들기 위하여 시작되었다면, 2000년대 이후 작가 주도형 단체들이 점차로 국공립 기관으로 운영되는 지역 예술센터들로 발전된 것은 기득권 미술계와 대안의 경계가 느슨해진 상황을 보여주는 예이다.[32] 6장에서도 언급하겠지만, 이러한 현상은 전 세계 미술계에서 공통적으로 발견되며 2000년대 중후반 대안공간에 대한 비판이나 새로운 역할론이 점차로 대두되게 된 것도 대안공간이 미술계 밖이 아닌 국공립 기관의 전폭적인 지지를 받게 되면서부터였다.

대안적 전시공간의 존립과 커뮤니티 아트의 미래

1990년대 초중반부터 현재에 이르는 나카무라의 행보는 지난 20여 년간 일본 미술계에서 기득권 미술관과 화랑으로만 이루어진 미술계에 영역을 확장시키고 작업과 대중의 관계, 현대미술과 일상적인 문화, 대중소비문화의 관계를 변형시키는 데에 집중되어져 왔다. 특히 《아키하바라 TV》의 경우에서와 같이 물질성이나 공간적인 존재감이 덜한 게릴라식 전시는 매우 한정된 도심

의 유휴공간과 사적인 기금을 활용하는 일본식 대안공간의 한 유형을 보여준다. 즉, 나카무라의 코만도 N이 고전적인 대안공간의 정의에 부합하지 않는다고 반박할 수는 있으나 가장 효율적으로 젊은 작가들을 위하여 새로운 전시공간을 확보하고, 순수예술의 기반이 약한 일본 사회에서 예술을 대중들에게 인식시켰다는 점에서 기득권 미술계 밖에서 일어난 중요한 역사적 예임에는 틀림이 없다.

 뿐만 아니라 나카무라가 연계된 기관들은 일본 미술계의 경제적이고 사회적인 구조의 변화상을 그대로 반영하여 왔다. 1998년에 설립된 코만도 N과 전시 《아키하바라 TV》, 2010년에 문을 연 3331 아트 치요다의 경우 각각 일본에서 작가들의 이니셔티브나 기관들이 2000년대 들어서 점차로 국공립 기관이나 지역 공동체와 협업하면서 생존해가는 방식을 보여주기 때문이다. 나아가서 나카무라를 중심으로 살펴본 지난 20년간 일본 미술계의 역사와 상황은 1990년대 초반 국내 미술계에서 뮤지움 그룹을 비롯하여 대안적인 미학을 추구하는 작가 집단의 등장과도 비견될 만하다. (실제로 나카무라는 1980년대 한국에서 최정화를 비롯한 수많은 국내 작가들과 교류를 하였고, 2016년 최근 개인전에서 그가 한국 체류 당시 찍은 사진을 대대적으로 전시한 것도 미술계의 구도, 소재, 정의에 대하여 저항하여온 작가의 성장과정을 보여준다.) 특히 1990년대 중반부터 생겨난 로엔트겐 예술기관과 같은 대안공간은 국내에서 1998년과 1999년에 각각 설립된 쌈지아트 스페이스, 갤러리 루프 등을 연상시킨다. 최정화를 비롯하여 《썬데이 서울》에 참여한 뮤지움 그룹의 주요 멤버들과 이동기가 포함된 《무서운 아이들》(2000)이 쌈지 아트스페이스에서 열렸고, 이를 통하여 대중소비문화, 그것도 저급한 문화적 모티브, 낙서, 포스터 등의 장르른 사용하는 작가들이 미술계에 수렴되기 시작하였다.

　　또한 2000년대 들어서 작가들이 운영하는 단체나 예술기관들이 국공립 기금에 의존하는 현상은 국내 미술계에서 국공립 기금에 의하여, 혹은 후원을 받는 각종 창작스튜디오나 대안공간들이 생겨나게 된 것과 닮아 있다. 1990년대 말에 본격적으로 점화되기 시작한 대안공간의 붐이 2000년 중반 이후부터 젊은 작가들을 후원하기 위한 국공립 미술관 산하 창작스튜디오나 지역문화재단의 후원 하에 진행되는 각종 레지던시, 혹은 스튜디오로 변형, 발전되어오고 있다.[33] 1999년 쇠퇴기에 접어든 전자상가들에서 열린 《아키하바라 TV》는 최근 서울문화재단이 기획해서 2015년 10월에 열린 《다시 만나는 세운상가》를 연상시킨다. 전시장에서 음악, 시, 공예들의 장르가 어우러지고 작가들이 자신의 작업을 판매하는 장면은 아트 치요다에서 매년 행해져 오고 있는 《치요다 아트페스티벌Chiyoda Art Festival》과 유사해 보인다. 따라서 일본을 대표하는 기획자이자 커뮤니티 아트센터의 운영자인 나카무라가 일본 미술계뿐 아니라 한국, 나아가서 동아시아 현대미술에 미치는 직, 간접적인 영향은 지대하다고 할 수 있다.[34]

　　동시에 나카무라는 커뮤니티 아트와 같이 일반 사회와 밀착해서, 그리고 공공기금에 의존해서 운영되는 예술가들의 운영기관의 위험성에 대해서도 지적한다. 그는 한편으로는 정부의 세금을 사용해서 대중들을 위한 프로그램을 만드는 것이 "특정한 사회 이슈"들에 관해서 보다 구체적인 방식을 취하는 데에 더 도움이 될 수 있다고 주장한다. "만약 예술가들과 프로젝트 팀이 이 이슈에 대하여 구체적인 전략을 가지고 있다면 그것은 매우 효과적인 방법이 될 것이다…. 그리고 여기서 많은 경우 예술을 즐기는 이들은 미술계의 일원들이 아니라 소외된 커뮤니티의 노년층 남자와 여자가 될 것이다."[35] 그럼에도 불구하고 나카무라는 작가들이 운영하는 예술기관들이나 단체들이

국공립 기금에 대한 의존하는 것으로부터 벗어나야 한다고 역설한다. 나카무라에 따르면 "정부가 계속 당신에게 돈을 주고 사람들이 가끔씩 당신의 작업을 사주며 당신의 대관료를 내줄 것이라고 생각한다면 당신은 얼마 못갈 것이다."[36] 나가무라는 아트 치요다가 모든 예술작업을 사회적인 조각의 개념이나 한시적인 도시의 구축물들로 인식하고 산업과 커뮤니티와 같은 외부의 분야를 끌어들여서 혼용적인 맥락을 만들어내고자 한다고 밝힌다.

　　나카무라의 입장은《긴부아트》에서부터 시작된 예술의 대중화와 작가의 생존전략을 중시하는 작가의 태도를 그대로 반영한다. 아트 치요다는 정부로부터 유래한 기금뿐 아니라 각종 대학이나 크고 작은 일본의 중소기업들과 협업하는 작가 창작실을 3-4층에 마련해 놓고 있다. 또한 최근 〈와와 프로젝트〉는 나카무라가 지속적으로 관심을 지녀온 전통 예술가, 공예인들과 산업을 연결시키고 그들 스스로가 협동조합을 설립하는 일들을 적극적으로 돕고 있다. 이것은 화랑이나 미술관에서 전시를 하거나 특정한 공간을 운영하는 것이 더 이상 성공의 척도가 될 수 없다는 작가의 신념을 반영한다. 나아가서 그는 '만드는 것이 살아가는 것'이라는 전시 제목에서와 같이 예술의 목적을 예술가들이나 장인들의 경제적이고 사회적인 지위와 결코 분리시키지 않고 있다.

　　그러나 사회 참여, 혹은 봉사와 예술의 경계를 허무는 커뮤니티 아트가 현대미술의 중요한 유형으로 자리잡아온 지난 10년간 비평가 클레어 비숍Claire Bishop에 따르면 문화예술 정책이 오히려 복지정책을 대신하는 오히려 부정적인 결과를 나았다. 커뮤니티 아트가 중요한 문화정책의 일부로 수렴된 일본의 경우도 예외는 아니다. 비숍은 2006년 인터뷰에서 "현재 [예술에서] 잠나는 비즈니스의 분야에서 효율성을 높이고 노동자들의 정신을 고양시

키기 위하여 사용된다. 이러한 현상은 리얼리티 텔레비전의 형태로 대중매체에서도 널리 퍼져 있다. 사회적인 포용정책에 대한 인상을 만들어내고자 하는 정부기관의 후원 기관들이 사용하는 정당한 통로이다."라고 비판한다.[37) 뿐만 아니라 비숍은 서구 사회에서 중요한 복지정책들이 점차로 사라지는 상황에서 예술이 한시적으로 그러한 기능을 떠맡게 되었다고 설명한다. "나의 의견은 [물론] 영국에서 나의 경험에 필연적으로 영향을 받았다. 영국에서는 지난 9년 동안 새로운 노동당New Labour이 사회적인 포용을 위한 정책들을 수행하는 데에 있어 예술을 일종의 도구화하였다. 예술을 도구화하는 것은 예술에 대한 지출을 공공적으로 정당화하는 데에 있어 효율적인 방식인 동시에 정치적이고 경제적인(복지, 교통, 교육, 의료보험) 사회적 참여가 감소하는 것이 어떠한 구조적인 원인을 지닌 지에 대한 [일반 대중]의 관심을 분산시켰다."[38) 정리하자면, 정부는 사회 안정망이나 복지제도를 확충하는 대신 문화예술정책을 통하여 사회적 불협화음을 해소하고자 하였고, 정부의 기금을 받아서 진행되는 커뮤니티 아트는 기존의 사회참여적인 예술이 지닌 비평적인 기능을 약화시키는데 일조하고 있다는 것이다.

　비숍의 견해는 예술이 정치나 비즈니스 영역과는 거리감을 유지함으로써 원래의 비평적인 역할을 수행할 수 있다는 신념에 바탕을 두고 있다. 이와 같은 견해는 6장에서도 소개되겠지만 국내 대안공간의 비평성을 논하는 비평가 김성호의 입장이나 뉴욕 미술계에서 1970년대 말부터 대안공간들이 공공기금의 수혜자가 되면서 뉴욕시의 문화정책을 그대로 따르게 되고 정치적으로 논쟁이 될 만한 소재는 피하게 되었다고 평가한 비평가이자 작가, 브라이언 월리스Brian Wallis의 입장과도 맥을 같이 하는 것이다. 반면에 나카무라의 입장은 앞에서도 언급한 바와 같이 현대미술의 기반이 약한 일본에서 작가운

영 기관들이나 작가들이 어떻게 하면 생존해 나갈 수 있는지에 대한 현실적인 고민으로부터 형성되었다고 보아야 한다.

　　덧붙여서 비숍의 비판과 나카무라의 행보는 국내 미술계에서 중요한 참고자료로 삼을 만하다. 작가들이 운영하는 단체나 공간들의 경제적인 자립과 사회적인 역할에 대하여 깊은 고민을 시작하고 있는 국내 미술계도 피하기 어려워 보이는 문제이기 때문이다. 특히 작가공동체나 기관들이 예술을 통하여 사회 참여, 혹은 사회 비판의 두 가지 기능을 어떻게 조율할 것인가? 대안을 표방하였던 작가 이니셔티브들이나 전시공간들이 국공립 기금에 의존하게 되면서 대안과 기득권의 비평적 기준간의 경계가 느슨해지게 되고, 비평적인 칼날이나 실험적인 정신이 무뎌질 수 있다. 국내에서도 일본과 유사하게 지역 아트센터, 서울시 문화재단에 속한 예술공장, 창작 스튜디오, 최근 정부의 후원을 받아서 운영되는 스타트업 형태의 각종 미디어, 디자인 랩 등이 문화를 통한 도시재생의 전초기지로서 그 역할을 수행해가고 있다. 예술이 '도시재생'이라는 정책에 함몰되어 실용주의적으로만 사용될 뿐 비판적인 목소리를 낼 수 없게 될 수도 있다.

　　동시에 국공립 기금의 불안정성에 대해서도 나카무라가 지적한 바와 같이 경각심을 가져야 한다. 국내에서도 한국문화예술위원회의 기금 운영 손실에 대한 매체나 정치권의 비난이 거세지면서 2006년 설립된 예술경영지원센터가 설립되었다. 이러한 흐름은 정부 기금에 의하여 그 활동이 좌지우지되는 작가 공동체로부터 각종 크고 작은 문화예술기관에 긍정적이건, 부정적이건 간에 큰 영향을 미치기 마련이다. 이것이 1990년대 중후반 일본의 폐쇄적인 미술시장에 저항하기 위하여 시작된 나카무라의 행보와 이후 전략적인 선택이 국내 미술계에서도 중요한 반향을 지닐 수밖에 없는 이유이다.

1990년대 대안적 전시장으로서의
마켓플레이스와 중국의 실험예술

중국 현대미술계에서 '예술대중화 전략'이 지닌 특징은 무엇인가? 부연설명하자면, 공공장소에서 열리는 대부분의 현대미술 전시들이 중국 정부나 기관의 허락을 맡아야 하는 상황에서 중국의 예술가들이나 기획자들은 어떠한 전략을 사용해 왔는가? 게다가 천안문사태 이후 현대미술에 관한 중국 정부의 검열이 더욱 엄격해진 상황에서 중국의 예술가들은 보다 넓은 일반 관객들을 만나기 위하여 어떠한 전략을 사용해 왔는가? 이번 장은 특히《중국현대예술전中國現代藝術展》이후 2000년 상하이 비엔날레가 열리기 전까지 국제 교류의 명목으로만 실험적인 현대미술이 허용되었던 중국현대미술계에서 젊은 작가들이나 기획자들이 도심의 레스토랑, 슈퍼마켓과 같이 대중이 모이는 공간을 새롭게 전시의 장소로 활용하는 과정을《새로운 역사 1993: 대중소비新歷史小組 1993: 大衆消費》나《슈퍼마켓 예술전超市藝術展》의 예를 통하여 집중적으로 다룬다. 즉 "예술대중화"를 위한 대안적인 전시 역사 속에서 1979년 개혁개방 이후 중국 사회가 지닌 각종 경제적이고 문화적인 모순을 파악하고자 한다. 나아가서 도심의 유휴 공간을 활용한 전시나 독립 기획자의 존재감이 부각되는 등의 현상은 그 계기와 시기는 각각 다르지만 1990년대 중반 이후 일본, 중국, 한국 미술계에서 공통적으로 발견된다.[1]

《중국현대예술전》이후:
대안적 전시장의 등장과 중국 미술계

1990년대 중국 미술계에서는 다양한 상업공간들이 전시장으로 사용되었다. 1991년 5월 29일 사진작가 장페리張培力와 겅젠이耿建翌는 자신들의 최근작을 북경의 '외교적 임무들Diplomatic Missions'이라는 이름의 레스토랑에서 하루 동안 선보였다. 이외에 1993년 북경 왕푸징王府井 거리에 위치한 맥도널드 본점에서 열린《새로운 역사 1993: 대중소비新歷史小組 1993: 大眾消費》, 1996년 상해 쇼핑몰 앞에 설치된 왕진王晉의 〈얼음: 96 중원冰: 96, 中原〉, 1999년 북경의 유명 클럽 보그Vogue에서 열린《예술성찬藝術大餐, Art for Food》, 같은 해 개장일에 맞춰서 상해의 대형 가구점에서 열린《집?: 현대미술의 제안들家?: 當代藝術提案》도 상점을 전시장으로 활용한 예이다. 또한 쉬전徐震을 비롯한 중국의 젊은 작가들은 1999년 상해 중심가 쇼핑센터 4층을 점유하였고,《슈퍼마켓 예술전超市藝術展, Art for Sale》을 열었다.

현대 미술사에서 '마켓플레이스'라고 불릴 만한 상업 공공지역이 전시 공간으로 사용된 예는 종종 있어 왔다. 뉴욕 화랑에서 열리기는 했지만 1960년대 슈퍼마켓의 진열방식을 재현하고자 기획된《미국식 슈퍼마켓The American Supermarket》(1964)을 비롯하여 1960년대 말과 1970년대 초 행위, 장소 특정적인 설치, 개념예술 작가들을 중심으로 뉴욕 다운타운의 버려진 공장, 상점의 진열대를 활용한 전시 이벤트나 대안적인 전시 공간들이 생겨났다.[2] 북미나 유럽과 같이 현대미술 전시의 오랜 역사를 지닌 지역에서 미술관이나 화랑 밖의 공간을 전시 장소로 사용한 것은 기존의 미술계 구도나 순수예술 작업이 지닌 철학적, 경제적 정체성을 문제시하려는 비평적 의도로부터 시작되었

다. 이에 반하여 1990년대 중국 현대미술계에서 젊은 작가들이나 기획자들이 전시공간으로서 마켓플레이스를 사용하게 된 주요 요인으로 중국 내의 특수한 사회적, 문화적인 배경을 들 수 있다.

무엇보다도 중국 내에서 설치, 영상, 행위예술을 포함한 '실험적인' 전시를 기획하고 전시하는 일은 쉽지 않기 때문이다. 현대미술에 대한 역사가 짧은 중국 사회에서 실험적인 예술을 향유할 수 있는 관객층을 확보하고 그들과 조우하는 일은 매우 어렵다. 게다가 '전시장소'로 규정된 공공장소에서 열리는 모든 전시는 정부의 엄격한 검열을 통과해야 한다. 물론 정부의 감시에 잘 대처하기 위하여 독립적으로 움직이는 큐레이터들 중에서는 정부 문화예술기관의 담당자와 함께 기획하는 경우들도 있다. 1998년 북경에서 열린《나요!: 1990년대 예술발전의 단면是我!: 九十年代藝術發展的一個側面-單張》이 대표적인 예이다.《현실: 오늘과 내일現實: 今天與明天》(1996),《중국의 꿈中國之夢》(1997)의 기획자였던 렁린冷林이 정부기관인 현대미술센터當代藝術中心의 당시 디렉터였던 구오쉬루이郭世銳의 후원 하에서 진행하였던《나요!》는 기획의 모든 과정에서 구오시리의 도움을 받아서 자체 검사와 검열 과정을 거쳤다. 그러나 결국 신체의 이미지가 포함된 초상화가 문제가 되어서 전시는 오프닝 직전에 취소되었다.[3] 따라서 1990년대 중국 현대미술계에서 레스토랑, 상점, 가게, 쇼핑센터 등이 대안적인 전시 이벤트의 부분으로 사용되게 된 것은 예술의 정의 자체를 문제시하기 보다는 실제 필요성에 따른 것이라고 볼 수 있다.

중국의 대표적인 설치 예술가이자 2000년 중국 작가로서는 최초로 뉴욕 현대미술관에서 개인전을 가졌던 쑹동宋冬은 중국 내에서 미술관이나 화랑 밖에서 전시를 기획하게 되는 것이 무엇보다도 예술가의 작업을 지유롭게 전시할 수 있는 마땅한 공간이 없기 때문이라고 설명한다. 쑹동은 1997년 중

국 각지의 작가들과 연대해서 토론하고 그 과정을 전시하는 프로젝트 '야생
野生'을 진행하면서 다음과 같이 밝혔다.[4] "나는 나의 접근방식을 '반전시'라
고 부르고 싶지 않다. [서구 미술사에서] 1960년대 예술가들은 반전시라는
개념을 선호하였는데 그것은 공식적인 전시가 그때는 너무 강력하였기 때문
이다…. 우리가 중국에서 하고자 하는 것은 전시 그 자체에 대하여 반대하는
것이 아니라 우리의 작업을 보여줄 수 있는 대안적인 경로를 찾으려는 것이
다."[5]

중국의 일반 미술관이나 문화예술 기관에서 실험적인 예술전을 개최하
는 것 자체가 여의치 않은 것에 반하여 맥도널드와 같은 패스트푸드점이나 클
럽, 바, 레스토랑, 쇼핑몰은 통상적으로 전시 공간으로 분류되지 않았기에 정
부의 즉각적인 검열로부터 비교적 자유로웠다.[6] 1999년 상해 쇼핑센터에서
열린 《슈퍼마켓 예술전》의 작가이자 기획자였던 쉬전과 함께 '비즈 아트Biz
Art'라는 최초의 비영리 화랑을 운영하였던 데이비드 콰드리오David Quadrio에
따르면, 중국 내에서 독자적으로 비영리 공간을 설립하기란 쉽지 않다. 상해
문화국의 경우 지나치게 보수적이고 권위적이기에 함께 일하기도 힘들 뿐 아
니라 문화기관들이 정부 기관과 연계되어 있지 않으면 법적인 지위를 부여 받
기도 힘들었다. 따라서 콰드리오는 중국 회사가 소유한 프로젝트의 부분으로
진행하는 것이 생존할 수 있는 유일한 방법이라고 주장한다. 그렇게 되면 "중
국 정부의 눈에는 상업적인 행동"으로 여겨지게 되고, 자연스럽게 공식적인 감
시에 덜 표적이 될 수 있다는 것이다.[7]

1990년대 중국의 젊은 세대 작가들이나 기획자들이 상업적인 공간을
선호하게 된 또 다른 역사적인 배경으로 1990년대 중국 내에서 북경이나 상
해를 중심으로 진행된 급격한 대중소비문화의 발전상을 들 수 있다. 『중국, 초

국적인 시각성, 전지구적 포스트 모더니티China, Transnational Visuality, Global Postmodernity』(2002)의 저자 쉘든 루Sheldon Lu는 1990년대를 통상적으로 "새로운 시대 이후의 시대The Post of New Era", 즉 소비문화가 확산되고 중국 내부에서도 사회가 다분화되기 시작하면서 개방 직후 진행된 민주주의와 연관된 이데올로기적인 논쟁이 더 이상 영향력을 지니지 못하게 된 시기라고 규정한다.[8] 물론 1980년대와 1990년대 중국 내부의 문화적, 정치적 지형의 변화를 지나치게 일반화해서 설명할 수는 없을 것이다. 도시나 시골, 혹은 세대 차이에 따라 중국 내 대중소비문화가 끼친 문화사회적 영향은 엇갈리게 나타날 수밖에 없기 때문이다. 하지만 1990년대 천안문의 저항적 사태를 이끈 도시의 젊은 지식인들이 열망하였던 인권이나 자유와 같은 이상들이 1990년대 이후 젊은 세대들이 공유하였던 대중문화와 예술에서는 중요하게 다뤄지지 않고 있음을 알 수 있다.[9] 반면에 1990년대를 거치면서 외국 자본에 의하여 침탈되어진 중국의 경제적 실상을 냉소적으로 표현한 작업들이 다수 등장한다. 잘 알려진 바와 같이 장소특정적인 설치와 행위예술가 왕진은 1995년 〈문을 두드리다敲門〉(1995)에서 만리장성의 부서진 돌의 틈새로 미국 달러의 복사본을 끼워 넣었고 만리장성에서 떨어져 나온 돌들로 퍼포먼스를 진행하기도 하였다.[10]

1990년대 대중소비문화의 확산은 우훙巫鴻에 따르면 중국의 젊은 세대 작가들과 기획자들의 전시 환경에도 크나큰 변화를 가져왔다. "실험적인 예술을 이(대중소비) 문화와 연계시키면서 그들의 전시는 예술가들로 하여금 이 문화에 대하여 긍정적이든, 부정적이든 [대중소비문화에 대하여] 언급할 수 있는 장소를 마련할 수 있게 된다."[11] 이러한 과정에서 우훙에 따르면 기획자와 장소를 소유한 건물주 사이의 묘한 타협지점이 발생한다. 건물의 소유주나 매니

저는 제안된 전시를 통하여 "더 많은 소비자를 끌어 모을 수 있다는 예상과 문화적인 사업가의 이미지를 획득하게 되는" 결론에 이르게 될 때 타협점을 찾을 수 있다."[12] 큐레이터의 입장에서도 건물주의 이러한 기대는 중요했다. 합의점에 도달하게 되면 공공의 공간이 일시적이지만 전시 공간으로 전환될 수 있기 때문이다. 즉, 건물주는 마케팅 전략의 한 부분으로, 기획자는 공간과 관객을 확보하기 위하여 쌍방에게 도움이 되는 전략을 택하게 된다는 것이다.

　　이번 장은 1990년대 중후반 이후 중국에서 아방가르드 예술가들이 일반 중국 관객들과 만나기 위하여 기존의 전시장 밖의 어떠한 장소들을 섭외하거나 도심에서 활용하였는지를 살펴보고자 한다. 특히 작가의 거주지나 스튜디오에 머물던 실험적인 예술이나 전시기획의 아이디어가 공공의 장소로 이동, 실현되는 과정에서 민간, 외국자본이나 상업지역등이 활용되는 경로에도 주목하고자 한다. 전시가 취소되었으나 민간 외국자본을 부분적으로 끌어들인 《슈퍼마켓 예술전》은 중국 미술계와 외국 자본이나 기관에 서로 다른 잣대를 적용해 온 중국 정부의 이중성이나 2000년대 들어서 전시 기획에 있어 공공과 상업의 영역이 급격하게 허물어지는 현상을 보여주는 중요한 예이기 때문이다. 이것은 1960년대-70년대 초 북미나 유럽미술계에서 장소특정적인 예술이나 대안공간이 등장하였던 것과는 다른 방식으로 1990년대 중국 미술계에서 검열, 자기 검열, 외국자본의 유입, 급격한 도시화와 같은 특수한 문화사회적인 여건들이 상업적인 공간에서 열리는 전시에 영향을 끼치게 되는 과정을 살펴보려는 것이다.

새로운 역사 그룹: 맥도널드를 침투하다

1990년대 초 중국 미술계에서 상업적인 공공의 영역에 일시적으로 침투한 중요한 역사적인 예로 새로운 역사 그룹新歷史小組의 《대중소비》를 들 수 있다. 새로운 역사 그룹의 이벤트들은 1990년대 초 아직 현대미술, 게다가 공공의 장소에서 벌어지는 행위예술과 같은 이벤트가 익숙하지 않은 중국 현대미술계에서 예술과 상업, 예술과 중국 대중과의 관계를 재고하고자 하였다는 점에서 주목할 만하다. 1993년 4월 28일에 열리기로 기획되었던 《대중소비》이벤트는 결국 열리지는 않았으나 중국 북경 왕푸징 거리에 새로 오픈될 예정이었던 맥도널드는 당시 전 세계 맥도널드 중에서 가장 큰 규모였고, 이들은 매장의 오프닝을 이벤트 날로 택하였다.도 1[13)] 런지엔任戩을 비롯한 멤버들은 이후 장소를 옮겨서 6월과 9월에 우한武漢시의 백화점에서 전 세계 국기를 변형한 우표가 찍힌 청바지를 판매하였다.[14)] 패스트푸드점이나 백화점과 같은 상

도1 맥도널드 전경, 1993, 북경 왕푸징로.

업공간을 활용한《대중소비》는 1990년대 중국 미술계에서 미술관이나 화랑 밖에서 열리는 대안적인 전시 행태의 중요한 유형을 제공하였다고 볼 수 있다. 새로운 역사그룹의 리더였던 런지엔도 "예술은 아니고 제품만 남는다." 혹은 "예술은 패스트푸드와 같다. 사람들에게 곧바로 제공되어야 한다"고 역설하면서 보다 적극적으로 일상생활, 일반 관객/소비자의 공간으로 침투하고자 하였다.[15)]

　　새로운 역사 그룹이 맥도널드나 백화점이라는 이례적인 장소를 선택하게 된 것도 1990년대 초 중국 내 예술가들이 폭넓은 대중들과 소통할 수 있는 기회는 물론이거니와 실험적인 전시를 진행할 장소나 기회가 매우 한정적이었기 때문이다.《대중소비》이전에도 억압적인 공안당국의 검열 때문에 전시가 취소된 경우들이 종종 일어나고는 하였으나 1990년대 초 중국 현대미술계와 미술인들의 상황은 더욱 녹록치 않았다. 1990년대 초《중국현대예술전》[1989]이 공안에 의하여 전시 오프닝 직후 몇 시간 만에 문을 닫게 되었고 이후 전시기획에 참여했던 주요 비평가들이나 작가들이 해외로 유학을 떠나게 되었다. 이러한 배경에는 85 신사조운동 작가들이 주도하였던《중국현대예술전》이 같은 해 6월에 발발한 천안문 사태와 유사하게 중국 정부와 미술계 내부에서 개혁적인 성향을 상징하는 사건으로 인식되게 되면서 중국 내 문화예술인들에 대한 검열이 강화되었기 때문이다.

　　실제로《중국현대예술전》에 참여하였던 작가들 대부분은 더욱 강화된 전시 검열에 시달려야 했고, 직장이었던 미술학교를 강제로 관두는 경우들도 생겨났다.《중국현대예술전》이후 아예 쉬빙徐冰이나 황용핑黃永砅 등의 작가는 1990년과 1989년 각각 중국을 떠나서 미국과 프랑스에 머무르게 되었다. 따라서《중국현대예술전》은 국제적으로는 85 신사조미술운동라고 불리던 개

방적이고 실험적이었던 중국 현대미술 작가들을 '세계무대'에 소개하는 데에
중요한 역할을 직간접적으로 하였음에도 불구하고, 국내적으로는 1979년 개
방 이후 서서히 용인되기 시작하였던 현대미술에 대한 중국 공안당국의 감시
를 한층 더 강화시키는 결과를 낳았다.

이후 1990년대 초 중국 미술계는 《중국현대예술전》을 통해서 선보인 다
양한 실험적 예술성향이 활성화되면서도 동시에 감시나 억압을 피해서 예술
가들이 모인 특정 장소에서만 전시를 벌이는 모순된 상황이 벌어졌다. 1980
년대 말부터 예술가들이나 시인들이 함께 모여 사는 지역이 존재하기는 하였
으나 1990년대 초에 이르러 농촌 출신 작가들이 북경의 서쪽 외곽 지역에 몰
려들게 되면서 중국의 대표적인 작가촌이 형성되었다. 싼 월세를 찾아서 몰
려든 작가들이 직접 자신의 스튜디오에서 전시를 열게 되었다.[16] 작가촌은
『벽』에서 가오밍루가 명명한 "아파트먼트 예술公寓藝術"의 등장에 있어 중요한
물리적 배경이 되었다.[17] 2012년에 발간된 사진작가 롱롱荣荣의 책에도 포함
된 중국의 대표적인 행위예술가 마류밍马六明이나 주밍朱冥 등이 작가촌 지역
의 동료 작가나 미술인들을 상대로 자신들의 주거지에서 행위예술 이벤트를
벌이고는 하였다. 이외에도 베를린에서 이주해온 주진셔朱金石는 자신의 아파
트에서 "열린 입, 감긴 눈張開嘴 — 閉上眼"이라는 일련의 이벤트를, 왕공신王功新
은 일정기간 동안 자신의 아파트에 설치된 작업을 외부인들에게 개방하는 전
시 겸 이벤트를 진행하였다.

북경 예술촌에 위치해 있던 작가들에 비해서도 1992년 우한에서 처음
결성된 새로운 역사그룹은 지역적인 한계를 극복해야만 하였다.[18] 중국 중앙
에 위치한 우한은 대표적인 행위예술 작가 공동체, 거대한 꼬리를 지닌 코끼
리 그룹大尾象工作組의 본거지인 광저우廣州와 함께 많은 행위예술 그룹을 배

출한 도시였다. 그럼에도 불구하고 1990년대 초 우한의 새로운 역사그룹이 1992년 광저우에서 열린 제1회 1990년대 비엔날레 아트페어에 참여하고 북경의 맥도널드에서 전시를 기획하게 된 것도 낮은 인지도를 극복하고 중국 각지의 대중과 소통하기 위함이었다. 광저우의 아트페어는 상대적으로 소외된 중국 중앙지역의 작가들을 모아서 열린 행사였으며 새로운 그룹은 1992년 이벤트를 세세하게 기록물로 남기는 '기록전시'의 형태를 취하였다.

　　새로운 역사 그룹의 멤버들은 광저우에서 1964년대 일본 행위예술 그룹 하이-레드 센터High-Red Center, 高赤中가 동경 긴자 거리에서 벌인 〈수도권 청소 정리 촉진운동首都圈淸掃整理促進運動〉을 연상시키는 바닥 청소 이벤트를 벌였다. 그리고 전시장 바닥을 리솔Lysol이라는 청소제로 닦기 직전 '소독消毒'이라는 타이틀이 붙여진 폴더의 안쪽에서 "비엔날레의 아카데믹 심포지엄 개요," 혹은 "평가와 선택에 관한 보고서" 등을 방문자에게 배포하였다. 이러한 행위는 상업미술계의 평가방식을 풍자한 것이라고 볼 수 있다. 그러나 그룹은 선언문에서 청소를 하는 행위를 통하여 정치적, 이데올로기적인 관점에서 예술적 가치를 결정하여온 기존의 비평적 태도도 함께 비판하였다.[19]

　　1992년에 계획된 《대중소비》의 서문은 1990년대 초부터 발전되어온 새로운 역사그룹의 기본방향성을 잘 반영하였다. 프로젝트의 중요한 목적은 중국의 새로운 변화인 소비사회의 생산, 유통구조를 예술의 제작과 유포/전시 방식에서도 적용시켜 보자는 것이었으며, 이를 위하여 새로운 역사 그룹의 멤버들은 공장에 가서 직접 자신의 예술 작업을 제작하였다. 대량소비사회의 제조과정을 예술창작 과정에 적용시키기 위한 것이었다. 그룹의 리더였던 런지엔은 전 세계 국기의 이미지를 우표로 고안한 패턴의 옷감과 청바지를 생산하였다.[20] 또한 런지엔은 앤디 워홀Andy Warhol의 실크 스크린을 연상시키는 거

토 2 런지엔, 《대중소비》, 1993, 우표.

토3 런지엔, 《대중소비》, 청바지, 1993.

대한 틀에 이미지를 반복해서 옷감을 생산하였다. 토 2-3 주시핑의 경우 12명 유명 사업가의 초상화 이미지를 차용해서 "위대한 초상화" 시리즈를 제작하였다. "거대한 도자기" 시리즈의 경우 도자기 작업의 외곽선만을 이용해서 2차원적인 컷아웃과 문안인사 카드를 만들었다. 그리고 반년의 제작 기간을 거친 작업이자 상품을 1993년 4월 28일 일종의 게릴라 예술 이벤트와 같이 맥도널드 북경점 방문자들에게 전시, 판매하고자 하였다.

그러나 1000개의 청바지를 파는 코너와 함께 영화와 음악 연주가 곁들여진 복합적인 이벤트로 계획되었던 《대중소비》는 오프닝 전날 그룹 멤버들이 체포되면서 취소되었다. 경찰이 멤버들을 체포한 경위에 대해서는 알려진 바 없다. 런지엔은 대신 예술가가 공장에서 제작한 물건을 상품으로 팔게 되면서

끝없는 공안당국의 제재를 받게 된 경험에 대하여 토로한 바 있다.[21] 뿐만 아니라 북경의 맥도널드와 같이 관광객이 많이 오는 대표적인 지점에서 예술가들이 허락되지 않은 상품판매와 라이브 콘서트를 준비했던 점이 문제가 되었을 법하나. 중국 내에서는 "공공질서의 확립"이라는 명분 아래 다양한 검열이 이루어지고 있으나 중국 개념예술가 왕난밍王南溟이 지적한 바와 같이 대부분의 작가들에게 검열은 전혀 낯선 일이 아니며 내용적으로 맞서기보다는 폭력적이거나 시끄러운 방식을 사용해서 우회적으로 이에 대처한다고 설명한다.[22] 이후 새로운 역사 그룹은 도로선상이나 백화점과 같이 다양한 지역의 실내, 실외를 넘나들면서 유사한 행사들을 진행하였다. 같은 해 우한시의 백화점에서 우표를 판매한 후에 1993년 10월부터 12월에 걸쳐서 마오쩌둥毛澤東의 탄생 100주년을 기념하기 위하여 마오쩌둥이 공산혁명을 처음 일으킨 창사长沙를 출발하여 우한, 홍콩 등 중국의 도시들을 돌아다니면서 물건을 파는 〈태양陽光 100〉이라는 퍼포먼스도 벌였다.[23] 이러한 과정을 통하여 새로운 역사의 멤버들은 관객을 관람자가 아닌 참여적인 소비자로 전환시킬 수 있다고 믿었다.

당시 중국 미술계에서는 예술가들이 적극적으로 생산과 유통의 과정에 참여하고 미술관 밖 공공장소에 위치한 일반 대중들을 만나기 위해 전시를 개최하는 작가 공동체들이 생겨났다.[24] 맥락은 다르지만, 1990년대 초 왕지엔웨이汪建偉는 농부들과 경작을 하면서 700진의 곡물을 생산해내었고, 이를 유통하는《순환-바느질-경작循環-針線活-養殖》이라는 프로젝트를 진행하였다. 1983년 10월 시작해서 작가는 농부와 계약서를 쓰고 협업 하에 밀의 자라나는 과정을 모두 기록하였다. 이외에도 1992년 10월 숑영핑宋永平은 니미지 누 명의 작가와 함께 중국의 외지인 산시성山西省과 여양呂梁을 여행하면서 지

역 주민의 삶을 글과 이미지, 다큐멘터리로 기록하고 그들과 함께 만든 작업을 전시하는《시골 프로젝트農村項目》(1993)를 진행하였다.《시골 프로젝트》의 멤버들은 중국의 대도시를 중심으로 한 실험예술이 지나치게 자기만족적인 성격에 함몰되는 것에 반하여 도시가 아닌 지역의 중국 인민들과 소통하고자 하였다.[25] 새로운 역사그룹이《대중소비》이후 중국 각지를 돌아다니면서《태양 100》을 진행하게 된 것도 기존의 북경 작가들을 중심으로 형성된 엘리트적인 전위 전시의 폐쇄성을 극복하고 대중적인 기반을 확보하기 위한 시도라고 볼 수 있다. 자본주의적인 생산방식을 도입하였음에도 불구하고 새로운 역사 그룹은 마오쩌둥이야말로 중국 인민을 가장 깊게 이해한 인물이라고 주장한 바 있다.[26]

《슈퍼마킷 예술전》과 상해 쇼핑센터

1999년 상해에서 열린《슈퍼마킷 예술전》^{도 4-5} 혹은 약칭 '슈퍼마킷' 전시는 상해 중심부인 화이하이루淮海路에 위치한 상해 스퀘어 쇼핑센터에서 열렸다.《대중소비》가 이제 중국의 대도시에 막 들어선 새로운 소비문화의 중심지에서 열렸다면,《슈퍼마킷 예술전》은 소비문화가 중국 일반인들의 삶에서 일상화되기 시작한 1990년대 말 도심 속에 존재하는 클럽, 아파트먼트나 쇼핑센터의 잉여공간을 활용한 예에 해당한다.[27] 또한《슈퍼마킷 예술전》은 외국 브랜드인 맥도널드 상점으로부터 중국인들의 소비문화를 반영하는 쇼핑센터로, 그리고 관객이 직접 전시기금을 후원하는 형태로 마켓 플레이스를 활용한 대안적인 전시이벤트가 진화하게 된 것이다. 입구에서는 전시의 기금을 일반인

도4 상하이 광장 쇼핑몰 입구, 1999, 상하이 허아이하이로.

들에게 선전. 후원 모금을 위한 브로슈어인 "기부자를 위한 정보Information for
Donors"가 배포되었다. 전시장 내부에서 관객들이 작가가 만든 상품을 구입하
고 지불한 대금은 전시의 후원금으로도 사용되었다. 그리고 그 목적은《대중
소비》와 유사하게 최대한 중국 공안의 감시를 피하면서 보다 넓은 대중과 만
나기 위함이다. 상해 쇼핑센터는 일일 이용객이 15000명에 이르는 대규모의
공공장소였다.

　　《슈퍼마켓 예술전》은 1990년대 말 아직도 중국내의 전시 행정이 실험
적인 작가들에게는 우호적이지 않던 시기에 기획되었다. 물론 1990년대 내내
중국의 공공 미술관에서 실험적인 전시가 전적으로 불가능했던 것은 아니었
다. 엄밀히 말해서 천안문 사태 직후인 1990년대 초나 1990년대 후반기에 비
하여 1990년대 중후반에는 짐자보 영상, 행위, 설치 등의 전시가 열리기도 하

도5 《슈퍼마켓 예술전》, 전시 장면, 1999.

였다. 북경의 경우 보통대학 首都师范大学 내 미술관이나 중앙미술학원中央美術學院 내 당대미술갤러리 등과 같이 비교적 개방된 대학 내 미술관들을 중심으로 실험적인 전시들이나 프로그램이 기획되고는 하였다. 반면에 1996년 상해에 위치한 류하이슈 미술관 刘海粟美术馆에서 열린《예술이라는 이름으로以藝術的名義》전과 같이 상해나 청두成都 등의 무역 특구나 경제 도시를 중심으로 민간기업의 후원을 받아서 열리는 대여전시나 지방정부가 민간기업의 투자를 기반으로 만들어진 미술관들이 생겨나기 시작하였다.[28] 1999년대 설립된 청두당대미술관成都当代美术馆은 민간의 후원으로 설립된 대표적인 반공공 미술관Semi-Public Place이다. 반공공미술관은 문화예술의 분야에서 민간자본을 유치해서 경제적인 부담을 줄이려는 지방정부와 문화예술 사업을 홍보 전략으로 사용하려는 투자 자본의 만남이 빚어낸 산물이었다.[29]

이러한 변화에도 불구하고 중국의 예술가이자 북경대학 내 시각예술센

터北京大學視覺與圖像研究中心의 관장인 쩌우칭성朱青生 교수는 1989년《중국현
대예술전》이후부터 2000년 제3회 상해 비엔날레 이전까지 중국 미술계에서
진정한 의미에서 정부의 허가를 받은 현대미술 전시는 부재하였다고까지 주
장한다.[30] 실상 2000년 상해 비엔날레 직전인 1998년과 1999년 중국 내에
서는 전례가 없는 수의 현대미술관련 전시들이 취소되었다. 대표적으로 1998
년《나요!》를 시작으로《감각 이후의 감성: 외계인의 몸과 환각後感性: 異型與妄
想》[북경 1999]《슈퍼마켓 예술전》[상해 1999], 《예술성찬》[북경 2000], 《픽 오프Fuck
Off-不合作方式》[상해 2000] 등 당시 중국 젊은 작가나 기획자가 큐레이팅했던 그
룹전들이 차례로 취소되었다.[31] 비디오, 행위, 설치 등의 실험적인 전시들이
개최되었으나 내용적인 면에서나 전시 장소에서 새로운 전략을 택한 전시들
은 1990년대 말에도 고전을 면치 못하였다.

　　뿐만 아니라 1990년대 말 중국 현대미술계에서도 독립기획자의 개념
이 생겨나면서 다양한 공공, 상업 장소들이 전시장으로 사용되었다. 1998년
과 1999년《편집증偏執》,《감각 이후의 감성》등은 일반 건물의 지하에서 열렸
고,《예술성찬》은 북경 외곽의 잘나가는 클럽 보그에서 열렸다.《감각 이후의
감성》의 기획자였던 치우즈지에邱志杰는 아파트 관리 회사에 부탁을 해서 아
파트 건물의 지하 공간을 임대할 수 있었다. 당시 기획자는 논란이 될 만한 전
시에 대해서는 언급하지 않고 단지 미술관 전시 준비를 위해서 작업을 제작
하고 보관할 장소가 필요하다고만 이야기했다. 차우즈지에 따르면 대안공간
이 없던 중국 미술계에서 이와 같이 "속임수를 쓰지 않고는 공인된 장소를 찾
을 가능성이 전혀 없었다."[32] 우흥은 지하나 일반 건물의 부분을 한시적으로
임대하거나 아예 들어가서 점거하는 형태의 전시들이 열리게 된 역시적인 배
성으로 급격한 도시화와 개발 붐을 들고 있다. "북경과 같은 대도시들에 몇 백

몇 천 개의 거대한 고층 빌딩들이 들어서게 되면서 정교한 실내를 가진 넓은 지하가 기존의 도시 구축물들을 새로운 차원으로 변화시키도록 증축되었다"고 주장한다.[33]

　《슈퍼마켓 예술전》도 1990년대 말 중국 현대미술에서 실험적인 설치, 영상으로 이루어진 전시들의 주요 특징들을 단편적으로 잘 보여준다. 첫 번째로 상해 광장에 위치한 쇼핑센터는 전통적인 미술관이 아닌 비전통적인 전시공간일 뿐 아니라 최근 대도시 개발로 생겨난 잉여공간에 해당하며, 전시는 쇼핑센터의 빈 공간인 4층을 거의 작가들이 무단으로 점유하면서 진행되었다. 두 번째로 슈퍼마켓은 1990년대 말 상업이나 무역도시로서의 명성에 비하여 실험적인 현대예술의 장으로서의 인지도는 낮았던 상해의 특징을 잘 보여주는 선택이었다.[34] 상해는 1930년대 서구 모더니즘의 이론과 서구문물을 적극적으로 받아들인 전통을 지녔으나 2000년 상해 비엔날레나 2005년 상해 당대미술관上海当代艺术馆이 설립되기 전까지 중국 내 현대미술의 주요 거점으로 인식되지는 못하였다. 반면에 1990년대 말 쉬전을 비롯하여 북경으로 떠났으나 비싼 생활비를 감당하지 못하고 많은 상해 출신의 작가들이 고향으로 돌아오게 되면서 상해 현대미술계의 촉매제 역할을 하게 되었다. 세 번째로 《슈퍼마켓 예술전》은 1990년대 말 젊은 작가들 사이에서 일고 있었던 기획자가 아니라 작가들이 직접 전시 기획을 진행한 예이다. 전시는 상해 출신의 당시 20대 작가인 쉬전을 비롯하여 양젠종楊振中, 알렉산더 브랜트Alexander Brandt의 작가 3명에 의하여 기획되었다.[35]

　쇼핑센터라는 장소성에 걸맞게 《슈퍼마켓 예술전》은 소비를 작업 감상의 과정과 결부시켰다. 도심에 위치한 쇼핑센터의 일일 소비자를 타깃으로 하여 《슈퍼마켓 예술전》은 기존의 미술계를 뛰어넘는 과감한 시도를 이어갔다.

전시장의 내부는 작가들의 상품이 놓인 슈퍼마켓 진열대와 전시 공간의 이중 구조로 되어 있다. 전시장 입구 슈퍼마켓 섹션에는 30명이 넘는 작가들이 만든 상품이 진열되어 있고 실제 구매가 가능하였다. 슈퍼마켓 진열대 중간에 영상도 설치되어 있어 관객들은 슈퍼마켓을 지나면서 예술작업을 감상할 수 있었다.[36] 전시장 입구에서 배포되는 브로슈어에는 상해가 중국에서 상업과 소비의 중심지라는 점도 강조되어 있었다. "상업은 1980년 경제 개혁 이후 상해의 주도적인 종교이어 왔다. 쇼핑센터는 현재 모든 곳에서 세워지고 있고 실은 도시의 새로운 성전이 되었다. 모든 것이 판매에 관한 것이다. 소비는 이 도시에서 삶의 핵심적인 체계가 되었다. 모두가 이 소비사회에 새롭게 위치해 있다. '판매원에서 소비자에 이르기까지 네가 원하고자 하는 것은 뭐든지 맘대로 골라라.'"[37]

또한 쑹동은 1999년 4월 10일 오픈 당시 전시장 입구이자 쇼핑몰 입구에서 예술 관광대행사라는 로고가 쓰인 노란색의 트레이닝복과 모자를 쓰고 여행 가이드/예술 도센트를 모방하는 예술가 투어 퍼포먼스를 진행하였다. 도 6-7 쇼핑센터 입구, 혹은

도 6 쑹동, 〈예술 여행사〉, 1999. 행위예술.

전시장 입구에서부터 이미 예술작업 전시회/쇼핑센터의 물건 구경의 개념을
혼동시키기 위한 시도가 이뤄졌다고 하겠다. 전시도록에서는 예술가들이 고
도로 발달된 자본주의, 대중소비문화의 시스템에서 생존할 수 있는지에 대한
질문에 가장 효과적인 적응 방식으로 아예 그 시스템에 직접 참여하라고 제
안하고 있다. 쑹둥의 퍼포먼스는 과도하게 상업화된 중국 미술계나 소비사회
에 대하여 경각심을 불러일으키기 위한 시도로 볼 수도 있겠으나 결국 그러한
시스템을 부정하는 것이 아니라 아예 그 시스템에 뛰어 들어서 경험해보기를
권유하는 메시지로도 읽힐 수 있다. 이에 도록은 자본주의 시스템이 작동하
는 방식을 예술가들이 알아
보기 위해서 "상업이 작동하
는 방식과 같이 작동하기," "소
비 행위와 그것이 일어나는
곳을 들여다보기," "대중을 그
들이 소비자의 역할을 할 때

도7 쑹둥, 〈예술 여행사〉, 1999. 행위예술.

만나기," "우리 예술가들을 판
매원이라고 여기기" 등의 전
략을 내세우고 있다.[38]

　　전시장에는 작가마다
유사한 아이디어나 연상되는
테마를 가지고 제작한 작업
과 상품이 전시되었다. 쉬전
의 경우 〈그의 신체 내부로부
터 来自身体内部〉**도 8**라는 작업
을 전시하였는데 영상 작업에
는 서로의 신체 쪽으로 코를
대고 킁킁거리는 남녀가 등
장하고. 이에 매칭되는 상품
으로는 부는 구멍이 양쪽에
한 개씩, 총 두 개가 있는 더
블 마우스피스 풍선이 선보였

도 8 쉬전, 〈그의 신체 내부로부터〉, 1999, 영상 설치.

다. 칸슈앤阚萱의 영상작업에서는 주인공과 같이 보이는 인물이 작가의 이름
을 부르면서 공공장소를 부유한다. 그리고 슈퍼마켓에는 만질 때마다 작가의
이름을 중얼거리는 인형이 놓여 있었다. 칸슈앤은 급격한 도시화의 결과로 생
겨난 '익명의 거대한 공동체'에서 자아를 회복하기 위하여 본인의 이름이 공
공의 장소에 울려 퍼지는 작업을 고안하였다. 인형은 동어 반복적으로 작가의
이름을 중얼거리지만 실상 관객들이 쉽게 듣지는 못하였다. 따라서 전시에는
우회적으로 도시, 사회비판적인 긱입과 상품이 놓였다.

안타깝게도 전시는 오프닝 다음날 행해진 공안정국의 검열 이후 3일 만에 문을 닫았다. 경찰은 오프닝 다음날 아침 10시에 전시장에 도착하였고, 쉬전의 작업뿐 아니라 작가와 창녀의 관계를 암시한 브란트(작가명은 페이 핑 구오)의 작업을 문제시하였다. 왕난밍이 지적한 바와 같이 검열에 대한 정확한 이유가 주어지거나 작가들이나 기획자들이 반론을 제기하는 일은 중국 미술계에서는 거의 드물다. 대신 1990년대 말《감각 이후의 삼싱》을 비롯하여 정부에 의하여 연이어서 취소가 된 전시에 등장한 작가들이《슈퍼마켓 예술전》에도 참여한 점을 전시 취소의 한 원인으로 추측해 볼 수 있다. 왕난밍의 주장대로 우스꽝스럽지만 폭력적인 내용을 사용함으로써 우회적으로 도덕적이고 미학적인 기준을 문제시하는 태도는《감각 이후의 감성》을 비롯하여 1990년대 말 전시들에서 공통적으로 나타났다. 특히《감각 이후의 감성》에도 참여한 주유朱昱의 〈총체적인 지식의 기본Basics of Total Knowledge〉은 끈적끈적한 크림과 같은 물질이 담긴 병으로 이루어져 있는데, 해당 크림은 죽은 사람의 뇌에서부터 추출한 물질로 만들어졌으며 전시장에서 만드는 과정도 함께 방영되었다.[39] 조사 당국은 전시의 문제가 될 만한 작업을 검사한 후에 철수를 하지 않을 경우 쇼핑센터 4층의 전기를 끊어버리겠다고 기획자들을 협박하였다. 당시 전시에서 비디오 아트가 차지하는 비중이 60퍼센트였기 때문에 기획자 측은 더 이상 전시를 지속하는 것이 무의미하다는 결론에 이르게 되었다.

전시가 취소되었음에도 불구하고《슈퍼마켓 예술전》은 성공적이었다고 할 수 있다. 철거까지 주어진 3일의 기간 동안 적극적으로 홍보가 진행되어서 기획측은 적은 돈이지만 1800불의 수익을 얻을 수 있었다. 특히 오프닝 날 비싸지 않은 작가들이 물건을 팔아서 얼마간 기금을 마련하였다는 사실이나 미술계 사람들뿐 아니라 일반인들도 방문하였다는 점에 비추어보아《슈퍼마

킷 예술전》은 대중적인 관심을 끌기 위한 소기의 목적을 달성하였다고 볼 수 있다.[40] 또한 1990년대 말 중국 미술계에서 취소된 전시들이 미술잡지에서 따로 다루어지거나 가상 전시로 인터넷에서 열람할 수 있게 되면서 오히려 추가적인 홍보 효과를 얻을 수 있었다.[41] 인터넷상에서는 전시의 자세한 정보가 다양한 젊은 층들 사이에서 공유될 수 있기 때문이다. 마지막으로《슈퍼마켓 예술전》과 같이 비전통적인 장소에서 열린 전시들이 생겨난 이후 중국의 정부가 영상, 행위, 설치 예술 등에 관대해지기 시작하였다는 점이다. 물론 이러한 배경에는 2001년 중국이 세계보건기구WTO에 가입하게 되고 상해와 같은 무역도시들이 보다 적극적으로 문화예술계의 흐름을 용인하기 시작하게 된 상황과도 맞물린다.

　　1990년대 말 취소되기는 하였으나 젊고 실험적인 작가들의 단체 행동이 지닌 역할도 간과할 수는 없을 것이다. 특히《슈퍼마켓 예술전》도 부분적으로 독일 대사관과 외국 브랜드 기업의 후원을 얻어 진행되었는데 쉬전과 함께 비즈아트를 설립한 콰드리오 또한 중국 정부의 간섭으로부터 비교적 자유로워질 수 있는 한 방법으로 외국계 공공기관이나 기업과의 연계성을 강조한 바 있다.[42] 상업적인 활동이나 국제 교류라는 명목으로 외국 기관이나 사업체와 연계함으로써 중국 정부의 감시체계로부터 비교적 자유로워질 수 있기 때문이다.

2000년대 중국 미술계의 전 지구화와 중국의 실험예술

《대중소비》나《슈퍼마켓 예술선》은 중국 현대미술계에서 상업적인 공공장소

도 9-10 쉬전,《상해 슈퍼마켓》, 2007, 혼합매
체, 아트 바젤. 마이애미.

를 전시장으로 활용한 선구적인 예이다. 또한 동아시아의 현대미술에서 예술과 일상, 전시와 상업적 공간이 적극적으로 허물어지고 있는 예로 3장에서 전자상가의 쉬고 있는 텔레비전을 활용해서《미디어 아트 페스티벌》을 개최한 나카무라의《아키하바라 TV》나 5장 송로 철공소 골목의 틈새 공간을 활용한 전시를 연상시킨다.

뿐만 아니라《대중소비》의 새로운 역사그룹이 마오쩌둥을 중국 인민을 가장 위했던 인물로 언급한다든가,《슈퍼마켓 예술전》에서 관객들 스스로가 구입한 상품 대금을 전시기금으로 활용한 부분은 전시를 일종의 문화예술적인 경험이나 서비스를 공유하는 계기로 인식하고 있음을 보여준다. 런지엔이 판매하였던 청바지는 북경에서 소위 잘나가는 젊은이들 사이에서 잇 아이템으로 떠올랐고,《슈퍼마켓 예술전》에서 걷힌 전시기금은 실제 전시비용을 감당하기에는 턱없이 부족했지만 사회주의 체제하에서 예술가의 사회적 역할에 대한 인식과 자본주의, 시장경제 사이에서 일종의 균형점을 찾으려는 시도라고 볼 수 있다.

그러나 2000년대 들어서 본격화된 민간자본과의 결합을 통한 현대미술계의 개방화, 국제화의 물결을 긍정적으로만 바라볼 수는 없다. 이에 작가이자 기획자인 쉬전이《슈퍼마켓 예술전》의 연장선상에서 2007년 아트 바젤Art Basel 마이애미에 설치한《상해 슈퍼마켓上海超市》**도 9-10**을 언급하고자 한다. 쉬전은 로고에서부터 내부 진열대, 카운터에 이르기까지 중국의 일반 편의점을 그대로 모방하였다. 중국 정부는 자본주의, 소비문화의 원류가 서구로부터 유입되었지만 외국산 자체에 대해서는 매우 배타적인 정책을 펼쳐 왔다. 이에 쉬전은《상해 슈퍼마켓》을 대부분 외국상품의 디자인이나 브랜드 로고를 즉각적으로 연상시키는 모조 중국산 상표와 상품들로 채워 넣었다. 전체 정경은 관

객들로 하여금 중국산이라는 것이 과연 무엇인지에 대하여 의문을 들게 한다.

뿐만 아니라 작가는 전시의 마지막 날 진열대에 놓인 상품 용기들의 내부를 비웠다. 관객들은 여느 날과 마찬가지로 계산대에서 물건을 구입하고 영수증을 받게 된다. 통상적으로 슈퍼마켓에서 관객이자 소비자가 가격을 지불하면 그 가격에 상응하는 상품을 소비자가 세공받고 소비자는 그 혜택을 누리도록 되어 있다. 따라서 쉬전의 슈퍼마켓에서 관객들이 구입한 물건은 껍데기에 불과하다. 즉 포장만이 남아 있고 물건의 내용물은 없다. 이러한 식으로 작가는 시장경제의 메커니즘에 정면으로 도전한다. 이것은 서구의 포장디자인이나 로고를 표절하는 중국 제조업이나 소비재에 대한 비판이면서도 동시에 자본주의하의 사고파는 행위가 지닌 의미의 근간을 흔든다.[43]

나아가서 2000년대 중반 중국 현대미술에 대한 전 세계 미술시장의 관심과 아트 바젤이라는 장소성, 그리고 2000년대 비약적인 발전을 거듭한 상해 미술계를 감안해 볼 때 《상해 슈퍼마켓》전은 중국 현대미술을 둘러싼 전 세계 미술계의 과열화된 관심을 풍자한다고도 볼 수 있다. 2000년 상해 비엔날레에서 1990년대에 중국 내에서 활동한 영상, 설치, 행위 작가들이 대거 포함되었고, 2001년에는 민간자본으로 만들어진 청두 비엔날레가 만들어졌고, 2002년 제1회 광저우 트레날레는 《재해석: 중국 실험예술의 10년(1990-2000) 重新解讀: 中國實驗藝術十年(1990-2000)》이라는 타이틀로 열렸다. 뿐만 아니라 2000년대 중반부터 중국내 각 지역에 옥션하우스나 상업화랑을 통하여 기존의 회화뿐 아니라 소수이기는 하지만 국제적으로 활동하는 예술가들이 미술시장에 편입되기 시작하였다. 《슈퍼마켓 예술전》에 참여하였던 기획자 쉬전이나 쑹동 등은 2000년대 베니스 비엔날레를 비롯하여 도큐멘타 Documenta에 참여하고 뉴욕 현대미술관 등에서 개인전을 갖는 등 중국을 대표하는 작가로

자리매김하게 되었다. 이러한 맥락에서 쉬전의 《상해 슈퍼마켓》은 2000년대 이후 국제적인 비엔날레에 연일 초대되면서 중국 미술계의 개방화의 직접적인 수혜자였던 자신들 세대에 대한 풍자로도 해석될 수 있다.

2000년대 중국을 대표하는 작가로 떠오른 쉬전은 2009년에는 '메이드인MadeIn'이라는 작가 회사를 차리고 작가명을 회사명으로 대치하였다. 예술을 작업이 아닌 정보로 인식하고 작업을 제작한 작가보다는 그것을 공유하고 배분하는 회사라는 점을 부각시키고자 하였다. 쉬전이 예술작업을 서비스로 표현한 부분은 안드레아 프레이저Andrea Fraser의 〈서비스: 전시와 토론의 토픽을 제안Services: A Proposal for an Exhibition and a Topic of Discussion〉(1994)이나 최근 한국의 이완 작가가 2016년 《유니온 아트페어》에서 관객에게 후원금에 대한 투자증명서를 발급하는 작업에서와 같이 예술 작업을 서비스로 인식하고, 나아가서 돈으로 계산하거나 지불, 투자 받는 식을 연상시킨다. 또한 쉬전은 예술 회사의 비물질적인 재원도 철저하게 저작권법 하에서 관리함으로써 자본주의적인 체계를 미술계에 적극적으로 도입하고자 하였다. 이것은 정보화 시대에 예술을 특정 소수계층의 전유물이 아닌 대중소비문화나 자본주의의 한 부분으로 귀속시키려는 생산적인 시도로 읽혀질 수도 있다. 그러나 동시에 《상해 슈퍼마켓》과 함께 '비즈 아트'와 '메이드인'이라는 회사를 차리고 쉬전이 스스로를 예술적인 정보나 경험을 제공하는 일종의 서비스 직업인으로 인식하고 있는 부분은 미술시장과 자본주의의 체제에 예술이 귀속된 현실을 그대로 받아들이려는 극도로 자본화된 예술가의 면모를 보여주는 것이기도 하다.

1990년대 중국 현대미술계에서 대안적인 전시 장소로서 마켓플레이스가 사용된 예들을 통하여 중국의 주도적인 문화적인 지형을 짐작할 수 있었다면, 1990년대 말부터 예견된 중국 미술계와 자본의 적극적인 만남은 2000

년대 새로운 국면을 맞이하게 되었다. 좀 더 부정적으로 표현하자면 전통적인 정치의 영역과 자본주의의 영역, 혹은 자국 내 미술인들이나 외국 자본가들에게 이중 잣대를 적용하고, 때에 따라서는 공공성을 대중소비문화의 대중성과 혼동하는 중국 정부의 태도가 2000년대에는 더욱 심화되었다고도 볼 수 있다. 쉬전외 2000년대 작품들은 그러한 흐름을 풍사하는 듯이 보이지만 동시에 편승해오고 있다고도 볼 수 있다. 이것은 기존의 정치적, 도덕적 체계를 고집스럽게 유지하면서도 자본주의 시스템과 외국 자본을 적극적으로 수용해온 중국식 자본주의의 모순된 면면이 문화예술정책의 측면에서 그대로 반영된 예이다.

덧붙여서 1990년대 마켓플레이스를 대안적인 전시공간으로 사용해온 역사가 중국 현대미술계뿐 아니라 비서구권 예술계에서 공통적으로 발견되는 것을 볼 수 있다. 일본의 대표적인 젊은 세대 화상인 토미오 고야마小山登美夫나 비평가 사와라기 노이椹木野衣가 2005년 인터뷰에서 밝힌 바와 같이 일본 현대미술의 발단 과정에서 독립된 화랑이나 미술관이 아닌 백화점에 귀속된 미술관이나 화랑이 중요한 역할을 하여 왔음을 부정하기는 어렵다.[44] 국내에서도 신세계나 롯데 백화점 문화센터나 갤러리는 일반 대중들이 가장 친숙하게 현대미술을 접할 수 있는 공간에 속하며 이러한 전통이 아직까지도 이어진다는 점은 서구 미술계와는 차별화된 현상이다.

일본 비평가 사와라기가 주장하는 바와 같이 예술과 상품에 대한 철학적이고 개념적인 차이로부터 유래한 것인지, 순수미술의 기반이 약한 비서구권 미술계에서 보다 실질적인 경제적, 사회적 필요에 의하여 생성된 것인지, 아니면 일본과 한국에서 백화점이 서구와는 다른 독특한 복합문화공간으로서 역할을 한 것인지, 그 정확한 요인을 단정하기란 쉽지 않다. 한편, 고야마와

무라카미가 주장하는 바와 같이 대표적으로 1919년에 설립된 다카시마야高
島屋 백화점이 복합문화공간으로서의 현재까지 역할을 수행하게 된 것이 순수
예술에 대한 개념 자체가 서구적인 유입물이며 오히려 상품, 공예품, 예술품이
혼동된 상태로 백화점의 한 공간을 점유한 것이라는 논리도 가능하다. 저자
는 이와 같은 논리가 지나치게 과장되고 전략적이라고 생각하기는 하지만 서
구 유럽이나 북미에서 그럴듯한 백화점 내부에 문화교육센터가 있고 지속적
으로 운영되는 갤러리가 남아 있는 경우는 흔치 않다. (영국의 셀프리지 백화점을
비롯하여 서유럽의 백화점, 혹은 쇼핑 윈도우에 작가들의 작업이 부분적으로 설치되는 일
이 일어나고는 하지만 상설적으로 백화점 내에 순수예술 갤러리가 존재하는 현상은 아시
아 국가들에서 자주 발견된다)

그러므로 1990년대 중국 현대미술에서 나타난 상업적인 공간을 활용한
예들은 동아시아 현대미술계에 공통적으로 나타나는 예술과 공예, 상품 사이
의 모호한 경계와 연관될 수 있다. 최근 국내 미술계에서도 2010년에 설립된
주문 가구 회사 '길종상가'를 비롯하여 예술가들이 가구, 인쇄 등의 소규모 디
자인 업체를 운영하거나 공동체를 만드는 일이 빈번해졌다. 이러한 "경계 허물
기"가 예술의 상업화를 야기한다고도 볼 수 있지만 다른 한편으로 예술가들
이 한정된 환경에서 유동적이고 독창적으로 전시공간을 확충해가고 자신들
의 사회적인 역할을 확대시켜 나가기 위해서 택한 방법이라고도 볼 수 있다.
서구 미술계에 비하여 상대적으로 관객이나 컬렉터 층이 얇은 동아시아 미술
계에서 젊은 작가들이 생존을 위하여 선택할 수 있는 효율적인 타협점이 많
치 않기 때문이다.

제4장

**중국 미술 속
메이드인 차이나 현상과 중국의 노동자**

이번 장은 1990년대 이후 정치적 팝아트, 혹은 중국 팝아트를 통하여 유형화된 중국 노동자의 이미지에 반하여 개혁개방 이후에 오히려 심화되었다고 볼 수 있는 착취된 중국 내 노동자의 현실에 눈을 돌리고자 한다. '정치적 팝아트,' 혹은 '중국 팝아트'가 개혁 개방 이후 모택동 시대 중국 노동자들의 모습을 전 세계적으로 유행시켰다면, 1990년대 이후 급격한 도시화와 소비문화로부터 소외된 중국 노동자들의 민낯은 어떠하였는가? 1990년대 중국의 경제성장률이 최고조에 달하면서 중국은 한때 세계의 공장이라고 불렸다. 그렇다면 전 세계적으로 퍼져나간 메이드인차이나 현상의 이면에 위치한 경제적 불균형의 상태를 중국의 예술작가들은 어떻게 다루고 있는가? 저자는 아이웨이웨이艾未未와 니하이펑倪海峰의 예를 통하여 중국 제조업의 발달과정에서 서구와 중국, 도시와 변방의 문화적, 경제적 불평등의 철저한 피해자로서 중국내 노동자들의 현실을 살피고자 한다. 아이웨이웨이와 니하이펑은 후기식민주의적인 입장에서 현재 일어나고 있는 제조업의 불균형이 식민주의 역사 바로 그 자체임을 알리고 나아가서 국제 미술계에서 중국 미술이나 문화의 모순된 존재감을 우회적으로 고발하고 있다.[1]

국경을 넘나드는 오브제와 중국의 현대미술

아이웨이웨이는 한나라 때부터 지난 2천 년간 도자기를 생산해온 경덕진시의 1600명의 공방인들과 2년 반에 걸쳐서 150톤에 달하는 청백자기로 된 쌀알 크기의 해바라기씨들을 생산해냈다. 그리고 2010년 영국 테이트 모던Tate Modern 미술관의 1층 로비 털빈 홀Turbine Hall을 도자기로 만들어진 〈해바라기씨들Sunflower seeds, 葵花籽〉도 1로 덮었다. 여기서 1600여 개의 '해바라기씨들'은 중국 공산당 시대에 중국 인민을 상징하며, 다른 한편으로는 경덕진 도공들의 노동력을 집대성한 것이다. 게다가 경덕진은 17세기부터 중국식 도자기의 주요 수출지역으로 중국 도자기를 둘러싼 서구와 중국 노동자들 간의 불평등한 경제 교류의 중심지였다.[2]

유사한 맥락에서 니하이펑은 2012년 벨기에의 겐트에서 열린 《매니페스타Manifesta 9》에서 하북河北 지역의 노동자들이 제작하고 남은 폐옷감 15톤을 모아서 〈조각들의 귀환Return of the Shreds〉을 전시하였다. 니하이펑이 지적한 바와 같이 중국은 전 세계의 공장이라고 불린다.[3] 이 때문에 스페인에서는 싼 중국물건 때문에 사라지는 일자리에 항의하여 길거리에서 시위대들이 중국의 물건을 불태우는 일도 벌어졌었다. 그러나 실상 중국내 노동자들은 글로벌 자본주의로부터도, 그리고 중국내 자본주의와 소비문화의 과정으로부터도 모두 소외된 상태에 놓여 있다. 이와 연관하여 니하이펑은 전시장 입구에 칼 막스Karl Marx의 얼굴과 빛바랜 『상품과 돈Commodities and Money』의 책 표지 이미지를 확대하여 전시해 놓고 있다.

아이웨이웨이와 니하이펑이 협업하고 있는 중국 경덕진 지역은 17-18세기 동안 네덜란드 동인도회사가 서구 중산층을 상대로 제작하기 시작한 중

도 1 아이웨이웨이, 〈해바라기씨들〉, 2010, 청백자기, 150톤, 테이트 모던 미술관, 영국.

국풍 도자기의 주요 생산지였다. 이후 네덜란드 동인도 회사Dutch East India Company VOC Vereenigde Oostindische Compagnie는 교역량의 규모가 커지자 군사력을 동원해서 인도네시아의 바타비아Batavia(현재의 자카르타)를 식민화하였고, 영국 동인도 회사에게 그 패권을 넘겨주기 전까지 유럽 내 중국 도자기의 판매와 유통경로를 독점하였다. 아이웨이웨이와 니하이펭이 협업해서 다량으로 만들어낸 청백도자기도 당시 유럽인들에게 가장 인기가 높았던 "중국풍" 도자기이다.

따라서 아이웨이웨이 니하이펭의 작업은 최근 경덕진의 도자기공들과의 협업과정에서 17세기부터 시작된 불평등한 식민주의의 역사를 소환한다. 그런데 흥미로운 점은 아이웨이웨이와 니하이펭 자신들도 전지구화 현상의 덕을 보고 있는 국제적으로 "잘 나가는" 중국의 작가들이라는 점이다. 이에 반하여 경덕진의 도공들은 아이웨이웨이나 니하이펭이 주문한 전통 도기를 싼 임금을 받고 대량생산해내고 있다. 17세기 중국 도공들이 그러하였듯이 서구 소비자와 경덕진의 도공들, 심지어 중국 작가들과 그 주문을 맡아서 대신 작업을 완성해주는 도공들 사이의 불균형한 관계는 계속되고 있다. 실제로 공산주의나 자본주의 사회의 모순성을 우회적으로 풍자해온 아이웨이웨이는 테이트 미술관에서 열리는 개인전 비디오에서 작업 과정을 기록한 영상을 보여준다. 영상에서 아이웨이웨이는 워크숍 내부를 그득 메운 여자 도공들 사이를 지나가면서 일종의 감독관 같은 포스를 지닌다. 도공들 사이를 거만하게 지나가면서 그 과정을 바라보는 작가의 모습은 인상적이다. 작가가 300년 전 경덕진의 도공을 감독하는 관리자의 모습을 연상시키는 것은 우연일까?

본문에서도 언급하겠지만 아이웨이웨이는 작업장의 모습뿐 아니라 경덕진의 거리, 노동자들이 작업장으로 향하고 이후 작업장에서 떠나는 일상적인

모습을 여러 편의 다큐멘터리로 기록하고 미술관과 전시 웹페이지에 올려놓고 있다. 미술에는 전혀 관심이 없고 싼 노동력이라도 제공할 수 있어서 다행이라고 답하는 도공들의 모습은 쓸쓸하게 느껴진다. 적어도 영상은 미술관에 설치된 예술작업이 그 이면에서 어떻게 만들어지는지를 적나라하게 드러낸다. 시끄럽고 더러운 거리, 오토바이, 비닐봉지에 하루에 만든 해바라기의 양을 저울에 달고 퇴근하는 노동자의 모습은 테이트 미술관에 설치된 깔끔하고 고요한 설치 외관과는 대조를 이룬다. 미술관에서 관객들은 〈해바라기씨들〉 위에 자유롭게 앉아서 담소를 나누거나 명상을 하면서 쉬고 있다. 반면에 영상 속 경덕진 도공의 이미지는 관객으로 하여금 미술관과 그들의 물리적인 거리뿐 아니라 계층적, 경제적 거리감을 실감하게 만든다. 아이웨이웨이의 작업이 유니리버Unilever라는 각종 플라스틱 용제기를 생산해내는 유럽의 다국적 기업의 후원으로 이루어지고 있다는 점도 사뭇 의미심장하다.

　　그렇다면 아이웨이웨이는 전 세계 미술계에서 그가 지닌 지위를 이용해서 경덕진의 노동자들을 착취하고 있는가? 아니면 한 여성 도공이 밝히고 있는 바와 같이 작가는 오히려 그들에게 일자리를 제공하는 구세주인가? 이번 장은 아이웨이웨이와 니하이펑의 협업 작업들을 통하여 첫 번째로 최근 중국 현대미술에서 극도로 축약되어져서 재현되어온 노동자의 현실을 재조명하고자 한다. 1979년 개혁개방 이후 중국의 높은 성장률에도 불구하고 노동자들의 현실은 녹록치 않아 왔다. 지난 30년간 중국의 도시화와 근대화의 과정은 철저하게 중국 일반 노동자들의 값싼 노동력을 기반으로 급속도로 진행되어 왔으나 정작 그들 자신은 도시, 소비문화에서 철저하게 소외당했다. 경덕진시가 중국 정부에 의하여 역사문화도시로 지정되어 중국 도자기 투어의 중심지가 되었지만, 아이웨이웨이의 다큐멘터리 속 도공들의 삶은 아직도 매우 열악

해 보인다. 1960년대 중후반에 태어난 중국의 6세대 영화감독의 작업이나 문학은 도시의 신흥부유계층과 계획경제하의 국영화된 농장, 광산, 공장에서부터 해고당한 대부분의 중국 인민계층과 시골의 농민들을 통하여 중국의 분열된 사회상을 다루어왔다. 실화를 바탕으로 한 왕차오王超 감독의 〈럭셔리 자동차 (원제: 江城夏日)〉(2006)에서 아들을 찾아서 우한武汉시를 방문한 이버지기 신흥부자의 자동차 표면에 흠집을 내는 장면이 있다. 이 장면은 시골 농부가 BMW 자동차의 흠집을 내자 다툼 끝에 자동차 주인이 노인을 차에 치어 숨지게 한 실화를 바탕으로 한 것이다. 왕차오는 인터뷰에서 "가난한 자들과 부자들의 간극, 사람들을 행복[감]과 거리감을 두게 하는 상황, 과거로부터 내려온 사회적 체재와 현재의 무게감 사이의 모순과 갈등···. 나는 이러한 것들을 찍기 위하여 영화를 제작하였다"고 밝히고 있다.[4]

중국 내 노동자들의 현실에 대한 비판적인 시선에도 불구하고 1990년대 중반부터 전 세계적으로 가장 잘 알려진 중국 노동자의 모습은 사회주의 리얼리즘 하에서 재현된 정형화된 산업역군이다. 특히 1993년 베니스 비엔날레에서 중국 현대미술을 대표하는 작가로 왕광위王广义의 〈대비판〉시리즈가 선보인 후 문화혁명 시기의 구호와 유니폼을 착용한 중국 노동자의 모습은 일종의 오스탤지어(개혁개방 이후 공산시대에 대한 노스탤지어를 의미하는 단어)의 중요한 유형으로 떠올랐다. 모순된 시장경제를 풍자한 상징으로, 혹은 문화혁명에 대한 서구인들의 호기심을 자극하는 상업적인 아이콘으로 중국 노동자는 모택동과 함께 회화, 조각으로부터 각종 디자인 상품에 이르기까지 모순되게도 개방이후 중국을 대표하는 이미지로 떠올랐다. 중국 미술비평가 리셴팅栗宪庭이 명명한 '냉소적 리얼리즘'이라는 이름하에 1990년대 중반부터 적어도 2000년대 중반까지 미술시장을 중심으로 국제적인 지명도를 확보해간 장시오강张晓

剛, 유에민준岳敏君, 루오형제罗氏兄弟 등은 모두 문화혁명 시기 중국 노동자, 그리고 그들을 둘러싼 시각문화를 재현한 바 있다.[5]

이에 반하여 아이웨이웨이와 중국 노동자의 관계는 보다 복잡하다. 냉소적인 리얼리즘 작가들과 유사하게 그의 작업은 개방 이후 모순된 중국 사회의 모습을 심지어 자기비하적인 뉘앙스를 풍길 정도로 강하게 비판한다. 자신의 스튜디오를 "가짜"를 만드는 스튜디오라는 의미에서 '북경 가짜 문화개발회사 Beijing Fake Cultural Development Ltd'라고 명명하였다. 동시에 작가는 중국의 정부가 억압해온 각종 약자나 노동자들의 편을 강하게 들어왔다. 그 덕분에 감금되기도 하였다. 뿐만 아니라 그가 풍자의 소재로 삼고 있는 소재도 단순히 중국 공산당에 한정되기보다는 식민주의 시대의 중국, 혹은 〈코카콜라 로고가 쓰여 있는 한 왕조의 요강Han Dynasty Urn with Coca-Cola Logo〉(1994)과 같이 전 지구화된 미술계에서 서구인들에게 잘 알려진 중국의 전통문화에 이르기까지 다양하다. '가짜 문화개발'이라는 명칭은 결국 개방 이후 전 세계적인 관심의 대상이 되어온 중국의 전통문화와 이를 활용하여온 자신의 행보를 풍자하기 위한 것이라고 볼 수 있다. 중국의 문화를 축약하여온 중국 외부와 내부의 시선 모두로부터 거리감을 두려는 시도이다. 또한 방식에 있어서도 진지함과 모호함의 경계를 오간다. 〈해바라기씨들〉의 경우 작업 그 자체보다도 작업을 둘러싼 중국 내외부의 시선, 작업의 창작과정, 유통과 전시과정에 이르는 총체적인 문화, 경제, 역사적 상황을 함께 고려해야 하는 것도 이 때문이다.

두 번째로 아이웨이웨이와 니하이펑 작업의 흥미로운 점은 중국 팝아트, 혹은 냉소적인 리얼리즘이 전적으로 유형화되고 평면화시킨 중국 노동자들의 이미지가 아니라 개방 이후 중국 내, 그리고 전 지구화된 시장경제 체제에서 그들이 차지하고 있는 위치이다. 전 세계를 향하여 물건을 생산해내고 있지

만 정작 시장소비문화로부터 소외된 중국 노동자들의 처지를 조망하기 위하여 아이웨이웨이와 니하이펭은 그들이 만든 상품을 제작하고 '납품'하는 과정을 작업화하고 있다. 달리 표현하자면 서구 현대미술로부터 유입된 레디메이드를 전 지구화 시대 서구 위주의 산업구조나 미술계의 생산과 소비의 이분화된 구도를 비평하는 도구로 사용하고 있는 셈이다. 미술사학자이자 비평가인 제이미 해밀턴 파리스Jaimey Hamilton Faris는 『희귀상품: 레디메이드의 전 지구적인 차원Uncommon Goods: Global Dimensions of the Readymade』(2013)에서 뒤샹의 반미학적인 의도가 현대미술에서 "물질이자-상품으로서" 다루어지고 있다고 지적한 바 있다.[6]

특히 니하이펭이 중국의 공장에서 물건을 생산하면서 남은 자투리 옷감을 미술관 내부로 이동시키는 과정은 물건 이론가들인 빌 브라운Bill Brown과 아준 아파두라이Arjun Appadurai가 지적하는 바와 같이 기존의 막스적인 관점에서 상품의 가치를 매기는 방식으로부터 이탈해 있다. 문학자이자 비평가인 빌 브라운은 그의 저서 『물질적인 무의식The Material Unconscious』(1997)에서 물건들이 지나치게 인간 위주로 정해진 기능성에 따라 정의되는 것에 반발하였다. 브라운에 따르면 인간의 삶 속에서 물건이 새로운 의미를 부여받게 되는 것은 오히려 그것이 주인으로부터 버려짐으로써 일반적인 유통 궤도를 벗어나게 되었을 때라는 것이다.[7] 유사한 맥락에서 아파두라이는 『물건들의 사회적인 삶The Social Life of Things: Commodities in Cultural Perspective』(1988)에서 물건에 대한 진정한 연구는 일상적인 인간사에서 물건이 기능을 할 때가 아니라 전적으로 물건 그 자체의 경로를 따라가야만이 성취된다고 주장한 바 있다.[8] 아파두라이의 이론은 원래 글로벌 자본주의가 지닌 폐해를 극복하고 제3세계의 노동자 계층이 가격형성과 이윤창출 과정에서 철저하게 소외될 수밖에

없다는 회의론에 반박하면서 발전되었다. 결론에서 언급하겠지만 아파두라이의 이론은 각종 문제점들에도 불구하고 니하이펭의 '파라프로덕션'이 지닌 상징성을 이해하는 데에 있어 중요한 단서를 제공하게 될 것이다.

　　따라서 이번 장은 영국의 테이트 미술관이나 《매니페스타 9》과 같은 국제적인 비엔날레에서 명성을 쌓아가고 있는 중국 작가들과 협업하였거나 다루고 있는 중국 노동자들의 현실을 대비시킴으로써 어떻게 중국 작가들이 매우 명민하고 독창적인 방법으로 개방 이후 중국 내 노동자들의 현실을 국제적인 미술관이나 이벤트에서 소재로 다루고 있는지를 살펴보고자 한다. 이를 통하여 이제까지 중국 노동자, 흔히 정치적 팝아트에나 등장하는 모택동 시대의 향수어린 이미지가 아닌 현재 중국 노동자의 현주소, 중국이 전 세계의 공장이 된 이후 중국 노동자들의 실상을 살펴보는 기회를 갖고자 한다.

아이웨이웨이의 〈해바라기씨들〉

지난 10년간 아이웨이웨이는 식민지 시대와 1970년대의 문화혁명 시대를 거치면서 거의 파괴되고 소멸되거나 변형된 '중국적'인 전통과 연관된 문화유산이나 복제물들을 레디메이드로 사용하여 왔다. 그러나 작가는 오브제가 상징하는 문화, 역사적인 의미를 그대로 답습하는 대신 문화적 유산들이 서로 다른 시대와 공간을 거치면서 새롭게 가치를 부여받게 되는 과정과 이를 둘러싼 모순된 상황들에 집중하고 있다. 그중에서도 가장 흥미로운 작업은 아이웨이웨이의 주요 공공설치물인 2010년 〈동물들의 원Circle of Animals/Zodiac〉이다. 원래 〈동물들의 원〉에 사용된 12개의 동물들은 청나라 황실의 정원인 〈원명

도2 아이웨이웨이, 〈해바라기씨들〉(세부), 2010.

원圓明園 The Garden of Perfect Clarity〉(1783-86)의 부분으로 유럽 예수회 소속의 신부들에 의하여 디자인된 것이기도 하다. 원명원은 1860년 아편전쟁 때 프랑스와 영국의 군인들에 의하여 파괴되었고 약탈당한 채로 이제까지 폐허로 남게 되었다.

원명원에서 약탈된 쥐와 돼지의 머리는 150년 후인 2009년 프랑스 파리의 크리스티 경매에서 등장하였고 3천 8백만 불에 중국 화상에 의하여 낙찰되었다. 그러나 이튿날 중국 화상이 지불할 수 없음을 밝혀 오면서 〈원명원〉을 둘러싼 복합적인 이야기가 세간에 알려지게 되었다. 원래 쥐와 토끼는 프랑스 패션디자이너 이브 생 로랭Yves Saint Lauren의 소유로 그의 유산을 경매하는 자리에서 생 로랭의 파트너는 중국이 티베트에 자유를 주지 않으면 물건을 내놓지 않겠다고 으름장을 놓았다. 중국의 화상은 이에 대하여 보복하기 위하여 가짜로 경매에 참여하게 되었다고 주장하였다.[9] 〈동물들의 원〉이 원래 중국인이 아니라 중국 황실의 비호를 받던 이탈리아 신부에 의하여 디자인되었고 아편전쟁 기간 동안에 행해진 약탈의 역사를 상징하며 경매를 둘러싼 에피소드에서는 국제사회에서 중국의 인권을 둘러싼 논쟁을 촉발시키는 도구로 사용되고 있는 셈이다. 이에 아이웨이웨이는 한때는 문화적 교류의 증거였으나 이후 약탈과 폐허의 대상으로 변해버린 원명원의 〈동물들의 원〉을 뉴욕, 런던과 같은 주요 서구사

회의 도시들에 공공조각으로 세웠다.

　〈동물들의 원〉은 아이웨이웨이가 전통적인 중국 문화유산이나 중국 도자기를 레디메이드나 복제의 대상으로 사용하고 이를 통하여 중국과 서구열강들 간의 식민지 역사나 현재까지 지속되고 있는 갈등의 역사를 다루는 방식을 보여준다. 얼핏 작업을 둘러싼 배경을 모르는 서구인에게는 신기한 중국의 12개 동물조각에 불과하겠지만, 아이웨이웨이는 이를 통하여 문화적 혼용, 약탈, 재탈환이라는 애증의 역사적 기억을 재소환하고 있다. 작가는 1980년대부터 뉴욕 거주하면서 첫 레디메이드 작업인 〈총각을 위한 수트케이스 Suitcase for a Bachelor〉(1987)를 제작한 이후 그의 표현을 빌리자면 레디메이드를 예술철학적인 관점뿐 아니라 "문화적이고, 정치적이고, 사회적이며, 그러면서도 예술"적인 관점에서 함축적으로 접근하여 왔다.[10] 그는 자신의 작업이 "진짜와 가짜, 정통성, 그리고 가치가 무엇이고 어떻게 가치가 현재의 정치적이고 사회적인 이해나 오해와 연관되어서 파생되는지에 관심이 있다"고 설명하면서 여기에는 반드시 유머가 들어간다고 주장한다.[11]

　따라서 2010년 테이트 모던 미술관의 로비에 전시되었던 〈해바라기씨들〉도2도 복합적인 의미를 지닌다고 하겠다. 오브제가 서로 다른 문화권 사이를 이동하면서 노동-생산-소비의 문제를 상기시킨다는 점에서 작업 그 자체가 아닌 그것의 생산과 전시를 둘러싼 복합적인 문화적, 경제적, 역사적 과정이 모두 작업의 내용에 해당된다. 작가는 2년 반 동안 전통적인 중국 도자기로 유명한 경덕진 시에서 1600명의 도공들에게 임금을 지불하면서 작업을 완성하였다.[12] 1990년대 초반부터 꾸준하게 중국 도자기를 활용한 각종 프로젝트를 진행하여온 아이웨이웨이는 경덕진에 위치한 여러 공방이나 도예 작가들과 친분을 맺어 왔으나 〈해바라기씨〉와 관련해서 제작영상에서도 도자

예술가들이 아니라 공산주의 시대부터 관리되어져 온 대규모 일반 도공들을 고용해서 프로젝트를 진행하였다. 철저하게 분업화된 30단계의 공정을 거쳐서 1300도에서 구워지고 핸드페인트의 과정을 거친 해바라기씨들이 완성되었다. 그런데 협업작업이라고는 믿기 어려울 만큼 대동소이해 보이는 엄청난 물량의 해바라기씨앗들은 중국사회의 전체주의 면모를 보여준다. 물론 개방 이후 현재 경덕진에서 생산되는 해바라기씨가 중국의 인민들을 위한 것은 아니다. 정부 소유의 공장들이 하나둘씩 문을 닫게 되고 값싼 그릇을 생산해내는 다른 지역의 공장들과의 경쟁에서 밀리게 되면서 경덕진의 도공들은 주로 수출을 목적으로 공산주의 시대부터 생산해 오던 해바라기씨나 각종 수출용 전통 도자기들을 만들어 오고 있다.[13]

일차적으로 서구의 비평가들은 '해바라기씨'의 상징성을 중국의 인권문제와 결부시킨다.[14] 이러한 배경에는 아이웨이웨이가 전 세계적으로 잘 알려진 중국의 대표적인 반정부 인사라는 사실이 일조하였다. 아이웨이웨이는 2008년 8월 사천성 대지진 당시 사상자에 대한 정보를 은폐하려던 중국 정부에 맞서 서명운동을 벌이다가 중국 공안원에 의하여 구타당했고, 2011년 9월에는 중국 북경 공항에서 납치되어 80일 동안 감금되기도 하였다.[15] 아울러 아이웨이웨이는 참여한 도공 1600명에게 경덕진 지역의 일반적인 도자기 공장들에서 지급하는 것보다 높은 시급을 지불한 것으로 알려졌다. 특히 서구의 한 비평가가 지적한 바와 같이 〈해바라기씨들〉이 경덕진 지역에서 비교적 자체적으로 운영되는 노동자들이 만든 워크숍도 3을 통하여 민주적으로 진행되어졌다.[16] 작업 과정을 담은 영상에서 노동자들은 퇴근할 때 자신들이 하루에 만든 해바라기씨의 정량을 달아서 기록하고 자신들에게 일자리를 준 아이웨이웨이에 대하여 매우 호의적인 반응을 보이고 있다.

도3　경덕진의 도공들, 테이트 전시장 비디오 영상.

　　반면에 아이웨이웨이가 자신의 명성을 위하여 중국의 값싼 노동력
을 이용하는 것은 아니냐는 비판도 제기할 수 있다. 비평가 벤 발렌타인Ben
Valentine은 아이웨이웨이가 중국 노동자를 시켜서 자신의 작업을 만드는 것
이 애플사가 중국의 싼 인력을 사용해서 제품을 생산하는 것과 과연 무엇이
다른지에 대하여 강하게 의문을 제기하였다.[17] 중국 문화학자 장보Zheng Bo
에 따르면 〈해바라기씨들〉을 바라보는 서구의 비평가들이 주로 해바라기씨
가 지닌 상징성에 집중하는 반면 중국 내의 비평가들은 전 지구화된 자본주
의에 집중하였다.[18] 〈해바라기씨들〉을 감상하는 서구 관객의 반응들이 호의
적인 것에 반하여 정작 2년 반 동안 해바라기씨를 만들어 온 중국의 도공들
은 그 미학적인 혜택으로부터 소외되거나 무관심한 채로 남아 있었다. 실시간
으로 관객의 반응을 전달하고 이에 대한 반응을 틀어주는 동영상에서 미술
관을 찾은 관객들도4이 해바라기씨가 미술관 로비를 관객 참여적이고 아름다

도 4 경덕진의 도공과 테이트 미술관의 관객, 테이트 전시장 비디오 영상.

운 공간으로 변모시켜 준 것에 대하여 고마움을 표현하였다.[19] 이에 반하여 서구 관객들에 대한 반응을 전해 들은 중국 도공들의 반응은 철저하게 금전적인 것이었다. 한 여자 중국 도공은 "제게 감사할 필요는 없다. 결국 나는 그것으로부터 돈을 벌었을 뿐이다."라고 대답하였다.[20]

테이트 모던의 관객들과 대비되는 중국 경덕진 지역의 도공들의 모습은 칼 막스Karl Marx가 이론화한 자본주의로부터 소외된 노동자를 처지를 떠올리게 한다. 잘 알려진 바와 같이 막스는 노동자들이 자신들이 만든 물건으로부터 파생되는 어떠한 경제적인 이득을 누리지 못하고 있는 상태를 "소외alienation"의 개념으로 설명했다. 1884년 「경제와 철학에 대한 논고Economic and Philosophical Manuscripts」에서 막스는 노동자들이 더 많은 시간을 투자해도 그 노동의 대가가 노동자에게 오지 못하고 노동자들의 노동이 자아실현과는 무관한 상품과 물질적인 이익을 만들어내는 과정에만 사용됨으로써 노동자가 스스로의 노동[혹은 그 결과]으로부터 소외되게 된다고 주장한다. 그는 "이 사실은 단순히 노동이 생산해내는 오브제-노동의 결과물-이 무엇인가

낯선 것으로 나타나게 된다는 것을 의미한다. 왜냐면 생산자로부터 분리된 그 힘은 별개의 것이 되었기 때문이다…. 그런데 이와 같은 물화의 과정은 오브제와의 연대감을 희생함으로써 비로소 가능해진다. 또한 차용한다는 것은 격리되고 소외된다는 것을 의미한다."[21)]

언급한 바와 같이 경덕진은 송나라 시대부터 중국의 대표적인 도자기 생산지로 자리 잡았고 17-18세기 중국과 유럽의 불평등한 도자기 교류사의 중심지가 되었다.[22)] 네덜란드 동인도회사는 경덕진에서 생산되는 도자기의 판로를 독점하면서 1620년부터 매년 10만 개의 도자기를 유럽에 수출하였다. 그리고 영국 동인도 회사에 앞서 아시아에 진출한 네덜란드 동인도 회사는 물류 창고지이자 기착지에 해당하는 자카르타와 같은 동남아시아의 도시들을 무력으로 식민화하였다. 이후 더 값싼 도자기를 찾아서 일본으로 판로를 개척하고 18세기에는 델프트 블루Delft Blue라는 경덕진 지역의 가장 유명한 청백靑白 도자기를 모방한 자체적인 양식을 유럽 귀족들 사이에서 유행시키면서 엄청난 부를 획득하게 되었다.[23)] 이러한 과정에서 유럽에서 중국도자기의 수입을 독점하고 있는 동인도 회사가 철저한 가격책정에 관한 권리를 누렸고 중국 도자기 공방들과의 불평등 거래의 역사가 이어졌다.[24)]

20세기 들어 공산주의와 모택동의 문화혁명, 그리고 자본주의 시대를 거치면서 이 지역의 공방들도 고전을 면치 못하였다. 특히 1979년 개방 이후 중국 내 타 지역들에서 값싼 도자기들이 나오게 되면서 경덕진의 일반 도자기를 생산하는 노동자들은 다시금 수출이나 관광산업에 의존할 수밖에 없게 되었다.[25)] 경덕진은 1982년 국무원이 선정한 전국 24개 역사문화도시 중의 하나이며 대외개방도시로서 대표적인 중국의 문화관광지이기도 하다. 또한 개방 이후 서구인들의 고급 중국 도자기에 대한 열망에 힘입어 고급 도자

기들이 생산되었고 경덕진의 도자 예술가들과 일반 도공들 사이의 일종의 계층적인 차이가 새롭게 형성되었다. 2003-2006년부터 중국 경덕진 지역의 도자기 산업의 시장경제 체제를 연구하여온 마리아 질레트Maris Gillette에 따르면 2000년대 들어 중국 전통 도자기에 대한 전 세계적인 관심이 급격하게 팽창하면서 경덕진 고유의 도공들은 한편으로는 보조품에 대응하기 위하여, 시장경쟁에서 가격경쟁력을 갖추기 위하여 철저하게 개인화되고 유통경로를 선호하게 되었고, 현재는 자본화가 급속하게 진행 중이다.[26] 또한 2011년 CNN 보도에 따르면 전통적인 도자기 수법을 고수하는 진영과 경덕진 도예기관景德镇陶瓷学院을 중심으로 독창적이고 아예 일본과 같은 외국의 수법을 활용한 기법을 추구하려는 젊은 세대, 경덕진의 토착 도공들과 외부 지역에서 이주한 도자 예술가들 사이의 갈등이 생겨나고 있다.[27] 흥미로운 점은 아이웨이웨이가 고용한 도공들은 사회주의 체제 하의 공장식 대량생산에 익숙한 '경덕진 도자산업의 자본화' 단계에서 소외된 이들이라고 할 수 있다.

따라서 아이웨이웨이의 작업은 이중적인 의미를 지닌다. 〈해바라기씨들〉은 일차적으로는 소외된 중국 노동자들의 현실을 전 세계 미술계에 알리고 있다. 전시기간 내내 중국 경덕진 지역의 노동자들이 해바라기씨를 만드는 과정과 인터뷰가 상영되었다. 그럼에도 불구하고 그들에게 해바라기씨는 예술적인 표현의 수단이 아니라 생계수단에 불과하였다. 게다가 〈해바라기씨들〉은 2012년 테이트 미술관에 의하여 8백만 불에 팔렸다. 아이웨이웨이가 의도적으로 중국 노동자를 이용하고자 하였다고는 볼 수 없겠지만 아이웨이웨이와 1600명의 관계는 흡사 식민지 시대 서구 동인도 회사와 중국의 노동자를 연상시킨다. 전 지구화적인 경제 체제에서 지속되고 있는 서구와 중국 간의 불공정한 경제교류의 역사가 작가와 노동자간에도 반복되고 있다고 볼 수 있다.

니하이펑의 '파라프로덕션'

> 믹스로부터 내려온 피아노를 만든 이가 생산자인지, 혹은 피아노를 연주한 이가 생산자인지의 오래된 질문은 아직도 우리의 관심을 필요로 한다. 나는 이 프로젝트에서 노동자나 연주가가 파라프로덕션의 동등한 생산자가 되기를 원한다. (니하이펑, 2009)[28]

아이웨이웨이가 중국 내부에서 활동하면서 부분적으로 서구 미술계에 중국 노동자들의 현실을 알리는 데에 집중하여 왔다면 1995년부터 네덜란드에 거주하고 있는 니하이펑은 서구 박물관에 있는 주요 중국 도자기 컬렉션을 중국으로 옮기거나 중국의 옷감을 서구 미술관에 전시함으로써 중국과 서구의 물건들과 사람들이 조우할 수 있도록 하였다. 니하이펑은 원래 1989년 중국 아방가르드 전시에 참여한 바 있는 중국 아방가르드의 1세대이며 겅지안이耿建翌, 장페일张培力과 함께 중국의 대표적인 초기 개념미술 작가공동체인 'Red 70%, Black 25% and White 5%'의 멤버였다. 그리고 작가는 〈미완의 자화상Unfinished Self-Portait〉[1993]과 같이 개방 이후 동년배의 세대들이 겪는 문화적인 정체성의 문제를 다루어 왔다.[29] 뿐만 아니라 니하이펑은 동료 작가들과 함께 서구 산업사회와 제3세계 간의 힘의 불균형에 대해서도 비판적인 태도를 유지하여 왔다. 이와 연관하여 작가는 중국에 대한 급격한 서구의 관심이 전적으로 자신들의 경제적인 이해로부터 유래한 것이며 중국을 싼 노동인력의 보고나 거대 시장 정도로만 인식하는 배경에는 결국 중국을 "자신들에 비하여 덜 발달한 타자"이자 정복해야 할 대상으로 여기는 사고가 자리 잡고 있다고 수상한나.[30]

2000년대 들어 니하이펑의 작업은 서구에 의하여 고정된 중국의 이

<u>도 5</u> 니하이펑, 《출발과 도착의》, 2005, 청백도자기, 사진, 포장나무상자.

<u>도 6</u> 델프트시민의 일반 물건들.

미지를 해체할 뿐 아니라 그가 거주하고 있는 네덜란드와 중국의 경제교류
사에 착안하여 식민지 시대부터 지속되어져 오고 있는 서구 열강과 중국 간
의 경제적인 불평등과 중국 노동자들의 열악한 상황을 부각시키는 것에 집중
되어져 왔다. 〈출발과 도착의Of the Departure and the Arrival〉(2005) **도 5**는 17–18
세기 동인도회사의 본점이 있었던 네덜란드 델프트시에서 커미션을 받은 작
업으로 네덜란드 상인들에게 엄청난 부를 안겨다 준 "중국의 수출품Chine de
Commande"을 재해석한 것이다.[31]

 2005년 니하이펑은 델프트시의 시민으로부터 기부를 받은 물건들**도 6**
을 아이웨이웨이도 협업하였던 경덕진 지역으로 보냈다. 물건들은 17세기에
네덜란드 상인이 주문한 중국 도자기가 갔던 바로 그 경로를 따라서 다시 중
국에 다다랐다. 작가는 물건이 세관을 통과해서 경덕진 지역에 다다르는 모든
과정을 기록하였다. 마침내 델프트 시민의 일상용품은 당시 서구인들에게 인
기가 높았던 청백 스타일의 중국 도자기 양식으로 제작되어져서 동인도 회사
의 본점이 있었던 선착장 앞 보트 안에 전시되게 되었다. 작가에 따르면 델프
트 시민은 옛 항구인 델프츠헤븐Delfshaven 근처 선착장에 갑자기 이상하게
떠도는 배를 발견하게 된다. "그들은 물건을 보고 두 군데[중국과 델프트]의
이야기를 보기 위하여 보트 안으로 들어오게 되면 익숙하지만 규정이 되기
어려운 물건을 보게 될 것이다. 그리고 비디오를 보아야만이 이 물건들이 결
국은 델프트에서 온 것임을 알게 될 것이다."[32] 뱃속에는 항해의 과정에서 찍
은 사진과 영상들이, 도자기의 뒤쪽에는 포장박스들이 나열되어 있다.**도 7** 결
과적으로 델프트 시민들은 수백 년간 그들이 박물관에서 보았던 중국 청백
도자기가 어떻게 만들어지고 유럽에 수입되게 되었는지를 볼 수 있게 된다. 이
것은 초기 식민지 시대의 중국 도공과 서구 소비자들 사이의 관계를 역전시

켜 보려는 시도라고도 볼 수 있다. 중국의 도공들은 직접 현대 서구인들의 생활방식을 접하고 이를 해석할 수 있는 기회를 가지게 되었기 때문이다.

니하이펭의 〈자투리 옷감의 귀환Return of Shreds〉(2007-2008) 도 9이나 〈파라프로덕션Para-production〉도 9도 전 지구화 시대라는 미명 아래 중국의 노동자들과 서구의 관객, 나아가서 소비자들 사이에 존재하는 불평등한 상황을 다루고 있다. 〈자투리 옷감의 귀환〉은 중국의 옷 공장에서 수출용 옷의 라벨을 제작하면서 남은 자투리 옷감들로 이루어져 있다. 한때 담요 공장이었던 곳을 개조한 라이덴Leiden의 스테델릭 미술관Stedelijk Museum de Lakenhal의 바닥에는 중국의 라벨 공장에서 보통 10일 동안 일하고 나온 9톤의 자투리 천들이 수북하게 쌓여 있다. 여기서 라벨은 서구 유럽의 고도화된 산업구조와 중국의 주문자상표부

도 7 니하이펭, 〈출발과 도착의〉, 2005, 청백도자기의 이동경로, 경덕진에서 델프트 선착장까지.

도8 니하이펑, 〈자투리의 귀환〉, 2007, 폐 옷감, 종이박스, 비디오(13분), 라이덴.

탁제조방식OEM을 구분하는 중요한 증표이다.[33] 상표를 직접 고안하고 부착할 수 없는 중국의 싼 노동자들과 공장은 자신의 창조물이나 그로부터 파생되는 추가적인 이득으로부터 소외될 수밖에 없다.

전 지구화와 연관된 대표적인 이론가이며 니하이펑과 〈자투리 옷감의 귀환〉을 2년 동안 함께 준비한 키티 질만스Kitty Zijlmans는 니하이펑의 또 다른 작업 〈HS 0902.20, HS 0904.11 & HS 6911.10〉[2007]의 예를 들면서 시리얼 번호는 21세기의 전 지구화 시대가 이전 식민지 시대보다도 더 철저하게 체계화된 생산 구도 속에서 효과적으로 비서구권의 노동력을 유용하고 있음을 보여준다고 주장한다. 시리얼 번호는 생산국가, 지역, 그리고 생산일자를

전 세계적으로 통일함으로써 생산지를 표기하는 방식으로 언제든지 거대 자본을 지닌 다국적 기업들이 쉽게 생산지역이나 공장에 대한 정보를 공유하고 궁극적으로 이윤을 극대화하기 위해서 교체하는 것을 용이하게 하고 있다. 그런데 니하이펑은 질만스가 지적하는 바와 같이 자투리 옷감에 시리얼 번호를 부여함으로써 전 지구화 시대에 특정한 주문제작방식의 체계에 침투하고 있다.[34] 이 때문에 질만스는 니하이펑 작업의 미학적인 의미가 자투리 옷감을 코드화하고 통관의 허락을 받아서 네덜란드로 재수입하는 그 이동 경로 자체에 있다고 해석한다.[35]

〈자투리 옷감의 귀환〉을 업그레이드한 니하이펑의 〈파라프로덕션〉[2008] 도10에서 작가와 그의 동료들이 먼저 이은 거대한 천이 천장에서부터 걸려 있고 하단에는 아직도 꿰매어지지 않은 옷감들이 바닥에 널려 있다. 그리고 네덜란드 겡크에서 열린 《매니페스타 9》의 천 주위로 관객들이 천을 이을 수 있도록 재봉틀이 설치되어 있다. 도11 이와 연관해서 비평가 폴린 오Pauline Yao는 프랑스 철학자 자크 랑시에르Jacques Rancière를 인용하면서 니하이펑의 작업이 관객들의 보는 것과 직접 만지는 경험들 사이의 연계를 가능하게 하였다고 평가한다.[36] 실제로 니하이펑은 설치물과 함께 중국의 공장에서 만들어지는 각종 소리들, 노동자들의 인터뷰를 녹음해서 사운드와 벽면에 글귀로 전시하였다. 관객들은 생산과정에서 파생된 자투리 옷감을 보고 만지면서 자본, 노동, 소비, 유통의 다양하고 복합적이며 순환적인 과정을 떠올릴 수 있게 된다.

《매니페스타 9》에서 폐 옷감을 가지고 전시장을 찾은 유럽의 관객들이 자신이 원하는 방식으로 천을 잇는 방식은 자본주의 사회에서 물건의 가치가 결정되어지는 과정과 사뭇 다르다. 작업의 제목이기도 한 '파라프로덕션'에서 '기생하다,' 혹은 '주변'이라는 의미에서의 파라가 덧붙여진 파라프로덕션의 개

도 9 니하이펑, 〈파라프로덕션〉, 2008–2012, 설치(자투리 옷감, 재봉틀), 매니페스타 9, 네덜란드 겡크.

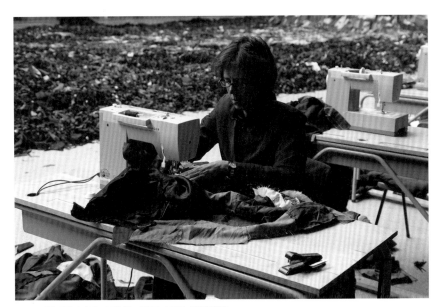

도 10 니하이펑, 〈파라프로덕션〉, 2008–2012, 설치(세부).

넘은 무엇보다도 쓸모없는 것을 쓸모 있게 만들고 이로부터 이윤을 창출해내는 방식과는 달리 잉여의 재생산 과정에 새로운 가치를 부가한다. 따라서 〈파라프로덕션〉은 "공식적으로 인정된 산업 방식이 덜 생산적인 것을 위해서 전복되거나 무시"되는 과정을 보여준다고도 할 수 있다. 이와 연관하여 전 지구화 현상의 대표적인 이론가인 빌 브라운과 아파두라이는 전통적인 의미에서 자본주의 사회가 생산적인 물건과 그렇지 못한 물건, 새 물건과 폐기되어야 하는 물건을 분류하는 것에 대하여 비판한 바 있다. 브라운의 경우 전적으로 경제적인 원칙에 따라 물건의 가치나 기능이 결정되는 것에 반하여 기능성이 떨어진, 혹은 주인으로부터 버려진 물건이 새로운 가치를 부여받게 되는 과정을 19세기 에머슨을 비롯하여 미국 문학작품과 〈토이 스토리A Toy Story〉(1995)에 이르는 일상적인 예들을 들어서 설명한 바 있다.[37]

나아가서 전 지구화 시대의 대표적인 인류학자이자 경제학자인 인도의 아파두라이는 『물건의 사회적인 삶』에서 대량생산체제가 일반화되어 있는 서구의 시장경제와는 달리 물건의 기능성과 가치가 가변적이며 심지어 개인적으로 결정되는 인도의 재래시장을 연구대상으로 삼았다.[38] 동일한 물건이 넘쳐나는 서구사회에서의 시장과는 달리 물건이 상대적으로 귀하고 물건의 분류하는 방식도 일정하지 않은 재래시장에서 물건의 가격이 정해지는 방식은 자본주의 사회의 그것과는 차이를 보이며 단순히 막스가 주장하는 소외의 이론으로는 설명할 수 없다는 것이 아파두라이의 주장이다.[39] 이론적으로 파라프로덕션의 과정은 좌익 이론가들이 비판하였던 자본주의 체제하의 가치 창출의 방식으로부터 벗어나서 제3세계 노동자들의 소외 현상에 대한 대안이 될 수도 있다. 잉여 옷감이 미술관에서 가치를 부여받게 되는 과정은 자본주의의 생산체계에서 물건의 값이나 그 기능성이 평가되는 방식과는 사뭇 다

르기 때문이다.

　　물론 니하이펑 스스로도 밝히고 있는 바와 같이 관객들이 대안적인 유
토피아니즘을 꿈꾸고 호전적으로 자본주의를 비판하는 일은 쉽게 일어나지
않을 것이다. 그럼에도 불구하고 작가는 "파라프로덕션에 [참여하면서 생겨
난] 그들의 육체적인 경험들이 사회, 커뮤니티, 그리고 일상 속에서 만들고 행
동으로 옮긴다는 것에 대한 생각을 변화시킬 것"이라고 설명한다.[40] 전 국가
들에 걸쳐서 현재 매우 촘촘하게 엮여 있는 산업구조 속에서 노동이나 생산
이라는 단어가 지닌 의미를 관객들이 다시금 떠올릴 수 있도록 하려는 것이
작가의 의도이다. 이에 작가는 초기 근대화 시대에 돈이 야기한 비인간적인
효과에 대한 격렬한 막스의 비판은 전 지구화의 우리 시대에도 적절하다고 주
장한다.[41] 즉 피아노를 만드는 이와 연주하는 이, 그리고 즐기는 이들 간의 균
열이나 소외의 현상을 극복하고 서구 미술관의 관객들이 직접 중국 노동자의
흔적을 대면할 수 있도록 하는 것이 작가의 의도인 셈이다.

대안적인 자본주의 체제를 향하여

아이웨이웨이와 니하이펑은 레디메이드를 사용해서 노동과 착취의 경제적인
문제, 전 지구화된 미술계 속에서 비서구권 작가의 위상, 그럼에도 불구하고
자신들과 자국 노동자들 간의 복잡한 사회적, 경제적 이해관계를 다루고 있
다. 아이웨이웨이가 고용한 경덕진의 젊은 여성 도공들은 대부분 급격하게 자
본화되어가고 있는 중국 두자기 사업이나 공방의 상황에 비추어 보아서도 단
순 노동을 제공할 수밖에 없는 소외된 계층이다. 중국 도공들의 시급이 영국

노동자들의 시급에 비하여 5분의 1 정도밖에 되지 않지만 이들은 아이웨이웨이와 같은 외부인들이나 외국 관광객들의 중국 도자기에 대한 관심이 없이는 생존할 수 없다.[42] 이러한 측면에서 중국 연구가 장보가 "공인에서 공민으로 From Gongreun to Gongmin, 从工人到公民"(2012)에서 인용하고 있는 바와 같이 〈해바라기씨들〉을 통하여 드러난 중국 인민, 그리고 중국 도자기 공장의 노동자들의 위치는 복합적인 것이다. 중국 공산당 치하에서 가장 주도적인 계층이라고 여겨졌던 공인, 즉 공장 노동자들은 개방 이후 기존의 공산체제로부터 해방되면서 일종의 '권리'에 대한 보장을 받은 듯이 보이지만 자본주의 시장경제에 의하여 착취당하면서도 의존하는 처지에 놓여 있게 되었다.[43]

반면에 니하이펑의 작업은 서구, 비서구, 혹은 생산과 소비로 나눠진 소외의 문제를 보다 직접적으로 접근한다. 포장박스와 함께 창고의 내부에 전시된 중국 청백자기와 물건의 이동을 모두 기록한 영상은 관람객으로 하여금 더 이상 중국 도자기를 순수하게 미학적인 맥락에서 즐길 수 없게 만든다. 어두컴컴한 공장 안에 설치된 도자기들은 존재 그 자체로도 관객들에게 불편함을 자아낸다. 전시장 옆방에는 중국 노동자들이 생산과정에서 만들어내었던 각종 소리들이 재생된다. 따라서 작가는 비평적이지만 동시에 휴머니즘적인 입장에서 중국의 노동자들과 현대 서구인들의 보다 적극적인 조우를 유도하고 있다고 할 수 있다.

그럼에도 불구하고 니하이펑이 의도한 모든 경험은 미학적인 차원에 머물러 있다. 관객들로 하여금 만져보고 공장의 소리를 들어보면서 지구 반대편에 위치한 중국의 노동자들이 처한 물리적이고 경제적인 어려움을 상상해 볼 수는 있으나 잉여 물건이 새로운 의미를 부여 받게 되는 과정은 상징적인 차원에 불과하다. 이론적으로 제3세계의 경제 시스템이 자본주의 생산체제를

벗어나서 물건의 가치를 창출해 낼 수 있는 대안적인 체계가 가능하다고는 하나 그러한 일이 가능한 영역과 그 경제적인 파급효과는 제한적일 것이다. 오히려 아파두라이의 주장은 물자의 부족으로부터 기인한 잉여의 재생과정을 오히려 제3세계에 고착화시킴으로써 서구와 지나치게 대조적인 입장에서 비서구권의 경제구도를 설명하고 있다. 영원히 비서구권의 사회는 체계화된 자본주의에 접근할 수 없는 타자화된 처지에 놓여 있다.

또한 아이웨이웨이와 니하이펭의 노마딕 레디메이드는 '이동'이라는 미학적 전략을 통하여 서구의 관객과 중국의 노동자들이 만나도록 유도하고는 있으나 이러한 만남도 철저하게 서구와 비서구, 혹은 예술과 노동의 이분법을 상정한 상태에서 이루어진다. 이것은 현실적인 상황을 그대로 반영한 것이기도 하지만 비평적 쟁점을 끌어내는 데에 있어 이들 작가에게 서구와 비서구, 생산과 노동이라는 이분법이 유용하기 때문이다. 경덕진이 경제적으로 뒤처진 하북지역에 위치하고 있지만 현재 중국 도자산업 활성화에 따라서 외국의 도예가들이 경덕진 지역에 스튜디오를 만들면서 서구 미술계와 중국의 유명 도예가들 사이의 활발한 교류가 생겨나고 있다. 영국 빅토리아 앨버트 박물관 Victoria and Albert Museum의 도자기 갤러리에서는 경덕진에서 작업하고 있는 예술적인 도자 예술가들에 관한 전시가 2012년에 열린 바 있다. 즉 경덕진의 도자기 산업에 종사하는 이들 사이에서 경제적이고 문화적인 계층의 다변화가 급격하게 일고 있다. (최근 국내 도자기 예술가들이 빅토리아 알버트 박물관에서 전시를 하거나 후원을 받게 되는 경우들 또한 중국 예술도자기에 대한 서구 미술관의 높아진 관심에 따른 것이다.)

여기서 흥미로운 점은 사회적, 경제적 불평등이 서구와 비서구권으로 나뉘서만 일어나는 것이 아니라 문화권과 국가를 초월해서 훨씬 복잡하고 다층

적으로 생겨나고 있다는 점이다. 전지구화 시대 국가 사이의 불평등한 경제적, 문화적 교류는 노동자가 하급계층을 중심으로 더욱 고착화되어 간다. 반면에 비서구권의 자본들, 특히 정치권력을 등에 업은 자본들은 오히려 시장이 확대되면서 나름 반전의 기회를 모색할 수 있게 되었다. 국제적인 비엔날레나 전시회에 소개되고 있는 중국 작가들의 위치도 결국 대생적으로 이율배반적이다. 이들이 중국이나 서구사회의 특정한 입장을 대변하는 방식으로부터 벗어나서 중립적인 위치에 놓여 있다고 할 수 있는가? 이들과 경덕진의 도공들이나 중국 본토 OEM 공장의 노동자들의 관계는 무엇이며 예술가들이 경제적으로나 문화적으로 이들의 경험을 대변할 수 있는가? 이러한 측면에서 1990년대 중반 이후 한때 전 지구화된 미술시장에서, 심지어 비엔날레에서 각광 받았던 중국 노동자의 모습이 모택동 시대의 중국 노동자들의 모습을 박제화하였다면, 아이웨이웨이와 니하이펭은 현 중국 노동자들의 모습을 고발하면서도 결국 이들 작가와 노동자들 사이의 불평등한 관계는 자명한 것이다.

나아가서 중국내 노동자들의 현실을 명민하게 다루고 있는 아이웨이웨이와 니하이펭의 작업은 순수예술에서 경제나 노동의 문제가 부각되고 있는 동아시아 현대미술계의 현 상황을 반영하고 있기도 하다. 아이웨이웨이에 대한 또 하나의 비판 중의 하나는 아이웨이웨가 끔찍한 중국의 정치적 현실을 표현하기 위하여 수없이 많은 중국 내 목수나 도공들을 사용하는 방식에 있다. 여기서 예술가와 노동자, 웍크숍으로 이분화되어 있는 제작방식은 한편으로는 아이웨이웨이의 저의를 의심하게 하는 부분이기도 하지만 아이웨이웨이의 자기 풍자적인 태도를 고려해 보았을 때 오히려 개념미술의 창작방식을 해체하고 있다고도 볼 수 있다.

나아가서 아이웨이웨이와 니하이펭이 식민주의의 관점에서 끌어 들여온

현대미술에서 노동의 개념은 최근 많은 동아시아 젊은 세대 작가들이 문제시
하는 부분이기도 하다. 특히 폐쇄적인 미술시장이나 권위적인 미술관에 대항
하면서 개념화된 미술계의 흐름에서 예술가의 노동이 지닌 경제적이고 정치
적 가치에 대하여 새롭게 고찰하기를 촉구하는 운동이 여럿 일어나고 있다.
국내에서는 2013년 주로 20대 후반과 30대 초반의 작가와 기획자, 기타 시
각예술 종사자들이 공개토론회의 형태로 만나면서 발전된 모임으로 '한국 미
술생산자모임'을 들 수 있다. 특히 2009년 프랑스에서 귀국 후 미술가와 노동,
생산, 유통 등의 비평적 쟁점을 매우 전투적이고 유물론적인 입장에서 다루
는 단체로 '대만 예술창작자 노동조합Art Creators Trade Union'이 있다. 이들 작
가 공동체, 혹은 연구모임 등은 빠른 시일 내에 서구의 실험예술이나 개념미
술로 이 주도적인 예술 흐름으로 정착되면서 동아시아 젊은 세대의 작가들이
노동과 같은 철학적이면서 경제적인 문제를 논하는 단계에 이르게 되었는지
를 범국가적으로 보여주는 사례이다.

　　물론 젊은 작가들을 중심으로 일어난 예술가의 노동 문제와 아이웨이웨
이나 니하이펭이 지적하고 있는 중국 노동자의 문제가 동일하지는 않다. 그러
나 예술의 오브제성보다 개념성이 강조되고 있는 현실에서 노동의 문제는 다
각적인 울림을 갖는다. 많은 젊은 예술가들이 거대 비엔날레에 참여하는 작
가들의 '도움이'로 일하는 것이 미술계의 관행이기도 하고 유명 작가들일수록
그 규모는 거대해지기 때문이다. 아이웨이웨이와 니하이펭의 작업은 현대예술
의 노동 개념을 서구와 비서구, 생산지와 유통/소비지, 공산주의식의 공장과
자본화된 공방, 예술가와 노동자(어씨) 등의 다양한 축과 연결시켜서 살펴볼
수 있게 한다는 점에서도 중요성을 지닌다.

도심 속의 예술과 장소성의 해체:

종로 예술 및 전시기획 소사

1990년대 이후 동아시아 현대미술에서 도심 속 유휴공간은 중요한 미술관 밖 대안전시공간으로 자리 잡아 왔다. 그렇다면 국내 예술가와 기획자들은 도심 속 일상적인 삶의 공간을 어떻게 예술작업의 주요 무대나 전시의 장소로 활용하여 왔는가? 이번 장에서는 1990년대 후반 종로鍾路 뒷골목의 이미지를 강하게 연상시키는 〈모텔 선인장〉(1997)의 최정화 영화 세트로부터 2009년 종로구 옥인동에서 결성된 옥인콜렉티브, 2016년에 종로 철공소 거리 고 성찬경 시인이 살아생전에 수집한 흘러간 부품들로 이루어진 7 1/2의 전시 《암호적 상상》에 이르기까지 종로의 이미지, 역사성, 틈새 공간이 창작과 전시기획에 사용된 예들에 주목하고자 한다. 이를 통하여 《다시 세운》 상가와 같은 서울시의 최근 정책과는 별도로 작가들과 기획자들이 종로의 장소성을 미술과 전시기획에 반영해온 방식을 지난 30년간의 소사小史로 추적해보고자 한다. 덧붙여서 서울의 구도심은 지난 10년간 국내 미술계의 주요 흐름을 주도해온 공공참여예술, 리서치에 기반을 둔 도시연구urban studies 관련 예술과 정책, 작가 공동체의 등장에 결정적인 공간적, 이론적 배경이 되기도 하였다.

종로: 구도심의 틈새 공간 _____

2014년 선재미술관에서 열린 《그만의 방: 한국과 중동의 남성성》에서 사진 작가 윤수연은 종로 뒷골목을 집중적으로 촬영한 〈남자세상〉(2014) **도 1**을 선보였다. 작가가 카메라를 밤새 18시간 동안 열어놓고 시간대별로 종로를 드나드는 사람들의 캡처 이미지를 합성해서 3분짜리 비디오 영상을 만들었다. 영상 속 이미지는 세 그룹의 남자, 즉 쪽방촌에서 나오신 노년의 어르신, 게이바를 향하는 40대성 남자, 러브호텔을 나와 귀가하는 대학생이 직접 대면한 기이한 순간을 기록하고 있다. 작가는 "우연히 알게 된 종로 뒷골목의 한 코너에 마주한 홍등가, 게이바, 러브호텔과 이곳을 찾는 세 남자들의 보이지 않는 구분이 많은 한국 남자들이 갖고 있는 각종 좌절, 욕구들을 보여주는 흥미로운 교차점"이라고 주장한다.[1] 뒷골목이라는 공간적 위치와 유사하게 한국 남성들의 좌절과 욕구는 숨어 있는 방식으로 존재한다고 덧붙인다. 실제로 종로 뒷골목 모텔에는 작가의 설명처럼 어르신, 대학생, 동성애 커플들이 거의 유사한 동선을 따라 드나든다. 그리고 이내 아침이 되면 종로는 일상적인 모습으로 돌아간다. 서로 다른 연령대, 계층, 관심사를 지닌 다양한 한국 남성의 이미지들을 한자리에 합성한 사진은 다음의 질문을 유발시킨다. 이 거리는 누구의 소유인가? 이 거리를 규정지을 수 있는 고정된 장소성과 커뮤니티가 존재하는가?[2]

물론 광화문에서 이어지는 대로로 구성된 종로와 종로의 뒷골목은 단순히 일탈의 거리만은 아니다. 종로는 조선 말기에는 파고다를 중심으로 한 젊은 유생들의 거리였고, 채만식의 소설 『종로의 주민』(1942 작성, 1946 출판)에서는 충무로, 남대문을 중심으로 한 일본인들의 소비문화와는 분리된 조선인들이

도 1 윤수연, 〈남자세상〉, 2014. 3분 비디오 영상.

모여 살았던 지역이었다. 「종로의 주민」의 남자 주인공 영화감독 송영호 군은 충무로나 남대문에서 여자 친구 '이쁜이'를 만나기로 하였으나 그녀와의 데이트는 성사되지 못하였다. 문학 비평가이자 문화연구가인 황호덕이 "경성지리지京城地理志, 이중언어의 장소론: 채만식의 「종로의 주민」과 식민도시의 (언어)감각"(2005)에서 지적한 바와 같이 종로에 거주하던 식민지 조선인은 '서발턴Subaltern'이었다. 좌익 이론가 안토니오 그람시Antonio Gramsi가 처음 사용한 이후 가야트리 스피박Gayatati C. Spivak에 의하여 대중화된 '서발턴'의 개념은 식민지 시대 근대화의 과정에서 주도적인 정치적 세력으로부터 소외된 자국의 계층을 일컫는 데 사용되어져 왔다. 서발턴으로서의 '종로의 주민'은 일본인들을 위하여, 의하여 발전되었던 명동, 충무로, 남대문의 백화점과 다방, 각종 놀이시설에 방문을 할 수는 있었으나 그곳에서 감히 '섞일 수는' 없었다.[3] 식민지 조선에서 종로는 식민지 일본인들의 명동이나 충무로와는 분리된 '조선인의 거리'였기 때문이다.

현재 종로에는 낙원동 근처를 중심으로 관광지가 되어버린 인사동이 있고 다른 한편으로는 윤수연 작가가 촬영한 종로 3가 뒷골목이 시작된다. 국악로와 예인들이 '노름마치'를 찾아갔던 곳은 예전에는 지방에서 올라온 이들이 찾던 여관이 있었던 자리이다. 조선 후기부터 광화문 행렬을 보기 위하여 종로 뒷골목에 피맛골이 형성되었다는 사료도 있다. 1960년대 종로 관훈동에 국악예술학교는 1983년 금천구로 옮겨갔지만 근처에는 아직도 국악이나 종교 물품을 파는 가게들이 남아 있다.[4] 동시에 다른 한편으로는 오랫동안 자리잡아온 모텔촌과 동성애자들이 자주 찾는 거리가 남아 있다. 뿐만 아니라 거의 폐허가 되다시피 한 종로 3가 쪽방 촌에는 아직도 노인들이 거주하고 있고, 종로 3가 반대편으로는 1950년대부터 미군 부대에서 흘러나오던 나사나

철을 팔던 철공소가 남아 있다.[5] 강남에 비하여 낙후하고 '핫'해 보이는 산업이나 유행을 찾아보기 힘들다는 공통점 이외에 종로를 점유하고, 종로에 거주하는 이들의 계층, 연령대, 주요 업종을 정의하기란 쉽지 않다. 그만큼 다양한 사람들이 거쳐 가는 곳이 종로이다.

 종로라는 불완전하고 불분명한 장소성은 지난 30년간 중요한 예술적 소재로 사용되어져 왔다. 예를 들어 1990년대 초 아트 디렉터로, 인테리어 디자이너로 활동하던 최정화가 미술감독으로 참여한 영화 〈모텔 선인장〉[1997]은 종로 뒷골목을 연상시킨다. 영화는 원래 문인들과 영화인들이 자주 방문하던 인사동의 유서 깊은 카페 '소설'에서 촬영되었으나 영화 속에서는 인사동으로 이어지는 대학생들이 자주 찾던 종로 뒷골목 '모텔' 거리를 연상시킨다.[6] 작가는 오랫동안 동대문 아파트를 비롯하여 구도심의 버려진 틈새 공간을 자신의 중요한 예술적 소재로 삼아 왔다. 게다가 부연설명하자면, 영화 속 모텔의 실내 공간은 종로라는 현실적이고 물리적인 공간과는 별도로 존재하는 도피처에 가깝다. 억수로 비가 쏟아지는 모텔의 외부와 선인장이라는 이국적이면서도 맥락에 맞지 않는 모텔명, 게다가 실내에 집중된 〈모텔 선인장〉의 배경은 구체적인 장소라기보다 현실 세계에서는 억압되고 규정하기 힘든 일종의 틈새 공간으로 보인다.

 혹은 프랑스 철학자 미쉘 푸코Michel Foucault가 이론화한 "일탈의 헤테로토피아Heterotopia of Deviation"로 불릴 만하다. 헤테로토피아는 푸코에 따르면 전통적으로 19세기 근대화 과정에서 일상적인 공간에서 분리된 "감옥, 정신병원, 묘지, 극장, 유원지, 식민지, 매춘굴, 바다 위의 배, 복도, 박물관" 등을 가리킨다.[7] 푸코는 정치학자이자 철학자 존 스튜어트 밀John Stewart Mill의 '유토피아'와 '디스토피아'의 이분법을 넘어선 "다른 공간Des Espaces Autres"이라는

의미에서 '헤테로토피아'의 개념을 소개하였다.[8] 이들은 실제로 존재하며 주류 공간과 연관되어 있으나 동시에 억압되거나 정확히 규정하기 힘든 공간들이다. 근대화에서 중요한 유토피아와 디스토피아를 구분하고 유지하기 위해서 또 다른 공간은 반드시 필요하다. 그리고 '모텔'은 푸코의 분류에 따르면 한시적으로 일탈을 꿈꾸는 이들을 위해서 손재하는 '일탈의 헤테로토피아'에 해당된다.

　　두 번째로 2009년 종로구 옥인동 시범아파트 철거를 계기로 형성된 옥인콜렉티브가 활동을 벌인 시범아파트 자리는 한때는 식민지 조선에서 친일파의 유럽식 성이나 저택들이 있던 자리이다. 거슬러 올라가서 광화문 인근 인왕산 앞 계곡의 절경은 조선 후기의 화가 겸재 정선謙齋(1676-1759)이 그린 〈인왕제색도仁王霽色圖〉(1751)의 배경이 되기도 하였다. 뿐만 아니라 옥인 시범아파트는 1971년 주거 현대화 정책에 맞게 건축된 현대적 아파트의 원조이다. 심지어 청와대에서 인왕산의 정경을 보면서 대통령이 확인할 수 있는 자리에 아파트를 지었다는 뒷이야기가 있을 정도로 상징적인 건물이다. 그렇다면 조선 시대 풍경화의 소재이자 식민지 조선에서는 친일파의 거주지로, 해방 후 근대화 과정에서는 시범아파트의 소재지로, 오세훈 시장 시절 '4대문 안 복원 정책'에 따르면 전통 풍경의 일부분으로 재규정된 인왕산 계곡과 옥인동의 정체성은 과연 무엇인가?

　　세 번째 장에서 다뤄지게 될 2016년 열린 《암호적 상상》전은 해방 이후부터 꾸준히 길거리 나사를 줍고 모아온 고 성찬경成贊慶(1930-2013) 시인의 오브제와 아들이자 뮤지션인 성기완의 사운드 작업으로 이뤄져 있다. 시인은 도시의 곳곳에 흩어져 있던 출처를 알 수 없는 나사나 기계 부품, 고물들을 모으고 이를 '고아'라고 불렀다. 아울러 전시가 열린 종로 3가 지하철 역 근처 장

사동은 해방 후부터 미군부대에서 흘러나오던 기계 부품을 팔던 곳이다. 전시 기획자 오선영은 2016년 고 성찬경 시인의 인사동 전시를 본 후에 시인 가족에게 직접 연락해서 전시를 성사시켰다. 시인의 '고아'들을 '더 잘 어울리는 장소'에 배치하기 위함이었다. 이를 통해 기획자는 작고한 시인의 나사 컬렉션을 철공소 골목의 아저씨들과 조우하도록 만들었다. 현재 사용되고 있지 않는 나사의 부품들은 이제는 쇠락한 종로 철공소 골목의 '고아'됨을 은유적으로 보여준다.

그러므로 이번 장은 종로와 연관된 예술, 전시에 대한 소사이지만 동시에 종로에 관한 고정된 장소성을 해체하려는 목적도 지닌다. 일본 식민지, 근대화, 도시화의 과정을 거치면서 생겨난 변화들이 종로의 역사 속에서 흔적으로 남아 있기는 하지만 다양한 층위들이 제대로 보존되거나 기록되어 있다고 보기는 어렵다. 종로의 뒷골목, 오래된 아파트 등은 더 이상 부동산 개발업자들의 구미를 당기지도 못한다. 구도심의 정체성을 복원하기 위하여 각종 정부 정책들이 시행되면서 최근의 기억들은 소멸되어간다. 그렇다면 종로의 정체성이나 장소성은 누구의 관점과 역사적인 시점에서 규정될 수 있는가?

1990년대 후반 이후 한국 미술을 비롯한 동아시아 미술에서 구도심의 틈새 공간을 활용하거나 도심 속 잉여공간이나 비 전시장 공간을 전시 이벤트를 위해서 사용하는 예들은 2장 아키하바라 전자상가에서 열린 《아키하바라 TV》, 3장 북경, 상해의 신도심의 잉여 상업공간을 전시장으로 이용한 《슈퍼마켓 예술전超市藝術展》을 통해서 반복적으로 나타났다. 물론 이러한 예들이 동아시아 현대미술에 국한된 것만은 아니다. 6장에서도 언급되겠지만, 1970-90년대까지 뉴욕 맨해튼의 잉여공간으로 인식되었던 다운타운과 로월이스트 사이드를 중심으로 대안적인 전시 이벤트, 대안적인 전시 공간, 기타 예술이

발전되었기 때문이다. 하지만 1990년대 중후반 이후 동아시아 미술계에 등장한 도심 속 잉여 공간을 활용한 예술은 일본, 중국, 한국 특유의 급격한 도시화, 근대화, 확장된 정부 주도의 재개발 계획, 인구 노령화 등의 특수한 문화, 사회적 환경 속에서 발발하고 전개되었다.

특히 최근 7-8년간 도심의 젠트리피케이션, 도시 재개발, 나아가서 자본주의 체제하에서 땅, 물 등의 물리적인 자원을 둘러싼 예술과 전시기획이 빈번해졌다. 2010년도에 영국 리버풀 도시와의 연대를 진행한 리슨투더시티의 《리버풀-서울 도시 교환 프로젝트》, 2011년 4대강 사업에 대한 비판이 한참 제기되었을 때 기획자 신보슬이 국내에서 시작하여 인도, 실크로드를 방문하는 해외교류 프로그램으로 확대하였던 《로드쇼》, 2017년 7 1/2의 오선영이 인도네시아의 기획자와 함께 리서치하고 교류한 결과를 아르코 미술관에서 선보인 《두 도시 이야기: 기억의 서사적 아카이브》전은 근대화 과정에서 나타난 인도네시아와 한국의 범국가적인 도시성을 다루었다. 이러한 일련의 흐름은 2장 아트 치요다 333 센터가 2011년 일본 쓰나미 사태를 계기로 피해를 받은 소상공인들과 연대하는 과정에서도 잘 드러난다. 아트 치요다는 원래 아키하바라 지역의 전통공예인을 후원하는 프로그램을 진행하여 왔으나 물리적인 지정학적 위치가 아니라 이슈를 중심으로 교류와 협업 기관이나 공동체의 영역을 확대해가고 있다.

최근 장소성에 관한 이론들은 더 이상 장소성을 철저하게 고수하거나 복원해야 할 개념으로 다루지 않는다. 물론 전 지구화된 자본주의 체제와 글로벌 투어리즘의 발달로 장소성을 둘러싼 역사성이 소멸되는 일들이 빈번해졌고, 이에 프랑스의 인류학자 마르크 오제Marc Augé는 고전적인 장소성의 개념이 사라진 현재를 '무장소Non-Place'의 시대로 규정한 바 있다. 『무장소들:

슈퍼모더니티의 앤솔로지에 관한 소개Non-Places: Introduction to an Anthropology of Supermodernity』(1995, 프랑스어 1992)에서 오제는 더 이상 장소가 "관계, 역사적, 혹은 정체성과 연관되어질 수 없게 되는 곳을 무장소성"이라고 규정하고, 전 세계 어느 장소에서나 유사한 형태로 지어지는 공항, 호텔, 관광지, 병원을 그 대표적인 예로 들고 있다.[9] 이에 반하여 영국의 대표적인 사회학자이자 『공간, 장소와 젠더Space, Place and Gender』(1994), 『공간을 위하여For Space』(2005) 와 『세계도시World City』(2007)의 저자인 도린 매시Doreen Massey는 장소성을 훨씬 유동적으로 접근한다. 매시에 따르면 인문과학과 사회과학의 분야에서 장소성은 통상적으로 시간성과 분리된 것으로 인식되어져 왔다.[10] 하지만 장소가 지닌 물리적이고 역사적인 연속성과 정체성을 강조하면 강조할수록 특정한 커뮤니티를 둘러싼 장소의 이미지를 편파적인 시선에서 규정하는 폐해가 발생하게 된다. 장소성을 규정하는 일은 특정한 지역과 타 지역을 구분하는 과정을 수반하기 때문이다.

나아가서 매시는 특정한 지역, 커뮤니티를 정의하는 일이 모순되게도 그 장소와는 무관하게 진행되고는 한다고 주장한다. 매시에 따르면 특정 지역에서 장소가 규명되는 과정은 모순되게도 그 장소에 한정된 것이 아니라 결국 그 장소와는 무관해 보이는 광범위한 사회의 경제적, 정치적 변화와 더 밀접하게 연관되어 있다. 장소성은 "외향적인데 그것은 보다 큰 세상과의 연관 관계들에 대한 의식을 포함"하게 된다. 왜냐면 "우리의 기억들, 장소에 대한 기억들은 그 장소 자체의 바깥에 존재하는 사회적 관계들"로부터 분리될 수 없기 때문이다.[11] 나아가서 매시는 열린 장소성이나 커뮤니티 개념 하에서 핵심적인 부분은 단순히 특정한 장소 내부와 장소를 둘러싼 권력의 구조를 드러내는 것 뿐 아니라 장소성을 둘러싼 타협의 과정에 참여하는 것을 포함한다고

주장한다. 또한 그 타협의 과정은 언제나 "일종의 창조이다. 왜냐면 거기에는 판단, 배움, 그리고 즉흥적 변주를 해야 할 필요성 있기 때문이다."[12]

　　이에 필자 또한 매시가 주장한 바와 같이 장소나 커뮤니티를 역동적인 것으로 인식하고자 한다. 이와 연관하여 2008년에 철거 중인 옥인 시범아파트 현장 이벤트를 계기로 결성된 옥인콜렉티브나 오선영의 7 1/의 행보에 주목하고자 한다. 이들 작가 공동체나 기획단체는 특정 장소에 한정되지 않는 일종의 노마딕한 예술이벤트, 전시기획의 형태를 취하여 왔다. 옥인콜렉티브는 2010년 시범아파트가 철거된 이후로 한남동 테이크아웃드로잉에 둥지를 틀고 2010년 인터넷 라디오 방송을 통하여 2011년에는《로드쇼》와 협업해서 4대강 현장을 방문하였다. 자신들의 콜렉티브 명칭에도 새겨진 옥인동이라는 물리적 장소성을 벗어나서 유사한 비평적 이슈에 따라 다른 지역을 찾아가거나 단체들과 연대하였다. 마찬가지로 오선영은 아르코에서 열린 보고전 이후로 2018년부터 인도네시아에서 거주하면서 리서치와 양국 예술인들 간의 교류를 지속해갈 예정이다. 따라서 도시 재개발, 틈새 공간과 연관된 최근 전시나 프로젝트들은 단순히 특이하거나 잊혀진 장소를 발굴해 내거나 고수하는 데 집중하기보다는 비평적 현안에 따라 다른 지역이나 장소의 단체들과의 연대를 생성해 간다.

　　마지막으로 필자는 구도심인 종로 전시기획소사를 통하여 최근 도시 재생이나 복원과 연관해서 팽배해지고 있는 장소성에 관한 보수적인 접근 방식으로부터 벗어나고자 한다. 물론 구도심의 역사를 복원하고 사라져가는 빈티지 문화를 활용해서 각종 무형, 유형의 문화상품을 만드는 일은 '문화산업'에 있어 매우 효과적인 전략이다. 게다가 전 지구화된 부동산 시장이나 글로벌 투어리즘의 등장 이후 유명 관광지의 장소성은 특정 장소를 소비하는 외부인

들을 위하여 재빠르게 축약되고 포장되어져 왔다. 장소가 지닌 역사적 의미를 교육, 복원하는 일이 현실적으로 시급해지는 대목이다. 그럼에도 불구하고 장소성을 고정적이고 보수적으로 규정하는 경우에 파생되는 문제점에 대해서도 지적하지 않을 수 없다.

　　예를 들어 올해《서울도시건축비엔날레》는 한편으로는 'DDP'를, 다른 한편으로는 '돈의문 박물관마을'을 각각 서울의 '미래'와 '과거'를 상징하는 공간으로 제시하고 있다. 물론 비엔날레의 도록에는 전 세계 유명 건축이론가들의 복잡한 이론들이 실려 있다. 그러나 일반 관객들이나 관광객들의 입장에서 서울의 정체성과 시간성은 안타깝게도 미래와 과거의 두 축으로 인식될 수밖에 없다. 뿐만 아니라 돈의문 근처 구도심의 오랜 주거지역을 박물관마을로 박제화 하는 과정은 또 다른 문제를 야기한다. '박물관마을'은 강북의 구도심을 강남의 화려한 거리나 '뉴타운'과는 대비되는 낭만적인 과거로 돌리면서 타자화 하는 결과를 낳기 때문이다. 따라서 이번 장은 구도심 투어리즘, 역사 찾기 운동, 장소성에 대한 보수적인 접근 방식도 함께 지적하고자 한다.

최정화의 〈모텔 선인장〉과 종로 속 '또 다른 공간'

〈모텔 선인장〉의 촬영은 실제 종로 뒷골목의 모텔이 아닌 미술인, 문인, 영화인들이 즐겨 찾는 인사동 '소설'에서 진행되었으나 언급한 바대로 〈모텔 선인장〉**도 2-3**에서 부각된 것은 물리적 장소성보다는 종로의 뒷골목이 지닌 문화적 상징성이다.[13] 영화 속에서도 종로라는 구체적이고 물리적인 배경보다는 실내 공간이 부각되었다. 〈모텔 선인장〉의 모텔 인테리어는 강남과는 대비되

는 흘러간 대중소비문화, 혹은 싸구려 소비문화의 한 원형을 보여줄 뿐 아니라 현실로부터의 일탈을 갈망하는 주인공들의 심적 상태를 효과적으로 재현해낸다. 덕분에 〈모텔 선인장〉에서 명확한 시간과 공간적인 맥락이 주어지지 않은 종로 뒷골목의 이미지는 일탈의 공간이자 현실 도피를 위한 출구로서의 의미를 띤다.

　거대 도시 속 숨겨진, 혹은 그 출구와 입구를 공간적으로 추적하기 힘든 뒷골목의 이미지는 〈모텔 선인장〉에 직접적인 영향을 끼친 것으로 알려진 왕가위의 〈중경삼림重慶森林, Chungking Express〉(1994)에도 등장한다.[14] 빼곡하게 들어선 작은 아파트들로 이루어진 홍콩의 미로와 같은 뒷골목과 젊은이들이 거주하는 좁은 실내는 동아시아 주요 도시들의 공통된 특징이다. 하지만 사람들로 북적대는 홍콩에서 〈중경삼림〉의 주인공들은 자신의 마음을 털어 놓고 공유할 만한 연인을 찾지 못한다. 〈모텔 선인장〉의 주인공들 또한 격렬한 성관계 끝에 더욱 더 큰 공허함을 느낀다. 영화 속 젊은이들의 일탈에 대한 욕망은 '선인장'이라는 이국적인 소재나 〈중경삼림〉의 페이가 매일 따라 부르는 노래 〈캘리포니아 드림California Dream〉(원곡: 마마스와 파파스, 1966)을 통해서도 잘 드러난다. 구도심의 뒷골목 이미지는 비가 억수로 쏟아지는 장마철에 〈모텔 선인장〉을 찾아온 연인들처럼, 사랑하는 남자의 아파트에 몰래 숨어들어가서 우렁각시 노릇을 하는 페이처럼 내적 허무감에 시달리는 젊은이들의 거리이다.

　여기서 일상적인 환경 속에 분명히 존재하지만 억눌린 공간적 이미지는 서문에서 언급된 푸코의 '헤테로토피아'를 연상시킨다. 푸코는 주류 사회가 이상화해온 유토피아적 장소성을 유지하기 위해 억제되기는 하지만 '실재적인' 헤테로토피아 개념을 이론화하였다.[15] 푸코는 헤테로토피아 공간에 관한 6개의 기본 원칙을 설명하면서 모텔과 같은 공간을 일탈의 헤테로토피아로 규정

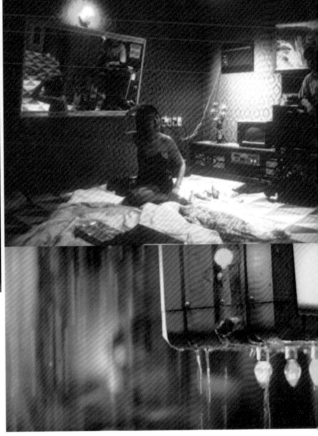

도 2-3 〈모텔 선인장〉(감독 박기영), 1997, 영화 스틸.

한다. 푸코에 따르면 헤테로 토피아는 개방과 폐쇄의 이중적 체계를 지니게 되는데 이것은 그곳을 방문하는 이를 초대하면서도 이들과 이들의 행위를 주류 사회로부터 분리시키는 상반된 역할을 한다. 예를 들어 미국식 모텔에 남성은 자신의 자동차로 여성을 데리고 입장하게 되고, 이러한 과정을 통하여 그의 "불법적인" 성관계는 절대적으로 보호되고 숨겨진다.[16] 로비를 들르지 않고 몰래 출입할 수 있는 구조는 그의 부당한 행위를 주류 사회로부터 분리시켜주지만 동시에 그러한 공간에 누구는지 느나들 수 있다는 점은

헤테로토피아가 주류사회와 언제나 연결되어 있음을 보여준다.

〈모텔 선인장〉을 통해서 암시된 종로 뒷골목도 대로변의 뒤쪽에 존재하며, 그 입구가 작고 미로와 같이 엮여 있어서 누구든지 남에게 자신의 존재를 들키지 않고 드나들 수 있다는 점에서 푸코가 설명하고 있는 미국식 모텔을 연상시킨다. 실재하지만 억압된, 존재하지만 '또 다른 공간'인 헤테로피아는 개방적이지만 폐쇄된 양면성을 지닌다. 윤수연의 사진에서처럼 그야말로 다양한 사람들이 드나들지만 동시에 대로변으로부터 가려져 있다.

그렇다면 〈모텔 선인장〉 속 최정화의 역할은 무엇인가? 최정화는 일찍이 1990년대 초 작가이면서도 수집가, 인테리어 디자이너, 브랜드의 전체 이미지를 총괄하는 아트 디렉터의 다양한 역할을 하였다.[17] 1980년대 한국 현대미술의 폐쇄성에 반발하여 홍익대학교 졸업생으로 이뤄진 '뮤지움' 그룹을 만들었고 전통적인 예술가의 역할이나 제작방식에 반기를 들면서 1990년대 중후반 한국 사회의 대중소비문화 생산에도 깊게 관여하였다. 당시 이태리 직수입 브랜드였던 조르지오 아르마니Georgio Armani와 유사한 이미지를 모방한 토종 패션 브랜드 보티첼리Botticelli의 인테리어뿐 아니라 브랜드 이미지를 구축하는 과정에도 참여하였던 최정화는 자신의 개인적인 디자인과 작업을 통하여 전후 한국 대중소비문화의 현주소를 비판하고 재정의하고자 하였다.[18]

〈모텔 선인장〉에서 암시된 종로 뒷골목의 이미지는 최정화에게도 매우 친숙하다. 작가의 스튜디오 '가슴시각개발연구소'는 종로 대로변의 뒤쪽 오래된 가옥에 위치하고 있고, 한남동의 꿀 또한 1960-70년대 가옥을 변형시켜 만든 종합전시문화공간이었다. 최정화는 인사동 근처에 플라스틱 합성수지로 만든 거대한 원각사지 십층석탑의 모조 복제물을 세운 바 있다. 구도심의 중요한 거리인 종로의 문화를 전통문화가 아닌 흘러간 싸구려 문화, 근대화 초

기에 발견되는 일반인들의 '시장통' 문화로 해석한 결과이다. 〈모텔 선인장〉에서도 인테리어는 인상적이다. 청결해 보이지 않는 이불, 거대한 유리, 구식 화장실 타일로 꾸며진 실내. 가짜 꽃과 키치적인 조명이 관객의 눈을 사로잡는다. 물론 영화가 모텔 안 좁은 공간을 전체적으로 보여주지 않기에 실내 소품들을 다 파악하기란 어렵다. 거대한 유리 또한 혼동된 공간감을 가중시키는 요인이다. 좁은 실내 공간에서도 끝내 소통하지 못하는 연인들의 불안한 심리적 상태를 보여주고자 카메라는 불연속적으로 움직인다. 〈중경삼림〉의 촬영감독 크리스토퍼 도일Christopher Doyle 특유의 강렬하고 흩뜨려지는 조명, 카메라 움직임은 모텔의 인테리어와 소품들의 과도하게 장식적이고 현란한 느낌을 공감각적으로 관객에게 전달한다.

특히 〈모텔 선인장〉의 첫 번째 에피소드에 등장한 〈뼈-아메리칸 스탠다드〉도 4는 가장 눈에 띄면서도 영화의 주제를 아우르는 중요한 시각적 소품이다. 영화 속에서 감독은 폭포수가 떨어지는 장면을 그린 싸구려 풍경화를 반복해서 보여준다. 심지어 주인공들이 성적인 관계를 맺고 있는 장면에서 그림의 폭포 부분이 클로즈업된다. 물이 샤워기에서 뿜어져 나오는 모습이 창밖에 비가 빗발치는 모습과 교차 편집되면서 넘치는 물은 다층적인 의미를 지닌다. 나아가서 물과 연관된 장면들은 '선인장'이라는 상반된 개념과 결합되어서 성적인 욕망이 과잉되어 뿜어져 나오지만 실상 내적으로 메말라가는 연인들의 심리적 상태를 효과적으로 전달한다.

최정화의 폭포수 그림만 놓고 보면, 이 그림은 흔히 1970-80년대 고깃집 입구에 놓인 인공폭포수를 연상시킨다. 과도하게 포장된 자연풍경의 나른함, 드라마틱한 빛의 대조, 정형화된 사실주의 기법은 예술 양식의 과정이 아닌 결과나 효과만을 과장해서 모방하는 키치의 특징을 여실히 보여준다. 뿐

<u>도 4</u> 최정화, 〈뼈-아메리칸 스탠다드〉, 1995, 설치(회화).

만 아니라 최정화의 폭포수 그림은 작가가 주도가 되어서 기획한 홍대 앞 첫 거리예술전인 《뼈-아메리칸 스탠다드》(1995)에도 포함되었다.[19) 《뼈-아메리칸 스탠다드》도 5는 버려진 폐가에서 열린 전시였기에 애초부터 전시장 안과 밖의 구분이 거의 존재하지 않았다. 문짝은 거의 열려진 상태로, '일회용 갤러리'라고 이름 붙여진 폐가의 건물 담벼락에는 디자인 그룹 '진달래' 멤버들의 포스터가 붙여져 있다.[20) 물론 이후 주민들의 신고로 벽보 포스터전은 철거되었다. 또한 폐가의 앞 도로에는 핸드폰 가게나 전자제품 가게의 오프닝 행사에 으레 등장하는 거대 풍선 인형이 놓여 있었고, 건물 앞 벽면을 김두섭의 '낱장 광고'를 그대로 모방한 〈여종업원이 타이포그래피에 미친 영향〉이 그득 채웠다. 여기서 여종업원은 흔히 성매매나 관련된 영역에서 일하는 여성을 가리킨다. 따라서 성적이고 미학적인 취향에 있어 최정화의 폭포수 그림이 《뼈-아메리칸 스탠다드》전을 대표하는 작업으로 전시되었다는 점은 놀랍지 않다.

아울러 전시의 명칭에 '아메리칸 스탠다드'라는 미국의 대표적인 변기 회사의 이름이 포함된 점도 주목할 만하다. 국내에서 더 이상 최고급 변기로 여겨지지 않는 '아메리칸 스탠다드'는 1990년대 이제 막 직수입 문화가 시작되던 시절에는 럭셔리 화장실 자재의 대명사였다. 즉 최정화가 추구하던 키치 문화의 반대 항에 속한다고 볼 수 있다. 뿐만 아니라 변기는 미술사에서 마르셀 뒤샹Marcel Duchamp의 1917년 미국 독립화가전에 출품되었다가 파기된 레디메이드readymade를 연상시키기도 한다. 1960년대 현대미술에서도 뒤샹의 철학적 유산을 물려받고자 하였던 아르테 포베라Arte Povera의 피에로 만조니Piero Manzoni는 〈예술가의 배설물Artist's Shit〉(1961)에서 가장 불경스럽고 비청결하다고 여겨지는 소재를 사용해서 예술의 고귀함을 풍자한 바 있다. 따라서

도 5 《뼈-아메리칸 스탠다드》, 1995, 홍익대 앞(폐가), 서울.

《뼈-아메리칸 스탠다드》는 한편으로는 럭셔리 문화에 대한 풍자이자 동시에
현대미술이 활용해온 일종의 극단적인 허무주의나 자기풍자의 정신을 계승하
고 있다.

　　물론 최정화의 예술적 의도를 명확하게 규명하기는 어렵다. 그럼에도 불
구하고 1990년대 중후반 〈모텔 선인장〉의 영화 세트와 관련된 전시 기획을
통하여 나타난 바와 같이 최정화에게 종로는 단순히 물리적인 공간이라기보
다는 1990년대 강남을 중심으로 직수입된 보다 세련된 취향의 수입문화에
반하여 서서히 사라져갈 위기에 처해 있던 시장통 문화와 취향을 대변하는
공간적 상징성을 지닌다. 또한 〈모텔 선인장〉을 통해서 암시된 종로 뒷골목은

실재하지만 억압된, 존재하지만 자주 언급되지 않는 헤테로피아에 비견될 만
하다. 분명 존재하지만 거울 속의 이미지와 같이 억압된 이중성을 지닌 공간
으로서 말이다.

옥인콜렉티브: 옥인동을 떠나다

〈모델 선인장〉이 1990년대 중후반 구도심 속 종로의 일탈된 이미지를 중심
으로 전개되었다면, 2000년대 중후반 작가 공동체나 이후 독립 기획자들이
종로라는 공간을 활용하는 방식은 상징적이라기보다는 실질적이다. 이들 작
가 공동체는 종로에 관한 특정한 이미지에 집중하는 대신 공간을 물리적으
로 점유하고 관객들로 하여금 주어진 장소의 역사, 물리적인 변화를 직접 경
험하도록 유도한다. 이러한 변화는 '청계천 복원사업'(2003-2005), '한강 르네상
스'(2006-2010), '디자인 서울'(2007-), '4대강 사업'(2008-2013), '사대문안 문화재
종합 보존방안'(2010)과 같은 사업들이 정부에 의하여 강압적으로 시행되면서
국내 예술가들이 도시재개발에 대하여 비평적인 태도를 취하게 된 것에 기인
한다. 뿐만 아니라 이들 젊은 세대 작가들이나 전시기획자들은 도심 속의 일
상 공간을 전시기획이나 이벤트의 장소로 활용하면서도 특정 장소 너머에 존
재하는 정치적이고 경제적인 동인을 추적하기 시작하였다.

　　이에 필자는 종로와 연관된 두 번째 예로 옥인콜렉티브의 노마딕한 행보
에 주목하고자 한다. 옥인콜렉티브는 종로구 옥인동에서 시작되었기에 통상적
으로 광화문의 동쪽에 위치한 거리를 가리키는 종로의 지정학적인 정의를 벗
어난다.[21] 그럼에도 불구하고 2009년에 설립된 옥인콜렉티브는 기주하던 곳

을 점거하고 놀이 공간으로 변모시킨 후 망명하였고 유사한 경제적 모순 속에 처한 지역으로 그 활동의 폭을 넓혀갔다. 이것은 최근 동아시아 작가들의 프로젝트가 점차로 메트로폴리스를 둘러싼 경제적, 정치적 모순점을 함께 파헤치고 이슈에 따라 국가적인 경계를 넘어서 연대해가는 과정과 닮아 있다. 서문에서도 언급한 바와 같이 2010년 리슨투더시티는 〈리버풀-서울 도시 교환 프로젝트〉를, 2015년 옥인콜렉티브는 광주 비엔날레의 부분으로 각국의 작가들과 작가 공동체, 작가의 생존 문제를 함께 다룬 바 있다.

옥인콜렉티브는 멤버였던 김화용 작가가 인왕산 자락에 위치한 옥인 시범아파트에 2007년 이주한 지 얼마 되지 않아 '한강 르네상스 프로젝트'의 일환으로 시범아파트가 철거되기 시작하면서 2009년 7월에 만든 '작가 공동체,' 혹은 작가 그룹이다. 한강 르네상스 프로젝트는 북한산에서부터 한강을 잇는 도로, 그 옆 물줄기를 따라 콘크리트 구조물을 올리는 계획이었으나 이후 '사대문안 문화재 종합 보존방안'으로 그 이름이 바뀌게 되었다.[22] 김화용 작가는 이정민, 진시우 등을 초대하여 옥인콜렉티브를 결성하게 되었다. 2009년 7월에 첫 번째 프로그램으로 '워키토키'라는 도보여행을 하며 옥인동 계곡을 둘러싼 역사적 배경뿐 아니라 현대 상황을 인지하고 이를 참여자들에게 알리는 교육/고발 투어를 벌였다. 투어는 아파트 정자. 경로당 앞길. 등산로 입구를 거쳐 철거가 아직 되지 않은 5, 6동 앞까지 이어졌고 6동 옥상에서 야외공연을 벌이는 것으로 막을 내렸다. 아울러 2009년 8월에는 철거되지 않은 마지막 동의 옥상에서 옥인콜렉티브의 가장 잘 알려진 한여름 옥상 이벤트, '점거 프로젝트'가 열렸다.**토 6-7** 텐트를 치거나 영화를 보는 등 여유롭게 옥상의 공간을 저항 내지는 일탈의 공간으로 탈바꿈시켰다. 같은 해 10월에는 옥인 아파트에 남아 있는 소수의 주민들과 작가들, 지인들이 함께 모여 불꽃놀

이를 하였고 근처 청와대의 신고로 무장 군인이 출동하는 해프닝이 벌어지기
도 하였다.[23]

　　옥인 시범아파트에서 벌어진 옥인콜렉티브의 활동은 같은 해 박은숙
과 영국 작가들로 결성된 리슨투더시티에 비견될 만하다. 이들 작가 공동체
는 언급한 바와 같이 2000년대 후반 국내 미술계에서 1960년대식 공공참여
예술의 다양한 전략들이 부활되고 재개발 정책이나 도시 환경에 대한 비평
적 담론이 번져나가면서 결성되었다.[24] 청계천 복원사업을 비롯하여 2000

도 6 옥인콜렉티브, 〈옥인동 바캉스〉, 2009 철거 전 아파트 옥상(원경), 서울 옥인동.

도7 옥인콜렉티브, 〈옥인동 바캉스〉, 2009(야경).

년대 이명박과 오세훈 서울 시장을 거치면서 서울의 성형화가 강력하게 추진된 것도 중요한 역사적 배경이다. 또한 2000년대 초 프랑스에서 귀국한 김윤환 작가는 스쾃이라는 공공예술, 사회참여적인 형태를 국내에 최초로 소개하였고, 2004년에 오아시스 프로젝트, 2005년에는 예술인 회관 설립과 권익을 위해서 "점거도 예술이다"라는 기치 아래 목동 예술인 회관을 점거한 바 있다.[25] 대안공간들의 협의체가 주축이 되어서 기획한 해외교류전,『공공의 순간Public Moment』이 아시아 각국의 도시들을 연대하고 전 지구화된 경제 체제 하의 도시재개발, 자원의 재분배, 젠트리피케이션, 미술관 밖 사회참여적인 예술의 가능성을 논하는 글과 작업을 선보인 것도 2006년이었다. (다음 장에서 홍익대학교 앞 대안공간의 역사와 연관하여 2005년대 중반 저항적인 예술가 공동체와 활동에 대하여 간략하게 소개하고자 한다.)

그러나 2009년과 2010년 옥인콜렉티브의 초기 활동은 각종 문제점들에도 불구하고 유희적이다. 자신들의 각종 사회적, 법률적 한계를 매우 명확히 인식하고 활동해 왔다고도 볼 수 있다. 옥인콜렉티브의 투어 프로그램이 지닌 느슨함, 시범 아파트가 철거되면서 밍명하는 과정, 그 과정에서 항복을 상징하는 흰 국기를 사용한 점, 아르코 미술관에서 열린 2012년《작전명-까맣고 뜨거운 것을 위하여》에서 데모를 위한 피켓이 정지된 상태로 미술관 내부에 안전하게 전시된 부분, '5분 매니페스토'라는 소극적인 저항의 형식이 사용되고 백남준 아트센터에서 열린 퍼포먼스에서 작가들이 오히려 마술사와 같이 입고 등장해서 저항의 메시지보다는 일탈이나 자기 풍자의 인상을 남긴 점 등에 비추어 보아 옥인콜렉티브의 활동과 의도는 학구적인 리슨투더시티의 서울 투어프로그램(2010-)이나 서울 공유지도와 같은 활동에 비하여 훨씬 우회적이고 시적이다.[26]

실제로 옥인콜렉티브 멤버들은 자신들의 정치적 입장에 대하여 다음과 같이 밝히고 있다. "정치적인 것에 거부감이 있는 건 아니지만 정치적으로 올바른 태도를 유지할 수 있을 거라는 환상에 대한 거부감이 있어요. 저 스스로 복합적인데 내가 당사자라고 해도 객관적인 태도를 유지할 수 있다는 자신감은 없고, 또 그러고 싶지도 않고요."[27] 대신 옥인콜렉티브는 정치나 법률의 분야가 아닌 예술의 분야에서 예술인들만이 할 수 있는 행동을 보여주고자 하였다고 밝힌다. "불꽃놀이를 하고 있는데 청와대에서 무장 군인을 보냈어요. 불꽃놀이가 불법이었던 거죠. 일종의 스쾃팅Squatting이라고 보였던 거예요."[28] 그러나 옥인콜렉티브는 자신들의 행동이 점거가 아니라고 주장한다.

특히 필자가 옥인콜렉티브와 연관해서 주목하는 부분은 이들의 활동이 옥인 시범아파트라는 장소를 고수하는 것이 아니라 원래의 장소로부터 떠나

서 점차로 그 물리적인 영역을 넓혀간다는 점이다. 우선, 옥인콜렉티브의 활동이 철거가 되어야만 하는 지역에서 시작되었기에 프로젝트는 장소성과 밀접하게 연관되면서도 궁극적으로 그곳을 떠나야만 하는 운명에 처해 있었다. 아울러 어느 한겨레 기자의 전언과 같이 시범아파트 철거를 통하여 인왕산 계곡을 둘러싼 다층적인 장소성이 비로소 드러나게 되었다고도 볼 수 있다. 한겨레 기자 허어영은 "애초에 폭력적으로 들어선 옥인 아파트의 콘크리트가 가까스로 자리 잡기도 전에 밀어붙인 토건의 기억은 다시 한번 전통이라는 이름으로 인왕에 생채기를 내고 있다"고 비판하였다.[29] 그도 그럴 것이 옥인 아파트 자리는 언급한 바와 같이 겸재 정선의 〈인왕제색도〉에 등장하는 물소리가 유명한 계곡 수성동이다. 이어서 식민 조선시대에는 친일파 윤덕영의 거대한 성이 인왕산을 배경으로 지어졌고, 이후 1970년대 박정희 정권 하에 옥인 시범 아파트가 지어졌다. 철거 계획은 시범 아파트가 인왕산의 경치를 훼손한다는 명목하에 진행되었다. 〈인왕제색도〉에 나타난 '전통'적인 풍경화를 재생하기 위하여 서울시는 2만 7007제곱미터에 달하는 지역에 전통 수목을 심고 '옛 풍경'을 복원할 계획이었다.

　하지만 전통을 복원하고자 하는 서울시의 계획은 매우 일방적이고 모순된다. 우선 전통 복원을 위해서 새롭게 손본 목교는 정선의 〈인왕제색도〉에 등장하는 문화재급의 건축물이지만, 오랫동안 그 존재가 잊혀졌었다. 오히려 작가들이 스스로 찾아나설 정도였다. 수많은 사람들이 드나드는 등산로를 조선 후기 옛 정취가 깃든 수목 숲으로 변형시키고자 서울시는 각종 인위적으로 만들어진 정자를 설치할 예정이었다. 그리고 "전통과 현대가 공존하는 역사도시로서 서울을 계승"하기 위한 목적에 따라 서울시의 입장에서는 그럴듯한 가치를 지니지 않는다고 여겨지는 시범 아파트는 철거되어야만 했다. 거의 잊혀

진 과거를 위하여 현재 수많은 거주자들이 거주하고 있는 아파트가 철거되는 일이 쉽게 결정되고 자행되었다. 다시 말해서 현재가 일종의 가상 과거에 의하여, 동시대의 장소성이 정부가 규정하는 전통적인 과거의 풍경 이미지에 의하여 희생된 셈이다.

물론 급변하는 도시 환경 속에서 장소성을 과거의 것으로 되돌리고자 하는 노력은 이론가들이나 정책가들에 의하여 지속되어져 왔다. 오제는 미국의 정치학자 프랜시스 후쿠야마Francis Fukuyama의 유명한 "역사의 종말"이라는 개념을 인용하면서 자유시장경제가 점차로 역사적 정확성, 깊이를 침식해가는 과정에 집중한다. 인류학자로서 오제가 발견한 두드러진 현상은 건축 디자인이나 투어프로그램이다. 전 지구화된 경제 체제와 기술과학은 장소성과 시간성을 잇는 역할을 하여 왔으나 결과적으로 관광, 문화 산업의 등장은 각종 장소들의 정통성이나 정체성을 오히려 관광객이나 방문객을 위하여 단순화시키고 심지어 왜곡하는 지경에 이르렀다.[30) '전 지구적인 소비'는 자연스럽게 시간뿐 아니라 오제의 관점에서 보자면 장소나 커뮤니티의 개념도 오염시키고 소멸시켰다.

반면에 매시는 그럼에도 불구하고 특정한 장소성을 강조하는 수사학이 보수성을 띨 수밖에 없다고 주장한다. 장소성을 고정적이고 순수한 것으로 인식하게 되는 순간 특정한 장소를 어느 한 집단의 이익을 대변하는 식으로 제한하고 축약시키는 결과를 낳기 때문이다. 매시에 따르면 장소성을 정의하는 과정에서 공유하는 역사를 바탕으로 집결된 커뮤니티가 역할을 할 수 있다는 생각 그 자체가 오히려 "잘못된 인식misidentification"이다. 커뮤니티는 한곳에서 있지 않으면서도 얼마든지 존재할 수 있다. 대신 "공유한 관심을 지닌 네트워크로부터 주요 종교, 민속석, 성지식 커뮤니티에 이르기까지 [이러한 경위

로] 존재할 수 있다. 반면에 강한 연속성을 보이는 사회 그룹으로서 특정 장소들이 하나의 커뮤니티를 갖고 있는 경우는 아마 오랫동안 매우 흔치 않아 왔다고 할 수 있다."[31)

시범 아파트와 옥인동 계곡을 둘러싼 전통 복원의 과정 또한 지역 내 주민의 요구가 아닌 서울시 공공정책, 투어리즘 등의 외부적인 요인들에 의하여 시작되었다. 인왕산으로 이어지는 계곡을 조선시대 풍경화에 맞추어서 재건하려는 서울시의 정책은 외부에서 강압적으로 덧입혀진 장소의 이미지가 그 장소를 점유하고 있는 커뮤니티와는 무관하게 발전되었음을 증명하는 좋은 사례이다. 옥인콜렉티브의 다음 발언은 시범 아파트의 주민들이 당시 이와 같은 정책에 무심하거나 이상화되고 통일된 커뮤니티 개념을 형성하지 못하였음을 보여준다. "철거가 진행 중이었고 주민들이 사오십 명밖에 남지 않았을 때였어요. 남은 주민들의 이해관계는 너무나 달라요. 그들에게 놓인 상황도 다 다르니까요."[32)

자연스럽게 철거를 저지해보려는 옥인콜렉티브의 저항은 수포로 돌아갔지만 결국 그들의 목적은 특정한 장소를 지키는 것에 한정되지 않았기에 이후 행보는 자분주의 하의 모든 물리적인 환경이 유사한 사회적 구조에 노출되어 있다는 사실을 알리기 위한 노력으로 이어졌다. 이와 연관하여 망명 직전 철거된 아파트에 설치되었던 〈너를 우리 집에 초대해〉[2010] **도 8**는 흥미로운 작업이다.[33) 관객은 철거 직전 텅 빈 김화용의 아파트 내부에서 철거가 시작된 후의 모든 과정을 기록한 영상과 종이 자료를 만나게 된다. 그리고 작가는 이제는 철거와 이주가 확실시되는 상황에서 관객에게 질문을 던진다. "막지 못한 것인가, 막지 않은 것인가. 막는다는 행위는 그들의 임무였던가, 아니면 도저히 막을 수 없다는 현실을 아주 잠깐만이라도 시야에 보이도록 하는 것이

었던가. 그들은 무엇을 하려 했고 무엇을 꺼내 놓았나. 공원이라는 이름, 개방
을 미끼로 한 철거는 지금 답을 낼 수 없는 수수께끼다."[34]

옥인콜렉티브는 시범아파트에서 이주하기에 앞서 선언을 미루기로 결정
하고 자신들의 이주를 '망명'이라고 불렀다. 실제로 철기 이후 옥인콜렉티브는
항복의 상징에 해당하는 흰 깃발을 새로 옮긴 한남동 테이크아웃드로잉 옥외
설치대에 걸어 놓고 옥인이라는 장소성을 떠나서 유사한 관심을 지닌 이들과
의 연대를 계속해왔다. 2010년부터 인터넷 라디오 스테이션 〈STUDIO+82〉
과 워킹 프로그램 워키토키, 그리고 같은 해 제주인권회의의 제안으로 제주도
로 가서 인터넷 라디오 〈패닉룸〉**도 9**을 진행하였다. 〈패닉룸〉에서는 인터뷰 응
대자의 얼굴을 모자이크로 처리하고 소리만 들리도록 함으로써 관객들이 자

도 8 김화영, 〈너를 우리 집에 초대해〉, 2010, 혼합매체(아카이브, 영상), 철거 아파트 렌싱.

<u>도 9</u> 옥인콜렉티브, 〈패닉룸 원하시는 것은 무엇이든 방송할 수 있습니다.〉, 2010, 설치(인터넷 라디오).

유롭게 자신의 의견을 공유하도록 하였다. 1990년대 영국의 보수정권하에서 벌어진 질리언 웨어링Gillian wearing의 〈다른 사람이 당신이 말하기를 원하는 것이 아니라 당신이 그들이 말하기를 원하는 사인들Signs that say what you want them to say and not signs that say what someone else wants you to say〉(1992)이라는 이상한 제목의 관객 참여 시리즈와 유사하게 특별한 문구 앞에서 관객들이 자신의 정치적, 사회적 발언을 하도록 유도하였다. 물론 얼마나 성공적이었는지 그 결과를 가늠할 수는 없으나 관객은 "원하시는 것은 무엇이든 방송할 수 있습니다."라고 쓰인 벽면 앞에서 자신의 비교적 자유로운 의견을 이야기할 수 있었다.

또한 〈가방이 선언이 되었을 때〉(2010) <u>도 10</u>에서는 철거의 폭력성이 바로 그 현장을 넘어서서 일상생활 속으로 번져갈 수 있도록 가방이 제작되었다. 가방은 재개발 현장에서 발견된 폐기물 수거용 비닐 자루로 만들어졌다. 가방과 같이 일상생활에서 들고 다니는 소비재를 사용함으로써 옥인콜렉티

브는 기존의 미술계 내부에서 전시나 심포지엄을 통하여 관객과 만나는 방식으로부터 점차 외연을 넓혀갔다. 물론 인터넷 방송에 비하여 파급력이 덜하다고 할 수는 있겠으나 가방은 미술계 외부의 관객을 끌어들여서 그들의 삶에서 직접 폐기물 수거용 비닐을 만져보고 시각적으로 느끼며 주위 사람들에게 전파할 수 있는 가능성을 지닌다.[35] 원래 가방은 제주인권재단으로부터 커미션을 받아서 참여자들에게 선물로 증정하기 위하여 만들어졌으나 간접적으로 제주 강정마을이나 철거 현장으로부터 멀리 떨어진 이들로 하여금 철거의 폭력성에 대하여 떠올리도록 만든다고 할 수 있다. 즉 내부인과 외부인, 직접적인 경험자와 간접적인 경험자 사이의 구분이 허물어지면서 이제까지 억압되어져온 철거의 현실이 삶 속으로 이전된다. 가방은 초기에는 증정용으로 제작되었으나 이후 옥인콜렉티브는 가방을 판매해서 콜렉티브 활동의 후원금으로 사용하기도 하였다. 매시가 주장하는 바와 같이 물리적인 장소성의 변화는 우리가 인식하지 못하는 사이 거대한 정치적, 경제적인 권력에 의하여 결정된다는 사실을 공포하기 위함이다.

도 10 옥인콜렉티브, 〈가방이 선언이 되었을 때〉, 2010, 가방(폐기물 처리 비닐).

마지막으로 〈옥상 삼부작〉(2010)을 언급하고자 한다. 2009년 옥인바캉스의 주요 무대로 등장한 후 옥상은 옥인콜렉티브뿐 아니라 최근 국내 문화적 지평에서도 중요한 상징성을 띤다. 모든 철거의 현장에서 공권력으로부터 도망가서 버틸 수 있는 마지막 보루이자 최근 셀프 인테리어 열풍 하에 욜로 YOLO, You Live Once족들이 도심의 팍팍한 풍경으로부터 벗어나기 위하여 선택하는 '루프탑'에 이르기까지 옥상은 도심 속 중요한 틈새 공간이 되고 있다. 그러나 이정민의 옥상 삼부작은 서로 다른 사건 속에서 발견되는 유사하게 비판적인 상황들을 명민하게 엮어 낸다. 〈옥상 삼부작〉에는 옥상과 연관된 세 가지 이미지, 기록, 아니 정확히 말해서 세 가지의 서로 다른 사건들이 등장한다. 작업은 원래 일정 기간 동안 작가가 접한 세 개의 서로 다른 소멸이나 죽음과 관련된 이야기를 다룬다.[36] 1부 회화설치는 용산 참사 보도사진을 이정민 작가가 그림으로 옮겨 그린 것이다. 2부는 옥인 시범아파트의 철거 현장에서 우연히 발견된 유물인 레코드판 음악을 가지고 음악가 최태현이 변주한 사운드 작업이다. 3부는 드로잉, 텍스트, 사진, 오브제로 이루어진 설치 작업인데 김화용 작가의 개인적인 가족사를 다룬다. 구체적으로 예기치 못한 동생의 죽음에 가족들이 대처하는 방법을 보여준다. 이때 각기 다른 세 가지 장소에서의 죽음은 옥인동 시범아파트를 넘어서서 유사한 일들이 장소나 커뮤니티를 막론하고 반복되고 있음을 일깨워 준다. 덧붙여서 용산 참사와 같이 사회적으로 잘 알려진 사건으로부터 작가의 개인적인 가족사에 이르기까지 결국 물리적이건 덜 물리적이건 간에 재난과 폭력의 결과나 구조가 우리 삶의 개인적, 공공적 영역을 모두 지배하고 있음을 알수 있다.

옥인콜렉티브는 따라서 옥인 시범아파트라는 특정한 장소성으로부터 출발했지만 동시에 그 장소를 넘어선다. 장소성이 누구에 의하여 어떻게 규정되

느냐가 어느 장소성이냐의 문제보다 더 중요할 수 있기 때문이다. 옥인콜렉티브는 아예 항복, 지연된 선언과 같은 우회적인 방식을 통하여 폭력성을 드러내는 데 집중하고 있다. 나아가서 "원하시는 것은 무엇이든 방송할 수 있습니다."나 〈가방이 선언이 되었을 때〉의 프로젝트는 직접적인 저항은 아니더라도 폭력성에 대하여 관객들이 발언하고 그 흔적을 개인이 직접 소유하고 사용할 수 있도록 하였다. 옥인콜렉티브가 주장하는 '생활 속에서 저항'을 실천하기 위한 한 방법이라고 할 수 있다.

7 1/2의 《암호적 상상》과 '나사시'

마지막으로 2016년 종로 3가 근처 철공소 골목에서 열린 《암호적인 상상》을 다루고자 한다. 7 1/2을 설립한 오선영은 종로 3가 지하철 3번 출구 근처에 위치한 철공소 골목에 고 성찬경 시인의 유품에 해당하는 각종 나사 오브제와 시인의 아들이자 뮤지션인 성기완이 아버지의 시를 자음과 모음으로 분석해서 만든 음악을 함께 전시하였다. 또한 성찬경 시인의 나사시를 종로 철공소 골목 이곳저곳에 배치하였다. 종로 3가 지하철 12번 출구**도 11**에서 가까운 이 지역은 세운상가와 서울극장 사이에 위치해 있다. 물론 동아시아 미술계에서 구도심의 틈새 공간을 활용해서 전시를 기획하는 일은 지속적으로 일어났다. 국내 미술계에서도 구도심의 오래된 가옥을 복원하거나 개조해서 전시장으로 사용하는 시청각을 비롯하여 세운상가의 한 칸을 한정된 기간 동안 전시장으로 활용한 예들은 정책적인 차원에서 거의 주기적으로 일어난다. 하지만 이들 공간이 재개발 직전이거나 재개발, 혹은 재생의 대상이 된 기억이 비

어 있는 공간을 활용해서 전통적인 전시장의 외형을 갖추고 전시를 진행했다면, 오선영의 7 1/2은 지속적으로 지역을 바꾸면서 전시를 기획하였고,《암호적인 상상》의 경우 대여된 창고 공간은 전체 전시 속에서 비교적 작은 부분을 차지한다.

또한 고 성찬경 시인이 평생 동안 서울 길거리에서 모은 기계 부품이나 나사가 철공소 골목에 전시되면서 장소성에 대한 중요한 시사점들이 제기된다. 시인이 1970-80년대 길거리에서 주은 부품이나 나사들은 현재 사용되지 않는 것들로 기획자는 이에 대한 지식을 종로 철공소 아저씨들로부터 비로소 전해들을 수 있었다. 단순 폐품이 되었을 법한 부품들이 종로 뒷골목의 장소성과 만나게 되면서 장소와 물건 간의 새로운 동시대성이 형성되었다. 빈 철공

도판 11 성찬경, 〈꿀〉(일자시), 2016, 설치(종로3가 12번 출구), 서울 종로.

소 유리창 너머에 나사시 전문이 붙여지기도 하였는데, 부품들이 우연적으로 시인에 의하여 발견되었듯이 종로 뒷골목에서 관객들은 예기치 못한 장소에서 나사시나 일자시와 조우하게 된다.

따라서 《암호적인 상상》은 오래된 철공소 골목의 역사를 관객들에게 인식시키면서도 동시에 장소성의 불안정성을 부각시킨다. 이제는 규모가 현격하게 축소되어서 남아 있는 가게들도 별로 없고 이 지역의 보존이나 복원을 기대하기도 힘들다. 게다가 대규모의 세운상가나 문래동 철공소와는 달리 종로의 철공소는 원래 미군 부대에서 흘러나오던 고철이나 부품을 팔던 곳이었다. 엄밀한 의미에서 출처를 알 수 없는 부품들이 흘러 들어왔다가 다시 빠져나가던 곳이다. 고 성찬경이 어디에서 누가 왜 잃어버렸는지를 모르는 나사들을 모아서 '고아'라고 부르고 자신의 응암동 집을 '물질고아원'**도 12**이라고 불렀던 것처럼 종로 뒷골목 철공소 거리도 현재 정체성의 혼돈을 겪고 있다.

기획자에 따르면 전시 기획 단체이자 동시에 노마딕한 전시공간인 '7 1/2'의 명칭은 원래 존 말코비치의 〈말코비치 되기Being John Malkovich〉(1999) 라는 영화로부터 힌트를 얻었다. 영화 속에서 실직한 크레이그 슈워츠Craig Schwartz(존 쿠삭 분)는 7과 1/2층(7층과 8층) 사이에 사무실이 위치한 뉴욕의 한 빌딩에서 일하다가 우연한 계기로 사무실 캐비닛 뒤에 배우 '존 말코비치'의 뇌로 가는 통로를 발견하게 된다. 말코비치의 뇌 속에 들어간 슈워츠는 말코비치의 감각과 판단을 공유하고 심지어 조정하는 상태에 이른다. 오선영은 인터뷰에서 물리적으로나 사고의 측면에서 정확히 딱 떨어지지 않는 틈새의 공간을 상상하면서 7 1/2로 이름을 짓게 되었다고 설명한다.[37] 이러한 틈새 공간은 "이질적인 사회, 미학적 세계, 심지어 타인의 뇌에 비집고 들어가는 통로"로서의 역할을 하는 곳이며 기획자는 전시를 관객들이 일상적인 틈을 깨고

타인의 공간이나 뇌에 들어가서 침입하는 과정으로 설명한다. 종로 뒷골목 철공소 곳곳에 성찬경의 일자시, 나사시를 붙여놓는 것도 유사한 행위에 해당하며, 전시명인 '암호적 상상' 또한 새로운 체계나 세상으로 침입할 때 필요한 태도를 의미한다.

　7 1/2은 2014년 4월 첫 전시 《패션쇼를 위한 즉흥 안무》 이후 한남동과 문래동을 거쳐 종로에서 몇 차례의 전시를 열었다. 아울러 2017년부터 인도네시아의 독립기획자와의 협업을 통하여 네트워크를 국제적으로 확장해가고 있는 중이다. 특정한 공간에 한정되지 않은 채 다양한 공간을 옮겨 다니면서 전시를 기획하거나 공간을 공유하고 독립적인 예술가들이나 기획자들끼리 네트워크를 만들어가는 방식은 최근 신생공간 현상을 만들어낸 작가들의 플랫폼이나 동아시아 현대미술의 각종 작가 공동체들과도 닮아 있다.[38] 또한 7 1/2은 2장에서 다룬 나카무라의 《아키하바라 TV》를 연상시킨다. 언급한 바와 같이 기획자는 한남동, 문래동의 잉여로 남아 있던 지하 공간 등을 활용해서 기획활동을 벌여 왔으며 한남동에서는 지역의 대중소비문화의 기반을 십분 활용하고자 패션, 디자인, 음악 분야의 다양한 창작자들과, 문래동에서는 지역의 철공소 아저씨들과 협업을 진행하여 왔다.

　아울러 7 1/2은 도시의 틈새 공간을 즐겨 활용한다. 나카무라가 아키하바라 전자상가의 빈 텔레비전을 활용해서 전시를 기획한 것과 유사하게 7 1/2도 타인의 공간에 침투한다. 뿐만 아니라 나카무라와 마찬가지로 오선영도 순수예술의 정의와 소통방식에 회의를 가져 왔다. 2014년 《7 1/2》의 전시는 '예술을 경험하는 것은 무엇일까'라는 질문으로부터 시작되었고, 2014년에는 '예술과 무의식'이라는 주제로 강연과 리서치 프로젝트도 진행하였다. 이는 기획자가 순수예술이 삶의 현장과 분리된 채 미술계 사람들에 의해서만 향유

되고 회자되는 것에 대한 근
본적인 회의를 갖게 되면서
시작되었다.[39) 이에 기획자
는 7 1/2에서 주인공이 타인
의 뇌에 들어가듯이 이제까
지 미술계에서는 타자의 영역
이라고 여겨져 온 틈새 공간
에 들어가기로 결정하였다.

　　《암호적인 상상》은 오선
영이 문래동 철공소 거리에서
몇 차례 기획전을 열면서 철
공소라는 업종과 친숙해지게
되기도 했지만 인사동에서 열
린 고 성찬경 시인의 전시를
접하면서부터 구체화되었다.
2015년도 문래동에서 전시들
이 끝날 즈음 기획자는 지인

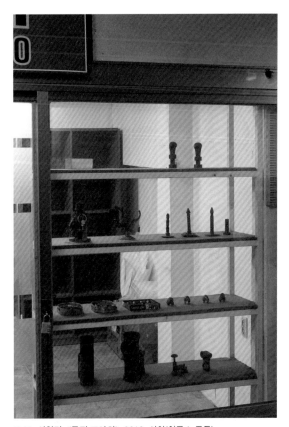

도 12 성찬경, 〈물질 고아원〉, 2016, 설치(철공소 골목).

을 통하여 종로의 작은 장학재단이 쓰지 않는 창고를 전시장소로 내어줄 수
있다는 소식을 듣게 되었다. 원래 창고는 장학재단이 학생들의 학자금을 마련
하기 위하여 사용하였는데 철공소 골목이 활기를 잃게 되면서 최근 비어 있
는 상태였다.[40) 또한 옆에 위치한 장학재단의 작은 정원과 실내 내부도 전시
의 부분으로 사용되었다.

　　2015년에 7 1/2이 전시를 진행하였던 문래동 철공소 거리가 전차으로

철공에 관련된 가게들만이 즐비한 '노동'의 공간인 반면에 종로는 도시민들의 일상적인 공간 내부에 거의 비집고 공존한다. 생산이 일어나고 있는 종로 뒷골목과 바로 앞줄의 종로 대로변이 공존하는 현상은 노동과 판매, 소비 등이 비교적 한자리에서 이뤄지는 구도심의 특성을 잘 보여준다.[41] 게다가 종로 3-4가에는 의료상, 핸드폰 가게, 건너편에 금은방, 국악상, 종교 물품 등 다양한 업종의 가게들이 공존한다. 기획자는 몇 미터 떨어진 종로 앞길에 각종 가게들이 즐비한데 이를 예술과 비예술이 공존하는 공간이라고 규정한다. 기획자의 눈에는 종로의 핸드폰 가게가 상품을 진열하는 방식과 미술관 전시 기법이 별반 달라 보이지 않기 때문이다.

도13 성찬경, 〈엔진-달〉, 2016, 설치(본 전시-장학재단 창고).

종로의 혼용된 장소성만큼이나 고 성찬경의 나사 오브제와 시들 자체도 특정 장소성으로부터 이탈된 정체성이 불분명한 것들이다. 기획자가 고 성찬경에 관심을 기울이게 된 것도 응암동 자신의 저택을 '물질고아원'이라고 부르고 자신을 고아원 원장이라고 부르던 고인의 뜻과

는 달리 그의 시와 나사 오브제들이 인사동의 백암 미술관에 전시되었기 때문이다. "그 분이 살아생전에 모았던 고물들을 함께 모아 놓은 전시가 전형적인 인사동 갤러리에서 열렸을 때. 그곳에서 마대 위에 복지 고아원이라는 것을 본 순간 왜 지유로움이 사라져 버렸을까라는 안타까운 마음이 들었어요. 그래서 돌아와서 종로 상가에서 전시를 하면 좋겠다는 생각에 제가 아드님인 성기완 선생님을 만나서 이야기를 드렸었는데 흔쾌히 제 제안을 받아들이셨어요."[42]

장학재단 옆 전시장 내부**도 13**에는 아버지 시인이 모았던 부품 중에서 나중에 알려진 바에 따르면 1970-80년대의 초기 자동차 엔진 부품이 전시되었다. 이 부품은 오래된 것이었기에 종로 철공소 골목으로 엔진이 오기 전까지 기획자도 그 용도를 정확히 알 수 없었다. 그러나 종로 철공소는 한국 전쟁 이후 꾸준히 고철을 다루어 오던 곳이었기에 이제는 쉽게 찾아보기 힘든 고물 엔진에 대해서도 알고 계신 어르신들이 많다.[43]

아울러 기획자는 본 전시에서 아버지의 나사 오브제와 오브제를 보고 영감을 얻은 아들의 작업을 병치했다. 성기완은 아버지의 목소리가 녹음된 음성파일에서 일일이 자음과 모음을 분리하고 추출했다. 그리고 자신이 발음한 자음, 모음과 합성시켜 무작위로 재생시켰다. 일례로 '배'라는 일자시는 아버지 성찬경이 발음한 자음 'ㅂ'에 아들 성기완이 말한 'ㅐ'를 덧붙이는 방식을 취했다. 이를 통하여 시인의 오브제들뿐 아니라 아들인 성기완 음악가의 해석을 병치하고자 하였다. 이와 같이 공유된 아이디어로부터 출발하기보다는 서로의 작업에 대한 즉흥적이고 독립적인, 따라서 오류일 수도 있는 해석에 기반을 둔 협업관계는 7 1/2의 또 다른 기획 방향이다. 7 1/2의《기능적인 불협화음Functional Dissonance》(2014)에서 시각 예술가, 디자이너, 음악가들이 각기

다른 매체, 생각들이 공존하는 방식에 초점을 두어서 협업 퍼포먼스를 진행한 바 있다. 예술가들은 전체 아이디어를 미리 공유하기보다는 기본적인 게임의 법칙, 협업의 조항들만 받아 들고 독립적으로 작업을 진행하였다.[44] 참여한 예술가들은 개별적으로 존재하지만, 함께 기능하기 위해 주어진 환경과 조건 속에서 즉흥적으로 반응하면서 결과물을 만들어간다. 종로에서 열린《암호적인 상상》에서 참여자들을 발굴하고 조율해서 완성된 전시를 기획하는 것보다는 평소에 아버지의 나사 컬렉션을 익히 보아오면서 의아해했던 뮤지션 아들이 고 성찬경 시인의 나사를 보고 자신만의 해석을 곁들이는 것도 기획자가 강조하는 '기능적인 불협화음'의 개념에 따른 것이다.

본래적으로 의미가 주어지기보다는 개인이 새로운 의미를 부여해 가는 과정은 7 1/2의 전시나 고 성찬경 시의 공통된 특징이기도 하다. 흥미롭게도 시인은 일자시에서 주석을 다는 경우들도 있었지만 주석을 아예 따로 붙이지 않음으로써 독자 스스로가 상상할 수 있는 여지를 남겨두고자 하였는데 종로 뒷골목 곳곳에 특별한 설명 없이 붙여져 있는 일자시 또한 오선영의 기획의도나 태도에 부합된다. 특히 고 성찬경은 초현실주의 문학의 중요한 미학적 전략인 "우연적인 만남"을 국내 전후 문학계에 소개한 현대시의 선구자이다. 스스로도 미술에 조예가 깊어서 직접 시에서 피카소의 오브제를 언급하기도 하고, 시인은 잡동사니 오브제들로 전시장을 꾸민다든지 '말 예술' 공연에서 기괴한 복장을 입고 퍼포먼스를 벌이기도 하였다.

고 성찬경 시인이 버려진 나사에 관심을 기울이게 된 것은 철저하게 인간 중심의 시각에서 정리된 세계관을 비판하기 위한 것이었다. 시인은 가장 하찮은 미물인 나사나 무형의 물건들에도 물권이 있다고 주장하였다.[45]

도 14 성찬경, 〈나사시 1〉, 2016, 설치(철공소 골목–임시 사무실).

길에서 나사를 줍는 버릇이 내게는 있다./암나사와 수나사를 줍는 버릇이 있다./예쁜 암나사와 예쁜 수나사를 주우면 기분 좋고/재수도 좋다고 느껴지는 버릇이 있다./찌그러진 나사라도 상관은 없다./투박한 수나사도 쓸 만한 건 물론이다./나사에 글자나 數字나 무늬가/음각이나 양각이 돼 있으면 더욱 반갑다./호주머니에 넣어 집에 가지고 와서/손질하고 기름칠하고/슬슬 돌려서 나사를 ㅏ나사에 박는다./그런 쌍이 이젠 한 열 쌍은 된다./잘난 쌍 못난 쌍이/내게는 다 정든 오브제들이다./미술품이다./아니, 차라리 식구 같기도 하다. 「나사 1」 전문.⁴⁶⁾ **도 14**

뿐만 아니라 성찬경의 나사시에는 언제나 헤어진 남녀가 서로 조우하게 되는 과정이 암시되어 있다. 여기서 시인은 서로 알지 못하고 존재하던 남녀 나사를 잇는 역할을 한다. 이에 고 성찬경은 자신을 '주례자'로 표현하기도 한다.

夫婦誕生./남가좌동에서 주운 신랑나사./미아리고개에서 주운 신부나사./잘 맞는다./(중략)/짝을 찾아 서로 헤맨 道程을 생각하면/면별과 면별이 만나 거나 다름없다./(중략)/나 같은 주례를 만난 것도/너희들의 복이다./늦장가 늦시집의 기쁨을 알 터라 – 「나사 12」 부분

시인의 역할을 버려진 것을 조합하고 이어주는 데에서 찾았던 고 성찬경의 태도는 일자시에서 주석을 다는 과정에서도 발견된다. 시인은 의미의 밀도를 높이기 위해서 말을 절제하고 심상의 핵심적인 부분만을 전달하는, 한 글자나 두 글자의 단어로만 이루어진 '밀핵시' 혹은 '요소시'를 썼다. 뿐만 아니라 기획자에 따르면 시인은 주석을 일부러 붙이지 않았다. 아들이 이번 전시에서 협업을 하게 된 것도 아버지의 나사를 먼발치에서만 바라보면서 품게 되었던 궁금증을 풀어보기 위한 것이었다. "아버지가 돌아가시면서 나사 등 부품들을 담은 편지봉투를 남기셨는데 '이것으로 뭘 만드시려고 했을까?'라는

의문이 남더라고요. 결국 그것이 암호로 남아 산 사람과 대화를 하는 거죠. 그 암호를 해독하는 것이 이번 전시의 목적이에요."[47]

아들 성기완은 전자제품을 파는 가게 사이로 나사시와 오브제들이 배치되면서 이번 전시가 돌아가신 아버지가 남긴 암호를 꿰맞추고, 흩어져 있는 나사들을 다시 끼우고 정리하는 과정이 되었다고 평가한다.[48] 이것은 시인이 나사들을 한 짝씩 맞추어가는 과정과도 별반 다르지 않으며 기획자가 나사와 시인의 부품들을 종로 뒷골목에 위치시키고 그곳의 철공소인들과 만나게 하는 과정과도 닮아 있다. 기획자에 따르면 동네 분들 중에서는 자신들의 일상적인 공간에 전시가 벌어지는 것에 대하여 큰 흥미를 느끼는 분들도 계셨고, 이미 고 성찬경 시인의 시를 아는 철공소 분도 있었다.도 15

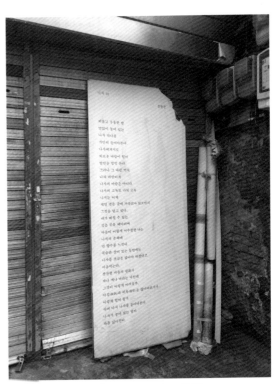

재미있었던 것은 골목 안쪽에 허름한 가게 하시는 분인데 설치할 때 나사시를 안다고 하시더라고요, 그리고 한참을 바라보고 계시더라고요. 굉장히 알코올 중독이라서 항상 술에 취해 계시더라고요. 그런데 나사가 나 자신이라고. 그 분이 굉장히 인상 깊었어요.[49]

도 15 성찬경, 〈나사시 10〉, 2016, 설치(철공소 골목).

게다가 시인의 나사 컬렉션, "고아"들이 지닌 우연성과 뿌리를 잃고 흘러다니는 상황이 종로가 처한 처지를 연상시킨다. 최근 광화문에 인접한 종로 피맛골을 밀어버리고 새로 들어선 D 타워와는 대조적으로 종로 3-4가의 뒷골목에는 과거의 흔적들이 아직 남아 있다. 종로가 급변한다는 인상을 주지만 또 다른 한편 뒷골목 철공소 거리의 경우 과연 재개발을 통하여 부동산의 이익을 창출할 만한 상권이 발달될 수 있을지도 의심스럽다. 기획자에 따르면 재개발이 확정되었다고는 하지만 무엇 하나라도 빠르게 진행되기에 종로 3가의 뒷골목은 시대의 큰 흐름에서 뒤처져 있다. 하지만 이 때문에 다양한 층위의 시간성이 존재할 수 있기도 하다.

매시는 『세계도시』(2007)에서 기득권이 규정하여온 보수적이고 고정된 장소성으로부터 벗어나는 방법으로 장소성을 정의하는 과정에서 소외된 목소리를 반영해야 한다고 주장한다. 장소성의 역사나 정체성이 실제 그 지역을 점유하고 있는 커뮤니티의 필요성보다는 외부의 요구에 의하여 진행되고 이식되는 경우들이 더 많기 때문이다. 뿐만 아니라 매시에 따르면 우리는 동시에 장소성을 해체하고 장소성이 보다 다층적으로 규정되는데 역할을 함으로써 외부로부터 오는 일방적이고 강압적인 폭력성으로부터 스스로나 약자를 지킬 수 있다고 주장한다. 그는 "헤게모니적인 상상력들에 도전하는 것은 모든 거대한 정치적 도전에서 핵심적인 부분이다. 나아가서 그러한 헤게모니적인 지정학적 상상력을 드러낼 뿐 아니라… 우리는 대안적인 해결방법을 제안하는 정치적인 절차로 더 나아가야 한다"라고 주장한다.[50]

여기서 매시가 주장하는 '대안'이란 서문에서도 언급한 바와 같이 끝없는 타협을 통하여 실은 장소성을 가변적이고 다층적으로 만드는 일이라고 할 수 있다. 이것은 실제 행동과도 연결된다. 매시가 타협의 과정을 언제나 일종

의 "창조"라고 일컫는 것도 이러한 개방성을 강조하기 위함이다.[51] 주위의 을지로나 세운상가에 비하여 덜 알려진, 따라서 그 장소성이 상대적으로 모호할 수밖에 없는, 장사동 기계공구지역의 한 자락인 종로 철공소 거리를 파고드는 7 1/2의 전략이 의미를 지니는 것도 이 때문이다. 물론 '암호'라는 제목이 암시하는 바와 같이 의미가 불명확한 일자시가 여기저기에 흩어 있기에 찾기가 쉽지 않다는 점이나 반면에 이후 참여 작가들이 이미 미술계에서 잘 알려진 내부인들이라는 점은 아쉽다. 하지만 적어도 고 성찬경의 시, 철공소의 간판, 오래된 정경, 철공소 아저씨들의 조합은 관객으로 하여금 그야말로 종로를 인식하는 새로운 방식을 경험하게 해준다.

종로는 누구를 위하여 죽음의 종을 울리는가?

1990년대 말, 2000년대, 2010년에 등장한 세 가지의 예들을 통해서 살펴본 바와 같이 지난 30년간 구도심의 종로는 예술의 상징적, 실재적 영감이나 원천으로 작용하여 왔다. 무엇보다도 광화문으로부터 이어지는 대로와 거미줄과 같이 엮인 각종 주점, 여인숙 등의 뒤쪽 골목이 공존하는 종로는 장소의 다층적인 이미지와 의미를 논하기에 적합한 장소이다. 윤수연의 합성 사진, 영상에 나타난 바와 같이 전혀 다른 연령대와 관심사를 지닌 인간들이 종로 뒷골목의 동일한 공간들을 거쳐 간다. 푸코의 분석을 빌리자면 종로는 광화문과 각종 상권의 중심지이지만 이면도로나 골목에는 아직도 외부인들에게는 쉽게 드러나지 않는 감춰지고 억압된 역사성이나 장소성이 존재하기 때문이다.

　〈모텔 선인장〉의 영화 세트는 1990년 후반부터 섬차고 쇠락해가던 강

북, 혹은 구도심 위주의 소비문화가 어떻게 순수 예술가이자 디자이너였던 최정화에 의하여 어떻게 해석되고 인용되었는지를 보여준다. 과도한 장식성을 지닌 싸구려 인테리어 디자인과 소품들은 1960년대 나고 자란 이들이 뒤돌아보는 흘러간 초기 소비문화에 대한 향수를 드러낸다. 나아가서 〈모텔 선인장〉 속 종로의 이미지는 물리적이고 구체적인 장소성을 넘어 도심 속 메말라가는 젊은이들의 좌절된 욕구를 현현하는 상징적 의미를 지닌다. 최정화의 폭포수 그림이나 물은 '모텔 선인장'을 찾아든 이제는 소원해진 커플에게 일시적으로는 성적 욕구를 채워주지만 영혼의 갈증은 해소해주지 못하는 '그림의 떡'에 불과하며, 일탈의 헤테로토피아는 일시적으로는 현실을 잊게 해주지만 답답하고 막힌 기묘한 공간으로 묘사되어 있다.

　　최근 종로가 미술사에서 중요해진 또 다른 배경은 구도심의 잉여공간이 근대 도시의 역사성을 회복하고 각종 문화예술 이벤트에 활용되기 시작하면서부터이다. 2009년의 설립된 작가 공동체 옥인콜렉티브와 2016년 7 1/2의 오선영이 기획한《암호적 상상》은 구도심을 전시나 이벤트의 배경으로 적극 활용할 뿐 아니라 도시의 변화와 쇠퇴를 둘러싼 사회 체계에 메스를 들이댄다. 그 방법론과 태도는 각각 다르지만 오랫동안 익숙한 도시 환경이 누구에 의하여 어떻게 규정되고 발전되며, 퇴보를 겪게 되는지를 본격적으로 파헤친다. 뿐만 아니라 2009년 옥인동에서 철수한 후부터 옥인콜렉티브는 인터넷 라디오나 폐기물 수거봉지와 같은 프로젝트를 통하여 활동을 이어가고 있다. 옥인동에서 결성되었으나 자의든 타의든 바로 그 장소를 떠남으로써 철거의 폭력성을 경험하는 여러 장소들을 잇는 활동을 지속해 갈 수 있었다. 옥인 콜렉티브의 활동이 도시재개발과 연관된 작가들의 실재 철거의 경험에 바탕을 두고 있다면,《암호적 상상》은 덜 직접적이며 저항적이다. 대신 미술계 밖에 위

치하고 있는 철공소 아지씨들과아이 협업을 통하여 잊혀진 철공소의 역사성을 복원한다. 또한 고 성찬경 시인이 전쟁 후부터 우리나라 근대화 시기에 지속적으로 모아온 출처를 알 수 없는 나사 부품들과 나사시를 철공소 뒷골목 이곳저곳에 위치시켜 놓고 본 기계로부터 떨어져 나온 나사시의 "고아"성과 미군부대로부터 흘러나오던 부품을 취급하던 철공소의 혼동된 정체성이 만나도록 한다.

재차 반복하지만 장소성의 회귀, 그 자체보다는 과연 누가 왜 그러한 장소의 정체성을 규정하고 논하는지가 더 중요하다. 매시가 지적한 바와 같이 특정 지역에 대한 "헤게모니적인 상상력"에 도전하기 위하여 억압되고 잊혀진 목소리를 복원하는 일은 중요하다. 그러나 동시에 "대안적인 해결방법을 제안하는 정치적인 절차," 즉 참여의 행렬에 동참해야 하기도 한다. 여기서 매시가 주장하는 '대안'이란, 결국 특정한 장소가 지닌 의미를 규정하기보다는 다층적인 상태로 두는 것이다. 아니 타협의 과정을 통하여 특정한 장소를 둘러싼 서로 다른 이해관계나 커뮤니티가 드러나도록 두어야 한다.

물론 매시가 말하는 지적학적인 상상력은 사회학에서 말하는 실천과 행동의 영역에 속한다. 그것은 예술의 영역에서 일어나는 우회적이고 상징적이며 때로는 추상적인 창조적 행위와는 차이를 보인다. 옥인콜렉티브는 구도심의 철거되고 낙후된 환경을 재활용한다. 그리고 그로부터 저항, 혹은 생존의 가능성을 발견한다. 이러한 미학적 전략은 이미 1950년대 프랑스 누보 레알리즘이, 1960년대 캘리포니아 정크 아트가 삶과 예술의 간극을 줄이기 위하여 사용하기 시작한 수법이기도 하다. 그럼에도 불구하고 옥인콜렉티브는 어느 성도 삶과 예술 사이의 선을 긋고 있다. 이것은 옥인콜렉티브의 출발점이 철거가 예정된 암울하고 잔인한 현실에서부터 시작되었기 때문일 수도 있다. 이후

망명한 테이크아웃드로잉에서 옥인콜렉티브는 두 번째 퇴각을 경험하였다. 한남동 젠트리피케이션이 재빠르게 진행될 당시 테이크아웃드로잉은 새로운 건물주 싸이에게 패소하면서 테이크아웃드로잉에서 각종 활동을 펼치던 옥인콜렉티브는 간접적으로 다시금 차디찬 현실을 경험해야 했다. 과연 어디까지 예술가는 저항할 수 있을 것인가? 과연 어디까지나 상상력의 영역, 간섭의 영역이고 실재의 영역인가? 얼마만큼 옥인콜렉티브나 7 1/2의 종로 침투, 젠트리피케이션 반대나 간섭이 견고한 사회 시스템에 균열을 낼 수 있는가?

최근 구도심의 잉여공간을 활용하는 작가공동체나 문화정책 또한 각종 문제 상황에 봉착하고 있다. 2012년 이태원에 상점을 연 길종상가는 2014년 높은 월세를 감당하지 못하고 창고 대 방출 후 상점을 온라인 주문제작만 맡아하고 있다. 을지로의 많은 독립서점들도 문을 닫고 있다. 독립서점이 유행처럼 모든 동네로 퍼져나가면서 예술가들의 독립서점은 오히려 갈 곳을 잃고 있다. 대신 얼마 전 노홍철이 해방촌 신흥시장 골목 사이에 세운 철든 책방에 새벽부터 노홍철을 보기 위하여 길게 줄을 선 젊은이들을 보면서 저자는 자본주의 하의 미디어와 유명 연예인이 지닌 어마어마한 영향력에 다시금 놀랄 수밖에 없었다.

그렇다면《다시 세운》상가가 해답이 될 수 있을까? 2장에서 나카무라 경고하였듯이 정부의 기금으로 운영되는 작가의 기관이 지속되기란 매우 어려운 문제이다. 게다가 구도심의 각종 공간을 재생하는 서울시의 '재생형 개발 콘셉트'에 대해서도 경계해야 한다. 조선시대 4대문 중의 하나인 돈의문이 서 있던 자리를 "박물관마을"로 개조하였듯이 서울시는 악명 높은 윤락가 청량이 588도 돈의문과 유사하게 박물관마을로 바꿀 예정이다. 올해〈서울도시건축비엔날레〉도 돈의문 박물관마을에서 열렸다. 그런데 돈의문 지역에는 저자

가 태어난 병원이 있고 그곳에는 어렸을 때 주마다 미술을 배우러 다니던 곳이 있다. 갑자기 익숙했던 지역이 구도심의 '민속촌'을 연상시키는 박물관 마을이 되었다는 소식이 놀랍기도 했지만 결국 최근 현대미술계에서 활발하게 진행되어 온 구도심의 잉여공간을 활용하는 전략이 오히려 장소를 과거의 시점에 고정시키고 박제화한다는 생각을 지울 수가 없었다.

처음에는 작가공동체의 부분으로, 그러나 이후 정부 정책의 일환으로 구도심의 잉여공간은 쉽게 버려진 공간, 재생되어야 할 공간으로 분류된다. 과민반응일수는 있으나 대부분의 고위 공직자들이나 문화 정책가들의 거주지가 강남이라는 사실을 떠올리면, 강북 토박이 입장에서 기시감을 경험하게 된다. 종로는 누구를 위하여 [죽음의] 종을 울리는가? 장소성을 과거로 돌리고 특정한 방식으로 정의하기보다는 다양한 이들에 의하여 다층적으로 인식되기를 바라는 마음에서 이 장을 맺는다.

제6장

《굿-즈》이전: 홍대 앞 2세대 대안공간의

예술대중화와 자기조직화 전략

1990년대 동아시아 미술계에서 대중과 소통하기 위하여 예술 대중화 전략을 사용하는 또 다른 주된 이유는 예술가들이 자신들의 사회적, 경제적 지위를 확립하기 위함이다. 1990년대 일본의 거리미술전이나 중국의 레스토랑이나 쇼핑몰을 활용한 전시들도 전시공동체가 생존하려는 목적으로 생겨났다. 그렇다면 한국의 대안적인 전시행태나 공간은 어떠한가? 이번 장은《홍벨트》(2009) 페스티벌의 주축이 되었던 2000년대 홍대 앞 2세대 대안공간들이 관객과 소통의 폭을 넓히고 동시에 자신들의 경제적 생존을 모색하는 과정을 집중적으로 다루게 된다. 특히 이들 기관이 진행하였던 대중문화기획, 온라인 갤러리, 소상공인을 위한 사회적 활동을 큐레이터이자 이론가인 칼센Karlsen의 '자기-조직화'이론에 근거해서 살펴보고자 한다. 이를 통하여 이제까지 서구식 대안공간의 고전적인 정의에 지나치게 기대서 국내 대안공간의 역할과 정의를 규정해온 방식을 지양하고 2000년대 후반 홍대 앞 2세대 대안공간의 활동이 어떻게 지난 2-3년간 국내 미술계의 비평적 관심을 모았던 '신생공간' 현상을 예견하는지도 되짚어본다.[1]

대안공간 '무용론' _____

2009년 12월 서교예술실험센터에서 홍대 앞 대안공간들이 모여서 기획한 제 2회《홍벨트 페스티벌-2nd Generation, What's Your Position?》^{도1}이 열렸다. 《홍벨트》라는 전시 명칭은 프레파라트연구소, 갤러리킹, 그문화라는 홍대 앞의 대안공간들이 주축이 된 기획공동체의 이름이기도 하다. 30개의 참여 공간들 중에서 대안공간 루프, 서교예술실험센터, 갤러리 상상마당을 제외한 대부분의 공간들은 중소 규모의 전시공간으로 2000년대 중반 이후에 생겨난 신생공간들이었다. '홍벨트' 측은 기획의도를 같은 해 폐관한 쌈지 아트스페이스를 기리고 나아가서 홍대 앞 2세대 대안공간의 좌표를 제시하기 위한 것이라고 설명하였다.

> 홍대 지역에서 활동했던 1세대 대안공간의 전시들을 재해석하는 전시프로그램, 홍
> 대 지역 젊은 공간들의 활동 현황 및 향후 방향 등에 대한 새롭고 심도 있는 논의를
> 통해 홍대 지역 문화지형도를 재고찰해 보는 심포지엄 프로그램, 홍대 지역의 다양
> 한 공간을 네트워크로 연결하는 공간투어 프로그램, 홍대에서 벌어지고 있는 문화
> 예술 활동을 집약한 문화지형도 프로그램 등 다양한 프로그램들로 구성될 이번 축
> 제프로젝트는 홍대 앞 젊은 예술 공간의 지형도와 홍대 문화의 또 다른 대안을 보
> 여주는 뜻깊은 기회가 될 것입니다.²⁾

《홍벨트 페스티벌》은 국내의 대표적인 대안공간이었던 쌈지 아트스페이스가 2009년 3월에 전시공간을, 2010년에는 레지던시를 닫았던 역사적인 시기에 열렸다. 쌈지 아트스페이스가 이와 같은 결정을 내리게 된 데에는 여러 이유가 있었겠지만 당시 미술계에서는 대안공간에 대한 비평을 넘어서 무용

도1 작가와의 대회, 제2회 《홍벨트 페스티벌−2nd Generation, what's your position》, 2009, 포스터, 서울.

론이 제기되었다. 폐관에 앞서 김홍희 대표는 대안공간이 국내 미술계에 끼친 영향을 긍정적으로 평가하면서도 대안공간의 역할이 거의 다하였거나 노선 변경이 필요하다고 주장하였다.[3] 그도 그럴 것이 2000년대 중반 이후 국공립 기관들을 중심으로 설립된 작가 지원프로그램이나 레지던시 등이 점차로 미술계에서 영향력을 지니게 되면서 공공 기금과 작은 후원에 의존하고 있던 기존의 대안공간들과 비교되기 시작하였다. 젊은 작가들의 실험적인 창작활동을 장려한다는 대안공간의 기본 취지하에 새로운 역할론이 대두된 것이다.[4]

《홍벨트》의 서문에도 명시된 바와 같이 당시 홍대 앞 소규모 대안공간들의 경제적인 존립도 큰 위협을 받고 있었다. 2004년 홍대 지역이 문화지구로 지정된 이후로 대규모의 자본이 투입되면서 급속도로 상업화가 진행되었기 때문이다. 2009년 두리반 사건은 홍대 앞 소규모 대안공간들로 하여금 존폐의 위협을 느끼게 할 만큼 중대한 사건이었다. 두리반 사건은 2009년 12월 24일, 동교동 삼거리 1층에 자리한 칼국수와 보쌈 전문식당 두리반이 건물주에 의하여 쫓겨나게 되었고 그 배후에 대기업 GS 건설이 연루되었다는 사실이 알려지게 되면서 홍대 앞 상인들, 예술가들, 주민들 사이에서 위기감이 증폭되었다. 2009년 여름 '식당 두리반'은 '철거농성장 두리반'으로 탈바꿈하였고 철거 농성은 자연스럽게 홍대 앞 인디 뮤지션들의 공연장으로 발전되었다.[5] 같은 해 12월에 열린 《홍벨트 페스티벌》도 홍대 앞 소규모 카페, 클럽이 참여한 두리반 사건을 기리고, 나아가서 홍대 앞 문화예술인들의 생존문제에 대한 위기의식을 직접적으로 표출하였다.

이에 저자는 국내 대안공간의 역사에서 간과되어온 홍대 앞 2세대에 관해 살펴보고자 한다. 이들은 첫 번째로 2000년대 중후반 이후 국내 미술계에

서 대안공간의 무용론이 제기되고, 그 존립의 문제가 대두되고 있을 당시 고전적인 대안공간의 정의로부터 벗어나서 대안공간의 역할과 정의를 확장시킨 예들이기 때문이다. 점차로 복잡해가는 홍대 앞의 현실, 미술계 내부의 대안공간의 역할론이 변화되거나 다변화되는 상황에서 이들은 '기존의 실험'과 '비영리성'을 중시하던 대안공간의 고정된 인식으로부터 벗어나고자 하였다. 이제까지 국내 대안공간에 대한 연구들은 주로 2000년대 중후반 대안공간이 창작 스튜디오라는 이름으로 변모하던 시점이나 쌈지의 폐관에 맞추어서 활발하게 이루어졌으나 실상 이들 연구들의 방향성은 중복되었다.[6] 잘 알려진 1세대 대안공간의 프로그램이나 대안공간 출신 작가들의 현황에 대한 수치 보고나 대안공간의 역할에 대한 기본적인 소개가 주를 이루었고, 대안공간에 대한 평가에 있어서도 서구 유럽 및 북미 미술계에서 1970년대 초 등장한 대안공간의 고전적인 정의에서 크게 벗어나지 않았다.[7] 이에 반하여 『왜 대안공간을 묻는가』에 포함된 구정연의 "임의적 활동들에 관한 보고"는 보다 느슨하거나 특정한 목적의식 없이 다양한 전략과 존재양태를 가지고 생존해가는 소규모 미술관련 기관들이나 공동체, 활동을 소개하고 있다는 점에서 주목할 만하다.[8] 하지만 구나연의 글은 이들 공간의 덜 정리되고 즉흥적이며 유동적인 존재 양태들만을 소개하고 있다는 점에서 생산적인 의미나 모델을 도출해내기 위한 연구라고 보기는 어렵다. 뿐만 아니라 소규모 출판사, 전시 공간, 작가 공동체의 활동을 "임의적"이라고 규정함으로써 이들 공간의 역사적 중요성을 오히려 간과하는데 일조하는 결과를 낳았다.

두 번째로 홍대 앞 2세대의 활동들은 결과적으로 미술계 내부의 인정보다는 보다 넓은 사회, 그리고 관객과의 만남을 촉발시켰다. 이제까지 1990년대 후반 국내 대안공간에 대한 평가나 역할론이 국제교류나 실험적인 예술을

국내에 소개하고 후원하며 발굴하는 데에 집중되었다면 홍대 앞 2세대의 활동은 오히려 미술계 밖에서 온라인 갤러리와 같은 새로운 과학기술의 기재를 사용하여 다양한 대중과 만나고 다시금 '대중의 눈높이에 맞는 전시'를 기획하는 일이었다. 이와 연관하여 홍대 앞 2세대 공간의 특징을 이해하기 위해서 『자기-조직화Self-organised』(2013)의 편저자이자 북유럽의 대표적인 큐레이터인 안느 제페르 칼센Anne Szefer Karlsen이 규정한 새로운 작가 공동체를 살펴볼 필요가 있다. 칼센은 대안공간이나 작가들의 공동체를 기득권 미술계의 대척점에 놓인 것으로 분석하는 기존의 입장으로부터 벗어나서 소규모의 독립적인 작가 공동체나 대안공간의 목적이 단체 내부의 개인과 공동체의 필요성에 따라 다변화되어야 한다고 주장하였다. 그는 "어떠한 기관의 주도권도 주체의 내부로부터 지속적으로 지워져야 하고 나는 이 주체를 기관의 내부와 외부에서 모두 작동하는 자기-조직화된 주체라고 부르고자 한다"고 단언한 바 있다.[9]

구체적으로 칼센의 자기-조직화된 기관의 특징은 홍대 앞 2세대 대안공간들이 추구하였던 '대중적인 문화기획,' '온라인 갤러리,' '소상공인 보호 운동'과 같은 자립적인 사회 운동과도 부합된다. 프레파라트연구소, 갤러리킹, 그문화의 세 기관은 1세대 대안공간들과는 달리 당시 홍익대학교 앞의 젊은 큐레이터, 작가들 간의 연대를 중심으로 생성되었다. 1세대 대안공간들에서 인턴 경험을 지닌 큐레이터들의 공통체로 출발한 프레파라트연구소는 젊은 기획자들이 위에서부터 기획 아이디어가 나오면 그것을 배우는 식이 아닌 보다 '수평적으로 기획아이디어를 공유하는 방식'을 구현하고자 하였다는 점에서, 또한 2000년대 후반 기존의 미술계에서 잘 다루어지지 않았던 문화기획에 중점을 두었다는 점에서 '자기 조직화된 기관'을 연상시킨다.

아울러 국내에서는 드물게 2004년대에 온라인 갤러리로 출발한 갤러리 킹은 2006년 홍대 앞 쌈지 근처에 오프라인 갤러리를 설립하게 되면서부터 '100인의 미술관'과 같은 '온라인 마켓'을 통하여 대안공간에서 전시를 가질 수 없었던 작가들과 당시 천리안이나 사이월드 등의 PC통신을 사용하여 일반 관객들과 젊은 작가들을 연결시켰다는 점에서 칼센이 인용한 네트워크 사회의 중요한 특징을 반영하였다. 칼센은 『네트워크 사회의 등장The Rise of the Network Society』(1996)의 저자인 매뉴엘 카스텔스Manuel Castells의 연구를 인용하면서 자기-조직화된 작가 공동체의 가능성을 점쳐보았다.[10] 여기서 말하는 네트워크 사회는 카스텔스에 따르면 소규모의 개인화된 조직들이 수평적인 관계를 유지하는 상태를 말한다. 미술의 분야에서 이러한 사회구조는 연계된 작가나 참여 단체들의 개별적인 관심사들이 공동체의 포괄적인 정체성이나 목적성에 의해 함몰되지 않으면서도 필요에 따라서만 서로 연대하는 경우를 가리킨다. 또한 첨단화된 정보통신망을 사용하기 때문에 네트워크 사회는 공간적인 제약을 쉽게 뛰어넘기도 한다.[11]

마지막으로 홍대 앞에 활동하는 개인 디자이너들과 산업체를 연결시켜 주는 일종의 에이전시로 출발하였던 그문화의 김남균 대표는 2000년대 후반 두리반 사건으로 홍대 앞의 젠트리피케이션이 급속하게 진행되게 되면서 가장 적극적으로 홍대 앞 소상공인들과 예술인들의 권익을 위하여 활동해 왔다. 이와 같이 한시적으로 대두된 사회적 현안들에 대하여 목소리를 내는 것도 칼센이 주장하는 '자기 조직화된' 미술공동체의 중요한 특징에 속한다. 칼센은 다양한 분야의 소그룹들이나 개인들이 공식적인 조직에 영구적으로 속하지 않고 "충성도와 유사 관심사loyalty and common interest"를 바탕으로 한시적으로 모이는 방식을 자기 조직화의 중요한 선택으로 규정하였다.[12]

그러므로 홍대 앞 2세대 대안공간에 대한 이번 장은 대안공간 1세대에 머물러 있는 연구의 폭을 넓힐 뿐 아니라 궁극적으로는 최근 신세대 작가들에 의하여 제기된 각종 문제들에 대한 역사적인 선례를 되짚어보는 계기도 마련하게 될 것으로 기대된다. 대중적인 소재로 전시를 기획하거나 오프라인 공간뿐 아니라 오히려 온라인 공간을 적극적으로 활용하고 기관운영보다 네트워크상의 소통이나 한시적인 이벤트를 중심으로 헤쳐모여를 반복하는 신생공간의 생존방식은 2세대 대안공간을 닮아 있기 때문이다. 따라서 이번 장은 2세대 대안공간의 선례가 어떻게 최근 신생공간 현상이나 작가공동체의 다변화된 생존전략을 예견하고 있는지에 대해서도 함께 언급하고자 한다.

2000년대 중반 2세대 대안공간의 등장

칼센은 자기 조직화적인 전략의 필요성과 연관하여 지난 20년간 서구 유럽의 미술계에서 기관과 소위 비기관에 해당한다고 여겨져 온 대안공간이나 소규모 작가 공동체 사이의 다각적인 혼동상황이 벌어졌다고 진단한다. 그는 미술계에서 전통적인 기관들이 "대안적인 현장으로부터 도출된 변화들을 채택하고 소비"하여 온 것에 반하여 "전통적으로 대안적인 풍경을 이뤄온 반-기관적인 집단들도 기관들의 수사학의 요인들을 채택"하게 되면서 더 이상 기관에 반대되는 맥락에 순수하게 속하지 않게 되었다고 주장한다.[13] 예술이 커미션되고 생산되며 전시되는 맥락들을 단선적이고 대항적(이분법)이 아니라 "다각화되고 비선형적"으로 인식하는 태도가 필요하다는 것이 칼센의 견해이다. 2000년대 중반 홍대 앞에 등장한 대안공간 2세대의 경우에도 기존의 실험성

이나 영리성을 최우선으로 하는 1세대의 주요 대안공간들과 달리 자신들의 사업적인 목적을 다변화하였다.

역사적으로 대안공간은 1970년대 북미 미술계에서 반문화적인 저항적 기저에서 파생된 기득권 미술관, 미술잡지, 미술시장, 심지어 미술대학에 대한 저항의 표상으로서 등장하였다. 1970년 10월 예술가 제프리 류Jeffrey Lew 가 소유한 스튜디오 1층의 빈 공간에 작업을 설치한 것이 계기가 되어서 발전된 112 그린스트릿/워크숍(이후 위치를 바꾸어서 '화이트 칼럼스White Columns')은 당시 미술관에서 수용하기 어려운 장소특정적인 작업으로부터 출발한 대안공간이다.[14] 국내에서도 대안공간은 1990년대 후반 국내의 폐쇄적인 미술계의 구도를 타파하기 위한 상징적이고 물리적인 장소로 인식되었다. 『포럼 A』와 같은 제도비판적인 잡지를 함께 발행한 '풀'로부터 허름한 인사동 공간을 개조해서 당시 국내 미술계에서는 낯설었던 장소특정적인 작업을 선보이고 비영리로 작가를 지원하는 시스템을 표방하였던 '사루비아다방,' 1998년에서 사기업이 후원하는 최초의 입주작가 프로그램으로부터 시작된 '쌈지아트 스페이스,' 서교동 지하 1층에서 시작된 '갤러리 루프' 등은 초기에 무-대관료 정책을 펼치면서 폐쇄적인 미술계의 사회적 구도나 상업화랑으로부터 소외된 실험적이고 젊은 작가들을 위한 공간으로 떠올랐다.

2008년 쌈지에서 발간된 『왜 대안공간을 묻는가』에서 비평가 반이정은 '비영리성'을 대안공간의 중요한 존재 조건이자 역할로 보고 있다. 2005년 이후 국내의 대안공간이 고수하여온 "대안성의 동력이 소진된 것임을 부인하기 힘들다"는 부정적인 평가를 내놓고 있는데, 2000년대 중 후반 대안공간 출신 작가들이 급속도로 미술시장에 흡수되면서 대안공간과 상업화랑과의 구분이 모호해졌기 때문이다.[15] 2008년 같은 해에 쿤스트 독에서 행해진 "비미술과

형 미술전시공간 연구"의 기조발제에서 비평가 김성호도 비영리성과 함께 주류로부터 사회적이고 미학적인 독립성 지키는 것을 대안공간의 자격 조건으로 꼽고 있다. 김성호는 "대안공간은 비영리와 공공성이라는 미술관의 위상을 흉내 내거나 더러는 그보다 더욱 진전된 위상을 정초하면서 미술관에 대항"해야 한다고 주장하면서 반이정과 마찬가지로 2000년내 중반 그와 같은 위상을 지켜가지 못하고 있는 대안공간에 대하여 깊은 우려를 표시하였다.[16]

반면에 심보선은 "시스템으로서의 대안공간이 상업화랑이 대변하는 기득권의 문화적인 가치에 편입되었던 현상은 대안공간의 태생적인 한계에 따른 것이라고 설명한다. 심보선에 따르면 대안공간이 설령 주류 미술계와는 다른 행보를 할지언정 예술정책과 상호작용하면서 "자원과 정당성의 확보를 통해 생존과 성장을 기하는 행위자들의 네트워크"로서 부상할 수밖에 없게 된다는 것이다. 대안공간의 중요한 역사적 선례로 언급되고 있는 뉴욕의 대안공간들도 1974년 미국문화진흥보조금NEA의 후원이 늘게 되면서 유사한 경로를 걸었다.[17] 브라이언 월리스Brian Wallis는 "공공기금과 대안공간Public Funding and Alternative Spaces"에서 1970년대 말부터 뉴욕의 대안공간들이 국공립 기금의 최대 수혜자가 되면서 시의 다문화 정책을 그대로 반영하게 되었다고 비판하였다.[18]

심보선과 월리스의 견해는 대안공간의 존립을 위하여 재정적인 안정성이 담보되어야 하고 이를 위해서는 대안공간이 '기득권' 예술계라고 분류될 수 있는 공공기관이나 심지어 상업미술계와도 유동적인 관계를 맺을 수밖에 없는 현실을 일깨워준다. 2장에서 나카무라가 마사토가 주지한 바와 같이 작가 공동체나 기관의 경제적인 안정이란 결코 확신할 수 없으며 때에 따라서 국공립 기금은 물론이거니와 다양한 영리사업을 벌임으로써 기관의 생존을

고민해야 하는 것은 무시할 수 없는 현실이다. 홍대 앞 2세대 대안공간들이
'영리성'이나 대중적인 '문화기획'을 표방하면서 등장한 2000년대 중반 대안공
간을 둘러싼 국내 미술계의 상황 또한 녹록치 않았다. 한편으로는 대안공간
과 상업화랑, 대안공간과 정부 기금 간의 보다 긴밀한 견탁이 일어나게 되었
고, 다른 한편으로는 수혜를 받지 못하는 소규모 대안공간들이 독자적인 생
존전략을 고민해야 할 상황에 처해졌기 때문이다.

　　　2000년대 중반 국내 주요 대안공간들은 2004년 대안공간들의 협의체
이자 정부기관과의 중요한 소통창구였던 대공넷이 설립되고 2007년 법인화되
면서 비교적 안정적으로 정부의 지원을 받을 수 있었다.[19] 2000년 인사미술
공간이 한국문화예술위원회의 산하기관으로 만들어지고 2004년에는 국립현
대미술관의 고양과 창작 스튜디오 등이 생겨나게 되면서 비영리단체들을 통
한 젊은 작가 후원이 새로운 미술문화 정책의 중요한 축을 담당하게 되었다.
또한 2000년대 중반 이후 국내 미술시장이 활성화되면서 대안공간을 통하
여 젊은 작가들이 미술시장에 급격하게 편입되는 일도 빈번해졌다. 홍대 앞 갤
러리 스케이프를 비롯하여 2000년대 후반 현대화랑이 두아트를 설립하는 등
상업화랑들 중에서 젊은 작가들만을 집중적으로 전시하는 공간을 따로 만들
게 되었다.

　　　이에 1세대 대안공간들과 2세대 대안공간을 군이 구분하고 그들 간의
권력 구도를 부각시킬 필요는 없겠으나 당시 홍대 앞의 대안공간들 사이에서
주류 미술계와 유사한 일종의 위계질서가 형성되어 있었다는 사실을 부정하
기는 어렵다.[20] 신윤선이 인터뷰를 통해서 밝힌 바와 같이 주요 미술관이나
1세대 대안공간들을 대신해서 기획안을 제출하고는 할 수 밖에 없었던 것은
미술계에서의 입지가 열악한 신생공간의 젊은 기획자들이 국공립 기금의 혜

택을 받을 수 있는 기회가 제한적이었기 때문이었다. 그도 그럴 것이 2000년부터 전격적으로 문공부의 정책에 따라 운영비를 지원받아온 루프, 쌈지 아트스페이스, 사루비아다방, 대안공간 풀 등에 비하여 신생공간이 받을 수 있는 지원금은 한정될 수밖에 없었다. 그러므로 2000년대 중후반에 홍익대 앞에 생겨났던 2세대 대안공간들이 "비영리성," 예술적 "실험성" 등의 필수조건을 느슨하게 해석하거나 아예 부정하면서 온, 오프라인 예술마켓을 운영하고, 하위문화나 만화 등의 대중적인 소재들을 적극적으로 활용하는 작가들을 발탁하는 행보를 보인 것도 당시 이들이 처한 사회적인 입지나 미술시장과의 연관성 속에서 이해되어져야 한다.

홍대 앞 젠트리피케이션

2000년대 중반 홍대 앞 1세대 대안공간에 비하여 늦게 출발한 신생공간들의 경제적인 존립을 보다 직접적으로 위협하는 사회적 요인으로 "젠트리피케이션 Gentrification" 현상을 들 수 있다. 젠트리피케이션은 원래 1964년 영국의 사회학자 루스 그라스Ruth Grass가 고안한 단어로 "(슬럼가의) 고급 주택화," 동사형인 gentrify는 "슬럼화한 주택가를 고급주택화하다"는, 즉 도심에 가까운 낙후 지역에 고급 상업 및 주거지역이 새로 형성되면서 원래의 거주자들은 다른 지역으로 쫓겨나게 되는 사회, 경제적 현상을 가리킨다.[21] 2004년 홍대 앞은 문화지구로 지정되었고, 2000년대 후반 본격적으로 대기업 프랜차이즈 등이 들어서면서 홍대 앞 신생공간들의 존립도 소상공인들의 경우에서와 같이 존폐의 위기에 놓이게 되었다.

홍대 앞 자본의 침식과정을 극적으로 보여주는 첫 번째 역사적인 사건
으로는 2004년에 벌어진 시어터제로를 들 수 있다. 재개발 여파로 2003년 8
월 (주)데코로부터 건물을 매입한 건축주가 세입자들의 퇴거를 요구하게 되면
서 1998년 행위 예술가 심철중이 세운 시어터제로 극장이 2004년 폐관될 위
기에 처해지게 되었다. 이에 1월에 '홍대 앞 문화 어디로 가나?'를 주제로 모임
이 개최되었고, '씨어터제로 지키기 운동'과 함께 향후 문화지구 지정 등 제반
문제에 공동대처하기 위하여 홍대 앞 문화예술협동조합(홍문협)이 결성되기에
이르렀다.[22] 대안공간 루프, 쌈지스페이스 등 홍대 앞 29개 문화 예술 단체들

이 포함된 홍문협은 2004년
3월 22일 성명서를 발표하였
다. 이후 홍문협을 중심으로
'씨어터제로를 위한 입춘대길
파티,' '거리 미술전,' '공연예
술제' 등이 펼쳐졌다.[23]

《홍벨트》 또한 2009년
가을 두리반 칼국수 집에서
문화예술인들의 점거농성이
벌어졌고, 홍대 앞 소규모 대
안공간들이 월세 문제로 임계
점에 다다르고 있을 당시 개
최되었다.**도 2** (반면에 갤러리 루
프는 2005년 아라리오와 본격적
인 컨설팅 관계를 체결하게 되면

도 2 문화예술인들의 점거농성, 2009년 가을, 두리반, 서울.

서 현재의 새 사옥으로 이사할 수 있었고 홍대 앞의 젠트리피케이션 현상으로부터 상대적으로 자유로울 수 있었다.) 프레파라트연구소의 경우 전시 기획소, 출판을 하는 연구소, 물리적인 전시공간으로 구성될 예정이었으나 신윤선 대표에 따르면 2004년부터 2000년대 말까지 상수동에서 6-7평의 고정된 공간도 잡지 못하였고 대신 홍대 앞의 다른 기관들이나 전시공간과 연계하는 형태의 전시들을 꾸릴 수밖에 없었다. 갤러리킹은 2004년 온라인에서부터 시작하였고, 2006년 오프라인 전시장을 연후에 2008년 장소를 옮겼고 급기야 바이홍은 갤러리킹을 폐관하고, 2010년 이태원으로 이주해서 초능력 카페를 운영하고 있다. 그문화의 김남균 대표는 현재 홍대 인근지역의 소상공인들의 임대차 권리 확보를 위한 맘상모(맘편하게 장사하고자 하는 이들의 모임)의 대표를 맡고 있다. 따라서 2세대 대안공간들이 연대해서 전시를 열거나 천리안이나 사이월드를 적극적으로 활용하는 방식을 선택하게 된 배경으로 2000년대 후반 급격화된 홍대 앞 월세의 상승이라는 추가적인 경제적 요인을 들 수 있다.

대중문화기획을 표방하며: 프레파라트연구소

1세대 대안공간에서 인턴 경험을 거쳤거나 예술학과나 미술사학과 출신의 젊은 기획자들의 연대로 출발한 프레파라트연구소는 보다 수평적이고 개방된 전시기획을 표방하였다. 프레파라트의 첫 전시 《프레파라트, 엄마 지구》(2004)는 환경이라는 광범위한 주제 아래 10명이 넘는 젊은 기획자들과 80여 명의 작가가 참여해서 신촌 일대의 여러 장소들에서 동시다발적으로 개최되었다. 신윤선에 따르면, 대안공간 내부에서 위로부터 전시 아이디어를 전달 받아서

구현하는 방식이 아닌 동료 기획자들과 수평적으로 소통해서 전시를 꾸려가는 집단 지성의 소통 방식이 중시되었다.[24] 칼센 또한 위계질서가 부재한 상태에서 작가나 기획자들이 한시적으로 모여서 목적을 성취하는 방식을 자기전략화의 중요한 특징으로 언급한 바 있다.

아울러 프레파라트는 기존의 전시라는 포맷을 활용하고 1세대 대안공간들과 연대를 이어가면서도 동시에 전시의 소재나 내용면에서는 신윤선의 표현에 따르면 홍대 앞의 젊은 문화를 반영하는 '문화기획'을 표방하였다. 프레파라트는 연구소, 출판사, 랩의 다양한 역할을 수행하였는데 기존의 1세대 대안공간인 루프, 스페이스 풀, 토탈미술관, 아트센터 나비 등의 미술관과 연대해서 도록이나 외부기획을 맡아 실행하면서도 자체적으로 홍대 앞 젊은 예술가들이나 젊은이들의 관심사를 반영하는 각종 워크숍이나 전시도 기획하였다. 외부 전시기획이 열악한 재정문제를 해결하고 미술계 내부에서의 입지를 유지하기 위한 방편이었다면 후자는 미술계 외부로까지 소통의 폭을 넓혀가고 홍대 앞 하위문화와의 연계성을 강화시키기 위한 다변화된 대안공간의 생존 전략에 해당한다.

'문화기획'과 연관해서 대표적인 전시로 《디제잉 코리안 컬쳐: 한국미 사랑방》(2005)을 들 수 있다. 갤러리 미끌과 스케이프에서 3일에 걸쳐서 열린 심포지엄 겸 워크숍은 표면적으로는 "오늘의 시점에서 한국 전통문화를 바라보고 시대를 관통하는 한국미가 무엇인가를 논의"하는 자리였지만 홍대 앞 공연예술, 디자인 등 순수예술 이외의 다양한 문화예술 활동이 지닌 공통적인 미학적 방향성을 찾기 위한 자리이기도 하였다.[25] 물론 전통 문화를 홍대 앞 하위문화와 엮어보려는 시도가 덜 전문적이라는 비판을 받을 수도 있다. 그럼에도 불구하고 전통 민화를 서양 이젤화와 대비시키려는 시도나 "디제잉"이라

도 3 〈멍석뜨기〉, 《홍벨트》의 워크숍, 2009, 서교예술실험센터.

는 개념으로 홍대 앞 혼용적인 문화적 현상을 수렴하고자 하였던 시도들은 당시 홍대 앞의 대중문화를 심각한 전시와 연구의 소재로 삼고자 했다는 점에서 과감하다고 평가할 수 있다.

프레파라트가 갤러리킹, 그문화와 함께 기획한 '홍벨트'에서도 이러한 방향성은 지속되었다. '홍벨트'의 워크숍 〈멍석뜨기〉^{도 3}에 참석자 수기에 따르면 "이제 뜨개질을 하는가 싶었는데 여기서부터 반전(?)이다. 실을 자기 몸에 묶고 상대방에게 던지면서 아무 이야기나 자유스럽게 또한 던지란다. 처음에는 멋쩍어서 어쩌나 싶었는데 서로 한 번 두 번 하다 보니 무척이나 재미있었다. 자기도 모르게 불편한 속내들이 불쑥 튀어나오기도 하고 평소 우습지 않을 이야기도 까르르 웃음을 만들어 냈다. 그럴수록 실은 더 엉켜가고 있었다."[26] 도록에 실린 사진에서 거의 시작과 끝을 알아 볼 수 없도록 실이 엉켜 있는 것을 볼 수 있는데 참여자들은 전시장을 방문한 외국인을 포함하여 다양한 층을 포함하고 있었다. 워크숍의 특이한 점은 실뜨기의 기술을 가르치는 것이 아니라 안면일식이 없는 참여자들이 신체에 뒤엉킨 실을 풀기 위하여 지속적으로 대화를 나누어야 한다는 것이다.

특히 《홍벨트》에서 프레파라트가 주도한 〈멍석뜨기〉나 〈다르게 보는 신

화와 미술인 이야기〉 등의 이벤트는 1세대 대안공간들이 주로 소개하던 작가 주도의 관객 참여 작업이나 공공예술 작업들에 비하여 일반인들을 상대로 한 미술교육 프로그램에 근접해 있다. 이와 같이 대중화되고 아마추어적이고 완성되지 않은 형태의 예술 작업은 칸센에 따르면 궁극적으로 자기-조직화된 작가 공동체나 작가들이 주도하는 전시공간이 등장하게 된 중요한 계기를 마련하였다. 관객참여적인 작업들은 기존의 예술 기관들이 "더 이상 작업이 완성된 후에 예술을 퍼뜨리는 유일하고 독점적인" 책임과 권위를 갖지 않도록 만드는 중요한 변화를 이끌어 왔기 때문이다.[27] '디제잉컬처'나 '뜨개질' 등은 순수예술의 분야에서 통용되는 지식, 담론이나 방식이 아닌 홍대 앞의 하위문화적인 특수성을 반영한다. 당시 홍대 앞에서는 문화적 상업화에 저항하기 위한 한국적인 대중음악에 대한 논의가 전개되고는 하였다. '하위문화 subculture'는 순수문화나 고급문화와 분리된다는 점에서는 대중문화와 유사하지만, 극단적인 상업화의 일로를 겪는 대중문화와는 차별화되고, 저항적인 요소를 특징으로 한다.[28]

　　물론 프레파라트는 전통적인 전시의 방식 자체를 부정하지는 않았다. 이러한 배경에는 각종 전시기금에 의존하여 이벤트들을 기획하였기 때문에 전통적인 1세대 대안공간들과 담론, 전시주제, 작가를 공유할 수밖에 없었다. 그럼에도 불구하고 특정한 공간을 지니지 않은 채 젊은 기획자들의 공동체로 시작한 프레파라트연구소는 미술계 내부에서 통용되던 대안공간의 역할이나 담론을 완전히 거부하지 않으면서도 또 다른 한편으로는 순수예술뿐 아니라 홍대 언더그라운드 문화, 공예문화를 잇는 보다 확장된 대안공간, 혹은 엄밀히 말해서 기획공동체의 역할을 수행하였다고 볼 수 있다.

온라인 갤러리를 통한 예술대중화: 갤러리킹

갤러리킹은 프레파라트연구소에 비해서 순수미술계나 1세대 대안공간과 거리를 유지해온 대안공간, 혹은 대안적인 전시공간이다.^{도 4-5} 무엇보다도 갤러리킹은 2004년 온라인 갤러리로 시작하였다. 디렉터였던 바이홍에 따르면 2000년대 초반 국내에 온라인 문화가 활성화되기 시작하였고, 프리챌이나 사이월드와 같은 포털 사이트들에 상당수의 사람들이 몰렸었다. 게다가 당시 사이버 공간에서 여러 개인 정보들을 취합하는 것도 훨씬 쉬웠고 온라인에서 오프라인으로 행사가 이어지는 경우들이 많았다. 2004년에 시작된 갤러리킹의 온라인 커뮤니티에는 작가들이 직접 자신의 작업을 올리는 "올려보자 내 작품"이라는 페이지가 있었다. 온라인은 미술계 입지나 다른 네트워크가 부족한 신생공간이 젊은 작가들이나 관객들을 모집하고 소통할 수 있는 효율적인 통로였다.²⁹⁾ 특정한 물리적 공간에 한정되지 않고 온라인과 사회적 네트워크를 활용함으로써 영향력을 넓혀가는 방식은 칼센이 정의한 자기-조직화된 대안공간의 중요한 특징을 보여준다.

 2004년 온라인 마켓 위주로 진행되던 갤러리킹은 2006년 갤러리가 쌈지 근처 3-4평 규모의 오프라인으로 옮겨가게 되면서 본격적으로 젊은 작가들을 소개할 뿐 아니라 관객들과 직접 소통할 수 있는 오프라인 이벤트나 각종 전시장 방문 프로그램을 진행하게 되었다. 갤러리킹이 오프라인으로 옮겨가게 된 것은 원래 사이버 공간에서 《100인 미술관》이라는 이름으로 100명의 작가를 모으고 이들의 작업을 한 달에 한번 오프라인에서 전시하던 것이 계기가 되었다. 또한 대안공간과 연계하여 미술시장이 붐을 이루자 바이홍은 2007년부터는 킹가게www.storeking.co.kr라는 상시 온라인 사이트를 운영하기

도 하였다.

 이러한 과정에서 갤러리킹은 미술계의 비평적 기준보다는 대중적인 취향을 반영하고자 하였다. 2007년 이승현이나 신현정 개인전에서는 당시 대안공간의 실험성을 대변해온 설치나 영상의 매체보다는 판매가 용이한 작은 회화 작업들이 다수 선보였다. 2007년 서울 프린지 페스티벌 당시《만화가의 작업실》을 개최하기도 하였는데 관객이 "가장 밀접하고 친숙한 방식인 작가의 작업실, 작가의 일상 속에 들어가 다양한 체험을 하게 된다. 이를 통해 관객은 확장된 예술 영역으로서 '만화'에 대한 이해의 폭을 한층 넓히는 계기를 제공받게 된다."라고 소개하고 있다.[30] 또한 전시장에는 투표소를 만들어서 어떤 만화가가 좋은지 투표를 하게 한다든지, 모기장을 쳐 놓고 그 안에서 만화작가가 직접 그리도록 함으로써 관객들이 작업이 만들어지는 과정을 지켜보도

도 4 《까페 아트 마켓》, 2008, 갤러리킹, 전시 정경, 서울.
Cafe Artmarket은 홍대 부근에 위치한 3곳의 아트 까페와 1곳의 대안공간에서 홍대 앞에서 활동하는 젊은 작가 50여 명의 작품을 전시하고 판매도 하는 프로그램.

록 하였다.

　이외에도 매년 커먼 커뮤니케이션Common Communication의 약자인 《Com Com》,《리플》,《아마추어 증폭기》,《디지털 확성기》 등의 전시가 열렸다. 제목에서부터 온라인이라는 개방적인 소통의 플랫폼이 암시되거나 홍대 앞 인디밴드 이름이 전시 명칭으로 사용되었다. 2004년《아마추어 증폭기》는 당시 홍대 앞 대표적인 인디밴드였으며 전시에서는 현장에서 활동하고 있는 작가와 미술을 좋아해서 킹 사이트에서 활동하던 일반인 소그룹이 협업한 결과가 선보였다. 일반인들 중에는 '작가 지망생'이나 일반인 가족 등이 포함되었고 온라인에서 신청한 후 프로그램에 참여할 수 있었다. 2004-2007년까지는 20회에 걸쳐서 온라인상에서 신청한 관객들과 서울 시내 화랑이나 미술관을 방문하는 "킹이랑 미술관 가기" 등의 교육 프로그램이 진행되기도 하였다.

　갤러리킹은 한편으로는 홍대 앞 젊은 작가들에게 전시 기회를 확충할 뿐 아니라 직접 자신의 작업을 팔고 관객과 소통하는 방식을 지속적으로 고안해 내는 것을 최우선시하였다. 바이홍은 이를 '예술의 대중화'라는 용어로 표현하였는데 대중과 예술가들을 잇는 다양한 계기들은 젊은 작가들의 경제적인 자립을 해결할 수 있다는 점에서도 의미 있는 전략이었다고 설명한다.[31] "사람들이 뭔가 같이 미술을 즐길 수도 있고, 그게 조금 더 진전이 되면 그림을 구매할 수 있는 단서들도 좀 찾아보기도 하고 그런 식의 대중화였어요."[32] 《홍벨트》에서도 홍대 앞 작가들의 공동체인 스튜디오 유닛 소속 작가들이 직접 전시장에서 관객을 만나고 그들이 미리 제작하였거나 제작 중인 작업을 판매하는 '됩니다 프로젝트'가 진행되었다.

　그러므로 갤러리킹은 영리성을 추구하고 적극적으로 예술의 대중화를 이루고자 하였다는 점에서 통상적으로 1세대 대안공간들이 취해온 방향성이

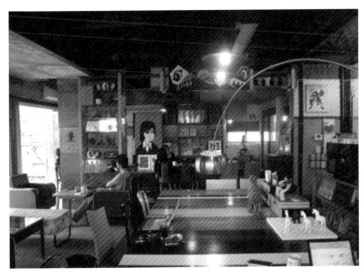

도5 《까페 아트 마켓》, 2008, 커피잔 속 에테르, 전시 정경.

나 대안공간의 정의로부터 벗어나 있다. 나아가서 갤러리킹은 2006년에 오프라인 갤러리를 열었으나 공간이 비좁은 관계로 프레파라트연구소와 유사하게 홍대 앞이나 삼청동의 다른 대안공간들과 연대를 한 기획전이나 이벤트를 열거나 2004년에 설립된 온라인 갤러리를 교육프로그램이나 아트 마켓을 위하여 적극적으로 활용하였다. 이것은 2000년대 중후반 미술계에서 소외된 입지나 젠트리피케이션 현상으로 심화된 경제적인 상황을 타계하기 위한 생존전략의 일환이면서도 온, 오프라인의 네트워크를 적극 활용해서 처해진 물리적, 사회적 한계상황을 극복해가는 사회학자 카스텔스가 언급한 네트워크 사회의 중요한 존재방식이기도 하다. 카스텔스에 따르면 네트워크 시대에 극단적인 경우 기관은 장소들places에 귀속되어 있기는 하지만 기관이 작동되는 체계는 정보 네트워크의 특징인 흐르는 공간성space에 의존하고 있기에 전통적인 의미의 장소성의 개념은 무의미하게 된다.[33]

홍대 앞 소상공인 보호 운동으로: 그문화

마지막으로《홍벨트》의 기획을 주도한 그문화는 2000년대 후반 홍대 앞 젠트리피케이션 현상과 가장 밀접하게 연관된 전시공간이다. 아울러 그문화는 디자이너 출신이 설립한 공간으로 갤러리킹에 비해서도 순수예술계의 비평직 기준과는 거의 무관하게 존립하였던 공간이다.[34] 바이홍은 프레파라트연구소의 첫 기획전시에도 참여하였던 것에 반하여 그문화가《홍벨트》의 기획팀에 합류하게 된 것은 김남균 대표가 신윤선이나 바이홍과 홍대 앞 젠트리피케이션 현상에 대한 비평적인 견해를 공유하면서부터였다.[35] 김남균 대표는 '그문화'가 홍대 앞에 2002년에 문을 연 후 2016년에 이르기까지 10차례 가계와 화랑을 이전하였고, 이러한 개인적 고충을 바탕으로 2013년 이후 홍대 앞 상인들의 권익을 보호하는 법률 자문가이자『골목사장생존법』(2015)의 저자로도 이름을 날리게 되었다.[36] 순수예술계 밖의 비평적인 쟁점을 중심으로 한시적으로 협업하고 소상공인 모임과 같이 자생적이고 수평적인 단체를 영위해가는 방식은 칼센이 정의한 자기 전략화된 단체의 또 다른 면모이기도 하다.

2004년 시어터제로가 폐관 이후 급격하게 상업화되어가고 있는 홍대 앞의 '원주민'에 해당하였던 문화예술인들의 저항적인 연대가 생성되었다. 특히 2009년 두리반대책위원회와 남전디앤씨 사이에 합의가 이루어지면서 문화예술인들의 점거농성이 실효성을 거두게 되었다. GS 건설사가 개발을 포기하면서 2009년 12월 철거에 들어간 칼국수집 두리반 건물에서 시작된 점거농성이 531일 만에 승리로 마무리되었기 때문이다. 500여 일 동안 조직화된 활동가들보다는 시인, 뮤지션, 혹은 불특정한 홍대 주변부를 배회하는 젊은이들이 모였고 정기적으로 음악회, 전시회, 독립 다큐 영화제 등이 열렸다. 그 결과

로 언더그라운드 뮤지션들의 생활협동조합인 자립음악생산조합이 탄생하였다.[37] 당시 두리반을 둘러싼 단체 행동은 미술계에서도 더 이상 낯선 일이 아니었다. 2000년대 후반 국내 미술계에서는 도시재생과 연관된 작가공동체들이 만들어졌고, 2005년에는 대공넷에 포함된 주요 대안공간들이 주축이 되어서 도시재생, 자본주의 비판이라는 사회적 테마를 다룬 국제전,《공공의 순간》이 기획되었다. 또한 2005년 프랑스에서 유학하고 돌아온 재불 작가부부가 유럽식 점거농성을 도입하면서 2006에는 대공넷 주최로 오아시스 프로젝트의 일환으로 홍대 앞에도《주거하는 조각-스쾃》전이 열리기도 하였다.[38]

쌈지 폐관이나 두리반 사태를 목격하면서 프레파라트연구소의 신윤선과 갤러리킹의 바이홍은《홍벨트》전에 홍대 앞 상인들의 권익을 위하여 적극적으로 활동하고 있던 그문화의 김남균 대표를 끌어들이게 되었다. 그문화는 김남균 대표가 출판사와 독립 디자이너를 연결시켜주는 사업체 mqpm을 2002년부터 운영하던 중에 2007년부터 일러스트레이터나 젊은 작가들의 작업들을 전시하기 위해서 연 "복합문화공간"이다.**도 6-8** 그문화는 홍대 앞보다 개별화되고 능동적인 소비자의 취향을 반영할 수 있는 시각, 산업 디자이너의 상품들을 선보였다. 그문화의 영어 명칭은 Art, Etc이다. 그야말로 예술 이외의 모든 문화, 모든 예술 활동을 아우른다는 의미이다. 이러한 연유로 그문화는 갤러리라는 이름을 사용하지 않고, "말 그대로 갖가지 예술, 정의내릴 수 없는 장르적 경계선에 선 예술을 소개하고, 다양한 장르의 예술인과 관객이 가까이서 소통하는 공간을 목표로 한다." 갤러리킹이 주로 순수예술 전공자들을 중심으로, 일반인들과의 미술교육 프로그램, 갤러리 방문, 온라인 갤러리 등을 운영하였다면 그문화는 아예 처음부터 디자이너들이 소량으로 만들어내는 문구류들이나 생활 잡화를 전시, 판매하는 mqpm 디자인 상점의 면모

토 7 《서교난장 NG 아트페어》, 2008, 포스터.
2006년부터 시작된 홍대 앞 젊은 작가들을 위한
아트페어.

토 6 그문화(2002-현재), 최근 상수동 갤러리 전경.

토 8 《상년전》, 2013, 그문화, 전시 정경, 서울.

를 지녔다.

따라서 상위회사인 디자인 에이전시 mqpm의 출자로 운영되는 그문화
는 프레파라트연구소와 같이 미술계의 지원금을 따기 위하여 1세대 대안공간
들의 도록을 제작할 필요도, 갤러리킹과 같이 적극적으로 온라인마켓을 가동
할 필요도 상대적으로 적었다. 그문화는 현재까지도 물리적인 공간을 갖고 홍
대 앞에 살아남아 있으며, 비교적 규칙적으로 연 8-9회의 전시를 개최하고 있
다. 작지만 고정된 공간을 갖고 있는지라 전시실을 다른 단체의 세미나나 스
터디 장소로 제공함으로써 미술계 안팎의 대안공간이나 영화제와 같은 이벤
트를 돕는 역할도 하고 있다. 이것은 홍대 앞에서 2000년대 초반부터 프리랜
서로 활동하는 젊은 디자이너들의 작업을 판매하고 대행, 기획해주는 역할을
해오면서 홍대 앞 소상공인, 미술인들의 사정을 누구보다도 잘 알게 된 김남
균 대표의 기본 철학을 반영한 것이다.

프레파라트연구소, 갤러리킹과 함께 《홍벨트》의 주요 기획자였던 그문화
의 흔적은 부대행사이자 강연 프로그램을 통해서도 잘 드러난다. "출판과 시
각예술"이라는 강연 프로그램은 그때까지 미술계 내부에서 일어나는 행사들
에서 적극적으로 다루어지지 않았던 국내 시각 예술관련 출판사나 책방의 역
사를 다루었다. 『중앙일보』의 문화미술관련 편집장 출신의 강연자는 국내에
서 1970년대 충무로, 1980년대 대학로로, 1990년대 이후 홍대 앞을 중심으
로 발전된 크고 작은 시각 예술관련 출판사나 서점의 역사를 젊은 세대의 관
람객들에게 소개하였다. 홍대 앞 군소 디자인 사무소나 프리랜서 디자이너들
과 오랫동안 연관을 맺어온 그문화 대표가 창의적인 시각디자인을 활용한 출
판사업이 쇠퇴기에 접어들었고, 홍대 앞 책방들이 문을 닫게 되는 현실에서
한국의 시각예술 관련 출판문화에 관심을 기울이게 되는 것은 당연한 귀결일

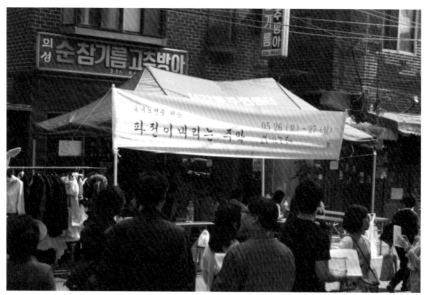

도 9 《썸데이 페스타》, 2013, 서울.
김남균 그문화 대표가 주도해서 매년 열리는 동네 페스티벌로 생활 밀착형 강좌, 이발소에서 열리는 컨템포러리 미술 전시회, 개인사업자를 위한 세무강좌, 임대차보호법 및 임차계약서작성법 등이 준비되어 있다.

것이다.

　《홍벨트》 기간 동안 미술계와는 무관해 보이는 강사들도 초빙되었다. '커피와 영혼'은 홍대 앞 카페 망명정부의 바리스타가 직접 강연을 해주면서 커피와 연관된 이야기를 나누는 형식으로 진행되었다. 망명정부는 프랜차이즈형 커피점이 아닌 독립 커피점을 운영하는 홍대 앞 소상공인을 대변한다. 2007년 스타벅스가 홍대 앞에 생기면서 본격적으로 거대 브랜드들이 홍대 앞에 입성하게 되었다.[39] 나아가서 망명정부 바리스타가 홍대 앞 젊은 문화예술인들로 구성된 관객들에게 커피 만드는 법을 가르쳐 주었다는 것은 작가들의 생업에 대한 관심에 부응하기 위한 것이었다. 《홍벨트》 기간 동안 작가 프레젠테이션을 하는 법이나 미술시장에 투자하는 법 등에 대한 강연도

함께 이루어졌다. '삶디자인'^{도 10}의 강연을 맡은 박황민이라는 생태환경 디자
이너도 원래는 광고 쪽 아트 디렉팅을 하다가 젊은 나이에 돌연 퇴직을 하고
2009년 홍대 앞에 쌀집고양이라는 인도, 티켓 음식점을 연 인물이었다.

　　그러므로 홍대 앞 소상공인들을 강연자로 모시고 자본주의 사회에서 독
립적인 삶을 영위하기 위하여 개인들이 취해야 하는 전략으로부터 시작하여
이들이 카페나 음식점과 같은 생업에 종사하게 된 계기를 묻고 답하는 프로
그램 등은 예술인들의 생존이나 홍대 앞 소상공인들의 번영과 연관된 활동을
벌여온 '그문화'의 방향성에 부합된다. 2007년부터 독립디자이너의 상품이나
젊은 작가들의 작업을 전시하면서 일반 소비자와 디자이너, 예술가들을 직접
적으로 이어준다는 그의 발상은 사업체나 협동조합, 사회적 기업을 만들고 이
를 통하여 생존의 방식을 모색하고 있는 최근 젊은 작가들의 행보를 예견한
다. 특히 그문화를 중심으로 홍대 앞 전시 공간들뿐 아니라 소상공인들이 함
께 협력하는 방식은 미술계의 전시 주체나 단체들이 홍대 앞 젠트리피케이션

도 10　삶디자인, 《봉벨트》의 워크숍, 2009, 서교예술실험센터.

현상과 연관하여 특정한 분야 안과 밖을 아우르면서 유동적으로 연대해가는 과정을 보여준다.

홍대 앞 2세대 대안공간으로부터 배우다

2008년 11월 쌈지의 폐관을 앞두고 열린 심포지엄의 제목이 『왜 대안공간을 묻는가』로 국내 미술계에 대한 대안공간의 역할론에 초점을 맞추었다면, 2009년 《홍벨트》와 연계해서 열린 심포지엄의 부제는 "홍대지역 문화생태계에 대한 고민을 담아내는 심포지엄"이었다. 《홍벨트》 페스티벌을 통하여 소규모의 2세대 대안공간들이 자신들의 운영이나 존재양태들에 대한 고민을 부각시키고자 하였음을 보여주는 대목이다. 재차 강조하지만 이러한 시도는 칼센의 이론에 따르면, 기득권 미학의 안티-테제로서의 대안공간이 아니라 미술과 삶, 미학과 현실이 다각적으로 얽인 프로젝트와 관심사를 실현한 예이며, 국내 미술계에서 대안공간의 역할과 정의를 확장하고자 하였던 선구적인 예에 해당한다.

그럼에도 불구하고 2세대 대안공간들의 선례들이 성공적이었는지, 이들이 후세대에게 남긴 시행착오의 구체적인 예들이 무엇이었는지를 구체적으로 증명해 내는 데에는 여러 한계가 있다. 우선적으로 몇몇의 도록 이외에 기관의 프로그램을 보다 주도면밀하게 분석할 만한 총체적인 자료의 모집군이 남아 있지 않았고, 기술적인 문제들로 인하여 온라인상의 자료들도 대부분 삭제된 상태였다. 주로 인터뷰에 근거해서 연구를 진행해야 했으며, 이들 또한 아직 자신들의 경험을 매우 체계적으로 분석해서 이에 대한 대안을 생각해 내

기에는 역사적인 거리감이 부족하였다. 2세대 대안공간이 활동한 이후 지난 10년 동안 대안공간의 역할론은 끝없이 대두되었지만, 개념적으로 심도 있는 선행연구가 진행되었다고 보기 어렵다. 2013년과 2014년에 서울시창작공간 주최로 예술인을 후원하는 각종 창작공간이나 예술가들의 경제적, 사회적 여건에 대한 국제 심포지엄이 열렸으나 암울한 국내 현실을 반복적으로 비평하거나 한국의 현실과는 맞지 않는 외국 발제들이 주를 이루었다.

안타깝게도 2008년 《홍벨트》 심포지엄에서 김상구가 한 발언이 최근 등장한 신생공간이나 작가의 생존을 둘러싼 각종 전략들과 연관해서도 낯설지 않게 들린다. 김상구에 따르면 갤러리킹은 규모는 작았지만 대중적이었고 "신진작가에게 필요한 프로그램을 중점적으로 진행했다. 그리고 비교적 다른 단위보다 활동을 일찍 시작했기 때문에, 나름대로 젊은 작가 네트워크가 튼튼한 편이다. 하지만 이러한 측면은 약점으로 작용하기도 한다. 대중과 신진작가에게는 잘 알려졌을지 몰라도, '주류'의 관심을 끌기에는 미약했다. 그렇다고 상업적으로 뚜렷한 수익을 얻은 것도 아니다."[40] 갤러리킹은 의욕적으로 온라인 아트마켓을 지마켓과 함께 개발하던 도중 2008년 금융위기를 맞게 되면서 재정적인 압박을 받게 되었고, 2010년에 폐관하게 되었다. 한남동으로 이전한 바이홍의 이후 활동은 미술계보다는 문학, 디자인, 언더그라운드 음악과의 연계성을 통하여 주목받고 있다. 프레파라트연구소는 대표 신윤선만 남아서 현재 아지트를 성수동으로 옮겼고 연구소의 이름으로는 현재 거의 활동이 이루어지지 않고 있다.

반면, 최근에는 2세대 대안공간들과 함께 연계해서 활동하였던 스튜디오 유닛의 김남희 대표가 예술가들의 공동체를 사업체로 발전시켜서 수익을 내면서 『서울경제』와 한국경제 TV에서 주요 인물로 조명 받은 바 있다.[41] 표

레파라트연구소의 신윤선은 현재 성수동에서 미디어와 관련된 콘텐츠를 제작해서 공기업들에 판매하는 교육용 영상제작 회사를 통하여 고정적으로 수입을 내고 있다. 즉, 2세대 대안공간들이 대부분 파업 상태이거나 해체된 이후에 몇몇 작가나 기획자들의 금전적인 성공이 더 부각되고 있는 실정이다.

　　마지막으로 몇 가지 측면에서 추가 연구의 필요성을 제기하고자 한다. 첫 번새로 기록의 중요성을 들 수 있다. 바이홍은 인터뷰에서 2010닌내 중반 이후 젊은 세대들이 기획한 아트 마켓이나 신생공간에서 행해지고 있던 많은 시도들이 갤러리킹에서도 이미 시도된 것들이라고 주장한다. 그가 2015년에 발간된 『2000년대 한국미술의 세대, 지역, 공간, 매체』에 글을 기고하게 된 것도 자신의 세대와는 달리 젊은 세대들이 '반면교사'로 삼을 만한 예들에 대하여 알고 있기를 원했기 때문이다.[42] 기관의 실패나 성공이 한정된 기준에 따라 규정되고 결과적으로 수많은 경험담과 전략들이 후세대에게 전달되지 않은 채 묻혀버리는 일이 국내 미술계에서 수없이 반복되고 있기 때문이다.

　　두 번째로 2세대 대안공간의 많은 전략들이 실제로 2010년대 중반 이후 각종 미술계의 기관이나 작가들에 의하여 모방되고 있다. 갤러리킹이나 프레파라트연구소가 2000년대 중반부터 '문화기획'을 표방하고, 인문과학적인 대중강연을 진행하거나 대중들과 온라인을 통하여 연대를 맺고 2000년대 후반부터 홍대 앞에 디자인과 예술의 경계를 허물고자 디자인 가게 mqpm을 여는 방식은 현재도 애용되고 있다. 2000년대 중후반 갤러리킹이 독자적으로 운영한 각종 온, 오프라인 마켓은 국공립 기금과 기관의 전폭적인 후원 속에서 치러진 신생공간이나 30-40대 작가들의 아트페어였던 《굿-즈》(2015년 8월)나 2015 《SeMA 예술가 길드 아트페어》(2015년 9월)보다도 더 긴 연속성을 갖고 5년 동안 거의 독자적으로 진행되었다. 또한 최근 2년 동안 각종 창작 스

튜디오에서 전시의 부대행사로 각종 플리마켓이 열리고, 예술인복지재단이 주관하는 '예술인 파견지원 사업'과 같이 예술가의 직무능력을 개발하거나 예술인과 기업을 연계시켜주는 프로그램들이 속속들이 생겨났다.

　　세 번째로 2016년 후반기에 이미 신생공간의 자기비판이나 회의론이 제기되었고, 예술가의 생존의 문제에 대한 관심이 유행처럼 번져나갔다가 급격하게 소멸되어가는 양상을 띠고 있다.[43] 국내 주요 문화정책이나 미술관들이 젊은 작가들을 위한 아트페어를 여는 등의 활동을 개시하였으나 정작 이들을 후원하기 위한 미술관 컬렉션이나 미술시장의 괄목할 만한 변화는 감지되지 않고 있다. (오히려 단색화 열풍에 의하여 국내 미술시장의 취향이 더욱 편파적으로 흐르는 것은 아닌지 우려스러운 실정이다.) 그 사이 몇몇의 신생공간과 연관된 작가들만이 주요 상업화랑이나 작가 레지던시, 국제 교류프로그램의 수혜자가 되면서 오히려 청년세대 작가들 사이의 계급론이 심화되었다고도 볼 수 있다.

　　이에 작가들이 스스로 조직한 공동체가 어떻게 그 역할론을 다변화하고 처해진 사회적, 역사적 현실과 괴리되지 않은 채 스스로 자립해 갈 수 있는가에 대한 심도 있는 연구들이 그 어느 때보다 절실하게 필요하다. 태생적으로 영세할 수밖에 없는 대안공간이나 작가공동체, 작가 주도 기관들에 대하여 미술계 내부의 잣대가 아니라 다변화된 역할론, 대안공간이나 작가들이 주도가 되어서 만든 예술 공간의 확장된 정의와 전략, 새로운 평가 기준들에 대한 논의들이 시급해졌다. 홍대 앞 2세대 대안공간에 이어 《굿-즈》전을 기획한 신생공간 세대에 대한 평가를 떠나서 이들로부터 무엇을 배울 수 있는가에 대한 진지한 고민이 필요할 때이다.

미주

프롤로그

1) 사와라기 노이硏木野衣의 『일본, 현대, 미술』(2012), 가오밍루高名潞의 『중국현대미술사』(2009), 뤼펑呂澎의 『20세기 중국미술사』(2013) 등 국내에서 이제까지 출간된 대표적인 일본, 중국 현대미술관련 책들은 다수가 번역서이거나 동아시아 현대미술을 대략적으로 설명하는 소개서에 한정되었다. 나아가서 외국 비평가의 견해를 그대로 국내에 소개하는 상황에서 벌어지는 부차적인 문제에 대해서 고민해 보아야 한다. 서구 문화와의 역사적 관계가 제각기 다른 일본과 중국 비평가들이 자국의 예술가나 기관들을 상대로 저술한 책을 그대로 한국에 소개하였을 때 여러 문제점들이 발생할 수밖에 없다. 예를 들어 일본 미술비평가 사와라기가 후기 식민주의적인 관점에서 개진하여온 역사관 속에는 군국주의적인 흔적들이 발견되며, 이것은 태평양 전쟁을 둘러싸고 동아시아 국가들이 서로 다른 이해관계나 역사적인 기억을 갖고 있다는 사실을 고려해 보았을 때 큰 문제가 아닐 수 없다. 이러한 문제점들에도 불구하고 사와라기의 번역서나 관점은 국내 심포지엄이나 학계에서 비평적인 여과의 과정이 없이 그대로 수입되었다.

2) 그러나 부산 비엔날레의 기획에 참여한 구어샤오옌郭曉彦은 결국 중국 정부의 간섭을 받는 국공립 미술관의 큐레이터이고, 태평양 전쟁이나 메이지 유신과 같은 서구의 문화적 침탈에 맞서 일본의 고유한 예술적 감수성을 전통문화나 하위문화로부터 찾아야 한다는 사와라기의 이론은 더 이상 신선하지 않을 뿐 아니라 비판적 소지를 지닌다. 무엇보다도 이러한 접근 방법은 서구 대 동아시아라는 오래된 비평적 구도를 그대로 동아시아 현대미술을 모호한 "감수성"에 준하여 일반화해서 설명하는 한계를 보이는 경우들이 많다.

3) Takashi Murakami, "Life as a Creator," in *Takashi Murakami* ed. by Kaikai Kiki & Museum of Contemporary Art Tokyo(Tokyo: Kaikai Kiki Co. Ltd., 2001), pp. 130–131.

4) Fareed Zakaria, "Culture is Destiny: A Conversation with Lee Kuan Yew," *Foreign Affairs* vol. 73: 2 (March/April 1994), pp. 109–26.

5) 싱가포르의 국부로 일컬어지는 리콴유의 '아시아 가치'는 싱가포르의 발자취를 따라서 서구의 근대화와 자본주의를 빠른 시일 내에 이식하고 경제적인 부흥을 이루고자 하는 동남아시아의 많은 나라들에서 반복적으로 인용되어져 왔다.

6) Kuan-hsing Chen, *Asia as Method: Toward Deimperialization* (Durham, NC: Duke University Press, 2010), p. 40; 좌익 문화 이론가이자 문학비평가인 천광칭의 저서는 중국 본토가 개방되고 국제 사회에서 대만이 고립되게 되면서 대만 지식인들 사이에서 동남아로 대만을 확장, 이주하자는 입장, 미국의 부분으로 귀속되자고 주장하는 지식인들의 입장을 비판적으로 다룰 목적을 지닌다. 천광칭은 이를 통하여 전후의 대만인들이 외부로부터 투영된 아시아, 대만의 개념을 그대로 수용하고 자신들을 식민화하였던 서구인들의 사고를 내재화하고 있음을 고발하고 있다.

7) 앞 책, p. 223.

8) Peter Dale, *The Myth of Japanese Uniqueness* (New York: St. Martin's Press, 1986), p. 213.

9) 하루미 베푸Harumi Befu는 『동일성의 헤게모니The Hegemony of Homogeneity』(2001)에서 '니혼진론'의 핵심적인 사상 중의 하나인 일본민족의 단일성과 우수성에 관한 이론을 통하여 인종차별주의적이고 전체주의적인 일본사회를 강력히 비판한 바 있다.

10) Joan Kee, *Contemporary Korean Art: Tansaekhwa and the Urgency of Method* (University of Minnesota Press, 2013).

11) 댄 카메론Dan Cameron 전 영국 총리도 2016년 K 팝과 유사하게 브릿 팝Brit Pop에 대하여 논하면서 "새로운 창조사업 이니셔티브The new Creative Entrepreneurs initiative"를 발표한 바 있다.

제1장

1) 이번 장은 『현대미술학 논문집』(현대미술학회 발행) 제 17권 2호(2013)에 수록된 논문 「전 지구화 시대의 일본 현대미술과 비평: '1965 그룹', 일본에서 세계로, 세계에서 일본으로」를 변형, 발전시킨 것이다.

2) '신인류'라는 용어는 원래 1986년에 일본 매체에 빈번하게 등장하여 왔으며 1990년대 점차로 경제 쇠퇴기에 집단적인 경제활동으로부터 소외된 젊은 세대, 자의건 타의건 폐쇄적이고 자기중심적이고 비정치적인 성향을 지니는 세대를 일컫게 되었다. 인용 Mami Kataoka, "The Group 1965," in *The Group 1965: We Are Boys!* ed. by Gregory Jansen, Mami Kataoka, and David Elliot (Dusseldorf: Kusthalle and Japan Foundation, 2011), p. 27.

3) Sator Nagoya, "The Group 1965: Ambitious and Ambivalent Realists from Tokyo," in The Group 1965, *The Group 1965: The Voices from Tokyo* (Japan, n.p, 1998), p. 5; http://www.40nen.jp/english/nagoya_e.html (2013년 10월 22일 접속).

4) 앞 글, pp. 5-6.

5) Kataoka, "The Group 1965," in Jansen, Kataoka and Elliot (2011), pp. 30-31; 1965 그룹의 자세한 역사는 사회학자 출신이자 네오팝이 형성된 일본 내 네트워크에 대하여 연구하여온 파벨의 책에 상세히 설명되어져 있다. Adrian Favell, *Before and After Superflat: A Short History of Japanese Contemporary Art, 1990-2011* (Hong Kong: Blue Kingfisher and Timezone 8, 2011).

6) 인용 Kataoka, "The Group 1965," in Jansen, Kataoka and Elliot (2011), p. 30; 부리오의 책에는 1965 그룹세대로서 뉴욕에서 주로 활동하였던 영상작가 노리토시 히라카와平川典俊가 언급되어 있다. Nicolas Bourriaud. *Relational Aesthetics*. trans. by Simon Pleasance & Fronza Woods (Les Presse Du Reel, Franc; Les Presses Du Reel edition, 1998), pp. 8, 34.

7) Hitomi Hasegawa, "The Group 1965: Shining under the Spotlight," in Jansen, Kataoka and Elliot (2011), p. 114.

8) Takashi Murakami, "Earth in My Window," in *Little Boy: The Arts of Japan's Exploding*

Subculture ed. by Takashi Murakami and trans. by Linda Hoaglund (New York and New Haven: The Japan Society and Yale University Press, 2005), p. 123; 사와라기의 글도 1960년대 산업화 불패의 신화 이후 1970년대를 통하여 서서히 발전되어온 패배주의 역사의식 부재에 대한 비판의식과 오타쿠 문화에 대하여 자세히 다루고 있다. Noi Sawaragi, "On the Battlefield of Superflat: Subculture and Art in Postwar Japan," 앞 책, pp. 193-205.

9) 『리틀 보이』도록의 인기는 북미에서 2000년대 중반 급격하게 성장하던 문화연구, 아시아 연구의 관심에 따른 것이다. 특히 서문에서 언급한 바와 같이 미국 내 만화연구의 권위자 중의 한 사람이며 하버드대의 초빙교수였던 수잔 나피에Susan Napier의 『아키라로부터 모노노케까지 아니메Anime from Akira to Princess Mononoke: Experiencing Contemporary Japanese Animation』이 2005년 출판은 일본 만화 연구의 붐을 이끌었다고 할 수 있다.

10) 롤랑 바르트Roland Barthes나 장 보들리아르Jean Baudlliard는 1970년부터 이미 일본문화를 극도로 혼용된 깊이가 없는 포스트모더니즘의 대표적인 예로 설명하거나 윌리엄 깁슨William Gibson의 소설 『뉴로맨서Neuromance』(1984)의 배경은 일본 공상과학영화에 근간하고 있다. 사와라기의 오타쿠 연구 또한 영국의 대표적인 하위문화연구가인 딕 헤디지Dick Hebdige의 연구소에서 영국의 펑크문화와의 연관성 속에서 진행되었으며, 헤디지는 무라카미의 2007년 로스앤젤레스 현대미술관에서 열린 회고전 도록에 일본 오타쿠 문화가 지닌 표피적인 속성 속에 감춰진 공격적인 속성에 대하여 글을 기고한 바 있다. Dick Hebdige, "'Flat Boy vs. Skinny'," in *Murakami* (Los Angeles: Museum of Contemporary and Art Rizzoli International Publications, 2007).

11) 일본 경제를 연구하는 학자들과 각료에 의하여 주창된 쿨저팬クールジャパン의 개념은 '쿨 국민총생산'과 함께 2002년에 사용되기 시작하였으며, 아시아와 전 세계로 일본의 게임뿐 아니라 다른 미디어산업 상품을 수출을 전격적으로 지원해주는 국가정책의 수립으로 이어졌다. 쿨저팬에 대한 가장 잘 알려진 선구적인 연구로는 Doug McGray, "Japan's gross national cool," *Foreign Policy* vol. 130 (May/June 2002)이 있다.

12) '소프트 파워'라는 용어는 원래 미국이 냉전시대에 소련의 군사력을 바탕으로 한 외교정책에 맞서 고안된 용어로 넓은 의미에서 개방되고 풍요로운 일상적인 삶의 모습을 외교 홍보적 전략으로 사용하는 것을 일컫는다.

13) 1989년 일본 아니메와 비디오의 광팬이었던 미야자키 츠토무宮崎勤 유괴살인범 사건과 1995년 아움 시린지교 사건의 관련자들이 오타쿠 문화의 팬이었다는 점 때문에 일본 미디어는 오타쿠 문화를 단순히 어린아이들의 오락거리가 아니라 매우 심각한 사회적 문제로 조명하기 시작하였다.

14) 무라카미 하루키村上春樹의 『하드보일드 원더랜드, 세상의 끝世界の終りとハードボイルド・ワンダーランド』(1985)은 전후 자기폐쇄적인 나르시스적인 일본 젊은 문화의 한 단면을 보여주는 걸작으로, 그러나 일본 매체들에 의해서는 미국 출판 산업의 총아로서 상업화된 일본문화의 국제화를 상징하는 것으로 비난받기도 한다. Dreux Richard, "Why Haruki Murakami should not receive the Nobel Prize for Literature," *Japan Today* (October 10, 2012); http://www.japantoday.com/category/opinions/view/why-haruki-murakami-should-not-receive-the-nobel-prize-for-literature(2013년 10월 22일 접속).

15) 일본 본토에서 열린 무라카미의 회고전은 보스턴 미술관이나 국제적인 명성에 따른 것이며 일본 내

그의 작품 가격 또한 국제 미술시장에서의 변동에 따른다. 실제로 무라카미의 작품 거래의 70퍼센트는 외국에서 이루어진다. Koyanagi, Atsuko, Interview "Japanese Contemporary Art— Changes and Trends by Gallerist Atsuko Koyanagi" (2009); http://artradarasia.wordpress.com/2009/03/24-contemporary-art-changes-and-trends-by-gallerist-koyanagi (2013년 10월 23일 접속).

16) David Elliot, *Bye Bye Kitty!!!: Between Heaven and Hell in Contemporary Japanese Art* (New York: Japan Society, 2011), p. 7.

17) 대안적인 팝아트 위주의 전시를 기획해온 기획자이자 비평가 폴 쉬멜Paul Schimmel(최근까지 로스앤젤레스 현대미술관의 선임전시기획자)에 의하여 발탁된 무라카미는 원래 뉴욕의 가고시안이 아닌 서부의 화랑을 통하여 미국 진출의 교두보를 마련하였다. 당시 일본 미술시장의 나약함을 극복하기 위하여 국제적인 도약을 모색하였던 고야마 화상을 통하여 연결된 서부의 블룸과 포Bloom & Poe는 초기 무라카미와 그의 카이카이 키키 멤버들의 국제 미술계로의 진출을 도와준 중요한 첫 상업화랑들이다. 또한 이러한 이면에는 기업컨설턴트로서 상업화랑과 주요 미술관을 잇는 역할을 담당하였던 제프리 다이트리치 Jeffrey Deitch 등이 로스앤젤레스 현대미술관 관장이 된 당시 미술계의 상황도 영향을 끼쳤다.

18) Caroline Jones, "Globalism/Globalization," in *Art and Globalization*, ed. by James Elkins, Zhivka Valiavicharska, Alice Kimon (Philadelphia: Penn State Press, 2010), p. 135.

19) Takashi Murakami, "Life as a Creator," in *Takashi Murakami* ed. by Kaikai Kiki & Museum of Contemporary Art Tokyo (Tokyo: Kaikai Kiki Co. Ltd., 2001), pp. 130-131.

20) 무라카미의 DOB 캐릭터가 지닌 의미의 부재를 일본의 전후 정체성과 연관시킨 글로는 Cruz, Amanda, "Mr. DOB in the Land of Otaku," in *Takashi : The Meaning of the Nonsense of the Meaning* (New York: Center for Curatorial Studies Museum, 1999), pp. 14-19.

21) 무라카미의 상업적인 전략에 대한 분석으로는 Rothkopf, Scott "Takashi Murakami: Company Man," in *Murakami* (Los Angeles: Museum of Contemporary Art Rizzoli International Publications, 2007).

22) Elliot (2011), p. 7.

23) 앞 책, p. 8

24) Makoto Aida (Interview), "No More War; Save Water; Don't Pollute The Sea," *Art Asia Pacific*, issue. 59 (July 2008); http://artasiapacific.com/Magazine/59/NoMoreWarSaveWaterDontPolluteTheSeaMakotoAida(2013년 10월 10일 접속).

25) 앞 글, n.p.

26) Elliot (2011), p. 51.

27) Aida (2008).

28) 앞 책, p. 7.

29) Len Ang, "Cultural Translation in a Globalized World," in *Complex Entanglements: Art, Globalization, and Cultural Difference*, ed. by Nikos Papastergiadis. London: River Oram

Press, 2003. p. 37.

30) 무라카미의 리틀 보이가 지닌 타자화의 모순을 아시아의 다른 피해국들의 입장에서 다룬 연구로 저자의 논문이 있다. Dong-Yeon Koh, "Murakami's 'Little Boy' Syndrome: Victim or Aggressor in Contemporary Japanese and American Arts," *Inter-Asia Cultural Studies* vol. 11, no. 3 (September 2010), pp. 393-412.

제2장

1) 이번 장은 『미술사학보』(미술사학연구회 발행) 2016년 상반기(46집)에 수록된 「일본식 대안공간과 커뮤니티 아트의 시작: 나카무라」를 변형시킨 것이다.

2) Adrian Favell, *Before and After Superflat: A Short History of Japanese Contemporary Art 1990-2011* (Hong Kong: Blue Kingfisher/DAP, 2011), p. 90; 中ザワ ヒデキ, 『現代美術史日本篇 1945-2014(Art History Japan 1945-2014)』(東京: アートダイバー, 2014), pp. 85, 93.

3) 일본 내부에서도 만화나 애니메이션을 미학적으로나 이론적으로 재조명하는 일들이 일어났다. 1990년에 국립현대미술관이 최초로 철완 아톰鉄腕アトム을 비롯하여 1940-50년대 일본 만화를 개척한 데즈카 오사무手塚治虫에 관한 대대적인 회고전을 개최하였고, 이를 계기로 일본의 젊은 비평가들과 작가들 사이에서 일본 만화의 미학적이고 예술적인 가치가 본격적으로 논의되기 시작하였다.

4) 1980년대 일본 유명 갤러리의 고객들 중에는 불법 자금을 세탁하는 데에 미술품 거래를 사용하는 이들이 많았다. 이 때문에 미술시장이 더욱 보수적이고 비밀리에 운영될 수밖에 없었다. 반면에 1980-90년대 유수의 일본 상업화랑들이 젊은 작가들을 후원하고 전시를 열어주는 일은 거의 없었다. Favell (2011), p. 86.

5) Fumihiko Sumitomo, "Changes in Tokyo's Contemporary Art Scene Since the 1990s," in *Art Space Tokyo: An Intimate Guide to the Tokyo Art World*, ed. by Ashley Rawlings and Craig Mod (Pre/Post; Second edition 2010); http://read.artspacetokyo.com/essays/changes-in-tokyo (2016년 3월 3일 접속); 아울러 일본의 국공립 미술관들은 도쿄 역사와 문화재단The Tokyo Metropolitan Foundation for History and Culture으로부터 일괄적으로 기금을 수여받는다. 따라서 모든 프로그램과 컬렉션이 도쿄 시정부의 간섭 하에 놓이게 된다. Giancarlo Politi and Lucy Rees, "Asia at a Glance II: A Survey," *Flash Art* 45, no. 284 (May/June 2012), p. 80.

6) Favell (2011), p. 86.

7) 예술가들은 정해진 기간 동안 대관료를 지불해야 하는데 1주일 정도 전시를 할 수 있었다. 대관료는 대략 평방 20×30m의 공간에 대한 임대, 갤러리 메일링 리스트를 통해서 배포되는 엽서 인쇄, 그리고 오프닝 비용 등이 포함되어 있었다. 또한 갤러리 스태프들이 작가를 위해서 일해주지 않기 때문에 작가 스스로가 행정적인 일을 알아서 처리해야 했다. Ash Duhrkoop, "Outside the White Cube: Conserving Institutional Critique," *Interventions Journal*, Issue 1 (Jan. 2015); http://interventionsjournal. net/2015/0121/outside-the-white-cube-conserving-institutional-

critique/#_ednref1 (2015년 4월 3일 접속).

8) Masato Nakamura and Shingo Suzuki, "Plugging into Public Space," in Rawlings and Mod (2010).

9) 이슬기, 「공공미술의 공공성에 대한 인식변화 및 도시공간 속 장르의 변화양상 고찰」, 『미술사학보』, 제39집 (2012), pp. 333-366.

10) 로엔트겐 예술기관의 관장인 이케우치는 유명 앤틱 딜러의 아들로서 어린 나이에 화랑을 경영하기 시작하였고, 아트페어에서 '전기 팝아트Electronic Pop Art'라고 명명한 기이한 작품들을 판매하였다. 또한 그는 3층 집안 소유의 부동산을 젊은 작가들을 위한 실험적인 전시공간으로 만들었고 '로엔트겐'이라는 명칭은 그가 평소에 좋아하던 독일 미래주의로부터 따온 것이다. Favell (2011), p. 91.

11) 椹木野衣, 『日本・現代・美術』(東京: 新潮社, 1998), pp. 72-73.

12) Noi Sawaragi, "Rori poppu − sono saishôgen no seimei" [Lollipop − a minimum of life]. Bijutsu techô [Art notes] vol. 44, issue 651 (1992), p. 94.

13) 中ザワ ヒデキ (2014), pp. 93-94; Midori Matsui, "Conversation days: new Japanese art between 1991 and 1995," in Public Offerings ed. by Howard Singerman (Los Angeles: Museum of Contemporary Art 2001), pp. 247-250.

14) 이후 오자와는 나수비 화랑 프로젝트를 대안적인 전시공간으로 1995년까지 이어갔다. 나수비 화랑에 대한 자료로는 다음을 참조: "ザ・ギンブラート・ペーパー," ギンブラート実行委員会(1993), 리플릿;《신주쿠 소년》전에 대한 리뷰로는 「Japan Fluxus Today」, 『スタジオボイス』, 1995년 4월호, インファ, p. 46; 「街に繰り出すアートたち」, 『美術手帖』, 1994년 7월호, 村田真, 美術出版社.

15) 하이-레드 센터가 활동 초기에 익명의 게릴라 예술가들에서 점차로 자신들의 정체를 드러내면서 도시의 일상성을 간섭하는 '직접적인 행동'에 대한 개념을 구체화하는 과정과 연관하여 William Marotti, Money, Trains, and Guillotines: Art and Revolution in 1960s Japan (Durham, NC: Duke University Press, 2013), pp. 209-244을 참조; 1964년 올림픽을 앞둔 하이-레드 센터의 거리 행위예술에 관하여 Doryun Chong, Tokyo 1955-1970: A New Avant-Garde (New York: Museum of Modern Art, 2012), pp. 101-104; Thomas R H, Havens, Radicals and Realists in the Japanese Nonverbal Arts: The Avant-Garde Rejection of Modernism (Honolulu: University of Hawai'i. Press, 2006), pp. 148-164.

16) 中ザワ ヒデキ (2014), p. 90.

17) "Plugging into Public Space," in Rawlings and Mod (2010).

18) Noi Sawaragi, "Reflections on 2009 and the first decade of the 21st century," Art It (January 2010); http://www.art-it.asia/u/admin_columns/KGFt0SIjbf6VJcrDXkZM?lang=en (2016년 4월 5일 접속); '아마추어를 위한 아트페어'라고도 불리던 무라카미의 게이사이 아트 페어는 1992년에 시작된 주로 보수적인 화랑들이 참여하는 니카프NICAF, Nippon Contemporary Art Festival와도 좋은 대조를 이루었다. 니카프는 일본의 지역적인 한계성을 벗어나지 못한다는 평가 속에서 2003년에 문을 닫았다.

19) "Plugging into Public Space," in Rawlings and Mod (2010).

20) 앞 책.

21) 앞 책.

22) Nobuharu Imai, "The Momentary and Placeless Community: Constructing a New Community with regards to Otaku Culture," *Inter Faculty*, vol. 1 (2010); https://journal. hass.tsukuba.ac.jp/interfaculty/article/view/9/25 (2016년 5월 5일 접속).

23) Kay Itoi, "Report from Japan," *Artnet* 2000; http://www.artnet.com/magazine_pre2000/ news/itoi/itoi3-11-99.asp (2016년 5월 5일 접속).

24) 《부동산 쇼》와 《타임스 스퀘어 쇼》를 기획한 작가 공동체 콜렙Colab에 대한 당시 비평문으로는 Lucy Lippard, "Real Estate and Real Art a la Fashion Moda," Seven Days Magazine (April 1980) 와 Jeffrey Deitch, "Report from the Times Square Show," *Art in America* (September 1980), 콜렙의 미술사적인 의미를 조명한 최근 연구서와 도록으로는 Alan W. Moore, "Excavating Real Estate," in *Imagine: A Special Issue of the House Magic Review for 'The Real Estate Show Revisited,'* ed. by Alan W. Moore (New York: House Magic, 2014), Shawna Cooper and Karli Wurzelbacher, *The Times Square Show Revisited* (New York: The Hunter College Bertha and Karl Leubsdorf Art Gallery, 2012)이 있다.

25) Roger Mcdonald, "A Huge, Ever-Growing, Pulsating Brain that Rules from the Empty Center of a City Called Tokyo," in Rawling and Mod (2010).

26) 앞 글.

27) "How Many Songs?", in 『Museum is Over! If you want it』, *AIT*, March 2007, 《16시간 미술관 16 Hour Museum》 당시 발간된 책자; 재인용 "A Huge, Ever-Growing, Pulsating Brain that Rules from the Empty Center of a City Called Tokyo," in Rawling and Mod (2010).

28) Tab Intern, "Masato Nakamura Interview - Challenging the Very Structures of Art," *Tokyo Art Beat* (January 2016); http://www.tokyoartbeat.com/tablog/entries.en/2016/01/masato-nakamura-interview-challenging-the-very-structures-of-art.html (2016년 4월 5일 접속).

29) 앞 글.

30) Masato Nakamura, "WAWA Project Director," Ted Toehold (On-line Presentation); http:// tedxtohoku.com/en/masato-nakamura (2016년 5월 5일 접속).

31) 선재미술관, 2012 라운지 프로젝트 #1: 만드는 것이 살아가는 것, 브로슈어; http://www.samuso. org/wp/making-as-living-2011 (2016년 4월 5일 접속).

32) Andrew Maerkle, "Alternative Art Spaces in Japan," *Diaaalogue* (March 2006) Hong kong: Asia Art Archive; http://www.aaa.org.hk/Diaaalogue/Details/75 (2016년 4월 5일 접속).

33) 국립현대미술관 산하 창동(2002)과 고양 레지던시(2004)가 개관하였고, 서울문화재단이 도시재생을 목적으로 유휴공간들을 활용한 11개의 서울시창작공간을 2009년부터 설립, 운영하고 있다. 또한 2005년에는 기존 대안공간들의 공동체인 '대안공간네트워크'가 발족되었고, 대부분의 참여기관들이

국공립 기금의 수혜자가 되었다.

34) 아트 치요다는 '지역코드아시아Regional Code Asia'와 같은 미디어 프로젝트나 국제 레지던시인 AIR 3331를 통하여 아시아 작가나 기획자들, 대안공간들과 긴밀한 관계를 유지해오고 있고 다국적인 공공미술 프로젝트를 진행하였다. 2010년 설립 당시부터 만들어진 '지역코드아시아'는 아시아의 대안공간들, 연관된 기획자들의 경험담과 대화를 잡지와 유스트림Ustream으로 기록하고 방송하는 프로젝트이다. 2010년 첫해에는 타이페이 현대미술센터의 디렉터인 왕준지에王俊傑, 말레이시아의 독립기획자와 작가 사이먼 순Simon Soon과 치Chi를 초청하여 동남아시아의 거리예술전이나 대안공간들에 대한 경험을 공유하였다.

35) Tab Intern (2016).

36) 앞 글.

37) Jennifer Roche, "Socially Engaged Art, Critics and Discontents: An Interview with Claire Bishop," *Community Arts Network* (July 2006); http://www.communityarts.net/readingroom/archivefiles/2006/07/socially_engage.php (2016년 4월 5일 접속).

38) 앞 글.

제3장

1) 이번 장은 「1990년대 대안적 전시장으로서의 마켓플레이스와 중국 현대미술계」, 『현대미술사연구』(현대미술사학회 발행) 제41집(2017년 6월)을 발전시킨 것이다.

2) 1960년대와 1970년대 뉴욕 대안공간이나 전시 이벤트에 관한 역사서로는 *Alternative Art, New York, 1965-1985*, ed. by Julie Ault (Minneapolis: University of Minnesota Press, 2002)이 있다.

3) Wu Hung, *Making History: Wu Hung on Contemporary Art* (Hong Kong: Timezone 8, 2008), pp. 208-10.

4) 《야생》은 중국 각지에서 27명의 작가들이 동시다발적으로 참여하는 일종의 토론 겸 결과 보고전으로 지나치게 북경 위주로 현대미술과 작가들이 조명되는 것을 막고자 하였다.

5) Wu Hung. *Exhibiting Experimental Art in China* (Chicago: Smart Museum of Art and the University of Chicago, 2000), p. 145.

6) 중국에서는 상업화랑과 같은 공간도 엄밀한 의미에서 전시공간으로 규정되지 않는다. 대신 예술 비즈니스를 하는 곳으로 인식되어 별다른 정부의 검사나 허락이 의무화되어 있지 않다. Wu (2000), p. 32.

7) Charlotte Higgins, "Is Chinese art kicking butt ⋯ or kissing it?," *The Guardian* (November 2009); https://www.theGuardian.com/artanddesign/2004/nov/09/art.china (2017년 3월 7일 접속).

8) Sheldon Lu, *China, Transnational Visuality, Global Postmodernity* (Palo Alto: Stanford

University Press, 2002), pp. 79-81.

9) 1980년대 서항문화의 상싱이사 톡 스타이기노 하였넌 추이센崔健의 히트곡, "일무소유一无所有"는 1990년대 소비 지향적이고 물질주의적인 세태를 잘 드러내주는 예로 자주 언급되어지고는 한다. "일무소유"에서 화자는 연인에게 사랑을 주려고 하지만 정작 연인은 아무것도 소유하지 못한 화자를 비웃고 그러한 자신의 처지를 그리고 있다. 我曾经问个不休/你何时跟我走nǐ/ 可你却总是笑我, 一无所有/ 我要给你我的追求/ 还有我的自由/ 可你却总是笑我, 一无所有.

10) 만리장성에서 벌어진 행위예술에 관한 국내 연구로 정창미, "중국현대미술과 '만리장성의 역사성 : 1980년대 이후 설치 및 헹위예술을 중심으로," 『현대미술사연구』, 제36집 (2014년 12월), pp. 257-284가 있다.

11) Wu (2000), p. 38.

12) 앞 책.

13) 가오링高嶺에 따르면 새로운 역사 그룹의 궁극적인 목적은 1990년 중국 사회가 소비문화의 새로운 시대로 돌입하였고 순수예술이 중국의 새로운 문화적 토양과 발맞추어 나아가야 한다는 것이었다. 인용 *Contemporary Chinese Art: Primary Documents* ed. by Wu, Hung (New York: The Museum of Modern Art, 2010), p. 182.

14) Thomas J. Berghuis, *Performance Art in China* (Hong Kong, Timezone 8 Limited, 2006), p. 118.

15) New History Group, 미출간 자료, "Xinlinshi 1993 daxiaofei," 재인용《New History 1993: Mass Consumption》, 1993.

16) Wu Hung, *Rong Rong's East Village 1993-1998* (Chicago: University of Chicago, 2012), p. 12; 저자 우흥에 따르면 급격한 도시화에 따라 북경 외곽 황궁이나 버려진 공장 근처에 싼 월세를 찾아서 북경과 외곽에서 작가들이 몰려들게 되면서 전시뿐 아니라 작가들이 직접 제작하는 스튜디오 중심으로 작가촌이 형성되었다고 설명한다.

17) Gao Minglu, *The Wall: Reshaping Contemporary Chinese Art* (Beijing, China: Millennium Art Museum and Buffalo, United State: University at Buffalo Anderson Gallery, 2005), p. 79.

18) "새로운 역사 그룹"은 1992년 5월 우한 지역에서 결성된 그룹으로 리더인 런지엔을 비롯하여 주시핑周細平, 량시오추안마梁小川 등 9명으로 이루어져 있다.

19) 비평가 가오링은 새로운 역사 그룹의 1992년 퍼포먼스를 "포스트 이데올로기 미술"의 대표적인 예로 손꼽는다. "포스트 이데올로기 미술의 가장 두드러진 특징은 시장에 의한 조작을 배제하지 않는다는 것이다. 오히려 예술과 사회적 삶의 부분들이 융합되는 것을 옹호한다." Wu (2010), p. 180.

20) 리셴팅栗憲庭은 전 세계 국기들로 만들어진 런지엔의 작품이 국가의 정체성을 부각시키기 위한 것이라기보다는 국기 이미지들 간의 유사성을 통하여 국가 간의 구분을 보다 유동적으로 인식하게 만드는 것으로 평가하고 있다. LI, Xianting, "Apathy and Deconstruction in Post-'89 Art: Analyzing the Trends of "Cynical Realism" and "Political Pop," (1992) in Wu (2010), p. 165.

21) Wu (2010), p. 181.

22) 인용 Berghuis (2006), p. 164.

23) Paul Gladston, *Contemporary Chinese Art: A Critical History* (London: Reaktion Books, 2014). p. 122.

24) 상해의 거대 쇼핑센터 개관 일에 맞추어 왕진은 쇼핑센터 앞 광장에 600개의 얼음으로 만들어진 거대한 벽 〈얼음: 96 중원〉(1996)을 설치하였다. 얼음벽은 각종 시계, 화장품, 약품. 일상용품들로 빼곡히 채워졌고 쇼핑센터 개관일에 맞춰서 방문한 소비자들은 얼음을 깨서 직접 물건들을 취할 수 있었다. 왕진은 과열된 소비문화를 식히기 위하여 얼음벽을 설치하였다고 주장하지만 결과는 정반대였다. 왕진, 인터뷰, 2004년 12월 23일, 인용 Gao (2005), p. 203.

25) Wu (2010), p. 180.

26) Gladston (2014), p. 122.

27) Meiqin Wang, *Urbanization and Contemporary Chinese Art* (New York: Routledge Press, 2016), pp. 44-52.

28) 1990년대 중반은 중국 미디어 예술전시의 작은 황금기에 해당한다. 1997년에는 중앙미술학원에서 30명의 예술가가 참여하는 당시 기준으로는 대규모 미디어아트전이 열렸다. Katherine Grube, "Image and Phenomena: Video Art and Exhibition-Making in 1990s China," *Asia Art Archive in America*, Aug. 2014; http://www.aaa-a.org/programs/image-and-phenomena-video-art-and-exhibition-making-in-1990s-china (2017년 5월 20일 접속).

29) 청두당대미술관의 후원자는 청두 지방정부, 그리고 캘리포니아 그룹이라고 불리는 중국과 미국의 합작회사였다. 1998-1999년에는 청두, 선양 등지에 개인 상업화랑들이 생겨났는데 지방정부나 지역의 방송사와 연계한 거대 회사나 개인 비즈니스맨이 후원자였다.

30) Wu (2010), p. 351.

31) 우흥에 따르면 행위예술가 마류밍의 작업이 성적인 내용을 담고 있다는 추측에 따라 기획자는 마류밍의 다른 초상화로 대체하였으나 전시는 최종적으로 취소되었다. Wu(2000), p. 124; 《나요!》는 1998년 11월 21일에 취소된 직후 전시에 관한 정보가 인터넷에 바로 올라왔고, 2달 후에는 『중국식 현대미술잡지Chinese Type Contemporary art magazine』에 "《나요!》가 취소되었다. 전시의 모든 것이 이제 온라인에 있다"라는 제목의 기사가 실렸다. Wu (2000), p. 41.

32) 1990년대 말 많은 전시들이 도심의 새로 들어선 고층 빌딩이나 아파트의 지하를 임대해서 열리는 일들이 빈번해지기 시작하였다. Qui(2004), p. 121; 1990년대 중국 미술계에서 젊은 세대를 대표하는 비평가로 활동하였던 펑보이도 중국에서 실험적인 예술을 자유롭게 전시하는 것이 어려웠기 때문에 각종 변방에 위치한 공간들을 사용해야만 했다고 설명한다. 인용 Wu (2000), p. 43.

33) Wu (2000), p. 133.

34) 기획자인 쉬전은 미술관이 없는 상해에서는 쇼핑몰은 전시를 위한 완벽한 장소라고 주장한다. 인용 Barbara Pollack, "Risky Business," *ARTnews* March 2012; http://images.jamescohan.com/www_jamescohan_com/ARTnews_Pollack_March_2012.pdf (2017년 3월 3일 접속).

35) 쑹둥의 '야생' 프로젝트도 작가들이 자신들의 예술적 자유와 권리를 보호받고자 스스로 전시기획

에 뛰어든 예이다. "현재의 예술은 점차로 미술관, 갤러리, 그리고 다양한 형태의 전시들로 이루어져 있으며… 모든 것이 명확하고 이미 계획된 과정을 따라야 하는 것 같이 되고 있다." 인용 Ye Sheng 1997 nien jingzhe shi(wild life: starting from 1997 jingzhe day)(Beijing: Contemporary Art Center. 1998), p. 2.

36) Wu (2000), p. 173.

37) 앞 책, p. 174.

38) 앞 책.

39) Jie Lu ed., *China's Literary and Cultural Scenes at the Turn of the 21st Century* (New York: Routledge, 2008), p. 255; 신체성을 강조하고 성적이거나 파괴적인 메시지를 전달하고자 하였던 1990년대 말 당시 중국 젊은 작가들의 작업 흐름에 부합된다.

40) Wu (2000), p. 176.

41) 앞 책, pp. 41, 130.

42) 비즈 아트는 영국 문화예술위원회Arts Council England의 후원을 바탕으로 운영된다. Higgins (2004), n. p.

43) 《슈퍼마켓 예술전》과 같은 해에 열렸던 《감각 이후의 감수성》에 참여하였던 작가 차오페이曹斐는 2000년대 들어 중국 미술계가 급격하게 자본화되면서 중국 미술계도 전 지구화의 폭력적인 현상이나 독점된 자본의 영향을 받게 되었고 중국 예술가들이 기존의 미술시장에서 포용될 수 없는 작업들을 하게 되는 사회적, 정치적 동기가 되었음을 밝히고 있다. Artists' Perspectives: Sensation and Chinese Contemporary Art 1999-2000 by Cao Fei, *Tate: Artists' Perspectives*, May 14, 2013; http://www.tate.org.uk/context-comment/blogs/artists-perspectives-sensation-and-chinese-contemporary-art-1999-2000-cao-fei (2017년 3월 2일 접속).

44) 인용, Arthur Lubow, "The Murakami Method," *New York Times Magazine*, April 3, 2005; 추가로 일본 명치시대(1868-1912)에 초점을 맞추어 진행한 미국 박사논문이 있다. Younjung Oh, "Art into Everyday Life: Department Store as Purveyors of Culture in Modern Japan," Phd Thesis. University of Southern California, 2012.

제4장

1) 이번 장은 「중국 현대미술과 '노마딕 레디메이드': 아이웨이웨이와 니하이펑」, 『현대미술사 연구』 (현대미술사학회 발행) 제37집 (2015년 6월)에 수록된 논문을 발전시킨 것이다.

2) John Jervis, "Sunflower Seeds, Ai Weiwei," *Art Asia Pacific* 72 (March /April 2011); http://artasiapacific.com/Magazine/72/SunflowerSeedsAiWeiwei (2015년 1월 20일 접속).

3) Kitty Zijlmans and Ni Haifeng, *Haifeng: The Return of the Shreds* (Leiden: Valiz Museum De Lakenhal, 2008), p. 68.

4) Chen Wen, "Rising Stars," *The Beijing Review* (December 23, 2006); http://www.bjreview.com.cn/movies/txt/2006-12/23/content_51106.htm (2013년 9월 15일 접속).

5) 1989년 직후에 젊은 작가들에게 큰 영향력을 끼친 서구의 팝아트적인 영향을 받은 작업들을 정리해 놓은 비평문으로 리센팅의 "포스트 1989 예술"이 있다. Li Xianting, "Post '89 Essay,"(1998); http://www.chinese-art.com/volume2issue3/image100/Post89/Post89.htm (2013년 9월 15일 접속).

6) Jaimey Hamilton Faris, *Uncommon Goods: Global Dimensions of the Readymade* (Chicago: Intellect Press and University of Chicago Press, 2013), pp. 5-6.

7) Bill Brown, *The Material Unconscious: American Amusement, Stephen Crane, and the Economics of Play* (Cambridge, MA: Harvard University Press, 1997), pp. 3-4.

8) Arjun Appadurai, "Introduction," in *The Social Life of Things: Commodities in Cultural Perspective* ed. by Arjun Appadurai (Cambridge. UK: Cambridge University Press, 1988), p. 32.

9) Xin Wang, "Ai Weiwei's Gift," *Art in America* (November 2011).

10) Ai Weiwei, *Evidence* (New York and London: Prestel, 2014), p. 99.

11) 앞 책, p. 99.

12) 인용 "About Ai Weiwei's Sunflower Seeds"; http://www.aiweiweiseeds.com/about-ai-weiweis-sunflower-seeds (2015년 1월 20일 접속).

13) 경덕진은 송나라(960-1276) 때 1300도 이상에서 구워지는 도자술이 발전된 이래로 송과 원나라 때를 거쳐 명나라 때인 14세기 후반에 공식적으로 국가가 주관하는 도공과 워크숍이 생겨나게 되었다. Fang Zhuofen, Hu Tiewen, Jian Rui, Fang Xing, "The Porcelain Industry of Jingdezhen", in *Chinese Capitalism, 1522-1840* eds. by Xu Dixin and Wu Chengming (New York: St. Martin's. Press, 2000), pp. 308-326; Robert Finlay, "The Pilgrim Art: The Culture of Porcelain in World History," *Journal of World History* 9 (1998), pp. 141-187.

14) Jonathan Jones, "Ai Weiwei: the artist as political hero," *The Guardian* (April 2011); http://www.theGuardian.com/artanddesign/jonathanjonesblog/2011/apr/04/ai-weiwei-artist-china-detained (2015년 4월 10일 접속).

15) Katherine Grube, "Ai Weiwei Hospitalized After Beating" *Art Asia Pacific* 66 (Nov. 2009); http://artasiapacific.com/Magazine/66/AiWeiweiHospitalizedAfterBeatingByChinesePolice(2015년 1월 20일 접속); 또한 2011년 9월에는 홍콩과 대만을 가기 위하여 북경 국제공항에 도착한 아이웨이웨이가 북경 경찰에 납치, 감금(80일)되었고 아이웨이웨이와 그의 부인이 공동으로 소유하고 있는 페이크 문화개발회사에 대한 전격적인 수색이 이루어졌다. 사건의 타임라인과 외신의 보도를 참고; http://fakecase.com (2015년 1월 21일 접속).

16) David Barrett, "Ai Weiwei: Sunflower Seeds," *Art Monthly*, 343 (2011), p. 24.

17) Ben Valentine, "Where Do Ai Weiwei's Sunflower Seeds Begin and End?" *Hyperallergic*

October 3, 2012; http://hyperallergic.com/57619/ai-weiwei-haines-gallery (2015년 1월 20
일 접속).

18) Bo Zheng, "From Gongren to Gongmin: A Comparative Analysis of Ai Weiwei's Sunflower
Seeds and Nian," *Journal of Visual Art Practice*, vol. 11 no. 2/3 (2012), pp. 117-133.

19) 테이트를 방문한 서양 관람객들의 반응은 다음을 참고; Tate Modern, 'One-to-One With the
Artist: Visitor's answer to: What does this work say about society?', *Tate Modern* 16 (2010);
http://aiweiwei.tate.org.uk/content/634627327001 (2015년 1월 20일 접속).

20) Tate Media, "Ai Weiwei: Sunflower Seeds," 2010; http://www.tate.org.uk/node/237450/
room3.shtm (2015년 1월 20일 접속).

21) Karl Marx, *Economic and Philosophical Manuscripts of 1844*. trans. and ed. Martin Milligan
(New York: Dover, 2007), p. 70.

22) John Michael Montias, *Artists and Artisans in Delft: A Socio-Economic Study of the Seventeenth
Century* (Princeton, NJ: Princeton University Press, 1982).

23) 경덕진과 델프트시의 교류 400년을 기념하는 《경덕진-델프트Jingdezhen-Delft: The Blue Revolution》가
경덕진의 황제박물관에서 2013년 9월에 열렸다.

24) 특히 화폐를 가지고 상업 활동을 벌였던 네덜란드 동인도 회사가 매우 낮은 가격에 중국 도자기를
사들일 수 있었다. T. Volker, *Porcelain and the Dutch East India Company, 1602-1683* (Leiden,
Netherlands: 1955), p. 225.

25) 2011년 미국 방송 CNN의 보도에 따르면 타 지역에서 만든 경덕진 청백자기의 모조품이나 타 지역에
서 온 도공들로 정작 경덕진에서 전통적인 도자기 기술을 보유한 이들이 경제적인 고전을 면치 못하고
있다. Laura Imkamp, "The Future of China: Jingdezhen Struggles to Maintain its Porcelain
Fame," *CNN* (International Edition);, July 20, 2011; http://travel.cnn.com/shanghai/shop/
future-china-jingdezhen-struggles-keep-its-porcelain-fame-835545 (2015년 4월 10일
접속).

26) Maris Gillette, "Copying, Counterfeiting, and Capitalism in Contemporary China:
Jingdezhen's Porcelain Industry," *Modern China* vol. 36 (July 2010), pp. 367-403.

27) Imkamp (2011).

28) Ni Haifeng, "Conversation between Ni Haifeng and Pauline J. Yao," Pauline Yao, *Ni Haifeng
: Para-production* (China : Timezone 8 Limited, 2009); http://haifeng.home.xs4all.nl/
h-text-para-%20interview.htm (2015년 1월 20일 접속).

29) 니하이펑의 〈미완의 자화상Unfinished Self-Portrait〉(2003)은 예술가의 얼굴을 디지털로 처리한 것이다.
사진의 컴퓨터 코드를 구성하는 디지털 데이터들의 숫자와 상징들로 얼굴이 뒤덮여진다. 니하이펑은
글로벌 자본주의 시대에 모든 물건과 사람들이 동일한 코드로 체계화되고 개인이나 지역의 특수성이
무효화되는 상황에 주목하여 왔다.

30) Marianne Brouwer, "A Zero Degree of Writing and Other Subversive Moments: An

Interview with Ni Haifeng," Ni Haifeng and Roel Arkestein, *No-Man's-Land: Ni Haifeng* (Amsterdam: Artimo, 2003); http://haifeng.home.xs4all.nl/h-text-1.htm (2015년 1월 20일 접속).

31) 17세기 초 중국 도자기에 대한 가격 경쟁력을 높이고 또한 중국 명나라가 멸망하면서 중국에서 도자기를 수입하는 것이 여의치 않게 되자 델프트 지역의 도공들은 중국 청백 도자기를 본뜬 델브르웨어, 델프트 블루라고 불리는 도자기를 개발해서 유럽 전역에 팔게 되었다. 하지만 엄밀한 의미에서 델프트 웨어는 고온의 가마에서 만들어진 중국 도자기와는 구분된다. Clare Le Corbeiller, "China into Delft: A note on visual translation," *Metropolitan Museum of Art Bulletin*, vol. 26, 6 (1968), pp. 269-76.

32) Ni Haifeng, "Of the Departure and the Arrival: The Project Proposal," Artist's Statement, April 20, 2004; http://haifeng.home.xs4all.nl/h-of%20the%20departure%20and%20the%20arrival-%203.html (2015년 1월 20일 접속).

33) 니하이펭은 브랜드 로고는 기표와 기의, 혹은 이름과 그것에 의미하는 바가 가장 비정상적으로 먼 상태에 존재한다고 단언하면서 자투리 옷감들은 럭셔리 브랜드를 만들기 위해서 중국 공장에서 사용된 것들의 잉여이며 원하지 않는 것이 다시 서양으로 돌아오게 되었다고 설명한다. Ni Haifeng, "The Return of the Shreds," Artist's Statement, Feb. 2007, in Haifeng (2008), p. 68.

34) Kitty Zijlmans, "The Return of the Shreds: Art and Globalisation," 앞 책, p. 14.

35) 앞 책, p. 15.

36) Pauline Yao, "On Para-Production," in Haifeng (2009), p. 15-22; 인용 Jacques Rancière, *The Politics of Aesthetics* (London: Continuum International Publishing Group, 2006). pp. 44-45.

37) Bill Brown, "How to Do Things with Things (A Toy Story)." *Critical Inquiry* vol. 24, no. 4 (Summer 1998), pp. 935-64.

38) Appadurai (1988), p. 30.

39) 앞 책, p. 7.

40) Haifung (2009), p. 46.

41) Ni Haifung, "Commodities and Money," Artist's Statement, Aug. 2007, Ni Haifung (2008), p. 60.

42) Charlotte Higgins, "People power comes to the Turbine Hall: Ai Weiwei's Sunflower Seeds,"The Guardians Oct. 11, 2011; http://www.the Guardian.com/artanddesign/2010/oct/11/tate-modern-sunflower-seeds-turbine (2015년 1월 20일 접속); 아이웨이웨이가 지난 2년 반 동안 지불한 임금은 시급 £0.58 정도는 영국 노동자의 시급 £5.93의 6분의 1에 해당하는 가격이다. Simone Hancox, "Art, Activism and the Geopolitical Imagination: Ai Weiwei's 'Sunflower Seeds," *Journal of Media Practice*, vol. 12, no. 3 (2012), pp. 279-290.

43) Zheng (2012), pp. 119-120.

제5장

1) 윤수연, 저자와의 인터뷰, 2017년 10월 6일.

2) 종로 3가의 뒷골목과 유사하게 2000년대 왁스 박물관과 레스토랑이 들어서기 전 뉴욕 타임스 스퀘어는 이질적인 집단들이 동일한 공간을 점유하는 공간이었다. 외지인들의 방문이 잦은 뉴욕의 타임스 스퀘어의 변두리 골목은 1970-80년대까지만 하더라도 성인용 용품이나 포르노 영상물의 메카였다.

3) 황호덕, 「경성지리지京城地理志, 이중언어의 장소론: 채만식의 「종로의 주민」과 식민도시의 (언어) 감각」, 『대동문화연구』, 51권 (2005), pp. 134-135.

4) 강민영, 「세월의 흔적이 고스란히 묻어나는 곳· 서울 종로 탐방기」, 『빨간 이혼이야기』, (2011년 9월호); http://club246.blog.me/130119664982 (2017년 9월 1일 접속).

5) 조정구, 「장사 기계공구 상가」, 서울 진풍경; http://terms.naver.com/entry.nhn?docId=3568878&cid=58927&categoryId=58927 (2017년 9월 1일 접속).

6) 카페 '소설'은 1988년 이대 앞에서 시작하여, 신촌, 인사동, 일상, 제주도를 거치면서 현재는 북촌에 위치하고 있다. 원래 주인이 계속 운영하고 있으며 배우 정진영, 영화감독 이준동을 비롯하여 문인들과 영화인들의 아지트로서 역할을 해왔다. 그러나 〈모텔 선인장〉을 박기용 감독과 공동집필한 봉준호의 각본에는 대학생들이 즐겨 찾던 종로 3가 뒷골복의 이미지가 서술되어 있다. 북촌으로 이주한 카페 '소설'은 2011년 홍상수 감독의 〈북촌방향〉의 배경이 되기도 하였다.

7) 앞 글, p. 24.

8) 푸코의 헤테로토피아 개념은 『사물의 원리(The Order of Things)』(1971)에서 처음 선보인 이후 "다른 공간들에 관하여(Of Other Spaces)"(1986)라는 *Diacritics*에 출판된 논문을 통하여 상세하게 소개되었다. Michel Foucault, "Of Other Spaces," trans. by Jay Miskowiec. *Diacritics*, vol. 16 no. 1 (Spring, 1986), pp. 22-27.

9) Marc Augé, *Non-places. Introduction to an Anthropology of Supermodernity* (New York and London: Verso, 1995), p. 78.

10) Doreen Massey, *For Space* (London: Sage, 2005), p. 30.

11) Doreen Massey, *Space, Place and Gender* (Minneapolis: University of Minnesota Press, 1994), p. 154.

12) Massey (2005), p. 162.

13) 〈모텔 선인장〉은 여관을 찾은 연인들의 이야기를 옴니버스 형식으로 그린 박기용 감독의 멜로드라마이다. 각본은 박기용과 봉준호가 공동집필하였고, 1997년 부산 국제 영화제에서 "최우수 아시아 신인 작가상New Currents"을 수상하였다.

14) 왕가이의 〈중경삼림〉도 옴니버스 형식으로 이뤄져 있으며, 연인을 잃은 두 명의 경찰관을 중심으로 전개된다. 전반부는 여자 친구와 헤어진 지 5년 된 경찰관 223이 파인애플 통조림의 유통기한을 기준으로 새 여자 친구와 다시 만나거나 영원히 헤어지는 것을 예상하는 이야기로, 후반부는 비행기 승무원과 헤어진 경찰관 663이 자신을 몰래 흠모하던 식당 가게의 여성과 만나게 되기까지의 이야기로 이

뤄져 있다. 영화에서 패스트푸드 레스토랑, 쇼핑몰, 나이트클럽 등 화려한 대중소비문화와 홍콩의 뒷골목이 매우 감각적으로 표현되어 있고 그 속에서 주인공들은 극도의 외로움을 경험한다. 특히 경찰관 223이 자신의 로맨스 향방을 통조림의 유통기한에 빗대어 예상하면서 밤거리를 헤매는 장면이나 페이가 매일 같이 〈캘리포니아 드림〉을 들으면서 자신이 흠모하는 경찰관 663을 훔쳐보는 모습은 처절하다.

15) Foucault (1986), p. 24.

16) 앞 글, pp. 26-27.

17) 최정화는 1990년대 후반부터 다양한 비교적 실험적인 영화들에서 아트 디렉터로 활동하였다. 〈301.302〉(박철수 감독, 1995), 〈나쁜 영화〉(장선우 감독, 1997), 〈복수는 나의 것〉(박찬욱 감독, 2002)등 총 8개의 영화를 아트 디렉팅하였다. 한편, 아트 디렉터는 1990년대 후반 국내 디자인이나 영화업계에서 새로운 장르로 등장한 바 있다. 박주연, 「영화를 만드는 사람들 (8): 아트디렉터」, 『매일경제』, 1997년 8월 15일, 생활/문화 26면.

18) 1989 해외여행자율화, 강남의 본격적인 개방은 국내에서 다각화된 소비문화가 공존하는 데 중요한 역사적 배경이 되었다. 직수입 문화가 들어오게 되고 강남권을 중심으로 일반인들의 외국 여행이나 유학이 확대되었고 결과적으로 차별화된 소비문화가 퍼질 수 있는 중요한 경제적, 문화적 여건이 조성되었다. 당시 최정화는 1988년부터 4년 동안 'A4 PARTNERS'라는 디자인 회사의 실장을 역임하였고 문학잡지, 「문학정신」을 통하여 한국식 포스트모던 문학에 관심을 기울이기도 하였다. 장정일의 『햄버거에 대한 명상』(1988), 유하의 『바람 부는 날이면 압구정동에 가야 한다』(1991)는 젊은 작가였던 최정화에게 큰 영향을 미쳤으며 이후 이들 문학 작업을 영화화한 장선우 감독과의 친분을 이어가는 계기가 되기도 하였다.

19) 《뼈-아메리칸 스탠다드》에 참여하였던 디자이너 공동체 '진달래'의 김두섭에 따르면 홍대 앞 공간에 대한 섭외나 전시의 초기 아이디어는 최정화에 의하여 진행되었다. 원래는 두 개의 전시가 열리기로 되어 있었으나 결과적으로 하나의 결합된 전시로 열렸다. 김두섭, 저자와의 인터뷰, 2017년 4월 18일.

20) 김두섭 (2017).

21) 옥인동은 원래 이완용과 윤덕영의 벽수산장이 있었던 지역으로 동쪽으로는 효자동, 남쪽으로는 통인동·누상동·누하동, 서쪽으로는 서대문구, 북쪽으로는 부암동이 있다. 전통적으로 터가 좋은 지역으로 알려져 왔다.

22) 허어영, 「고개 돌려 바라봄」, 옥인콜렉티브, 『옥인콜렉티브』(서울: 워크룸 프레스, 2012).

23) 옥인콜렉티브, 「인터뷰《워킹매거진》7호」, 옥인콜렉티브 (2012), p. 79.

24) 리슨투더시티는 2009년 회화를 전공한 박은선과 오스트리아와 영국 출신의 건축을 전공한 건축이론가 겸 작가가 모여서 만든 국제적인 작가그룹이며, 주로 자본주의하 도시환경의 변화를 비평적으로 다루어 왔다. 리슨투더시티의 첫 번째 중요한 프로젝트는 '청계천 복원사업'이고, 2010년부터 시작된 "서울투어—청계천 녹조투어," 『동대문 디자인파크의 은폐된 역사와 스타건축가』(2013), 최근《서울도시비엔날레》의 워크숍 부분으로 열린 〈노점상인들의 청계천 기억지도 만들기〉에 이르기까지 이들은 공공참여적인 방식을 사용해서 특정 장소들을 둘러싼 사회적 모순을 리서치하고 교육하여 왔다. 현재는 국내 건축가, 디자이너, 영화감독으로 이뤄진 다매체적인 작가그룹의 형태를 취하고 있다.

25) 도심 속 잉여공간을 점거하고 전시장으로 활용하거나 필요에 따라서 특정 장소를 파괴하는 예술사회적인 행동은 북미나 서구 유럽에서는 1970년대 초부터 대안공간의 전시기획자, 참여 작가들을 중심으로 지속적으로 등장해왔으나 이를 한국에 처음 소개한 중요한 인물로 김윤환을 들 수 있다. 이후 김윤환은 작가로서보다는 문화기획자로 활동해오고 있다. 그는 서울시문화재단 창작공간 사업의 본부장(2009-2010)으로, 현재는 '예술과 도시사회 연구소'의 대표로 있다. 예술과 도시사회 연구소는 문래동이 예술가들의 거리로 조성되기 이전인 2009년 철공소를 근거로 빈집 점거 예술 운동을 벌이는 '스쾃(Squat)' 운동을 벌인 바 있다. 김윤환, 「멋대로 점거한 공장에서 맛본 금지」, 『시사인』 256호, 2012년 8월; http://www.sisain.co.kr/news/articleView.html?idxno=13950 (2017년 9월 17일 접속).

26) 연관된 중요한 미술사적 선례로 1950-60년대 유럽의 다국가적인 상황주의 인터내셔널Situation International, 누보 레알리즘Nouveau Realism, 1960-70년대 플럭서스Fluxus 활동을 들 수 있다. 특히 1920년대 초현실주의로부터 영향을 받은 상황주의 인터내셔널의 주요 전략들, 예를 들어 '심리 지리학psychogeography,' '시범 행동exemplary act,' '조작된 상황constructed situation'은 산업화 사회의 논리적인 체계에 반하여 '시'적인 즉흥성, 놀이의 전략을 부활하기 위한 것이었다. 옥인콜렉티브나 리슨투더시티의 투어 프로그램이나 지도 제작 프로젝트는 상황주의 인터내셔널의 영향을 직접적으로 보여주는 예이다. Guy Debord, *Guy Debord and the Situationist International: Texts and Documents*, ed. by Tom McDonough (Cambridge, MA: MIT Press, 2002).

27) 옥인콜렉티브 (2012), p. 78.

28) 앞 책, p. 78.

29) 앞 책, p. 20.

30) Augé (1995), pp. 77-78, 85-86.

31) Massey (1994), p. 153.

32) 옥인콜렉티브 (2012), p. 136.

33) 앞 책, p. 168.

34) 앞 책, p. 19.

35) 가방 디자인을 사용해서 디자이너들이 정치적인 발언을 하는 예는 지속적으로 있어왔다. 하지만 패션계에서 가방이나 다른 소품을 사용해서 오히려 소비주의를 부추긴다는 비평적인 견해와는 달리 옥인콜렉티브의 행동은 비교적 자신들의 직접적인 참여 행위나 철학에 기반을 두고 있다는 점에서 달리 평가해볼 수 있다.

36) 옥인콜렉티브 (2012), pp. 153-157.

37) 오선영, 저자와의 인터뷰, 2017년 4월 19일.

38) 최근 아시아 현대미술에서 예술가 공동체가 기존의 전시기획 공동체나 대안공간의 역할을 대신하여 예술계의 새로운 흐름을 주도해가고 있다. 인도네시아(Ace House Collective, TROMARAMA), 인도(Raqs Media Collective), 싱가포르(Phunk Studio Vertical Submarine)와 같이 현대미술의 기반이 약한 동남아시아를 중심으로 발전하였던 예술가 공동체가 중국, 대만, 한국, 일본 등에서는 디자

인, 미디어, 건축 등과 같이 다른 분야의 예술가들과 결합해서 확장되고 있는 추세이다.

39) "제가 미술관에서만 계속 일을 하고 계속 예술을 위한 예술을 지향하였다면 이런 생각을 하지는 못했을 거예요. 도시의 틈새에 대해서요. 미처 인지하지 못했던 부분들에 대해서 제가 직접적으로 들어가서 그들과 이야기를 하고 경험을 하고 관계를 갖고 그러지는 못했어요." 오선영 (2017).

40) "돌아가신 할아버님이 장학재단을 시작하신 분이예요. 지금은 아드님이 하세요.… 본인이 학교를 못다니셔서 포천에서 종로로 가출을 하셨고요. 고물을 주어다가 팔고 하다가 거기서 집도 사고, 점점해서 건물을 사시게 된 거예요. 아이들 공부시키고 자수성가 하신 분이예요." 오선영 (2017).

41) 전통적인 산업화 이전의 도시는 농촌을 떠나온 장인들이 모이게 되면서 형성되었고 이후 장인들의 물건들이 장의 형태나 특정 지역을 중심으로 판매되면서, 즉 생산과 유통이 결합되면서 확대되었다. 하지만 이러한 도시의 형태는 체계적인 산업화와 거대 유통구조가 등장하기 이전인 산업화 이전의 도시 구조라고 할 수 있다.

42) 오선영 (2017).

43) 기획자는 메인 전시장에 놓일 물건이 자동차 부품인 것을 종로 골목에 들고 와서 알게 되었다. 그러나 새로 안 지식에 근거하기보다는 엔진의 구멍이 뚫린 부분을 보면서 달이 일그러지고 쫙 차다가 다시금 일그러지는 형태의 변화를 연상하였고 성찬경 시인의 일자시 '달'을 함께 창고 내부에 붙여 놓았다. 오선영 (2017).

44) 오선영, 미발간 7 1/2 전시 포트폴리오 (2016), p. 4.

45) "물권이란 소유권, 광업권, 어업권. 할 때의, 인간이 물질을 착취 약탈할 수 있는 권리가 아니라, 물질이 스스로의 존재를 인정받고 도한 사랑받을 수 있는 권리를 말한다." 성찬경, 「한국 현대시에 나타난 문명관」, 『현대문학』, 1993년 10월호, p. 345.

46) 인용 성찬경, 고명철, 「예술과 과학의 핵융합 반응. 그 독자적 시학의 여정」, 『현대시』 195호 (2006), pp. 54-71; 기존의 생태시가 과학기술의 만능주의의 비판과 문명비판을 갖고 있는 반면, 성찬경은 물질들이 가지고 있는 고유한 생명성과 권리에 대한 관심을 지녔다는 점에서 특이하다. 김해선, 「인용 물질과 비물질에 깃든 생명성 : 성찬경 시를 중심으로」, 『인문과학연구』 24 (2010년 3월호), pp. 79-80.

47) 인용 김보경, 「성찬경 시인 추모전 여는 성기완 '아버지와 대화하는 느낌'」, 『연합뉴스』, 2016년 5월 6일; http://www.yonhapnews.co.kr/bulletin/2016/05/06/0200000000AKR20160506034400005.HTML?input=1195m (2017년 9월 10일 접속).

48) 앞 글.

49) 앞 글.

50) Doreen Massey, *World City* (Cambridge, UK: Polity, 2007), pp. 23-24.

51) Massey (2005), p. 162.

제6장

1) 이번 장은「홍대 앞 2세대 대안공간과 '대안공간'의 확장: '자기 조직화(Self-Organization)'의 사례」,『현대미술학 논문집』(현대미술학회 발행) 제 21권 1호(2017)을 변형시킨 것이다.

2) 훙벨트 포스터, "훙벨트 페스티벌 '2nd Generation, What's Your Position?,'" 2009.

3) 김홍희 관장은 "근래 들어 대안공간과 입주프로그램이 많이 생기고 미술관과 화랑이 젊고 혁신적인 작가들을 수용하면서 대안공간의 역할이 축소되는 상황에서 쌈지가 매너리즘에 빠져 비슷한 프로그램을 반복하고 있다는 자체 진단을 내렸다"고 설명한다. 임종업,「아듀! 쌈지스페이스」,『한겨레』, 2008년 9월 11일; http://www.hani.co.kr/arti/culture/culture_general/309833.html(2016년 1월 15일 접속); 게다가 2010년 4월에 쌈지가 부도 처리되면서 쌈지아트스페이스의 경제적인 상황이 악화되기도 하였다.

4) 백지숙은 2008년 인터뷰에서 대안공간 작가들의 제도권 입성은 당연한 것이며 자본주의 시스템을 거절하긴 불가능한 상황이므로 결국 "'어떻게 들어갔느냐'를 주시해야 한다"고 밝히고 있다. 인용 반이정,「1999-2008 한국 1세대 대안공간 연구 - '중립적' 공간에서 '숭배적' 공간까지」,『왜 대안공간을 묻는가』(서울: 미디어버스 2008), p. 33.

5) 2014년에 개봉된 다큐멘터리 영화 〈파티 51〉는 두리반 농성장에서 주축을 이루었던 인디뮤지션 한밤, 야마가타 트윅스터(한밤), 밤섬해적단, 404 등의 활동을 보여준다.

6) 국내 대안공간에 대한 주요 연구나 기획기사들로는 2004년『월간미술』(3월호)과『미술세계』(7월호)의 특집 기사들을 필두로 문화사회 연구소가 후원한 연구「한국의 대안공간 실태연구」(2007), 2008년 쌈지의 폐관을 계기로 열린 강연회를 책으로 엮은『왜 대안공간을 묻는가: 대안공간의 과거와 한국 미술의 미래』(2008), 2008년에 쿤스트 독에서 진행되었던 미발간「비제도권 미술관」에 대한 연구 등이 있다.

7) 2007년에 발간한「한국의 대안공간 실태연구」대안공간의 정의를 1970년대 초 주로 북미와 서유럽에서 개념미술의 흐름과 함께 등장한 대안공간의 유형에 비추어서 살펴보고 있으며 이와 같은 접근 방향성은 이후 석사 논문이나 연구들에서도 반복되었다.

8) 저자는 이를 "자본주의 시스템 바깥이 아니라 그 안에서 자신들의 영역을 만들려고 노력하는" 임의적인 활동들이라고 소개하고 있다. 구정연,「임의적 활동들에 관한 보고」,『왜 대안공간을 묻는가』(서울: 미디어버스 2008), p. 54.

9) Anne Szefer Karlsen, "Self-organisation as Institution?," in *Self-organised*. eds. by Stine Hebert, Anne Szefer Karlsen. Open Editions/Hordaland Art Centre, 2013; http://www.szefer.net/index.php?/projects/self-organisation-as-institution(2016년 11월 27일 접속).

10) 물론 칼센은 현재 자기-조직화의 현상이 기관 전체로 퍼져나가는 정도까지는 아니며 "당분간 아마도 우리는 개인적인 조직화의 현상이 아직 기관을 형성하기보다는 네트워크의 하나로 정착되는 것에 만족해야 할 것이다"라고 진단한다. 앞 글.

11) Manuel Castells, *The Rise of The Network Society* (Hoboken, NJ: Wiley-Blackwell, 1998/1996), p. 47.

12) Karlsen (2013).

13) 앞 글.

14) *Alternative Art New York*, ed. by Julie Ault (Minneapolis, MN : University of Minnesota Press, 2002); Terroni, Cristelle. "The Rise and Fall of Alternative Spaces," *Books and Ideas* 7 (October 2011); http://www.booksandideas.net/The-Rise-and-Fall-of-Alternative. html(2016년 11월 27일 접속); 대안이라는 용어는 1973년 『아트인 아메리카(Art in America)』 (11-12월호)에 실린 대안공간-소호스타일에서 처음 사용되었다. Stephanie Edens, "Alternative Spaces- SoHo style," *Art in America* (Nov/Dec 1973), pp. 38-39.

15) 반이정 (2008), p. 26. 반이정은 2005년 아라리오 전속작가제의 출시와 전속작가에 속하게 되는 10 명의 작가들 중 대부분이 대안공간 출신이라는 점을 그 증거로 들고 있다. 1990년대 말 "비주류 공간 '작가'로 이름을 알린 대안공간의 작가들이 2000년대 중반 이후 미술시장의 붐과 함께 "주류 질서로 수직 상승해 '선생님'으로 대접"받게 되었다는 것이다.

16) 김성호, 기조발제 「비미술관형 미술전시공간 연구」, 2008; http://mediation7.blog.me/- 40094790476(2016년 1월 30일 접속).

17) 심보선, 「시스템으로서의 대안공간」, 『왜 대안공간을 묻는가』(서울: 미디어버스 2008), p. 61.

18) Brian Wallis. "Public Funding and alternative spaces," in Ault (2002), p. 172; 국내에서도 1 세대 대안공간들이 주도해서 기획한 국제전 '공공의 순간Public Moment'(2006)은 당시 참여정부가 주 안점을 두어온 공공참여미술의 대표적인 예이다. 이것은 2000년 중반 대안공간네트워크가 형성되었 고 대공넷에 대한 국공립의 지원이 확대되어온 것과도 무관하지 않다.

19) 국내에서 대안공간에 대한 정부의 지원이 시작된 것은 2000년 5월 문광부가 "젊고 유능한 미술작가 육성을 위한 두건의 지원책"을 발표하면서부터였다. 대안공간 지원책은 이 지원책의 부분으로서 국고 로 운영되는 인사미술공간의 설립과 기업의 후원을 받는 쌈지 이외에 1세대의 주요 대안공간인 루프, 풀, 사루비아다방, 섬의 운영비를 정부가 후원한다는 것을 골자로 하였다. 김상구, 「대안공간 이후, 새 로운 활동들」, 『홍벨트 페스티벌 "2nd Generation, What's Your Position?"』(서울: 홍벨트. 2009), pp. 56-57.

20) 신윤선은 프레파라트연구소의 창단 전시에 포함되었던 동년배의 기획자들을 "(대안공간) 루프의 키 드"라고 표현하고는 하였다. 서교동에 루프가 있을 당시 대부분 홍대에 재학 중이었던 이들은 자신을 포함하여 루프에서 인턴을 하였기 때문이다. 따라서 1세대와 2세대 대안공간들 간의 위계질서는 개인 적인 관계를 통해서도 자연스럽게 형성되었다. 신윤선, 저자와의 인터뷰, 2016년 6월 15일.

21) Ruth Grass, *London: Aspects of Change* (London: MacGibbon & Kee, 1964).

22) 홍문협의 성명서에는 써어터 제로 폐관위기에 대한 실제적인 관심과 대책을 마련하라는 문구 이외에 "홍대 앞 인근지역의 급속한 지가상승 등의 환경변화에 대응할 수 있도록 홍대 앞 문화예술생산 및 유통 등 기반시설 및 단체 운영에 대한 실질적인 지원방안을 수립하라", 혹은 "홍대 앞 문화지구 지정 에 따른 정책 및 운영안의 수립에 지역기반 문화예술 활동가들의 참여를 제도적으로 보장하라"라는 등의 내용이 포함되어 있었다.

23) 2003년 10월 써어터제로 측이 변호사를 선임하고 법정소송을 제기하였다. 이후 2003년 12월 법정

조정에 들어가 월세 100만 원을 올리고 2년간 유예기간을 요구하였으나 건물주가 거부하였고, 갑작스런 임대료 인상에 대한 전말을 홍대 앞 지역 문화예술인들이 공유하기 시작하였다. 시어터제로는 2004년 폐관되었다가 2008년 예술인의 '씨어터 제로 살리기 운동'에 힘입어 150석 규모로 재개관되었다. 그러나 최종적으로 2011년에 영구폐관되었다.

24) "근데 그때 집단 지성이라는 단어를 많이 썼어요. 영어로 컬렉티브 인텔리전스collective intelligence요···. 집단 지성이라는 뜻은 서로가 팀을 이룬다는 것이었어요. 원래 미술관에는 디렉터, 큐레이터, 인턴, 뭐 그렇게 미술계가 사회의 수직적인 구조를 따라가게 되잖아요. 저희가 루프에 갔었을 때도 그랬으니까요. 당시 대안공간에서 인턴을 하게 될 때 위에서부터 기획 아이디어가 나오면 그것을 배우는 식이잖아요. 그래서 뭔가 그것과는 다른 방식을 하고 싶었어요." 신윤선 (2016).

25) 프레파라트연구소, '디제잉 코리안 컬쳐,' 브로슈어, 2005.

26) 홍벨트 (2009), p. 40.

27) Karlsen (2013).

28) 하위문화와 연관하여 대표적인 연구로는 Dick Hebdige, *Subculture: The Meaning of Style* (New York and London: Routledge, 1979)이 있고 하위문화를 저항적이라기보다는 매우 혼용된 상태에 놓여 있는 것으로 해석한 연구로는 Sarah Thornton, *Club Cultures: Music, Media, and Subcultural Capital* (Cambridge, UK: Polity Press, 1995).

29) 고동연, 신현진, 『Staying Alive: 우리시대 큐레이터들의 생존기』(서울: 다할미디어, 2016), pp. 206, 209.

30) 갤러리킹, '프린지 페스티벌' 리플릿, 2007.

31) 대중들과 현대미술, 젊은 작가들 간의 연결고리를 확장함으로써 대안공간이 처한 경제적이고 사회적인 상황을 타개해보려는 움직임은 신생공간들 사이에서는 심심치 않게 발견되었다. 홍대 앞 스튜디오 유닛이나 대안공간 미끌도 일반 관객을 위한 예술마켓의 가능성을 모색하였다. 홍대 앞 작업실을 가졌던 작가들이 싸이월드에 온라인 커뮤니티를 만들면서 발족한 스튜디오 유닛은 2005년 이후 매년 《Loaded Gun》이라는 전시를 개최하였고, 2006년에는 58명의 젊은 작가들이 홍대지역에 위치한 예술 공간 HUT을 본부삼아 일반인들에게 그들의 작업실을 개방하는 이벤트를 열기도 하였다.

32) 바이홍은 갤러리킹이 미술계의 입장에서 보면 전통적인 대안공간으로 간주하기 어려운 측면을 가진다고 설명한다. 바이홍, 저자와의 인터뷰, 2015년, 10월 21일.

33) 인용 J. C. Nyíri, "Review of Castells, the information age," in *Manuel Castells*, Vol. 3. eds. by Webster and Dimitriou (London: Sage Publications), p. 23.

34) '그문화'라는 이름은 김남균 대표에 따르면 안동의 찜닭골목 지역 예술인들이 모여서 담소를 나누던 다방 이름으로부터 따왔다. "갤러리라는 이름을 쓰지 않아도 갤러리이며 다방이라는 이름을 쓰지 않아도 다방인, 호시절의 살롱이자 카페이다." 홍벨트 (2009), p. 70.

35) 2000년대 후반 홍대 앞 젠트리피케이션은 가속화되었다. "2000년대 후반으로 가면서 홍대 앞 술집에서도 이미 다 아는 음악들이 흘러나오기 시작하더라고요. 주인이 바뀌고 세대가 바뀌는 과정을 몸소 느꼈던 것 같아요. 2000년대 말 카페가 문을 닫고 주인들이 바뀌는 시기였거든요." 바이홍, 저자와

의 인터뷰.

36) 맘상모의 주요 활동으로 "건물들이 경매 넘어갈 경우 보증금의 1/3까지만 임차인은 보상을 받을 수 있었는데, 그걸 지금은 1/2로 바꿔놓았습니다. 현재는 시행령도 개정하기 위해 노력하고 있습니다. 특히 환산보증금의 액수를 3억에서 4억으로 1억 원을 늘리던지, 아니면 아예 폐지하려고 생각 중입니다" 김남균, "'문화백화현상'이 홍대 인근의 몰락을 야기했다"- '맘상모' 김남균 대표와의 인터뷰, 『고함 20』(2013년 12월 1일); http://goham20.tistory.com/3454(2016년 5월 20일 접속).

37) 두리반의 자생적 네트워크 조합의 운영위원 단편선은 "두리반에서의 위계 없는 관계와 서로가 서로에게 배우는 태도 속에서 네트워크 그룹이 만들어졌다. 누군가를 둘러싼 세계를 바꿔나갔다는 경험에서 희망을 느낀다"면서 참여 예술인들과 청년들의 정치적 주체화에 의미를 부여했다. 김수영, 「두리반으로, 총파업으로, 미생모로 모인 예술가들」, 『2014 똑똑 Talk Talk 커뮤니티와 아트』(수원: 경기문화재단, 2014), pp. 123-127.

38) 오아시스 프로젝트는 도심의 빈 공간을 예술로서 재탄생시키기 위한 프로젝트로, 2004년에는 500여 명의 예술가들과 함께 '목동 예술인회관 점거 프로젝트'를, 2005년에는 6개월간에 걸쳐 거리에서의 삶과 예술을 실험하기 위하여 '예술포장 마차'를, 그리고 같은 해 가을에는 대학로에 있는 유휴공공 건물을 점거함으로써 '예술인 회관 문제의 조속한 해결'촉구와 도심 빈 공간의 부정의에 대한 문제를 제기하였다. 오아시스프로젝트, 2006년 기획, "주거하는 공간-스콰," 연속토론회 공지; https://www.ifac.or.kr/board/view.php?code=freeboard&sq=122(2016년 5월 20일 접속).

39) 박주연, 「홍대人터뷰 그때 그사람: 1999년, 홍대 앞 걷고 싶은 거리에는…」, 『문화뉴스』, 2016년 6월 26일; http://www.munhwanews.com/news/articleView.html?idxno=18273(2016년 1월 10일 접속).

40) 김상구 (2009), pp. 53-54.

41) 『서울경제』의 2017년 1월 23일자 기사와 한국경제 TV의 2017년 3월 17일 인터넷 방송에서 김남희를 성공한 무명 예술가 출신 COE로 소개하는 인터뷰가 각각 실렸다.

42) 바이홍 (2015).

43) 「신생공간, 그 너머/다음의 이야기: 20161025 좌담회」, 『미술세계』, 제 50권 (2016년 12월호), pp. 64-75.

이미지 저작권

제1장

1. 〈나수비 화랑〉, 미란 후쿠다. 1993, 오자와 기획, 동경 긴자.
2. 무라카미, 〈727〉, 1996, 혼합 매체(금박, 아크릴릭), 299.7×449.6cm, 뉴욕 현대미술관.
3. 라빌 카유모브, 전후 리틀 보이 폭탄 모형.
4. 무라카미, 〈벚꽃〉, 1996, 아크릴릭, 100×100cm, 크리스티 이미지.
5. 무라카미, 〈!N CHA!〉, 2001, 아크릴릭, 60×60cm, 크리스티 이미지.
6. 아이다, 〈무를 위한 모뉴먼트 III 2〉, 2009, 혼합매체, 750×1500cm.
7. 아이다, 〈뉴욕을 강타하는 그림〉, 1996, 혼합매체, 174×382cm, 타카하시 컬렉션, 동경.
8. 아이다, 〈아름다운 국기〉, 1995, 혼합매체(일본 아교와 아크릴릭), 174×170cm(각 패널), 타카하시 컬렉션, 동경.

Chapter 1

1. *Nasubi gallery* by Miran Fukuda, 1993, Organized by Tsuyoshi Ozawa, Tokyo Ginza.
2. Murakami Takashi, *727*. 1996. Synthetic Polymer Paint on Canvas Board, Three panels, 9′10″× 14′9″(299.7×449.6cm), Image, The Museum of Modern Art, New York/Scala, Florence, Museum of Modern Art, NY, © Takashi Murakami/Kaikai Kiki Co., Ltd. All Rights Reserved.
3. Ravil Kayumov, A Postwar "Little Boy" Casing Mockup, Undated (File changes on 5 August 2005) Creative Commons Attribution/Share-Alike License.
4. Murakami Takashi, *Sakura*. 1996. Christie's Images Limited, Acrylic on Canvas Mounted on Board, 100×100cm © 2017, Christie's Images, London/Scala, Florence.
5. Murakami Takashi, *!N CHA!*, 2001. Christie's Images Limited, Acrylic on Canvas, 60×60cm © 2017, Christie's Images, London/Scala, Florence.
6. Aida Makoto, *Monument for Nothing III*, 2009, 750×1500cm, Particle Board, Inkjet Print, Acrylic, Wood Bolt, Installation view : "TWIST and SHOUT Contemporary Art from Japan," Bangkok Art and Culture Centre, Thailand, 2009, cooperation: Matsuda Osamu, Yokoyama Arata © Aida Makoto, Courtesy Mizuma Art Gallery.
7. Aida Makoto, *A Picture of an Air-Raid on New York City (War Picture Returns)*, 1996, 174×382cm, Six-Panel Sliding Screens, Hinges, Nihon Keizai Shinbun, Black-and-white Photocopy on Hologram Paper, Charcoal Pencil, Watercolor, Acrylic, Magic Marker, Correction Liquid, Pencil, etc., CG of Zero Fighters created by Mutsuo Matsuhashi, Takahashi Collection, photo: Nagatsuka Hideto, © Aida Makoto, Courtesy Mizuma Art Gallery.
8. Aida Makoto, *Beautiful Flag (War Picture Returns)*, 1995, 174×170cm each, A Pair of Two-panel Sliding Screens, Hinges, Charcoal, Self-made Paint with a Medium Made from Japanese Glue, Acrylic, Takahashi Collection, photo, Miyajima Kei © Aida Makoto, Courtesy Mizuma Art Gallery.

제2장

1. 작가 단체사진, 《신주쿠 소년》, 1994. 동경 신주쿠.
2. 오자와, 〈나수비 화랑〉, 《긴부아트》, 1993, 동경 긴자.
3. 나카무라, 〈QSC+mV〉, 2001, 혼합매체(네온), 베니스 비엔날레, 이태리.
4. 하이-레드 센터, 〈수도권 청소 정리 촉진운동〉, 1964, 동경 긴자.
5-7. 코만노 N, 《아키하바라 TV 2》, 2000, 전시정경, 동경 아키하바라.
8. 3331 아트 치요다, 렌세이 중학교(2005년 폐교), 2010년 개조, 동경 아키하바라.
9. 3331 아트 치요다, "만드는 것을 삶으로," 〈와와 프로젝트(Wawa Project)〉, 2012.

Chapter 2

1. *Shinjuku Shonen Art(新宿少年アート)*, 1994, Photo. Satoshi Okuda 《Antonio.inokin / Proliferate》, Tokyo ⓒ Courtesy of Masato Nakamura.
2. Ozawa Tsuyoshi, Nasubi Gallery, 1993, Mixed-Media (Neon), mInstallation view, *The Ginburart(ザ・ギンブラート)*, Tokyo, Photo Shigeo Anzai ⓒ Ozawa Tsuyoshi, Courtesy Mizuma Art Gallery.
3. Nakamura Masato, *QSC+mV/V.V*, 2001, Mixed-Media (Neon), Installation View at the Japan Pavilion, 49th Venice Biennale (R) McDonald's Corporation ⓒ Masato Nakamura, Courtesy of the Artist.
4. Hi Red Center, *Cleaning Event* (officially known as *Be Clean! Campaign to Promote Cleanliness and Order in the Metropolitan Area*), 1964 ⓒ Minoru Hirata, Courtesy of Taka Ishii Gallery Photography and Film.
5. *Akihabara TV 2*, 2000, Organized and Curated by commandN ⓒ Lilian Bourgeat and Luc Adami, *Made in Japan*, Akihabara, Tokyo, Courtesy of the Artist.
6. *Akihabara TV 2*, 2000, Organized and Curated by commandN ⓒ Saki Satom, *Owl Space 1,2*, Akihabara, Tokyo, Courtesy of the Artist.
7. Map for *Akihabara TV 2*, 2000, Akihabara, Tokyo.
8. 3331 Arts Chiyoda (Previously Rensei School closed in 2005), 2010, Chiyoda-ku, Tokyo, Courtesy of the Artist.
9. WAWA Project, "Making as Living - The Exhibition of Great East Japan Earthquake Regeneration Support Action Project," Organized and curated by commandN, 2012, 3331 Arts Chiyoda, Chiyoda-ku, Tokyo, Courtesy of the Artist.

제3장

1. 맥도널드 전경, 1993, 북경 왕푸징로.
2. 런지엔, 《대중소비》, 1993, 우표.
3. 런지엔, 《대중소비》, 청바지, 1993.
4. 상하이 광장 쇼핑몰 입구, 1999, 상하이 허아이하이로.
5. 《아트 폴 세일》, 전시 장면, 1999.

6. 쑹동, 〈예술가 관광사〉, 1999. 행위예술.

7. 쑹동, 〈예술가 관광사 2〉, 1999, 행위예술.

8. 쉬전, 〈그의 신체 내부로부터〉, 1999, 영상 설치.

9. 쉬전, 〈상하이 슈퍼마켓〉, 2007, 혼합매체, 아트 바젤. 마이애미.

10. 쉬전, 〈상하이 슈퍼마켓〉, 2007, 혼합매체, 아트 바젤. 마이애미.

Chapter 3

1. Mcdonald, the Site for Mass Consumption, 1993 Wangfujing Road, Beijing. Photo. Ren Jian, Courtesy of the Artist.

2. New History Group, *Mass Consumption* (The Stamp Patterned Mass Produced Cloth), 1993, Silkscreen ⓒ New History Group, Courtesy of the Artist.

3. New History Group, *Mass Consumption* (Woman Wearing the Mass Produced Cloth), 1993 ⓒ New History Group, Courtesy of the Artist.

4. Shanghai Square, 1999, Shanghai Huaihai Road.

5. *Art for Sale*, Installation View, 1999.

6. Song Dong, *Art Travel Agency*, 1999. Performance Art, ⓒ 2017 Song Dong, Courtesy Pace Gallery.

7. Song Dong, *Art Travel Agency 2*, 1999, PerformanceArt, ⓒ 2017 Song Dong, Courtesy Pace Gallery.

8. Xu Zhen, *From Inside the Body*, 1999, Three channels video installation, 8 minutes, Courtesy of the artist

9. Xu Zhen, *ShanghART Supermarket*, 2007, Shelves, refrigerators, products packages, light box, cash register, Dimensions variable, Exhibition view: Art Basel Miami, 2007, Courtesy of the artist.

10. Xu Zhen, *ShanghART Supermarket*, 2007, Shelves, refrigerators, products packages, light box, cash register, Dimensions variable, Exhibition view: Art Basel Miami, 2007, Courtesy of the artist.

제4장

1. 아이웨이웨이, 〈해바라기씨들〉, 2010, 청백자기, 150톤, 테이트 모던 미술관, 영국.

2. 아이웨이웨이, 〈해바라기씨들〉(세부), 2010.

3. 경덕진의 도공들, 〈해바라기씨들〉 미술관 영상의 스틸 이미지, 테이트 미술관.

4. 인터뷰에 답하는 도공과 테이트 미술관 관객, 〈해바라기씨들〉 미술관 영상의 스틸 이미지, 테이트 미술관.

5. 니하이펭, 〈출발과 도착의〉, 2005, 청백도자기, 포장나무상자.

6. 델프트시민의 일반 물건들.

7. 니하이펭, 〈출발과 도착의〉, 2005, 청백도자기의 이동경로, 경덕진에서 델프트 선착장까지.

8. 니하이펭, 〈자투리의 귀환〉, 2007, 폐 옷감, 종이박스, 비디오 (13분), 라이덴.

9. 니하이펭, 〈파라프로덕션〉, 2008-2012, 설치(자투리 옷감, 재봉틀), 매니페스타 9, 네덜란드 겡크.

10. 니하이펑, 〈파라프로덕션〉, 2008-2012, 설치(세부).

Chapter 4

1. Ai Weiwei, *Sunflower Seeds*, 2010, Installation view at the Tate Modern, London, 2010. ⓒ Ai Weiwei, Courtesy of Ai Weiwei Studio.

2. Ai Weiwei, *Sunflower Seeds*, 2010, detail. ⓒ Ai Weiwei, Courtesy of Ai Weiwei Studio.

3. Porcelain Workshops at Jingdezhen from *Sunflower Seeds*, 2010 ⓒ Tate Digital, Tate, London 2017.

4. One Female Worker Being Interviewed and Tate Exhibition Visitors from *Sunflower Seeds*, 2010 ⓒ Tate Digital, Tate, London 2017.

5. Ni Haifeng, *Of the Departure and the Arrival*, 2005, Mixed-Media Installation (Blue and White Porcelain, Wooden Crate), Delft ⓒ Ni Haifeng, Courtesy of the Artist.

6. Ni Haifeng, *The Objects of Delft Citizens*, 2005, The Collection of Ordinary Objects Used by the Citizen ⓒ Ni Haifeng, Courtesy of the Artist.

7. Ni Haifeng, *Of the Departure and the Arrival*, 2005; The Porcelain on the Road from China to Delft Port ⓒ Ni Haifeng, Courtesy of the Artist.

8. Ni Haifeng, *Return of Shreds*, 2007, Mixed-Media Installation (Textile Shreds and Paper Boxes), Leiden ⓒ Ni Haifeng, Courtesy of the Artist.

9. Ni Haifeng, *Para-production*, 2008-2012, Mixed-Media Installation (Textile Shreds, Sewing Machines, Work in progress), *Manifesta 9*, Genk. Photo. Kristof Vrancken ⓒ Ni Haifeng, Courtesy of the Artist.

10. .Ni Haifeng, *Para-production*, 2008-2012, Mixed-Media Installation (Detail).

제5장

1. 윤수연, 〈남자세상〉, 2014. 3분 비디오 영상.
2. 모텔 선인장 (감독 박기영), 1997, 영화 스틸.
3. 모텔 선인장 (감독 박기영), 1997, 영화 스틸.
4. 최정화, 〈뼈-아메리칸 스탠다드〉, 1995, 설치(회화).
5. 《뼈-아메리칸 스탠다드》, 1995, 홍익대 앞(폐가), 서울.
6. 옥인콜렉티브, 〈옥인동 바캉스〉, 2009 철거 전 아파트 옥상(원경), 서울 옥인동.
7. 옥인콜렉티브, 〈옥인동 바캉스〉, 2009(야경).
8. 김화영, 〈너를 우리 집에 초대해〉, 2010, 혼합매체(아카이브, 영상), 철거 아파트 현장.
9. 옥인콜렉티브, 〈패닉룸: 원하시는 것은 무엇이든 방송할 수 있습니다.〉, 2010, 설치(인터넷 라디오).
10. 옥인콜렉티브, 〈가방이 선언이 되었을 때〉, 2010, 가방(폐기물 처리 비닐).
11. 성찬경 〈꿀(일자시)〉, 2016, 설치(종로3가 12번 출구), 서울 종로.
12. 성찬경, 〈물질 고아원〉, 2016, 설치(철공소 골목).
13. 성찬경, 〈엔신-필〉, 2016, 설치(본 전시-장학재단 창고).

14. 성찬경, 〈나사시 1〉, 2016, 설치(철공소 골목-임시 사무실).

15. 성찬경, 〈나사시 10〉, 2016, 설치(철공소 골목).

Chapter 5

1. Yun Suyeon, *For Men Only*, 2014, Video 3 min. Photo. Yun Suyeon ⓒ Yun Suyeon.

2. Choi Jungwha, Art Directing the Interior of *Motel Cactus* (Directed by Park Kiyoung), 1997, Movie Still.

3. *Motel Cactus*, 1997, Movie Still

4. Choi Jungwha, *American Standard*, 1995, Installation (Paintings of Waterfalls).

5. *Bone-American Standard*, 1995, The Street Art Event Organized by Choi Jungwha and held at The Old Deserted House, Hongik University, Seoul.

6. Okin Collective, *Okin-dong Vacance*, 2009, Building Top from Bird's Eye View. Photo. Okin Collective ⓒ Okin Collective.

7. Okin Collective, *Okin-dong Vacance*, 2009, Building Top at Night. Photo. Okin Collective ⓒ Okin Collective.

8. Kim Hwayoung, *Invite to My Place*, 2010, Mixed-Media Installation (Archive and Video) at the Demolition Site. Photo. Okin Collective ⓒ Okin Collective.

9. Okin Collective, *Panic Room: Broadcast Everything You Want*, 2010, Installation (Internet Radio) at Take Out Drawing, Hannam Dong, Seoul. Photo. Okin Collective ⓒ Okin Collective.

10. Okin Collective, *When the Bag Becomes the Statement*, 2010, Bags Made of Recycling Cloth Collected from Demolition Sites. Photo. Okin Collective ⓒ Okin Collective.

11. Sung Chankyung, *Honey* (One-Phonetic Poem), 2016, Installation, The Jongno 3rd Subway Station at Exit No. 12). Photo. 7 1/2 ⓒ 7 1/2.

12. Sung Chankyung, *Materialistic Orphanage*, 2016, The Collection of the Poet, Installation, One of the Vacant Blacksmith Shop. 7 1/2 ⓒ 7 1/2.

13. Sung Chankyung, *Engine-Moon*, 2016, The Old Engine from the Collection of the Poet, Installation, Main Exhibition at the Garage of the Foundation. Photo. 7 1/2 ⓒ 7 1/2.

14. Sung Chankyung, *Screw 1*, 2016, Letters Stenciled on the Temporary Office Window, Streets for Blacksmith, Jongno, Seoul. Photo. 7 1/2 ⓒ 7 1/2.

15. Sung Chankyung, *Screw 10*, 2016, Letters Stenciled on a Wooden Panel, Streets for Blacksmith, Jongno, Seoul. Photo. 7 1/2 ⓒ 7 1/2.

제6장

1. 작가와의 대회, 제 2회 《홍벨트 페스티벌-2nd Generation, what's your position?》, 2009, 포스터, 서울.

2. 문화예술인들의 점거농성, 2009년 가을, 두리반, 서울.

3. 〈멍석뜨기〉, 《홍벨트》의 워크숍, 2009, 서교예술실험센터.

4. 《까페 아트 마켓》, 2008, 갤러리 킹, 전시정경, 서울.
 Cafe Artmarket은 홍대 부근에 위치한 3곳의 아트 까페와 1곳의 대안공간에서 홍대 앞에서 활동하는 젊은

작가 50여 명의 작품을 전시하고 판매도 하는 프로그램.

5. 《까페 아트 마켓》, 2008, 커피잔 속 에테르, 전시 정경,

6. 그문화(2002-현재), 최근 상수동 갤러리 전경.

7. 《서교난장: NG 아트페어》, 2008, 포스터.
 2006년부터 시작된 홍대 앞 젊은 작가들을 위한 아트페어.

8. 《상년전》, 2013, 그문화, 전시정경, 서울.

9. 썬데이 페스타, 2013, 서울.
 김남균 그문화 대표가 주도해서 매년 열리는 동네 페스티벌로 생활 밀착형 강좌, 이발소에서 열리는 컨템포러리 미술 전시회, 개인사업자를 위한 세무강좌, 임대차보호법 및 임차계약서작성법 등이 준비되어 있다.

10. 〈삶디자인〉,《홍벨트》의 워크숍, 2009, 서교예술실험센터.

Chapter 6

1. "The Competition with Artists," *The Second Hong Belt Festival--The 2nd Generation, what's your position?*, 2009, Poster, Seoul.

2. *Artists' Occupation*, The Fall of 2009, Dooriban, Seoul.

3. "Knitting the Tapestry," 2009, *Hong Belt* Workshop, Seoul Art Space Seogyo.

4. *Cafe Artmarket*, 2008, Gallery King, Seoul.

5. *Cafe Artmarket*, 2008, Ether inside the Coffee Cup, Seoul.

6. ThatCulture(2002-현재), Currently Located at Sangsu Dong, Seoul.

7. *Seogyo Nanjang: New Generation Art Fair*, 2008, Poster,

8. *Sangnyun Jun*, 2013, ThatCulture, Seoul.

9. *Someday Festa*, Organized by Namgyun Kim, 2013, Seoul.

10. "Life Design," *Hong Belt* Workshop, 2009, Seoul Art Space Seogyo.

참고문헌

1. 로컬 소프트 파워의 전 지구적인 해석: 도쿄 팝아트와 오타쿠의 배신

Aida, Makoto (Interview), "No More War; Save Water; Don't Pollute The Sea," *Art Asia Pacific*, issue. 59 (July 2008), n.p. http://artasiapacific.com/Magazine/59/oMoreWarSaveWaterDontPolluteTheSe aNMakotoAida(2013년 10월 10일 접속).

Ang, Len. "Cultural Translation in a Globalized World," in *Complex Entanglements: Art, Globalization, and Cultural Difference*, ed. by Nikos Papastergiadis. London: River Oram Press, 2003.

Azuma, Hiroki. "Superflat Japanese Postmodernity," a lecture at the MOCA gallery at the Pacific design Center, West Hollywood, on 5 April 2001.

Cruz, Amanda. "Mr. DOB in the Land of Otaku," in *Takashi :The Meaning of the Nonsense of the Meaning*, New York: Center for Curatorial Studies Museum, 1999.

Elliot, David. Bye Bye Kitty!!!: *Between Heaven and Hell in Contemporary Japanese Art*. New York: Japan Society, 2011.

Favell, Adrian. *Before and After Superflat: A Short History of Japanese Contemporary Art, 1990-2011*. Hong Kong: Blue Kingfisher/Timezone 8, 2011.

Hasegawa, Hitomi. "The Group 1965: Shining under the Spotlight," in *The Group 1965: We Are Boys!* ed. by Gregory Jansen, Mami Kataoka, and David Elliot. Dusseldorf: Kunsthalle and Japan Foundation, 2011 (영어, 독어, 일본어).

Hebdige, Dick. "Flat Boy vs. Skinny," in *Murakami*, Los Angeles: Museum of Contemporary and Art Rizzoli International Publications, 2007.

Ivy, Marilyn. "Trauma's Two Times: Japanese Wars and Postwars," *Positions* vol. 16 no. 1 (2008), pp. 164-188.

Koh, Dong-Yeon. "Murakami's 'little boy' syndrome: victim or aggressor in contemporary Japanese and American arts," *Inter-Asia Cultural Studies* vol. 11, no. 3 (September 2010), pp. 393-412.

Koyanagi, Atsuko. Interview "Japanese Contemporary Art—Changes and Trends by Gallerist Atsuko Koyanagi."(2009); ttp://artradarasia.wordpress.com/2009/03/24/japanese-contemporary-art-changes-and-trends-by-gallerist-koyanagi(2013년 접속).

Lee, Pamela, "Economies of scale," *Artforum* vol. 46, no. 2 (2007), pp. 336-343.

Mami, Kataoka. "The Group 1965," in *The Group 1965: We Are Boys!* Dusseldorf: Kunsthalle and Japan Foundation, 2011.

Matsui, Midori. "Toward a Definition of Tokyo Pop: The Classical Transgressions of Takashi Murakami," in *Takashi The Meaning of the Nonsense of the Meaning*. New York: Center for Curatorial Studies Museum, 1999.

McCormick, Seth; Tomii, Reiko et al. "Exhibition as Proposition: Responding Critically to the Third Mind/Response," *Art Journal* vol. 68, no. 3 (2009), pp. 30-51.

McGray, Doug. "Japan's gross national cool," *Foreign Policy* vol. 130 (May/June 2002), pp. 44-54.

Mosquera, Gerardo. "Alien-Own/Own-Alien,"in *Complex Entanglements: Art, Globalization, and Cultural*

Difference, ed. by Nikos Papastergiadis. London: River Oram Press, 2003.

Murakami, Takashi. "Hello, You Are Alive: Manifesto for Tokyo Pop 拝啓 君は生きている―TOKYO POP宣言," *Kōkoku Hihyō* 広告批評 (April 1999), pp. 60–69.

___. "Life as a Creator," in *Takashi Murakami* ed. by Kaikai Kiki & Museum of Contemporary Art Tokyo. Tokyo: Kaikai Kiki Co. Ltd, 2001.

Nagoya, Sator. "The Group 1965: Ambitious and Ambivalent Realists from Tokyo," in *The Group 1965: The Voices from Tokyo* ed. by The Group 1965. Japan (1998) (영어, 독어, 일본어); 영어 텍스트 http://www.40nen.jp/english/nagoya_e.html(2013년 10월 22일 접속).

Rawlings, Ashley. "Taboos in Japanese Postwar Art: Mutually Assured Decorum," *Art Asia Pacific*, issue. 65 (September/October 2009); http://artasiapacific.com/Magazine/65/TaboosInJapanesePostwarArtMutuallyAssuredDecorum(2013년 10월 10일 접속).

Sawaragi. Noi. *Japan-Contemporary-Art*. Tokyo: 新潮社, 1998 (일본어).

Shimada, Yoshiko. "Afterword: Japanese Pop Culture and the Eradication of History," in *Consuming Bodies: Sex and Contemporary Japanese Art*, ed. by Fran Lloyd. London: Reaktion Books, 2002.

Shimmel, Paul. "Making Murakami," in *Murakami*, Los Angeles: Museum of Contemporary Art, 2007.

2. 일본식 대안공간과 커뮤니티 아트의 시작: 나카무라 마사토

아트선재센터. 「2012 라운지 프로젝트 #1: 만드는 것이 살아가는 것」, 브로슈어; http://www.samuso.org/wp/making-as-living-2011 (2016년 4월 5일 접속).

이슬기. 「공공미술의 공공성에 대한 인식변화 및 도시공간 속 장르의 변화양상 고찰」, 『미술사학보』, 제39집 (2012), pp. 333–366.

ザ・ギンブラート(Ginburato), "ザ・ギンブラート・ペーパー(The Ginburato paper)," ギンブラート実行委員会 (Ginburato Executive Committee), 1993.

「Japan Fluxus Today」, 『スタジオボイス』, 1995年 4月号, インファ, p. 46.

椹木 野衣(Sawaragi Noi), 『日本・現代・美術(Japan, Modern, Art)』, 東京: 新潮社, 1998.

中ザワ ヒデキ(Nakazawa Hideki), 『現代美術史日本篇 1945-2014(Art History Japan 1945-2014)』, 東京: アートダイバー, 2014.

Chong, Doryun. *Tokyo 1955-1970: A New Avant-Garde*. New York: Museum of Modern Art, 2012.

Duhrkoop, Ash. "Outside the White Cube: Conserving Institutional Critique," *Interventions Journal* Issue 1 (January 2015); http://interventionsjournal.net/j2015/01/21/outside-the-white-cube-conserving-institutional-critique/#_ednref1 (2015년 4월 3일 접속).

Favell, Adrian. *Before and After Superflat: A Short History of Japanese Contemporary Art 1990-2011*. Hong Kong: Blue Kingfisher/DAP, 2011.

Havens, R H, Thomas. *Radicals and Realists in the Japanese Nonverbal Arts: The Avant-Garde Rejection of Modernism*. Honolulu: University of Hawai'i. Press, 2006.

Imai, Nobuharu. "The Momentary and Placeless Community: Constructing a New Community with regards to Otaku Culture," *Inter Faculty*, vol. 1 (2010); https://journal.hass.tsukuba.ac.jp/interfaculty/article/view/9/25 (2016년 5월 5일 접속).

Itoi, Kay. "Report from Japan," *Artnet* 2000; http://www.artnet.com/magazine_pre2000/news/itoi/itoi3-11-99.asp (2016년 5월 5일 접속).

Kikuchi, Atsuki and Miki Numata. *Studio Shokudo 1997-1998*. Tokyo: Studio Shokudo, 2000.

Marotti, William. *Money, Trains, and Guillotines: Art and Revolution in 1960s Japan*. Durham, N.C.: Duke University Press, 2013.

Matsui, Midori. "Conversation Days: New Japanese Art between 1991 and 1995," in *Public Offerings* ed. by Howard Singerman. Los Angeles: Museum of Contemporary Art 2001, pp. 247-250.

McDonald, Roger. "A Huge, Ever-Growing, Pulsating Brain that Rules from the Empty Center of a City Called Tokyo,"in *Art Space Tokyo: An Intimate Guide to the Tokyo Art World*. ed. by Rawling and Mod. Tokyo: Pre/Post, 2010 2nd ed.

Politi, Giancarlo and Lucy Rees, "Asia at a Glance II: A Survey," *Flash Art* vol. 45, issue 284 (May/June 2012), p. 80.

Rawlings, Ashley and Craig Mod ed. *Art Space Tokyo: An Intimate Guide to the Tokyo Art World*. Tokyo: Pre/Post, 2010, 2nd ed.; http://read.artspace-tokyo.com/interviews/nakamura-suzuki (2015년 4월 4일 접속).

___. "Curating from Outside Museums," *Tokyo Art Beat* (August 2007); http://www.tokyoartbeat.com/tablog/entries.en/007/08/curating2-from-outside-museums.html (2016년 4월 5일).

Roche, Jennifer. "Socially Engaged Art, Critics and Discontents: An Interview with Claire Bishop," *Community Arts Network* (July 2006); http://www.communityarts.net/readingroom/archivefiles/2006/07/socially_engage.php (2016년 4월 5일 접속).

Sas, Miryam. *Experimental Arts in Postwar Japan: Moments of Encounter, Engagement, and Imagined Return*. Cambridge, MA: Harvard University Asia Center, 2011.

Sawaragi, Noi. "Rori poppu – sono saishôgen no seimei" [Lollipop – a minimum of life]. *Bijutsu techô* [Art notes] vol. 44 issue 651 (1992), pp. 86-98.

Sumitomo, Fumihiko. "Changes in Tokyo's Contemporary Art Scene Since the 1990s,"; http://read.artspacetokyo.com/essays/changes-in-tokyo (2016년 3월 3일 접속).

Tab Intern. "Masato Nakamura Interview–Challenging the Very Structures of Art," *Tokyo Art Beat* (January 2016); http://www.tokyoartbeat.–com/tablog/entries.en/2016/01/masato-nakamura-interview-challenging-the-very-structures-of-art.html (2016년 4월 5일 접속).

Wood, Gaby. "Yen and the art of making mischief," *The Guardian* no. 67 (April 2001); http://www.theGuardian.com/theobserver/2001/apr/01/features.magazine67 (2016년 5월 5일 접속).

3. 1990년대 대안적 전시장으로서의 마켓플레이스와 중국의 실험예술

고동연, "소비문화와 마오시대 노스탤지어 사이에서 : 새로운 역사그룹, 쑹둥, 마오통퀴앙,"『현대미술사연구』, 제34집 (2013년 12월), pp. 275-304.

정창미, "중국현대미술과 '만리장성(萬里長城)'의 역사성 : 1980년대 이후 설치 및 행위예술을 중심으로,"『현대미술사연구』, 제36집 (2014년 12월), pp. 257-284.

油畵 上卷,『中國當代美術』. 杭州: 浙江人民美術出版社, 2000.

Berghuis, Thomas J. *Performance Art in China*. Hong Kong, Timezone 8 Limited, 2006.

Cao, Fei. "Artists' Perspectives: Sensation and Chinese Contemporary Art 1999-2000," *Tate: Artists' Perspectives*, May 14, 2013; http://www.tate.org.uk/context-comment/blogs/artists-perspectives-sensation-and-chinese-contemporary-art-1999-2000-cao-fei (2017년 3월 2일 접속).

Debevoise, Jane. *Between State and Market*. Leiden and Boston: Brill, 2014.

Feng, Boyi, "The Path to Trace of Existence (Shengcun Henji): A Private Showing of Contemporary Chinese Art,"(1998) in *Contemporary Chinese Art: Primary Documents*, ed. by Wu, Hung. New York: The Museum of Modern Art, 2010, pp. 338-42.

Feng, Boyi. "Under-underground and Others: On Chinese Avant-Garde since 1990," in *The Monk and the Demon: Chinese Contemporary Art*, ed. by Laura Maggioni and Annie Van Assche. Milan: 5 Continents Editions, 2004.

Gao, Ling. "A Survey of Contemporary Chinese Performance Art,"(1999) in *Contemporary Chinese Art: Primary Documents*, ed. by Wu, Hung, pp. 179-83.

Gao, Minglu. *The Wall: Reshaping Contemporary Chinese Art*(牆: 中國當代藝術的歷史與邊界). Beijing, China: Millennium Art Museum and Buffalo, United State: University at Buffalo Anderson Gallery, 2005 (중국어, 영어).

Gladston, Paul. *Contemporary Chinese Art: A Critical History*. London: Reaktion Books, 2014.

Guo, Shirui, Song, Dong, Pang Lei eds. *Wild Life: Starting from 1997 Jingzhe Day*(野生 1997年惊蜇 始). Beijing Contemporary Art Center(北京当代艺术中心), 1997 (중국어).

Higgins, Charlotte. "Is Chinese Art Kicking Butt ⋯ or Kissing It?," *The Guardian* (November 9, 2004); https://www.theThe Guardian.com/artanddesign/2004/nov/09/art.china (2017년 3월 7일 접속).

Lin, Len. "A Noticeable Tendency(一个明显的倾向)," in *It's me*(在同上, 石吾 (这是我). Beijing(北京): Zhongguo wenlian chubanshe(北京中国文学院), 2000, pp. 67-81.

New History Group, Unpublished statement, "Xinlinshi 1993 daxiaofei" (New History 1993 — Mass Consumption), 1993.

Gao Minglu, "Toward a Transnational Modernity," in *Inside Out: New Chinese Art*, ed. by Norman Bryson. Berkeley and Los Angeles: San Francisco Museum of Modern Art and University of Californian Press, 1998.

Pollack, Barbara. "Risky Business," *ARTnews* March 2012; http://images.jamescohan.com/www_jamescohan_com/ARTnews_Pollack_March_2012.pdf (2017년 3월 7일 접속).

Qiu, Zhijie. "Post-Sense Sensibility (Hou Ganxing): A Memorandum,"(2000) in *Contemporary Chinese Art: Primary Documents*, ed. by Wu, Hung. pp. 343-47.

Qiu, Zhijie. "A Travel Guide for Purgatory," in *The Monk and the Demon: Chinese Contemporary Art*, ed. by Laura Maggioni and Annie Van Assche. Milan: 5 Continents Editions, 2004.

Wu, Hung. "Experimental Art and Experimental Exhibition: A Roundtable Discussion on Exhibitions and Curatorial Practices," *Chinese Type Contemporary Art Magazine* vol. 3 issue. 5 (2000); www.chinese-art.com, on-line art magazine (temporarily closed).

Wu, Hung. *Exhibiting Experimental Art in China*. Chicago: Smart Museum of Art and the University of Chicago, 2000.

Wu, Hung ed. *Contemporary Chinese Art: Primary Documents*. New York: The Museum of Modern Art, 2010.

Wu, Hung. *Rong Rong's East Village 1993-1998*. Chicago: University of Chicago Press, 2012.

Xu, Zhen, Yang Zhenhong, and Alexander Brandt, eds. *Chaoshi (Supermarket)*. Shanghai Private Publication, 1999.

Yang, Zhenzhong, Xu, Zhen, Alexander Brnadt, "Supermarket (Chaoshi Zhan): Information for Sponsors,"(1999) in *Contemporary Chinese Art: Primary Documents*, ed. by Wu, Hung, pp. 337-38.

Yi, Song. "The 1990s Archives Part III: China 1993 Consumerism Fair," *Leap* no. 36 (January 2016); http://www.leapleapleap.com/2016/01/the-1990s-archives -part-iii-china-1993-consumerism-fair (2017년 3월 7일 접속)

4. 중국 미술 속 메이드인 차이나 현상과 중국의 노동자

이보연, "1990년대 중국 아방가르드 미술의 전개와 특징,"『현대미술사연구』, 제34집, pp. 209-241.

Ai Weiwei, "About Ai Weiwei's Sunflower Seeds," http://www.aiweiweiseeds.com/about-aiweiweis-sunflower-seeds (2015년 1월 20일 접속).

___, *Ai Weiwei: Evidence* ed. by Gereon Sievernich. Prestel, 2014.

Appadurai, Arjun ed., *The Social Life of Things: Commodities in Cultural Perspective*. Cambridge, UK: Cambridge University Press, 1988.

Barrett, David. "Ai Weiwei: Sunflower Seeds," *Art Monthly*, 343 (2011), p. 24.

Bouriaud, Nicolas. *Altermodern*. London: Tate Pub. 2009.

Brown, Bill. *The Material Unconscious: American Amusement, Stephen Crane, and the Economics of Play*. Cambridge, MA: Harvard University Press, 1997.

Brouwer, Marianne. "A Zero Degree of Writing and Other Subversive Moments: An Interview with Ni Haifeng," Ni Haifeng and Roel Arkestein, *No-Man's-Land: Ni Haifeng* (Amsterdam: Artimo, 2003); http://haifeng.home.xs4all.nl/h-text-1.htm (2015년 1월 20일 접속).

___, "Recycling Marx in the Age of Globalization," Ni Haifung, *The Return of Shreds*. Leiden: Valiz/ Museum De Lakenhal, 2008.

Fang Zhuofen, Hu Tiewen, Jian Rui, Fang Xing, "The Porcelain Industry of Jingdezhen", in *Chinese Capitalism, 1522-1840* ed., Xu Dixin and WuChengming. New. York: St. Martin's. Press, 2000. pp. 308-326.

Faris, Jaimey Hamilton. *Uncommon Goods: Global Dimensions of the Readymade*. Chicago: Intellect Press and University of Chicago Press, 2013.

Finlay, Robert. "The Pilgrim Art: The Culture of Porcelain in World History," *Journal of World History* 9 (1998), pp. 141-187.

Grube, Katherine. "Ai Weiwei Hospitalized After Beating" *Art Asia Pacific* 66 (November 2009); http://artasiapacific.com/Magazine/66/AiWeiweiHospitalizedAfterBeating-ByChinesePolice (2015년 1월 20일 접속).

Hancox, Simone. "Art, Activism and the Geopolitical Imagination: Ai Weiwei's 'Sunflower Seeds," *Journal of Media Practice*, vol. 12, 3 (2012), pp. 279-290.

Higgins, Charlotte. "People Power Comes to the Turbine Hall: Ai Weiwei's Sunflower Seeds," *The Guardian*. October 11, 2011; http://www.theGuardian.com/artanddesign/2010/oct/11/tate-modern-sunflower-seeds-turbine (2015년 1월 20일 접속).

Jervis, John. "Sunflower Seeds, Ai Weiwei," *Art Asia Pacific* 72 (March/April 2011); http://artasiapacific.com/Magazine/72/SunflowerSeedsAiWeiwei (2015년 1월 20일 접속)

Le Corbeiller, Clare. "China into Delft: A note on visual translation," *Metropolitan Museum of Art Bulletin*, vol. 26 no. 6 (1968), pp. 269-76.

Marx, Karl. *Economic and Philosophical Manuscripts of 1844*. trans. and ed. by Martin Milligan. New

York: Dover, 2012/2007.

Ni Haifeng, "Of the Departure and the Arrival: The Project Proposal," Artist's Statement, April 20, 2004; http://haifeng.home.xs4all.nl/h-of%20the%20departure%20and%20the%20arrival%203. html (2015년 1월 20일 접속).

Ni Haifeng and Kitty Zijlmans, *Haifeng: The Return of the Shreds*. Leiden: Valiz/Museum De Lakenhal, 2008.

Ni Haifung, "Conversation between Ni Haifeng and Pauline J. Yao," Pauline Yao, *Ni Haifeng · Para-production*. China: Timezone 8 Limited, 2009; http://haifeng.homexs4all.nl/h-text-para%20 interview.htm (2015년 1월 20일 접속).

Montias, Michael. John. *Artists and Artisans in Delft: A Socio-Economic Study of the Seventeenth Century*. Princeton, NJ: Princeton University Press, 1982.

Tate Media, "Ai Weiwei: Sunflower Seeds," 2010; http://www.tate.org.uk/whatson/tate-modern/exhibition/unilever-series-ai-weiwei-sunflower-seeds (2015년 1월 20일 접속).

Tate Modern, "One-to-One With the Artist: Visitor's answer to: What does this work say about society?," *Tate Modern* 16 (2010); http://aiweiwei.tate.org.uk/content/634627327001 (2015년 1월 20일 접속).

Valentine, Ben. "Where Do Ai Weiwei's Sunflower Seeds Begin and End?," *Hyperallergic* October 3, 2012; http://hyperallergic.com/57619/ai-weiwei-hainesgallery (2015년 1월 20일 접속).

Volker, T. *Porcelain and the Dutch East India Company*, 1602-1683. Leiden, 1955.

Zheng, Bo, "From Gongren to Gongmin: A Comparative Analysis of Ai Weiwei's Sunflower Seeds and Nian," *Journal of Visual Art Practice*, vol. 11 no. 2/3 (2012), pp. 117-133.

5. 도심 속의 예술과 장소성의 해체: 종로 예술 및 전시기획 소사

강민영. 「세월의 흔적이 고스란히 묻어나는 곳: 서울 종로 탐방기」, 『빨간 이혼이야기』, 2011년 9월호; http://club246.blog.me/130119664982 (2017년 9월 1일 접속).

고동연, 「1990년대 레트로 문화의 등장과 최정화의 '플라스틱 파라다이스'」, 『한국 기초조형학회』, vol. 13 no. 6 (2012년 12월), pp. 3-15.

김두섭. 저자와의 인터뷰, 2017년 4월 18일.

김보경, 「성찬경 시인 추모전 여는 성기완 '아버지와 대화하는 느낌'」, 『연합뉴스』, 2016년 5월 6일; http://www.yonhapnews.co.kr/bulletin/2016/05/06/0200000000AKR20160506034400005.HTML?input=1195m (2017년 9월 17일 접속).

김윤환. 「멋대로 점거한 공장에서 맛본 금지」, 『시사인』 256호 (2012년 8월); http://www.sisain.co.kr/news/articleView.html?idxno=13950 (2017년 9월 17일 접속).

김해선. 「인용물질과 비물질에 깃든 생명성 : 성찬경 시를 중심으로」, 『인문과학연구』, vol. 24 (2010년 3월호), pp. 75-105.

박주연. 「영화를 만드는 사람들 (8): 아트디렉터」, 『매일경제』, (1997년 8월 15일), 생활/문화 26면.

밤부커튼 스튜디오. 『아시아로컬리티, 도시재생과 예술』, 서울: 리슨투더시티, 2017.

성찬경. 「한국 현대시에 나타난 문명관」, 『현대문학』, (1993년 10월).

___. 『해(일자시집)』, 서울: 고요아침, 2009.

성찬경, 고명철. 「예술과 과학의 핵융합 반응. 그 독자적 시학의 여정」. 『현대시』, 195 (2006), pp. 54–71.

오선영. 저자와의 인터뷰, 2017년 4월 19일.

오선영. 미발간 7 1/2 전시 포트폴리오, 2016.

옥인콜렉티브. 『옥인콜렉티브』, 서울: 워크룸 프레스, 2012.

윤원화. 『1002번째 밤: 2010년대 서울의 미술들』, 서울: 워크룸 프레스, 2017.

조정구. "장사 기계공구 상가," 서울 진풍경: http://terms.naver.com/entry.nhn?docId=3568878&cid=59927&categoryId=58927 (2017년 9월 1일 접속).

황호덕. 「경성지리지(京城地理志), 이중언어의 장소론: 채만식의 「종로의 주민」과 식민도시의 (언어) 감각」, 『대동문화연구』, 51권 (2005), pp. 107–141.

Augé, Marc. *Non-places. Introduction to an Anthropology of Supermodernity*. New York and London: Verso, 1995.

Debord, Guy. *Guy Debord and the Situationist International: Texts and Documents*, ed. by Tom McDonough. Cambridge, MA: MIT Press, 2002.

Foucault, Michel. "Of Other Spaces," trans. by Jay Miskowiec. *Diacritics*. Vol. 16, No. 1 (Spring 1986), pp. 22–27.

Massey, Doreen. *Space, Place and Gender*. Minneapolis: University of Minnesota Press, 1994.

___. *For Space*. London: Sage, 2005.

___. *World City*. Cambridge, UK: Polity, 2007.

6. 〈굿-즈〉 이전: 홍대 앞 2세대 대안공간의 예술대중화와 자기조직화 전략

강정석 외 공저, 『메타유니버스 :2000년대 한국미술의 세대』, 서울: 미디어버스, 2015.

고동연, 신현진, 『Staying Alive: 우리시대 큐레이터들의 생존기』, 서울: 다할미디어, 2016.

갤러리킹, 인터뷰, 「미술, 작가 중심을 선언하다」, 『주간한국』, 2009년 12월 31일 ; http://weekly.hankooki.com/lpage/arts/200912/wk20091231133651105 -130.htm(2016년 1월 30일 접속).

갤러리킹, 《프린지 페스티벌》, 리플릿, 2007.

김남균, 「'문화백화현상'이 홍대 인근의 몰락을 야기했다' – '맘상모' 김남균 대표와의 인터뷰」, 『고함 20』(2013년 12월 1일); http://goham20.tistory.com/3454(2016년 5월 20일 접속).

김상구, 「대안공간 이후, 새로운 활동들」, 『홍벨트 페스티벌 "2nd Generation, what's your position?"』, 서울: 홍벨트.

김성호, 기조발제 "비미술관형 미술전시공간 연구," 2008; http://mediation7.blog.me/~40094790476(2016년 1월 30일 접속).

김수영, 「두리반으로, 총파업으로, 미생모로 모인 예술가들」, 『2014 똑똑 Talk Talk 커뮤니티와 아트』, 수원: 경기문화재단, 2014, pp. 123–127.

노형석, 「대학로·홍대 앞, 본격 유흥가로」, 『한겨레』, 2004년 2월 10일.

미술세계 편집부, 「신생공간, 그 너머/다음의 이야기: 20161025 좌담회」, 『미술세계』, 제 50권 (2016년 12월호).

바이홍, 저자와의 인터뷰, 2015년, 10월 21일.

___, 「대안-공간인가?」, 『2000년대 한국미술의 세대, 지역, 공간, 매체』, 서울: 메타유니버스, 2015.

박주연, 「홍대人터뷰 그때 그사람: 1999년, 홍대 앞 걷고 싶은 거리에는…,」, 『문화뉴스』, 2016년 6월 26일;

http://www.munhwanews.com/news/articleView.html?idxno=18273(2016년 1월 10일 접속).

반이정, 「1999-2008 한국 1세대 대안공간 연구 – '중립적' 공간에서 '숭배적' 공간까지」, 『왜 대안공간을 묻는 가』, 서울: 미디어버스, 2008.

비영리공간 전시협의회, 「홍보자료집」, 2007년 6월; http://cafe.naver.com/nasnclub/97 (2016년 1월 10일 접 속).

서상일, 「인디문화 메카 홍대, 우리가 지킨다」, 『오마이뉴스』, 2004년 2월 10일.

신윤선, 저자와의 인터뷰, 2016년 6월 15일.

신현진, 「사회적 체계이론의 맥락에서 본 대안공간과 예술의 사회화 연구」, 박사 논문, 홍익대학교 미술학과 (예술 학 전공), 2016.

심보선, 「시스템으로서의 대안공간」, 『왜 대안공간을 묻는가』, 서울: 미디어버스 2008.

오아시스프로젝트, 2006년 기획, "주거하는공간-스콰," 연속토론회 공지; https://www.ifac.or.kr/-board/ view.php?code=freeboard&sq=122(2016년 5월 20일 접속).

이동연, 『한국의 대안공간 실태연구』, 서울: 문화사회연구소, 2007.

임종업, 「아듀! 쌈지스페이스」, 『한겨레』, 2008년 9월 11일; http://www.hani.co.kr/arti/-culture/culture_ general/309833.html(2016년 1월 15일 접속);

홍벨트 포스터, '홍벨트 페스티벌 "2nd Generation, what's your position?," 2009.

홍벨트, 『hong Belt Festival』, 도록, 서울: 프레파라트, 2009.

Castells, Manuel, *The Rise of The Network Society*. Hoboken, NJ: Wiley-Blackwell, 1998.

Edens, Stephanie. "Alternative Spaces– SoHo style," *Art in America* (Nov/Dec 1973), pp. 38-39.

Grass, Ruth. *London: Aspects of Change*. London: MacGibbon & Kee, 1964.

Seidman, Irving. *Interviewing as Qualitative Research*. New York: Teachers College Press, 2005, 2nd Ed.

Karlsen, Anne Szefer, "Self-organisation as Institution?," in *Self-organised*, eds. by Stine Hebert, Anne Szefer Karlsen. Open Editions/Hordaland Art Centre, 2013; http://www.szefer.net/index.php?/ projects/self-organisation-as-institution(2016년 11월 27일 접속).

Terroni, Cristelle. "The Rise and Fall of Alternative Spaces," *Books and Ideas* 7 (October 2011); http:// www.booksandideas.net/The-Rise-and-Fall-of-Alternative.html(2016년 11월 27일 접속).

Wallis, Brian. "Public Funding and alternative spaces," in *Alternative Art New York*, ed. by Julie Ault. Minneapolis, MN : University of Minnesota Press, 2002.

—